南 山 博 文

中国美术学院博士生论文

中国雕塑材料教学研究

钱云可 著

中国美术学院出版社

本书为中国美术学院雕塑与公共艺术学院 2021 年度教师研创支持计划资助项目

《南山博文》编委会
主　　任：许　江
副 主 任：刘　健　宋建明　刘国辉
编　　委：范景中　曹意强　毛建波
　　　　　杨桦林　傅新生

责任编辑：丁国志
版式制作：胡一萍
责任校对：李　颖
责任印制：张荣胜

图书在版编目（ＣＩＰ）数据

中国雕塑材料教学研究 / 钱云可著. -- 杭州 ： 中国美术学院出版社，2022. 12
　ISBN 978-7-5503-2783-2

　Ⅰ. ①中… Ⅱ. ①钱… Ⅲ. ①雕塑技法－教学研究－中国 Ⅳ. ①J31-4

中国版本图书馆CIP数据核字 (2022) 第007169号

中国雕塑材料教学研究

钱云可　著

出 品 人：祝平凡
出版发行：中国美术学院出版社
地　　址：中国·杭州南山路218号 / 邮政编码：310002
网　　址：http://www.caapress.com
经　　销：全国新华书店
印　　刷：浙江国广彩印有限公司
版　　次：2022年12月第1版
印　　次：2022年12月第1次印刷
印　　张：12.25
开　　本：787mm×1092mm　1 / 16
字　　数：250千
印　　数：0001—1500
书　　号：ISBN 978-7-5503-2783-2
定　　价：58.00元

南山博文

总 序

打造学院精英

当我们讲"打造中国学院的精英"之时，并不是要将学院的艺术青年培养成西方样式的翻版，培养成为少数人服务的文化贵族，培养成对中国的文化现实视而不见、与中国民众以及本土生活相脱节的一类人。中国的美术学院的使命就是要重建中国学院的精英性。一个真正的中国学院必须牢牢植根于中国文化的最深处。一个真正的学院精英必须对中国文化具有充分的自觉精神和主体意识。

当今时代，跨文化境域正深刻地叠合而成我们生存的文化背景，工业化、信息化发展深刻地影响着如今的文化生态，城市化进程深刻地提出多种类型和多种关怀指向的文化命题，市场化环境带来文化体制和身份的深刻变革，所有这一切都包裹着新时代新需求的沉甸甸的胎衣，孕育着当代视觉文化的深刻转向。今天美术学院的学科专业结构已经发生变化。从美术学学科内部来讲，传统艺术形态的专业研究方向在持续的文化热潮中，重温深厚宏博的画论和诗学传统，一方面提出重建中国画学与书学的使命方向，另一方面以观

看的存疑和诘问来追寻绘画的直观建构的方法，形成思想与艺术的独树一帜的对话体系。与此同时，一些实验形态的艺术以人文批判的情怀涉入现实生活的肌体，显露出更为贴近生活、更为贴近媒体时尚的积极思考，迅疾成长为新的研究方向。我们努力将这些不同的研究方向置入一个人形的结构中，组织成环环相扣、共生互动的整体联系。从整个学院的学科建设来讲，除了回应和引领全球境域中生活时尚的设计艺术学科外，回应和引领城市化进程的建筑艺术学科，回应和引领媒体生活的电影学和广播电视艺术学学科，回应和引领艺术人文研究与传播的艺术学学科都应运而生，组成具有视觉研究特色的人文艺术学科群。将来以总体艺术关怀的基本点，还将涉入戏剧、表演等学科。面对这样众多的学科划分，建立一个通识教育的基础阶段十分重要。这种通识教育不仅要构筑一个由世界性经典文明为中心的普适性教育，还要面对始终环绕着我们的中西对话基本模式、思考"自我文明将如何保存和发展"这样一类基本命题。这种通识教育被寄望来建构一种"自我文化模式"的共同基础，本身就包含了对于强势文明一统天下的颠覆观念，而着力树立复数的古今人文的价值关联体系，完成特定文化人群的文明认同的历史教育，塑造重建文化活力的主体力量，担当起"文化熔炉"的再造使命。

马一浮先生在《对浙江大学生毕业诸生的讲演词》中说："国家生命所系，实系于文化。而文化根本则在思想。从闻见得来的是知识，由自己体究，能将各种知识融会贯通，成立一个体系，名为思想。"孔子所谓的"知"，就是就思想而言。知、言、行，内在的是知，发于外的是言行。所以中国理学强调"格物、致知、诚意、正心、修身、齐家、治国、平天下"的序列及交互的生命义理。整部中国古典教育史反反复复重申的就是这个内圣外王的道理。在柏拉图那里，教育的本质就是"引导心灵转向"。这个引导心灵转向的过程，强调将心灵引向对于个别事物的理念上的超越，使之直面"事物本身"。为此必须引导心灵一步步向上，从低层次渐渐提升上去。在这过程中，提倡心灵远离事物的表象存在，去看真实的东西。从这个意义上讲，教育与学术研究、艺术与哲学的任务是一致的，都是教导人们面向真实，而抵达真实之途正是不断寻求"正确地看"的过程。为此柏拉

图强调"综览"，通过综览整合的方式达到真。"综览"代表了早期学院精神的古典精髓。

中华文化，源远流长。纵观中国艺术史，不难窥见，开时代之先的均为画家且兼画论家。一方面他们是丹青好手，甚至是世所独绝的一代大师；另一方面，他们还是使中国画论得以阐明和传承并代有发展的历史名家，是中国画史和画论的文献主角。他们同是绘画实践与理论的时代高峰的创造者。他们承接和彰显着中国绘画精神艺理相通、生生不息的伟大的通人传统。中国绘画的通人传统使我们有理由在艺术经历分科之学，以培养艺术实践与理论各具所长的专门人才为目标的今天，来重新思考艺术的教育方式及其模式建构的问题。今日分科之学的一个重大弊端就在于将"知识"分类切块，学生被特定的"块"引向不同的"类"，不同的专业方向。这种专业方向与社会真正需求者，与马一浮先生所说的"思想者"不能相通。所以，"通"始终是学院的使命。要使其相通，重在艺术的内在精神。中国人将追寻自然的自觉，演变而成物化的精神，专注于物我一体的艺术境界，可赋予自然以人格化，亦可赋予人格以自然化，从而进一步将在山水自然中安顿自己生命的想法，发显而为"玄对山水"、以山水为美的世界，并始终铸炼着一种内修优先、精神至上的本质。所有这些关于内外能通、襟抱与绘事能通的特质，都使得中国绘画成为中国文人发露情感和胸襟的基本方式，并与文学、史学互为补益、互为彰显而相生相和。这是中国绘画源远流长的伟大的自觉，也是我们重建中国学院的精英性的一个重要起点。

在上述的这个机制设定之中，我们仍然对某种现成化的系统感到担忧，这种系统有可能与知识的学科划分所显露出来的弊端结构性地联系在一起。如何在这样一个不可回避的学科框架中，有效地解决个性开启与共性需求、人文创意与知识学基础之间的矛盾，就是要不断地从精神上回返早期学院那种师生"同游"的关系。中国文化是强调"心游"的文化。"游"从水从流，一如旌旗的流苏，指不同的东西以原样来相伴相行，并始终保持自己。中国古典书院，历史上的文人雅集，都带着这种"曲水流觞"、与天地同游的心灵沟通的方式。欧洲美术学院有史以来所不断实践着的工作室体制，在经历了包豪斯的工坊系统的

改革之后，持续容纳新的内涵，可以寄予希望构成这种"同游"的心灵濡染、个性开启的基本方式，为学子们提高自我的感受能力，亲历艺术家的意义，提供一个较少拘束、持续发展的平台。回返早期学院"同游"的状态，还在于尽可能避免实践类技艺传授中的"风格"定势，使学生在今古人文的理论与实践的研究中，广采博集，发挥艺术的独特心灵智性的作用，改变简单意义上的一味颠覆的草莽形象，建造学院的真正的精英性。

　　随着经济外向度的不断提高，多种文化互为交叠、互为揿入，我们进入一个前所未有的跨文化的环境。在这样的跨文化境域中，中国文化主体精神的重建和深化尤为重要。这种主体精神不是近代历史上"中西之辩"中的那个"中"。它不是一个简单的地域概念，既包含了中国文化的根源性因素，也包含了近现代史上不断融入中国的世界优秀文化；它也不是一个简单的时间概念，既包含了悠远而伟大的传统，也包含了在社会生活中生生不息地涌现着的文化现实；它亦不是简单的整体论意义上的价值观念，不是那些所谓表意的、线性东方符号式的东西。它是中国人创生新事物之时在根蒂处的智性品质，是那种直面现实、激活历史的创生力量。那么这种根源性在哪里？我想首先在中国文化的典籍之中。我们强调对文化经典的深度阅读，强调对美术原典的深度阅读。潘天寿先生一代在 20 世纪 50 年代建立起来的临摹课，正是这样一种有益的原典阅读。我原也不理解这种临摹的方法，直至今日，才慢慢嚼出其中的深义。这种临摹课不仅有利于中国画系的教学，还应当在一定程度上用于更广泛的基础课程。中国文化的根性隐在经典之中，深度阅读经典正是意味着这种根性并不简单而现成地"在"经典之中，而且还在我们当代人对经典的体验与洞察，以及这种洞察与深隐其中的根性相互开启和砥砺的那种情态之中。中国文化主体精神的缺失，并不能简单地归因于经典的失落，而应归因于我们对经典缺少那种充满自信和自省的洞察。

　　学院的通境不仅仅在于通识基础的课程模式设置。这一基础设置涵盖本民族的经典文明与世界性的经典文明，并以原典导读和通史了解相结合的方式来继承中国的"经史传统"，建构起"自我文化模式"的自觉意识。学院的通境也不仅仅在于学

院内部学科专业之间通过一定的结构模式，形成一种环环相扣的链状关系，让学生对于这个结构本身有感觉，由此体味艺术创造与艺术个性之间某些基本的问题，心存一种"格"的意念，抛却先在的定见，在自己所应该"在"的地方来充实而完满地呈现自己。学院的通境也不仅仅在于特色化校园建造和校园山水的濡染。今天，在自然离我们远去的时代，校园山水的意义，是在坚硬致密的学科见识中，在建筑物内的漫游生活中，不断地回望青山，我们在那里朝朝暮暮地与生活的自然会面。学子们正是在这样的远望和自照之中，随师友同游，不断感悟到一个远方的"自己"。学院的通境更在于消解学院的樊篱，尽可能让"家园"与"江湖"相通，让理论与实践相通，让学院内外的艺术思考努力相通。学院的精英性绝不是家园的贵族化，而是某种学术谱系的精神特性。这种特性有所为有所不为，但并不禁锢。它常常从生活中，从艺术种种的实验形态中吸取养料。它始终支持和赞助具有独立眼光和见解的艺术研究，支持和赞助向未知领域拓展的勇气和努力。它甚至应当拥有一种让艺术的最新思考尽早在教学中得以传播的体制。它本质上是面向大众、面向民间的，但它也始终不渝地背负一种自我铸造的要求、一种精英的责任。

在学院八十周年庆典到来之际，我们将近年来学院各学科的部分博士论文收集起来，编辑了这套书，题为"南山博文"。丛书中有获得全国优秀博士论文荣誉的论文，有我院率先进行的实践类理论研究博士的论文。论文所涉及的内容范围很广，有历史原典的研究，有方法论的探讨，有文化比较的课题。这套书中满含青年艺术家的努力，凝聚导师辅导的心血，更凸显了一个中国学院塑造自我精英性的决心和独特悠长的精神气息。

谨以此文献给"南山博文"首批丛书的出版，并愿学院诸子：心怀人文志，同游天地间。

许　江

2008 年 3 月 8 日

于北京新大都宾馆

前言
把材料教学的问题说清楚

孙振华

为了写序，我把钱云可的博士论文《中国雕塑材料教学研究》又看了一遍。以前当然是看过的，甚至可以说是看着它"长大"的；只是过了近十年再回过头来，不仅还能有兴趣读下去，而且经过了这么些年的验证，它的主要观点和看法还没有被"证伪"掉；它提出的问题对今天的中国雕塑专业的材料教学还有很强的现实针对性；它在对雕塑材料教学发展历史的归纳和梳理上仍然有很强的说服力；于是感到欣慰，也为他高兴。

博士论文通过答辩之后，先放一放，过些年再出版，是有好处的。这就像每个人都有过的体验一样，看过去的文章，与当年的感受很不相同：要么有"悔其少作"之叹；要么有意外的窃喜，当年居然写得还可以！

不过重读钱云可的论文，感觉还是闲置得过久了一些，应该更早出版，发挥作用才是。这些年看过不少写雕塑材料的硕士论文、博士论文，尽管材料问题是实践类硕士生、博士生的选题热门，但客观地说，就材料教学这个话题而言，好像还没有发现谁比钱云可掌握的资料更全，访谈的人数更多，考察的路程更长；没有发现谁比钱云可掌握的资料更翔实、具体，更有"干货"。

现在硕士、博士论文写作养成了一个毛病，叫"知网依赖症"，好像离了知网就不会写东西了。它的问题在于，论文写作变成了从文章到文章的案头作业——从大量的旧文章中拼凑出一篇新文章。

钱云可不同，他读博士期间花了大量的时间在外面跑，实地考察了内地十大美术院校的雕塑系，每到一处都查阅档案、收集教案和课程设置情况，交流成果，从而掌握了大量第一手资料。其中有部分资料以附录的方式在论文后面呈现了出来，如中国雕塑材料教学大事记、材料教学论文及专著一览表、材料课程统计表、各院校材料实验室设备管理档案、国外相关院校材料教学情况……这些资料对于从事材料教学和研究的师生而言，其重要性不言而喻。

　　钱云可还特别注重访谈，在撰写博士论文期间，采访了近百位各个院校的从事材料教学的几代教师，特别是硕果仅存的老前辈，和他们做面对面的口述史访谈。这些采访的对象、时间、地点在论文附录中也有清单附列。我曾经对他说，仅仅这些口述史资料，就可以出一本很好的书，它不仅对材料教学，而且对梳理中国现代雕塑教育史都是弥足珍贵的。

　　即使如此，钱云可仍然感到了遗憾，就像他在第一章绪论中所说的那样："对那段历史的回忆，是属于抢救性的资料收集。如九十七岁的宋泊先生，卧榻在床，未能采访；王卓予先生（2010年去世）、陈启南先生患病住院，不宜打扰；李守仁先生、李巳生先生在采访一年半后去世、曾竹韶先生于2012年仙逝等等。"如今，又一个10年过去了，他当年的工作在今天看来，是不是更加印证了"抢救性"的说法呢？从论文写作的角度讲，这种行万里路，下笨功夫的写作态度是不是在今天应该大力提倡呢？

　　钱云可是个性格比较内敛的人，论文写作上比较谨严，言必有据，一分话绝不说成两分。所以他的博士论文总体上比较平实、具体，紧扣问题，不讲废话；拿我的导师史岩先生的话说，就是"不要花腔"。照我看，他的这篇论文就一个目标，把中国雕塑材料教学的问题说清楚。钱云可做到了，一册在手，2012年之前中国雕塑材料教学的整体情况皆可了然于心。

　　钱云可要讲清楚的是哪些问题呢？

　　首先，钱云可把中国雕塑材料教学的基本概念，把雕塑材料教学的历史过程、课程设置的沿革问题讲清楚了。

　　钱云可的贡献之一，是提出了"雕塑材料"和"材料雕塑"这两个不同的概念，通过二者的区分，把属于现代主义艺术范畴的"材料教学"问题从中国1928年以来的材料教学的历史中区分开来，形成了属于传统雕塑范畴的"雕塑材料"教学和属于现代主义艺术范畴的"材料雕塑"教学这两条线索和两种思路。这种区分就像纲举目张，把容易含混不清的问题一下子就明确起来了。

在钱云可看来，中国现代雕塑的材料教学从 1928 年就开始了，在大部分时间里，它都是在"雕塑材料"的概念下进行的。在这个概念中，雕塑是主体，材料只是从属于雕塑的物质媒介，或者材料是雕塑完成之后的进行物质置换的媒介。泥塑完成了，雕塑的审美价值就已经基本实现，至于是打成石雕，还是铸成铜，只是一个材料置换的问题。在这个时候，材料虽然也很重要，但是它毕竟不占主导地位，只是起到协助、完善雕塑的作用，以便更好地讲好雕塑的故事，更有效地传达出雕塑的意义。

"材料雕塑"的概念呢，则来自西方现代主义雕塑。这个概念所强调的是，材料成了雕塑的主导，成为了中心；雕塑家是依据材料来做雕塑的，而不是为了辅助雕塑而进行材料置换。在这里，材料是相对独立的，它不是为了讲故事服务的，也不是为了传达材料之外的意义；材料本身就具有意义。依据这条线索，严格地讲，"材料雕塑"课程在中国的出现，是 1993 年中国美术学院引入"金属焊接雕塑课程"之后才开始的。尽管我们把 1928 年以后的中国雕塑都称为"现代雕塑"，但"金属焊接"却属于"现代主义雕塑"的范畴。

这种区别相当重要，不然，都是讲材料，胡子眉毛一把抓，搞不清此材料与彼材料的区别、分不清问题的针对性，雕塑材料教学是讲不清楚的。

其次，钱云可把雕塑材料教学历史中每个阶段的主要问题和基本结构讲清楚了。

钱云可另一个贡献就是提出了材料教学的三种语境，三种基本类型的理论构架。

钱云可认为雕塑材料教学共分为三种语境：传统语境、现代语境和当代语境；在这三种不同的语境中，材料扮演着不同的角色。这三种语境起到了一个框架的作用，它把中国雕塑材料的已有的课程，划分为三种语境，形成了一个有逻辑联系，有递进关系的雕塑材料教学的系统。在钱云可看来，这里所说的"现代语境"其实是"现代主义语境"，相对于这个语境，过去几十年的材料教学就相对属于"传统语境"了。

根据钱云可的论述，在材料教学中的传统语境中，材料主要起"置换"作用，例如完成后的泥塑用石头、金属等材料进行置换；在现代语境中，材料是"直接"作用，材料本身就是主导，不再是置换方式；在当代语境中，材料是"综合"作用，材料在这个时候更多采用了综合材料的方式。

在目前中国的材料教学的实际中，这三种语境又不是单一的，而是混合在一起进行，这恰好是中国雕塑教育的一个特点。钱云可还为每种语境梳理出了它的先导课程和主干课程，还对

一些不同语境的具体材料教学的个案进行了分析。正是有了钱云可这种富于创造性的理论建构，为我们认识和梳理材料教学提供了一个坐标方位和学术框架。

再次，钱云可把目前雕塑材料教学的问题和对未来的展望基本讲清楚了。

钱云可的论文总结了雕塑材料教学中存在的主要问题，它主要体现在，培养模式的单一化、课程定位不清晰，以及教学条件的限制。当然这些问题显然不仅仅只是雕塑材料教学自身的问题，它也和我们整个雕塑人才培养的目标、定位，和整体的办学要求和方向是联系在一起的。

作为一个有着多年雕塑材料教学实践经验的教师，钱云可提出了对这个学科未来发展的展望，特别从材料教学的先导课程的层面、材料教学的技术层面、材料教学的创作层面，对未来的材料教学提出了整体看法。如果不是在这个领域长期浸润，是无法进行如此具体的设计和规划的，由此也正好体现了实践类博士生的长处，他们的论述从教学和创作的实际出发，能切实扎住问题，他们的研究对真正的某个领域的问题解决有非常现实的作用。

就我所知，雕塑材料的教学问题目前在各个高校雕塑专业都非常重视，从过去几十年的经验来看，雕塑材料教学功不可没，它带动了当代雕塑的创作，它是当代雕塑如今蓬勃发展的一个重要的推动力和突破口，那么未来呢？

如果说，对钱云可的研究还有什么建议的话，那就是，他目前对材料教学的种种看法，都是从国内实际发生了的雕塑材料教学的现状中归纳、整理得出的；如何从雕塑的本体出发，从未来出发，以更开阔的理论视野，摆脱已有教学实际的局限和经验的限制，为雕塑材料教学提供一个更有建设性、更富想象力的应有的逻辑框架，则是钱云可下一步需要继续努力的。

目　录

第一章
观点与方法

　　中国传统雕塑以其独特的造型语言、丰硕的珍贵遗存、悠久的历史传承屹立于世界雕塑艺术之林。但现代意义上的雕塑教学却源自西方古典雕塑。1928 年成立的杭州国立艺术院，其雕塑教学体制仿照法国巴黎高等美术学院。雕塑艺术依附于材料媒介，对材料性能与加工技术的掌握是学习雕塑的重要内容之一。由于种种因素，"文化大革命"（以下简称"文革"）之前，材料教学所开设的课程屈指可数。改革开放之后，经济发展使教学条件得以改善，交流的增多拓宽了创作思路，雕塑教学中的材料课程也逐渐增多。2005 年 12 月，由"中央美术学院雕塑系策划，十所美术学院雕塑系共同主办的'2005 全国高等美术院校雕塑材料教学研讨会'在北京中央美术学院召开，这是进入 21 世纪后第一次全国性雕塑教学的学术研讨会，也是在中国首次以'雕塑材料教学'为题召开的研讨会"。[1] 全国各大美术学院雕塑系的领导与骨干教师参与研讨，各自介绍材料教学在本系教学中的发展过程、硬件与软件的改观、大纲结构、课程定位等。在这次研讨会中，一些代表认为："写实泥塑的课程和抽象的材料课程，是现代雕塑语言中不可缺少的两大类基础课，是面向 21 世纪中国雕塑教育的基本平台。现代材料教学作为制度在学院中的确立，是 21 世纪中国雕塑教学迈出的第一步，也是最重要的一步。"[2] 笔者与博士导师龙翔教授、曾成钢教授、孙振华教授皆参加了这次活动，对后来确定博士研究方向有了更清晰的判断。

第一节　国内外研究现状

对雕塑材料媒介的研究，往往与雕塑创作中的转换模式相关。在古典雕塑中，作品的审美价值在泥稿阶段便已确立，泥稿翻制成石膏、雕凿成石头或通过蜡模铸造成金属，材料只是起置换的作用。这种情况下对材料的研究，多是从加工制作的技术层面来进行。而20世纪西方现代雕塑，在淡化"母题"的同时，也对材料进行积极的探索，材料在雕塑创作中由附属、置换作用上升到直接、主导作用。由这两种情况引申出的材料研究主要集中在两个方面，即以古典雕塑为范本和紧跟现代雕塑理念，两者交叉的部分就是材料性能与加工技术。

1971年日本现代雕塑家乘松岩所著《雕刻与技法》是一个例外。日本的雕塑境遇跟中国类似，也有本国传统雕塑造型语言。明治维新后，日本从原来的向中国学习改为向西方学习，教育也引进西方现代教育体系，雕塑教学体制也模仿西方。乘松岩1935年毕业于东京美术学校，后又从事现代雕塑创作，这种经历使他对雕塑材料的理解跟今天的中国雕塑家有相似之处，只是乘松岩比我们早了四十年。在《雕刻与技法》书中，乘松岩用材料的转换语汇——直接、间接与转写三类来分类材料。直接法就是现代雕塑对材料的处理手法，而转写法就是我们所说的材料置换。同时在间接法中加进日本的干漆法（等同于我国的夹纻材料）。该书在图例中，既有学院雕塑泥塑习作支架、雕塑台，也介绍了泥塑头像的翻制过程，更有意思的是将亨利·摩尔 [Henry Moore] 的木雕过程与贾克梅蒂 [Alberto Giacometti] 的直接石膏塑造过程也作为示范。正如该书的题目所示，乘松岩是从材料加工技法的角度来研究雕塑，并不是从材料教学的角度来研究日本雕塑的教学史。

目前笔者收集到的国内外有关雕塑材料教学的研究文献大概分为如下几类。

1.包含材料技法在内的各种"雕塑"教材、科普读物和综合性的艺术资料读物。中国古代的雕塑理论与研究资料几乎空白。现代雕塑教学体制移植于法国，在中国这个有几千年宗教雕塑传承的国度里，介绍西方古典雕塑，开启民智，进行雕塑艺术的"美育"尤显重要。鲜见的"雕塑"书籍大都从雕塑的概念、发展、种类一直介绍到人体解剖、制作步骤等。材料内容只是在制作步骤中部分提到，蜻蜓点水似的介绍木雕、石刻等技术，很少涉及金属焊接、铸造工艺等。此类研究著作如1954年杨成寅、翁祖亮翻译的 N.M. 柴柯夫著的《雕刻初步技法》[3]，1958年付天仇等编的《怎样做雕塑》[4]，1980年叶庆文、

王大进编著的《雕塑技法》[5]等。

2. 单类雕塑技法教材。自1995年开始，陆续出现单类雕塑书籍，其中有以介绍为主，附带材料加工技法的，如曹崇恩、廖慧兰著的《石雕艺术》，李秀勤编著的《金属雕塑艺术》，孙璐著的《玩铁——直接金属雕塑》等。有以课程为主的教材，如谭勋著的《雕塑综合材料教学》等。中央美术学院雕塑系自2007年开始，组织教师编写的雕塑基础教程，其中材料基础共分六册，具体为《陶艺》（吕品昌著）、《直接金属雕塑》（孙璐著）、《木雕》（肖立著）、《综合材料》（秦璞著）、《石雕》（黎日晃著）、《金属铸造雕塑》（王伟著）。该套教材以现代主义语境为背景，也是中央美术学院雕塑系多年材料教学的结晶，对其他美术学院的材料教学有很好借鉴作用。

3. 综合性的研究、专著。霍波洋编著的《双重基础——抽象造型基础》，是鲁迅美术学院雕塑系在世纪之交，引进现代雕塑教学后的研究成果。该书将抽象造型与具象造型并列为基础课程，是从造型的角度诠释现代雕塑的基础。孙璐编译，奥利弗·安得鲁 [Olive Andrews] 著的《雕塑家手册》，是一本材料教学百科全书式的工具书，材料特性及加工工艺是该书的主要内容。张国龙著的《当代·艺术·材料·空间》，从文献性的方向，立体而全角度地阐释了当代有关材料、媒体艺术，该书用"物语"一词来描述材料，是西方现代艺术语汇中的材料媒介在中国一次很好的转译。

4. 有关雕塑材料教学的论文。该类论文多是授课教师的教学心得体会，针对某一课程，在授课过程中发现什么问题、注意什么事项、教学的课时安排、硬件条件等，是材料教学的一手资料，从中还可判别出同一课程不同教师的教学理念。具体如傅维安的《〈构饰〉课教学提要》，王小蕙的《木雕教学散记》，吕品昌的《质变的泥性——关于中央美术学院雕塑系陶瓷研究班的教学与创作》等。

5. 近几年雕塑研究生中有关材料的硕士毕业论文，虽未经发表，但登录相关网站，可查阅其内容，如聂汉卿的硕士论文《雕塑材料的语言传达和情境》，安然的硕士论文《形体、材质、意味——雕塑的形态语言及陶瓷材质的当代运用》，张凯琴的硕士论文《图像身后的雕塑材料——对雕塑材料在目前文献传播现状的认识和反思》等。

6. 个人回忆录及各美术学院校史资料。在这些资料中，会发现点点滴滴的雕塑材料教学史料，从中可窥见早期雕塑教学的师资、硬件。雕塑教学体制是从法国引进的，而雕塑所使用的材料皆是国产，这些国产材料也有一个被发现、挖

掘、试验的过程。早期的雕塑开拓者都是亲力亲为，这些人的回忆资料对研究早期雕塑教学中的材料问题有很大的帮助，如杨成寅记录整理的《周轻鼎谈动物雕塑》，谭元亨著的《雕塑百年梦——潘鹤传》，郑朝编撰的《雕塑春秋·中国美术学院雕塑系七十年》，殷双喜主编的《走向现代——20世纪中国雕塑大事记》等。

雕塑在古代属"皂隶之事"，为文人所不屑，鲜有文献记载。西方古典雕塑教育传入中国，虽使雕塑创作队伍的文化水平有所提高，但雕塑理论方面的建树仍然有限，近十年来，这种情况稍有改观。从目前所掌握的相关资料来看，材料教学的研究还存在许多问题，主要集中在：（1）单独介绍某一课程，往往是以材料雕塑的类别出现，着重介绍雕塑材料的加工工艺流程。无论是传统雕塑还是现代雕塑，只是用大量的图示来说明机械的操作步骤，缺乏从理论层面剖析，也缺乏从课程角度审视。（2）综合性地提出，要么以雕塑专业的教材形式，要么是介绍材料工艺的工具书，没有从雕塑教学的发展历程来研究材料课程出现的必要性。目前的研究，仍未能从雕塑教育历史、社会发展、教育学角度，综合地、系统地对材料教学进行纵深的研究。所以从历史文献资料角度进行雕塑材料教学的研究工作尚有一定的难度，但从目前丰富的材料教学成果资讯方面能为本专题研究提供佐证。

第二节　研究方法与现实意义

一、研究方法

材料教学研究不仅仅是对雕塑材料的研究，还包含诸如近代中国美术教育、中西雕塑比较、社会经济背景、雕塑发展、教学规律等。鉴于资料的匮乏，已有八十多年历史的现代中国雕塑教学，也只能从点点滴滴的回忆与史料中去归纳与总结。所以本论文的研究，采用了如下方法。

1. 以个案考察、采访收集资料

教学的完成由教师来执行的。课程是一个概念，教材是一堆文字，只有教师的参与，才能释放教学的能量。研究材料教学的理念、设置、成果及反思，必须通过教师的个案调查才能探知其中的奥妙。由于档案的缺失，只有通过对教师的个案采访、整理，才能把深藏在脑海里的记忆碎片串联起来，还原早期的雕塑材料教学。

实地考察了中央美术学院、清华大学美术学院、鲁迅美术学院、四川美术学院、广东美术学院等内地十大美术院校的雕

塑专业，查阅档案、采访教师、了解教案、交流成果等是收集资料的主要方法。掌握第一手资料，对1928年开始的中国雕塑教学之路有了比较直观、深入的了解，在此基础上再进行分析与提炼，揭示雕塑教育背后的深层次问题。近百人的采访资料，经筛选、甄别后，一些里程碑式的课程，在理念清晰、教案齐全、效果理想的情况下，结合教师的心得与反馈尤为重要。材料教学是一个宽泛的概念，必须有具体的课程来阐述，同样的课程，各大美术学院都开设，挑选有代表性的个案，进行分析、归纳、总结，从个案上升到综合、从具体上升到抽象、从感性上升到理性。

2. 归纳与分析，层层推进

恩斯特·卡西尔[Ernst Cassirer]认为："在我们对一个给定对象的描述中，我们是以大量的观察资料开始，这个观察资料初步看起来，只是各种事实的松散聚集而已。但是，我们越是继续下去，这些个别的现象也就越是趋向于呈现出一种明确的形态并成为一个系统的整体。"[6]中国雕塑教学，是在移植法国学院雕塑教学体制的植株上，又嫁接苏联教学体系、民族民间艺术、西方现代雕塑、后现代艺术等枝桠。从最早的国立艺术院，衍生出全国十大美术学院；从单一的泥塑课扩充到十几门专业课程。每个学校的材料教学都是根据各自的教学条件与师资力量进行设置与实施，即使同一学校、同一年级的同一课程，也会因教师知识结构不同而导致成果差异。材料教学在历史传承、思想指导、办学理念，以及大纲修改、课程比较、硬件与软件等问题的思考与分析是从纵向与横向两个维度上归纳出来的。

对材料课程进行梳理、归纳，最终得出用传统语境、现代语境、当代语境三个特征来囊括与演绎的整个历程。每个语境的断定是根据材料在雕塑创作过程中的转换形式来判断的。"雕塑"一词的最初语义，就是根据材料的加工工艺来归纳的，石雕与泥塑是其最基本的内涵。一件作品在多种材料间的置换是传统语境的基本形态：泥稿经过翻制成石膏、玻璃钢，经点线仪雕刻置换成石材，经蜡模翻制成铜材等。与题材、内容相比，材料处于附属地位。而在现代语境中，材料处于直接的形态，"母题"的忽视凸显了材料的主导地位。在当代语境中，雕塑已被泛化，在装置艺术、观念艺术、现成品艺术、总体艺术等形式中，各种材料被综合利用。

三个语境需要三种不同的先导课程。而对各语境下的课程个案分析尤为重要。同一门课程，由于各美术学院的授课理念不同，会出现不同的教学效果。针对某一材料课程，从教学要求、

教学目的、教学内容、教学效果等内容加以详细阐述，辅以授课教师采访资料，从中可以总结出该课的定位、课时、作业量、教辅设施、学生反响等问题。同样，材料教学的问题与展望，以及课程结构也是通过归纳与分析得出的，所以，归纳与分析，再加以层层推进的论证过程是本论文的基本框架建构方法。

二、现实意义

本论文所研究的内容，对中国高等美术院校特别是雕塑专业教学，具有一定的现实意义与价值。

1. 还原雕塑教学的需要

在艺术界，雕塑家往往被形容为"蛮人"。20世纪，史岩、王子云等先生开中国古代雕塑研究之先河，先后有《中国雕塑史图录》《中国雕塑艺术史》等著作问世。虽在20世纪后期，雕塑论文的写作群体有所壮大，但常见于报端的还是几个熟面孔，如孙振华、殷双喜先生等。个人专著也屈指可数，如王朝闻、杨成寅、陈云岗等。在硕士论文中，关于雕塑本体方面的论述也很少，多热衷于西方现代艺术。在近现代中国雕塑教育方面的研究，更是凤毛麟角，目前比较全面论述中国雕塑教育的是孙振华先生撰写的《世纪风云回首看——略论中国美术学院的雕塑教学》，其他的多是回忆性的文章。

显然，无论是从还原那段历史的角度，还是从总结、追问的角度，从1928年至改革开放前的这段雕塑教育的历史，随老人们的逝去，变得弥足珍贵。笔者在选择采访、考察对象时，偏重于这一方面。许多八十、九十岁，甚至一百多岁的雕塑家对那段历史的回忆，是属于抢救性的资料收集。如九十七岁的宋泊先生，卧病在床，未能采访；王卓予先生（2010年去世）、陈启南先生患病住院，不宜打扰；李守仁先生、李巳生先生在采访一年半后去世，曾竹韶先生于2012年仙逝等，世事难料，时不我待。虽然采访的时候，是冲着材料教学的研究目的去的，但老先生所提供的资料，不仅仅是雕塑材料教学方面的。从悠扬、深沉的话语中流露出来的，是他们在选择雕塑时所付出的艰辛以及对雕塑后学的期盼。尽管在撰写论文时，需要挑选可用的资料，但其他部分仍是中国雕塑教学的重要史料。他们都是雕塑教学的亲历者，是中国雕塑的传薪人。

2. 雕塑教学自发性的需要

中国雕塑在外来模式与本土语汇、传统题材与现代语境、架上习作与公共空间、基础训练与创作思路等问题上始终纠结。材料教学的提出，一方面是西方现代雕塑发展促进国内雕塑家创作思路的打开，转而促使材料教学的推进；另一方面，

改革开放后，为配合新时期雕塑人才的需要，雕塑教学大纲几番更改。每次大纲的修改，都是对原先大纲中泥塑课程的调整，因为五年或四年的教学时间是固定的，新课程的加入，意味着原有课程的压缩。相关材料课程的加入，促使大纲的制定者不得不重新思考：雕塑的基础是什么？若泥塑习作是作为社会主义现实主义雕塑创作的基础，那么现代主义雕塑创作的基础课是什么？材料的重新诠释是现代雕塑的贡献之一，那么材料教学是否是现代雕塑创作的基础？材料教学有什么具体课程？材料课程安排在什么年级？多少学时合适？解决什么问题？是否需要补充现代雕塑史的课程？材料课程作为技术课还是作为创作课？需要讲解形式法则吗？材料教学的硬件与软件如何配备……

教学包括教和学。由于国内体制、经费所限，单就师资方面来说，不可能在原有编制的基础上，为四周的材料课程引进新的教师。普遍做法是先聘请外教，派个年轻的教师作为助教，几次课程下来，助教扶正。更有甚者，为了找补工作量的平衡，随意派遣个教师打发一下。笔者曾统计过，某校的金属焊接课曾有十几位教师上过。就算硬件非常完善，如果教师的理念不统一，同一门课程的结果就会五花八门，更何况不同的材料课程之间有内在的联系。泥塑课程，从头像到胸像、1/2 人体到2/3 人体，最后的大人体，每个作业需几课时、安排在几年级等。经过几十年的摸索与矫正，相互之间已形成一个比较严密的体系，一环紧扣一环。相比较而言，材料教学的提出时间较近，一些课程还在不断探索、尝试之中，而在这个时候，总结目前的材料教学，全面、系统地阐述材料教学的相关问题是非常有必要的。

3. 雕塑艺术发展前瞻性需要

由于国情与体制的原因，大部分雕塑工作者来自美术院校，学校培养的雕塑家是推动中国雕塑事业发展的中坚力量。虽然寺庙里的雕像需要塑像师傅，民间艺术也需相应的民间艺人，但艺术的传承与创新是两个不同的概念。当今社会是一个科技迅猛发展的时代，交叉学科和跨学科的出现，给艺术教学提出新的挑战。学生的视野与能力判断已不是过去的泥塑头像、人体的标准。本科教育由精英化向普及化的转变，意味着原来高、精、深的教育向广、泛、浅的层面转变。材料课程的增加与泥塑课程的减弱似乎正是这种教育变化的写照。

在提高全民族素质，繁荣城市公共艺术方面，雕塑工作者有不可推卸的责任。而在丰富雕塑艺术语言、探索新的形式，更是受过学院训练的雕塑学人的使命。雕塑艺术应有其自身的

发展规律，雕塑被解构或泛化，意味着新的艺术形式被开启与重视，而这更需在与时俱进的学校教育中窥视其发展的脉络。材料教学的研究绝不是雕塑教学的结果与终点，更应该是雕塑教学的起点与试验田，希冀培育出来的颗粒丰满、壮硕，富有生命力。

第三节　研究重点和基本结构

论文的研究重点是分析、归纳目前的中国雕塑材料教学，进而提出存在的问题，以及展望未来发展。中国雕塑教学在发展过程中，经历多次政治运动。中华人民共和国成立初期由于政治因素，国家从外交到文化，主要学习苏联，在美术教学中引进契斯恰柯夫素描教学体系。20世纪50年代后期，民族艺术形式受到肯定，美术院校的雕塑前辈们着手整理与研究民间工艺和传统雕塑艺术，并从中汲取营养，创作出一批如《收租院》等经典作品，浙江美术学院（现中国美术学院）还成立民间艺术系。改革开放后，国家派出一大批青年教师出国留学、考察、观摩，西方现代艺术的资讯、展览也不断地被介绍到中国。中国艺术家用了不到二十年的时间把西方发展近百年的现代艺术模仿了一遍。迫于学校的教学与艺术家创作的脱节，各大美术学院雕塑专业逐步调整教学大纲，一些现代艺术范畴的课程被引进，如立体构成、金属焊接等。世纪之交，西方后现代艺术的一些创作理念也被引进到雕塑专业的创作教学中。

虽然国内雕塑教学经历多次教学改革，在社会主义现实主义雕塑的基础上容纳了传统与现代、西方与中国、室外与架上等多种元素。但是国内的雕塑教学还是呈现出单一的问题，材料教学的课程也只是局限在石雕、木刻、金属焊接、陶瓷与铸铜等几类，且课程在技术与艺术、基础与创作上定位不清。

笔者的研究以国内各大美术学院雕塑专业的材料课程为对象，就雕塑专业在中国的发展历程，雕塑教学中涉及的材料，以及加工技术、材料在现代雕塑中的主导作用，材料教学的指导思想与理念，材料课程的个案分析，材料教学的硬件与软件等展开研究。重点是能否从跨度达八十多年的十几门雕塑课程中，理出材料作为媒介与雕塑的深层关系。材料课程的构成有哪些？哪怕是短短的两周课，是在什么语境下设置与展开的？主要是要解决什么问题？为此，笔者结合教育学、中国现代雕塑发展历程，材料课程个案分析，得出目前材料教学的主要特征、存在的问题以及未来展望与课程结构。鉴于此，本论文的主体部分由以下几个章节构成。

第一章，绪论"观点与方法"。第一节分析国内外研究现状，将文献资料归纳为五类，并提出本论文研究的可行性。第二节，研究方法与现实意义，研究方法主要是通过个案考察、采访的资料收集方法与归纳分析，层层推进的建构方法。现实意义有还原雕塑教育的需要、学院雕塑教学自发性的需要、雕塑艺术发展前瞻性需要。第三节，阐述本论文研究重点和基本结构。

第二章，材料教学的内涵。首先从"雕塑材料"与"材料雕塑"两个组合不同的概念展开阐述，得出材料与雕塑关系的不同、作用的不同。"雕塑材料"，材料只是一个辅助、说明的词，即使在雕塑的审美中发生作用，但不是雕塑内容、形式的原始出发点，材料更多的是充当辅助、次要的角色。而"材料雕塑"，材料处于主导的地位，作品的构思、立意皆从材料出发，雕塑的创作直接源自材料。

从"雕塑材料"和"材料雕塑"两个概念可以引申出材料教学的两个阶段．"雕塑材料"范畴内的中国雕塑专业材料教学应该说是从 1928 年就开始了，而"材料雕塑"范畴内中国雕塑专业材料教学应该说是 20 世纪 90 年代的金属焊接课开始的。材料教学的出发点是以材料为中心的，西方现代雕塑对"母题"的轻视和材料的探索是材料教学的发轫之始，但研究现代中国雕塑专业的材料教学，就不能局限于现代雕塑的范畴。在本章中还从材料教学与雕塑教学的关系中，分析雕塑教学的课程结构、比例，得出材料教学是雕塑教学的一部分。从材料的研究深度、材料的研究广度与材料的加工工艺三个层面论述个人创作与教学中的材料关系。本章的第一节，还运用教育学理论，来分析材料教学内涵的课程目标、课程设置、课程实施与评价等方面的内容。

第二节，通过"物质生产水平的影响""室外雕塑工程的推进"与"社会实践课程的实施"三部分，来阐述 1928—1976 年材料教学推进的艰难。"文革"前的材料教学只有石刻与陶艺两门课程，断断续续，而且是以下厂实习、体验生活的课程方式来实施。影响这段时期材料教学的主要因素是生产力的低下、物资的匮乏，这些因素决定了材料课程的单一；大量国家室外雕塑的工程建设，又促进了雕塑材料加工技术的开发与研究；个别课程在国家培养目标下以社会实践课程实施。

第三节，雕塑材料教学得以发展与确立，得益于改革开放。首先是经济的发展，带动城市雕塑兴旺发达，处在改革前沿的广州美术学院察觉到材料教学的重要，率先在雕塑大纲中提出材料教学纲要。1986 年开设的"金属铸造"课程，实现了几代人的夙愿。其次，在单一的社会主义现实主义雕塑教学中插进

西方现代雕塑相关的课程，先是试探性的"立体构成"课程，1993年中国美术学院雕塑系的《金属焊接》雕塑教学才是真正的"狼来了"。加上国家对培养目标的调整，注重学生的技能训练，各学校借搬迁之机，先后设立材料实验室，从零星的几门课到目前较完善的体系，是在改革开放后的几十年内完成的。思想禁锢的打开、教师队伍的培养，以及国家的政策法规是材料教学得以发展、确立的契机。

第三章，材料教学的重要特征。材料具体有石刻课、木雕课、金属焊接课、金属铸造课、陶瓷艺术课、软材料课等；每门课程有基础、实践、创作之分，具象、抽象之别。在本科阶段，个别学院又有材料工作室教学，涉及材料与观念、材料转换等课程。笔者对这些课程进行梳理、归纳，最终得出材料教学的重要特征：所有的材料课程可以用传统、现代、当代三语境来概括。根据材料在雕塑创作过程中的转换形式，三种语境所对应的分别是置换、直接（主导）、综合三种转换形式。

传统语境下材料教学的先导课程是"泥塑造型基础"，主要解决人体的结构、比例、运动关系等基本雕塑造型问题。现代语境下材料教学的先导课程是"立体构成"，有的学校是"构饰"或"抽象先导"课程，主要了解造型法则、形式规律、材料基础等知识。当代语境下材料教学的先导课程是"综合材料"，其目标主要是了解在观念主导下各种材料的组合关系。

第四章，三种语境下材料教学课程分析。通过前一章的分析，了解雕塑材料的三种语境以及相应的先导课程。本章主要针对材料教学的具体课程进行分析。在传统语境下分析"石雕""木雕"与"金属铸造"课程，在现代语境下分析"金属焊接""现代木雕""现代石雕"与"陶瓷"课程，

在当代语境下分析"纤维与软材料"与"大地艺术"课程。从材料特征、课程溯源、院校比较、教学实施、授课内容、作业反馈等方面进行阐述与分析。虽然有些课程会出现几种语境并置的情况，但总体的共存并不妨碍对个体作业的判断。在教师有意识或无意识的教学情况下，课程的定位是非常重要的。

第五章，材料教学的问题与展望。首先从培养模式单一、课程定位不清、教学条件限制三方面来阐述材料教学存在的问题。目前国内雕塑教学推行的都是社会主义现实主义文艺方针，这种单一的局面既有国家统一的办学方针政策，也有各院校间的师承关系以及唯部属院校马首是瞻的原因。在国家规定雕塑本科学生要掌握泥、木、石、金属、陶瓷等多种材料进行制作的基础技能的情况下，虽然个别院校在专业设置上有所不同，但特色少，都在追求人有我有，求全求同。招生标准一样、办

学理念相同、培养目标类似、课程设置相近，就连教改、评估也是相互参照、互为借鉴，不同的是学生个体不同、教师水平不一。

材料教学的展望主要体现在材料的拓展、科技的运用、教学模式与条件的完善三部分。材料的拓展分两个层面，一是原有雕塑材料的内涵得以拓展与丰富，二是随着西方现代主义雕塑在 20 世纪经过立体派、未来主义、超现实主义、构成主义等演变，派生出金属焊接雕塑、废物雕塑、动态雕塑等。到 20 世纪 60 年代晚期艺术发展进入后现代艺术阶段，波普艺术、贫穷艺术、观念艺术、地景艺术、媒体艺术、表演艺术、录影艺术等加入其阵营。而借用现存的文本、图像、物像、影像，通过解构、挪用、互补、重复等手段是后现代主义艺术家惯用的方式。雕塑被解构，雕塑开始泛化。

科学技术在雕塑领域的运用，主要体现在现代计算机技术方面。而教学模式与条件的完善，随着高等教育改革的深入，原先由教育主管部门批准的专业设置权正在下放，这使学校在专业设置上将更有主动性和社会适应性。美术学院专业设置趋同的局面将会改观，学科特色凸显。随着国家与社会对教育投入的增长，美术院校的实验室建设将更加完备。一些因空间与设备原因而无法展开的材料教学课程，也会因条件改善得以展开。同时，随着社会经济与科技的发展，新的实验室与设备将会在校园里出现，材料教学新的课目也将产生。

最后，在对目前国内各大美术学院雕塑系的材料教学课程进行梳理、归纳的基础上，将本科与研究生教学进行勾连，提出材料教学课程结构体系，共分材料教学的先导课程、材料教学技术、材料教学创作、材料教学拓展、材料教学研究五个层面。

注释

1. 隋建国：《重要的一步——说说全国高等美术院校材料研讨会》，《雕塑》2006年第4期，第38页。
2. 同上。
3. N.M. 柴柯夫：《雕刻初步技法》，杨成寅、翁祖亮译，北京：新艺术出版社，1954年。
4. 付天仇等编：《怎样做雕塑》，北京：人民美术出版社，1958年。
5. 叶庆文、王大进编著：《雕塑技法》，上海：上海人民美术出版社，1980年。
6. 恩斯特·卡西尔：《人论》，甘阳译，上海：上海译文出版社，1985年，第183页。

第二章
材料教学的内涵

第一节　材料教学的内涵

　　"雕塑由于它所使用的物质材料的特点，使得触觉相联系的质感和量感，具有审美的意义，然而，触觉与视觉这两种感觉功能对雕塑美的反映，前者常常从属于后者。"[1]这些所谓的雕塑物质"材料"，对应的英文单词是 Material，但在西方艺术创作领域基本不提，而是用 Medium[介质]一词来替代，也就是雕塑艺术的物质媒介。材料有自然属性与社会属性。自然属性是指材料的物理、力学、化学、工艺性能等。由于材料只有通过社会主体的实践劳动，如选料、刀削、斧劈、冶炼等实践加工，才能显示实践主体的精神创造，所以在审美过程中自然带有主体的社会属性。材料作为物质媒介，始终贯穿于雕塑艺术的创作、审美过程之中。雕塑"材料"如此重要，为何从 1928 年开始的中国现代雕塑教学，材料教学竟"失语"多年，它又是在什么背景下提出的？

图 2-1 国立艺术院首届雕塑毕业生——罗才云的毕业证书，其中为孙中山像，校长签名为林风眠，学校为杭州国立艺术专科学校。边上附有入学证，编号为 63，日期为民国十七年（1928）九月一日，章为西湖国立艺术院。由于雕塑系首届只有 2 名毕业生，此证书历经 80 多年，保存完好，弥足珍贵，资料由罗才荣家属提供，钱云可翻拍。

一、材料教学的提出

　　材料教学的提出，跟材料在雕塑创作中的作用直接相关。"雕塑材料"与"材料雕塑"是两个完全不同的概念。前者是一个定语组合，可以理解为"雕塑的材料"，而后者是一个主谓组合，材料是名词，做主语，雕塑是动词，作谓语。前后位置调换，语义大不一样。"雕塑材料"，材料只是一个辅助、说明的词，

图 2-2 杭州国立艺术专科学校首届雕塑毕业生罗才荣的泥塑临摹及躯干写生作业，可以证明临摹的示范石膏像是西方古典作品。资料由罗才荣家属提供，钱云可翻拍。

图 2-3 《中央美术学院1951 年度各系科教学计划草案》档案封面。图片由钱云可 2008 年摄于中央美术学院档案室。

图 2-4 《中央美术学院 1951 年度各系科教学计划草案》雕塑系计划。图片由钱云可 2008 年摄于中央美术学院档案室。

即使在雕塑的审美中发生作用，终究不是雕塑创作的出发点。材料更多的是充当辅助、次要的角色，这反映在传统雕塑创作中，材料只是处于从属、置换的位置。从泥巴翻模成石膏，再用点线仪雕刻成石雕等，雕塑的审美价值在泥塑阶段就已具备。在"材料雕塑"一词中，材料处于主导、直接的地位。作品的构思、立意皆从材料出发，雕塑的创作直接源自材料。西方现代雕塑创作中的材料，更多的是处于主导的角色。中国古代的"因材施雕"，其创作模式也是从材料出发。"因材施雕"的前提是对"材"的判断与审视，还需因势象形的观察方法与形象思维。古代中国雕塑中，最为著名的"因材施雕"作品当属西汉霍去病墓前的石雕。"汉代工匠以简约概括的手法、朴拙的整体形象和强烈的动势。寓精神于粗犷外形之中，使形与神有机结合。"[2] 从殷商时期利用玉石的天然形态和色泽进行雕刻的玉器，到明清时期采用树根、竹根、果核进行雕刻的工艺品等，"因材施雕"是常用的手法，而"巧夺天工"则是对此类作品最高的评价。

由于西方现代雕塑对"母题"的忽视，强调纯形式、结构等，使雕塑的固有材料重新焕发出生命力。艺术家对材料的不懈追问，突破了雕塑材料的传统审美，加上运用现代加工技术，新的材质美感推动了雕塑审美的转变与雕塑风格的多样化。一些带有时代印记的材料如工业产品或垃圾在新形式的建构下被纳入雕塑材料的范围。雕塑材料纵向的探索与横行的扩充丰富了雕塑的内涵，拓展了雕塑的外延。

从"雕塑材料"和"材料雕塑"两个概念可以引申出两条线路：前者范畴内的中国雕塑专业材料教学，应该说是从 1928 年就开始了，而后者范畴内的中国雕塑专业材料教学，应该说是从 1993 年的"金属焊接"课程开始。材料教学的出发点是以材料为中心，西方现代雕塑创作中对材料的关注是材料教学的诱发之因，但研究国内雕塑专业的材料教学，就不能局限于"材料雕塑"的范畴。

作为一名雕塑学徒或学生，从拿起泥巴的那一刻，材料学习就已开始。泥巴掺水多少？黏性怎么样？白色与黑色的泥巴会在视觉上有什么差异？等等，对雕塑材料的属性以及加工技术的认识与掌握是学习雕塑艺术最基础的专业知识。但以课程名义出现的材料教学并不顺利。归纳起来，可分为三个时期，从 1928 年到 1976 年为材料教学的萌芽期；从 1976 年到 2000 年为材料教学的发展期；2001 年到现在为材料教学的确立期。

假如对"雕塑"一词进行义理上的分析，一般把"雕"理解为减法，对应的材料为石材、木材等；"塑"为加法，对应的材料为泥巴、陶土等。"雕"与"塑""加"与"减"，组成雕塑

最基本的内涵与成形手段。现代意义上中国最早的雕塑教学大纲中，就安排了这两门课程。杭州国立艺术院或杭州国立艺术专科学院（以下简称国立艺专）时期，"泥塑自高职部三年级起，至专科毕业止；按规定，三年级上石刻课，每周40课时，但因缺乏师资，时上时停，大多仍安排泥塑课"。[3]中华人民共和国成立后，雕塑专业的材料教学情况如何？1950年4月由国立北平艺术专科学校与华北大学三部美术系合并成立中央美术学院，继而成立雕塑系。在雕塑系培养目标中，明确提出："学生要明了石刻、铸铜的方法。在课程设置中，二年级有模型翻制课；三年级有铸铜及陶塑的制造法；四、五年级明了石刻、铸铜的过程方法、联系实际，完成创作。"[4]在1952年的中央美术学院雕塑系教学计划中的课程时间分配表上，石雕安排在第二学年第二学期，课时为四周；铸铜安排在第四学年第二学期，课时为四周。但在具体授课时间表上，并没有看到以上所列的课程。倒是1955年2月14日，中央美术学院雕塑系学生去景德镇、宜兴等地向老艺人学习陶瓷雕塑经验有明确的记载。1959年，广州美术学院的曹崇恩、浙江美术学院的何文元、四川美术学院的扬发育与上海的胡博文等来北京观摩人民英雄纪念碑浮雕石刻技艺，其中浙江美术学院档案记载何文元老师在1961—1962年度开设"石刻"课程。[5]中央美术学院雕塑系在1959年的教学规划中，将石刻木雕课程与去北京雕塑工厂实习、劳动结合起来，时间为一个月，年级分两个阶段。由于时间久远、形势动荡，完整档案保存不易，加上大多数美术学院处于初创时期，师资缺乏，综观这一时期，从现有的资料及老先生的回忆中得知：材料课程只有石刻与陶艺两门，断断续续零星的一点时间，而且是以下厂实习、体验生活的课程形式来实施的。

　　材料教学得到发展是在"文革"后恢复招生到20世纪末这段时期。材料课程指导思想逐渐明确，师资有所补充，教学成果显著。为了适应社会发展的需要，各个学校经过多次教学改革，调整课程比例、引进外教、建立实验车间等。虽然一些课程还是以下厂实习、创作课等名义，但实材练习课程已得到普遍认可。特别是广州美术学院雕塑系，借改革开放前沿阵地之东风，配合城市雕塑发展之需要，率先于1986年开设金属铸造课。该课延续至今，从未间断。该系在1986年2月的《雕塑系发展规划》之"雕塑岗位设置结构图"中，设置材料研究组，包括金属研究项目、陶瓷研究项目、石木雕研究项目、玻璃钢研究项目。在随后的《广州美术学院雕塑系专业教学方案》中，雕塑材料课程包括金属铸造与加工课、石刻课、陶瓷课材料（石膏、玻璃钢、水泥等）。在《雕塑系材料技法课教学大纲及计划》中

图2-5 《中央美术学院1952年度第二学期雕二授课时间表》。图片由钱云可2008年摄于中央美术学院档案室。

图2-6 曹崇恩先生在指导学生用点线仪雕刻。图片由广州美术学院雕塑系提供。

图2-7 广州美术学院"雕塑岗位设置结构图"。图片由钱云可2008年摄于广州美术学院档案室。

图2-8 广州美术学院"雕塑系材料技法课教学大纲及计划"。图片由钱云可2008年摄于广州美术学院档案室。

图2-9 1993年迈克在中国美术学院教授金属焊接课程，左一为笔者图片由中国美术学院雕塑系提供。

图2-10 2005年12月14日"全国高等美术学院雕塑材料教学研讨会"全体与会者合影，后排左六为笔者。图片由中央美术学院雕塑系提供。

提出目的任务："现代科技的发展给雕塑提供了更多的新材料新工艺，可以说，对材料加工技法，材料语言的研究和创造性运用，是提高雕塑艺术水平的重要步骤，是雕塑艺术发展的一个重要方向。根据我国城市雕塑发展的形势，不同材质的雕塑作品将大批出现，新一代雕塑工作者掌握多种材料的知识技能成为当务之急，鉴于上述原因，我系开设材料技法课程，使同学通过学习，掌握传统和现代雕塑材料的性质特点、加工技术、工具运用及材料的造型语言等。根据目前的需要和条件，我系材料技法课以石刻和铸铜为主，另设陶瓷和各种材料选修课程，材料课紧密结合创作及设计，务使同学对各种材料语言有较深的了解和掌握各种材料的实际操作技能，使同学把学到的知识和技能得以在实践中运用。"

1993年，中国美术学院雕塑系邀请英国著名金属焊接雕塑家迈克来雕塑系进行金属焊接雕塑的教学，开西方现代雕塑纳入中国雕塑教学之先河，此课程在中国雕塑教学史上具有里程碑式的意义。1997年中央美术学院设立"文楼工作室"。到目前为止，金属焊接课程以其教学设备简单、教学成果丰硕、学习热情高涨等因素而受青睐，是美术院校中开设率最高的课程，虽然课程名称并不一致，但内容大致相同。

材料教学的确立与正式提出是在新世纪。2001年，中央美术学院率先搬入花家地新校区，雕塑系建立木、石、陶、金属焊接、铸造及材料构成六个实验室，相应的六门现代材料课程，"是以现代艺术审美观念为指导，建立在拓展物质材料及其技术处理方法基础上的材料语言系统，新的建立在材料语言基础上的现代雕塑正式纳入教学系统"。[6] 随后中国美术学院雕塑系2003年搬回南山校区，建立八个实验室，其中软雕塑与纤维艺术工作室的设立拓展了雕塑的传统、坚实了雕塑语汇。鲁迅美术学院从20世纪末开始尝试的现代、后现代教学，在新世纪初，以双重基础的教学形式固定下来，弥补了国内雕塑基础教学单一的局面。

2005年12月，由中央美术学院雕塑系策划，十所美术学院雕塑系共同主办的"2005全国高等美术院校雕塑材料教学研讨会"在北京中央美术学院召开，这是进入21世纪后第一次全国性雕塑教学的学术研讨会议，也是在中国首次以"雕塑材料教学"为题召开的研讨会议。与会的十大美术学院雕塑系领导，对雕塑材料教学的目的与意义达成共识，随着清华大学美术学院、广州美术学院、四川美术学院、湖北美术学院搬入新校区，实验室的建设得以完善，材料教学定将如火如荼地展开。

二、材料教学与雕塑教学的关系

材料教学是雕塑教学的一部分。雕塑教学有广义与狭义之分。广义的雕塑教学是指雕塑专业在本科或研究生期间开设的所有课程，包括人文必修课与人文选修课。狭义的雕塑教学是指专业必修课与专业选修课。"一定社会的生产关系以及由此产生发展政治关系和思想关系对教育目的有着直接的决定性的影响。在阶级社会里，不同阶级由于经济利益和政治利益的不同而有不同的教育目的，其中众多的教育目的反映了统治阶级的经济和政治利益，并在众多的教育目的中占统治地位。"[7]我国是社会主义国家，马克思列宁主义的思想课程在人文必修课中占有一定的比例。人文必修课程是国家依据公民接受教育后需要达到的基本素质而开设的课程。专业课程是根据学校专业设置而自主开发的课程。人文课程与专业课程的比例，如《清华大学美术学院雕塑专业本科教学计划》所示。

	课程名称	学时	学分		课程名称	学时	学分
	思想品德修养	32	2		素描人体	160	6
	毛泽东思想概论	32	3		浮雕头像	60	2
	马克思主义政治经济学原理	32	3		浮雕着衣人物、人体	80	3
	邓小平理论概论	32	3		泥塑圆雕胸像	60	2
	马克思主义哲学原理	32	3	专业基础课	泥塑圆雕人体	260	11
	外语	256	16		泥塑圆雕着衣人物	80	3
	体育	128	4		泥塑圆雕等大人体	120	5
实践环节	军训	75	3		中国传统雕塑临摹	60	2
	外语强化	88	2		中国传统雕塑彩塑	60	2
	入学教育	16	0	专业实践课	木雕、石雕、铸造、金属	60	2
	中国美术史	32	2		专业考察	60	3
	外国美术史	32	2		具象雕塑	80	3
	大学语文	32	2	创作课	抽象雕塑	80	2
	中国工艺美术史	32	2		环境雕塑	60	2
	外国工艺美术史	32	2		雕塑概论	20	1
	计算机辅助设计	32	2	专业理论课	中国雕塑史	20	1
	外国设计史	32	2		西方雕塑史	20	1
	设计概论	32	2		毕业设计、论文	120	15
	社会实践（学工学农）	20	2				

根据上表统计：人文课程占999课时，计57学分；专业课程占1460课时，计66学分；专业实践课（材料课程）为120课时，5学分，占总学时的4.8%，占专业总学分的7.5%。

雕塑专业课一般包括专业造型基础课、实践课与创作课。专业造型基础课包括素描课与泥塑基础课。材料课包含在实践课之中，个别学校将材料课容纳在创作课之中。其他学校如广州美术学院，在1997年的专业教学方案中，曾提出专业基础课占专业课的55%，创作课占25%，材料课占20%。该校的专业基础课包括素描课、泥塑课；创作课包括构图课、命题创作课、现实生活题材创作课、雕塑与环境总体设计课、毕业创作课；雕塑材料课包括金属铸造与加工课、石雕课、陶瓷课、材料（石膏、玻璃钢、水泥等）翻制课。

图2-11 广州美术学院《雕塑系各课程配置比例》，资料由广州美术学院雕塑系提供。

雕塑专业基础中为何要安排素描课程？根据《广州美术学院雕塑系素描教学大纲》（1997年），其目的是"为雕塑人物造型打好基础，因此，应以人物素描为主体，结合具体对象，着重掌握人的结构、比例、运动、体积和空间。素描不仅是造型基础训练的手段，作为一种艺术形式，有其独立的艺术性。因此，学生在素描中，对不同形状的研究，对提高他们的艺术修养，增强艺术素质，有很大的益处"。教学要求是"结合雕塑专业训练的特点，与绘画专业相比，素描训练要着重表现结构和体积，用各种手段来体现人物的坚实、厚重的立体感觉。同时注意，不要抑制学生对绘画形式感的探求，因为这是全面的艺术素养的一部分"。

图2-12 上海大学上海美术学院《雕塑专业基础和专业课程相互关系结构图》，资料由上海大学上海美术学院雕塑系提供。

西安美术学院雕塑系的素描课程教学大纲中，认为"素描作为造型艺术的基础课程之一，对于认识和理解客观对象，培养正确的观察方法和表现方法，锤炼艺术语言和探索艺术规律等具有重要意义"。它旨在研究二维空间中的三维物象的造型与表现方法，在造型上以三维空间中的形体结构为主体，并围绕着这个主体运用全因素素描手段表现对象的形体、结构、空间、体量等。教学目的是"培养学生对客观物象的整体观察、分析、判断、理解和整体表现的能力。同时也是培养学生的审美、艺术修养及获得较为全面造型能力的重要手段，从而为雕塑系学生的专业学习打下坚实的塑造基础与创造基础"。在教学过程中，"要求学生在掌握全因素素描的基础上，逐步体味具有的表现语言，突出专业特色。通过针对不同对象、根据不同程度，循序渐进地素描写生练习，达到熟练掌握描绘头像、胸像、人体素描规律的目的，全面提高学生的造型能力"。

图2-13 西安美术学院雕塑系《素描》课程教学大纲，资料由西安美术学院雕塑系提供。

由此得知：雕塑专业中的素描教学，主要是解决观察方法与人体的结构、比例等问题。素描是在二维的平面上描绘三维

的虚拟空间，不同于雕塑的三维实体空间范畴。素描与雕塑是平行的艺术形式。由于素描考试是我国各美术学院雕塑专业入学考试的普遍形式，通过层层选拔，考上雕塑专业的学生，素描已经有较好的基础，在这个基础之上，通过素描课程教授雕塑专业的观察方法以及掌握人体的基本结构知识等，几十年来的实践证明，是比较可取的教学模式。另则，素描课程的次序安排，以及示范作业、教案、授课教师的经验等也已比较成熟。

那么如何界定泥塑基础教学？该课程是否是材料教学课程？答案是否定的。因为泥塑基础教学是先有教学理念与目的，再找泥巴这种材料来实施，当然也可以用蜡或油泥，只要有黏结力、可加可减、可反复使用，适合翻制就行。选择泥巴的理由无非是廉价、购买和加工都比较方便，适于小稿与大型雕塑的初稿之用等。我国各大美术学院的泥塑用泥基本上是因地制宜、就近取材，种类有红泥、黄泥、灰泥、黑泥、白泥等。泥塑基础课是以泥上作为材料塑造立体形象的课程，通过对各种人物形象的自然属性和社会属性研究，把握具体形体特征以及人物结构规律、运动规律及体积空间规律等，是为雕塑艺术创作奠定坚实的造型基础的课程。具体课程有头像、胸像、1/2 人体、2/3 人体、等大人体、浮雕、着衣人体等。该课程无论是学时还是学分的比例，在雕塑专业的专业课程中都占最大的比例。而关于泥巴这种材料的性能及塑造技巧，初学者在临摹第一个泥塑头像时，就可以掌握得差不多，以后随课程难度的增加，泥巴的色差、个性化的塑造技巧，以及相应的泥塑骨架都会相应地得到训练，至于对泥性的追问、表面肌理的热衷以及精神属性的探索则是个人创作的问题，超出了本科阶段的泥塑教学要求。

创作课与材料课本属不同的课程。本科创作课是教导学生在构思、构图及造型表现手段的能力，有命题创作与非命题创作之别，牵涉到环境、审美、空间等诸多问题。在传统的现实主义创作中，生活是艺术创作的源泉，而在现代雕塑创作中，材料的影响占很大的比例。

最后，跟材料教学直接相关的就是实践课，或者说目前的雕塑专业教学大纲中，实践课就是材料教学，甚至如湖北美术学院雕塑系把创作课也纳入材料教学范畴。因为材料教学有基本的加工技能掌握与以材料为主进行创作两个层面，所以创作课程与材料课程有交叉的部分，要视每个学校的具体课程而定，而不能一概而论地将所有的创作课都归入材料教学的范畴。另外，将实践课归类为材料课还是情有可原的，材料课程本身就是操作、实践，强调动手能力的课程。但不能将社会实践中的古代雕塑考察也一起并入材料教学。

三、个人创作与雕塑教学的材料差异

个人雕塑创作与雕塑教学是两个概念，但有内在的联系。除自学成才外，无论是传统的师傅带徒弟，还是现代的美术学院雕塑专业培养，一般雕塑家都要经历过学习阶段，掌握雕塑专业基本技能之后，才能独立进行创作。个人创作与雕塑教学的材料主要差别如下。

首先是对材料的研究深度之别。如塑造材料——泥巴与翻制材料——石膏、玻璃钢、水泥等。在泥塑基础教学中，由于材料的性能与掌握技能在课程中所占的比例很少，主要是培养学生的观察能力与造型能力，所以将泥塑基础课排除在材料教学之外。而课程媒介同样是泥性陶土的陶瓷课或陶艺课，就可以归入材料课的范畴。因为陶瓷是火的艺术，牵涉到造型、收缩、窑变等，对釉的变化、窑的位置、窑的火位，都要有所了解。一般在四周的陶艺或陶瓷课中，了解陶土的性能，掌握陶瓷成型的各种方式等牵涉到材料性能与加工技术的时间比例很大，所以就可以定位为材料课程。同样，石膏、玻璃钢、水泥等翻制材料，如果没有翻制课程，只是在创作中作为置换材料过渡一下，也不能视为材料教学。但是在个人创作中，就可以充分挖掘泥巴的性能，使用各种工具产生的各种肌理是作品不可分割的组成元素，泥巴与石膏就是很好的创作材料。如贾戈麦蒂就是直接用石膏进行创作，石膏在他的手里不是翻制材料，而是塑造材料，石膏也从替代角色转换成主导角色，其材料性能所导致的肌理是作品的重要组成部分，是艺术形式语言。

其次是对材料的研究广度之别。材料是一个很宽泛的概念，每一单类材料目下包含几十上百种子材料。如石雕的"石材"，可分火成岩、沉积岩、变质岩等。花岗岩与玄武岩都是火成岩，是古埃及人和玛雅人常用的雕刻材料，坚硬、抗腐蚀性强是其主要特点。石灰岩和砂岩是沉积岩，我国古代石窟中常见的是这两种石材，性软、容易雕刻。大理石属于变质岩，是最普遍的雕刻材料，古希腊、罗马及文艺复兴时期流传下来的雕刻精品大都是用大理石雕刻的。石材种类丰富、花色多样，中国有八大石材区，如广东云浮市，就盛产"云花"大理岩、花岗岩、砂石和板石四大门类，有红、白、灰、绿、黑、蓝、黄、棕等九大花色。[8]雕塑家个人创作，可根据作品需要选择相应的石材，也可因个人喜好，偏爱某一种石材。亨利·摩尔就曾用暗硅石、石灰岩雕刻作品。我国雕塑家张永见近年来多用太湖石进行创作。但作为教学用的石材，以汉白玉、石灰岩、青石为主，硬度不是很高，容易掌握。作为教学使用的材料，首要是就近取材，便于采购，无论是泥巴还是木材、石材；其次是价格便宜，

图2-14 张永见石雕作品。选用石灰石材质的太湖石，上面雕刻并打磨车辙痕迹。2006年钱云可摄于上海雕塑中心。

特别是要学生承担材料费用时，不宜选择珍贵的材料供初学者尝试；最后是统一采购，便于计算、分配与评估，也可供下一年级延续使用等。

又比如木材，中国传统木雕大都选用质地较硬的名贵木材，包括紫檀、花梨木、红木、楠木、黄杨木等。这些木材资源稀缺、价格昂贵，目前国内雕刻家也很少使用上述材料。王小蕙老师曾选用银杏木、水曲柳、楸木、梨木、丹塌木、松木、椴木、柚木、柳安木等木材进行雕刻。[9] 十几个品种的木材试验，艺术家可以做到，而教学用的木材，不可能准备这么多种类，学校里的木雕课程，大都选用常见的、比较经济的、适合雕刻的木材，单一选购，南方如樟木，北方如榆木、枣木等。

图 2-15 王小蕙《梦都飞翔》，资料由王小蕙老师提供。

第三是对材料的加工工艺之别。艺术家个人创作，是根据作品的需要与自己的习惯试用各种工具，发明与借用各种工具。而学校里的材料课程，学生需掌握的是初步、基本的加工工艺，不需很复杂、个性化的加工工具。拿木雕来说，传统的木雕雕刻工具有斜凿、平凿、圆凿、三角凿、正口凿、反口凿、镂引子、翘、溜沟刀具，以及敲手、斧头等。但一些有经验的艺术家用一把刀具就可以雕凿出不同的肌理与效果。在学校木雕课程教学中，初学者刀具的使用有一个逐步掌握的过程，四周的时间练习磨刀还不够，需技工准备好以后供学生使用，其雕凿的效果免不了呆板、生硬，而且由于使用不当，还会崩坏刀口。木雕的机械加工工具有链条锯、电钻、磨光机、抛光机等。机械工具是一把双刃剑，使用得当会事半功倍，使用不当会伤及肌肤。由于课时的限制，木雕的最后保护工艺往往没有时间提及，而在个人创作中，这是一项很重要的环节，上蜡或漆，挖心以防开裂以及防蛀等工序直接关系到作品的收藏与保存。

图 2-16 土建国老师木雕，材料为花梨瘿木。照片由钱云可 2008 年摄于上海王建国老师工作室。

加工工艺的差别还跟实验室的硬件设备相关，如中央美术学院雕塑系的陶瓷实验室，其设备跟清华大学美术学院的陶艺系实验室无法相比，而后者跟景德镇的专业陶瓷厂家的设备也无法相比。硬件设备的差异，客观上会使在景德镇进行创作的艺术家比在学校更容易烧制陶艺作品。中央美术学院雕塑系第四工作室每年安排四年级学生去景德镇考察、创作一个多月，可能也是基于这样的考虑。

材料课程中由于材料品种与尺寸的限制，很多在大型工场里常见的工具和一些具有个人审美、个人品质的加工手段，在课程里无法涉及，但作为理论知识，可以利用多媒体进行讲解。如上海大学上海美术学院王建国老师，多年收集珍贵木材，对木材的处理手法有独到的理解。"民间木雕雕刻基本是用手工，用手去感受木材的油脂、波纹、年轮、节痕、划痕、平整度、

饱满度等。若用机器去碰这个，那么软硬、油性的感觉就没有，只有噪音和生产成品链。锉刀在木头上面，体会不到凸出来、鼓起来的地方。所以用了刀以后，哪怕是轻轻一碰，就会伤及木头的属性。木雕打磨是用叶子打磨，不能用锉刀，否则会把毛孔带起来。而用钢片刨木头表面，其颜色、光洁度远远超过砂纸打磨，因为砂纸是一颗一颗的，会划伤树木。以前的雕刻，人物等都是用刀舔一遍，很薄，反光一看，都是有笔触在里面，这种细微感觉，一看就看出来。"[10] 这些感受与见解，没有多年的实践是体会不到的。

目前材料课程只是属于满足、补充、配备的课程；是为了完善雕塑教学内容，弥补人才需要而出现的课程。其课目选择，以及具体授课内容牵涉到的师资、材料、工具、场地等要素，是每个学校根据自身的条件考量后选择的课程；是掌握普遍的、一般的材料属性，了解初步的、简单的加工技术的课程。而艺术家个人创作，所要解决的是个性化的、特殊的材料问题，要建立个人的材料语言，从材料的加工、种类、审美都要有独特的认识。同样，艺术家的个人创作也会推动材料教学的发展，特别是教师个人创作里所涉及的材料以及一些雕塑展览里所展现的材料尝试，都会拓展学生的视野，丰富材料语汇，激发教学成果。

四、 材料教学的课程设置

材料教学设置哪些课程？这些课程的实施需要哪些硬件与软件设施？在回答这些问题之前，首先要了解雕塑材料有哪些。"雕塑"一词的字面意思分别是针对硬质材料与软质材料的两种加工手段，硬质材料如石材、木材等，当然青铜也是硬质材料，而软质材料主要指泥巴。"人类先制造工具，后创造形象。"[11]从25000多年前用来行施巫术、祈求生育的《维仑多夫的维纳斯》石雕像开始，几千年延续下来，雕塑艺术的加工手段只囿于塑造、烧制、雕刻与铸造几种，相应的材料是泥土、石材、木材、青铜等几类，其中泥土的加工又分成塑造与陶土烧制两种。一直到20世纪，艺术家在西方现代雕塑的名下，开始探索立体主义、构成主义、未来主义及超现实主义等流派，雕塑的种类也派生出金属焊接雕塑、废物雕塑 [Junk Sculpture]、动感雕塑 [Kinetic Sculpture] 等，加上科学技术的发展，水泥、玻璃钢、不锈钢等新型材料不断充实到雕塑创作中。

由于几千年来雕塑材料相对的稳定性，人们在此基础上建立的雕塑艺术材料审美也相对趋同，再加上教学所需的硬件与软件的限制，目前国内雕塑材料教学所涉及的只有石雕、木雕、

金属焊接、青铜铸造、陶艺，其中中国美术学院还有纤维软雕塑课程。虽然是这么几类，但奇怪的是每一门课，具体到各个学校，其课程名称、授课对象、课时、学分与课程性质却迥然不同。如下比较，同是石雕类的课程，竟有六种样式。

学院	课程名称	授课对象	课程周、学时	学分数	类型、性质
西安美术学院	石雕技法	三、四年级	80 学时	5	实践专业课
湖北美术学院	石雕创作	四年级上学期	3 周、60 学时	1.5	艺术实践
广州美术学院	石刻	二年级下学期	5 周、100 学时	4	基础技巧课
中国美术学院	石刻基础	三年级下学期	4 周、80 学时	4	专业必修课
上海大学上海美术学院	石雕	雕塑本科专业	150 学时	15	专业选修课
中央美术学院	石雕技法练习	二年级上学期	3 周、60 学时	1.5	专业必修课

究竟是什么原因，导致如此大的差异？这跟课程的培养目标有关。一般认为课程目标有广义与狭义之分，"广义的课程目标是指某一阶段或类型教育的总体课程所追求的标准，它是对特定教育活动和教育阶段的课程进行的价值和任务界定，主要通过课程方案、课程计划等体现出来。狭义的课程目标就是指某门课程或教学科目、教学活动所要实现的预期教育结果"。[12]根据我们国家的教育情况，可以将课程目标分为三个层面，一是指国家层面。从中华人民共和国成立到如今，受社会变革及生产力水平的制约，国家对艺术院校的培养目标在各个时期各不相同，如 1995 年，文化部下达关于印发《全国高等艺术院校本科专业教学方案》的通知，其中关于本科雕塑专业的培养目标："本专业培养能在文化艺术部门、学校及有关单位从事雕塑创作、设计及教学、研究和其他美术工作的，具有较强适应能力的，德、智、体全面发展的高级专门人才。"

二是校级层面。同样受制于国家培养目标的不同，学院的培养目标也要做相应的调整。如中央美术学院雕塑系，1954 年的教学大纲中规定的教学目的与任务是："高等美术学校雕塑系的任务是培养熟练的苏维埃雕塑工作者，使他们能掌握社会主义现实主义方法，创作能反映苏维埃现实生活和促进共产主义教育的、真实的、具有高度思想的、形式完美的雕塑作品。雕塑课是高等美术学校雕塑系教学中的最重要的课目。在学习过程中，学生要掌握雕塑的专门技巧，要发展深刻感受现实和全面研究生活的能力，以便在这些基础上创造真实的艺术作品。到毕业时学生应被培养成能够独立解决摆在苏维埃雕塑家面前的一切创作任务，学生应当善于在高度业务水平上完成圆雕及

图2-17《中央美术学院雕塑系1954年教学大纲》，资料由中央美术学院档案室提供。

图2-18《中央美术学院雕塑系1961年创作教学大纲》，资料由中央美术学院档案室提供。

图2-19 1994年广州美术学院雕塑系向学院提出"关于建立石雕工作室的申请"。资料由广州美术学院档案室提供。

浮雕的美术作品。"

1961年雕塑系创作教学大纲中规定的目的是："培养学生能系统地掌握从事雕塑创作所必需的基础知识和技能，确立为社会主义服务，为工农兵服务的创作思想和方向，深入工农兵生活，得到火热斗争的生活中锻炼创作，在教学中贯彻百家争鸣，百花齐放的方针，提倡反映各种题材，多方面反映生活，提倡对各种生活，提倡对各种风格的探讨，发挥创造性，学生毕业时要具有独立创作能力并具有集体创作的经验。（1）懂得创作的规律，懂得雕塑艺术发展的一般规律性知识及理论知识。基本上了解古今中外成功的创作经验，能够进行雕塑的欣赏和评论。（2）懂得革命现实主义、革命浪漫主义相结合的创作方法并能基本上加以运用。（3）学会雕塑创作的基本技能，如主题体裁关系、语言特点、构图、形象、造型以及艺术处理和完成作品有关的一些能力，具有一般的创作水平。（4）在上述基础上能独立进行创作的探讨。"

1992年的教学大纲中规定培养目标是："培养德、智、体全面发展为社会主义祖国、为人民服务的雕刻专门人才。毕业生要求达到：（1）具有一定艺术理论修养，有较高的审美情趣。（2）在雕塑造型、素描、速写方面有坚实的专业基础和素养。（3）对雕刻的主要材质：木、石、金属、玻璃钢有一定的了解，对其中之一有一定的实践能力。（4）能掌握现实主义的创作方法，具有从生活中提取素材，进行创作，再现生活的能力。同时鼓励学生，勇于采用多种的艺术表现手段和形式，并勇于创作。"

三是操作层面。国家层面的培养目标是一致的，而导致这种操作层面培养差异的原因，显然跟每个学院的培养目标不同有关，而更重要的原因，跟学院的硬件与软件相关，有什么样的条件开什么样的课程。（见附录五、附录六中各院校"石雕""金属焊接"课程培养目标、教学目的、要求比较）

材料课程实施的主体主要指教师、学生与技工。教师是影响课程实施的核心和关键，直接关系到课程的实施是否成功，教师有无直接经验，或者说是否对材料雕塑有研究，直接关系到教学的效果。教师关系到学时的安排问题，并可预见性地对方案提出修改意见。同样的形体，熟练的师傅与初学者雕刻所需的时间是不同的。同样的加工难度，学生可能不成功，技师就没问题。教师在审初稿时，就要告知学生注意事项。教师是否对这一类雕塑有研究，直接关系到方案的独创性，如其他人已有同样的构思，国外有怎样的加工工艺？国内哪个厂家可以加工？上一届同学的作品出现怎样的问题？等等，这些属于教学参考内容的指导对学生的作用非常大。

课程实施是否成功的另一主体是学生。学生是课程的接受者与参与者，课程实施的最终结果不是教师的报告或小结，而是学生到底掌握了多少。一方面教师要调动学生的积极性，使学生在课程实施中充满热情；另一方面，教师务必要充分考虑学生个体情况，如体力、经济等因素。

图 2-20 2011 年 11 月，中国美术学院雕塑系教师在评价二年级陶艺选修课作业。图片由雕塑系提供。

技师也是重要的主体。无论是什么材料课程，最先接触的两周，总是要技师先介绍材料的性能、机器的使用、操作的规范等，甚至材料的消耗、教学秩序的维护、实验室的日常管理等都需要技师的参与。

材料课程所需的上课空间与设备配置，曾在很长时间内制约着课程的实施发展。在 20 世纪 80 年代，国内许多美术院校的材料教学是在厂家进行，当时是作为劳动或下厂实习的课程来进行。现在大部分院校配备金属焊接、石刻、木雕车间，个别院校还有金属铸造与陶瓷车间。实验室配备是一把双刃剑，既有好的一面也有差的一面。其优点是：能完成上级部门的检查、评估工作，增加专业空间，正常完成教学工作，学生的业余、自习时间可以充分利用等。其缺点是：雕塑专业所需的空间较其他专业紧张，教学资源有限，为了一学年里的三四周课，配备一个教室，再加上设备与技师，以及材料的储备与设备的养护等，教学成本很高。个别学校处于人口稠密的区域，像石雕的噪音与粉尘、铸铜的废气也很难通过环保部门的审核。所以仍有许多学校的材料教学是通过实习基地来完成的。

图 2-21 2011 年 11 月，中国美术学院雕塑系教师在评价二年级金属焊接选修课作业。图片由雕塑系提供。

材料课程的评价主要是通过作业展示的方式进行。无论是在校内还是在教学基地，材料课程实施结束后（除简单的技术训练外），会有一个小型的作业展示，通过展示，教师与学生会得出一个全面、准确的评价。具体的分数，各个学校的评估系统不一样，有的是教师与教辅人员一起打分，教师负责作业的创意，教辅负责材料的加工技术。有的学校采用集体打分的形式。如西安美术学院采用代课教师和教研室主任等三人组成的考评小组对学生的作业进行考核，其中分构思新颖（30%）、形式创新（30%）、艺术效果（30%）、课堂纪律（10%）等考核项目，学生最后成绩为四项得分之和。而广州美术学院雕塑系石刻课的评分原则是：掌握工具的熟练程度（20%）、艺术造型（50%）、艺术表现（20%）、石刻的规律（10%）。

第二节　1928—1976年材料教学萌芽期的成因

1928 年成立的杭州国立艺术院，其雕塑系的教学一切都以法国巴黎美术专科学校为标准，大纲规定授课内容可分为泥塑

图 2-22 国立艺术院首届雕塑毕业生罗才荣的人体泥塑跪像。资料由罗才荣家属提供。

图 2-23 罗才荣的男人体泥塑立像。图片由罗才荣家属提供。

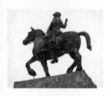

图 2-24 刘开渠《王铭章师长雕塑骑马铜像》，高 300cm，1939年。照片引自《走过岁月——中国美术学院雕塑系 80 年》，中国美术学院出版社，第 9 页。

与石刻。照此，材料教学从一开始就是平分天下，那为何到"文革"结束的近五十年间，材料教学鲜有起色，仍处于萌芽阶段？中国美术学院的档案记载：那时杭州国立艺专因缺乏师资，断断续续。北平国立艺术专科学校的雕塑课程主要是泥塑，石刻木雕是学生业余自学。[13] 这里除了生产力低下、物资匮乏，导致材料课程难以开展外，这一时期，是否还有其他的事项弥补材料教学的不足？

一、物质生产水平的影响

物质生产是教育存在和发展的绝对条件和永恒基础。由于雕塑艺术与物质材料密切相关，物资匮乏直接影响着雕塑艺术的传承与发展，在这种情况下展开材料教学成了一种奢谈。杭州国立艺术院初创时期，"条件差，一切设备也只能因陋就简。男生宿舍在照胆台，不但用水困难，洗澡更无条件。厕所是临时搭的，也很简陋，气味重，蚊蝇多；宿舍地势低，潮气重，光线差；膳费每月每人银币七元，八个人吃五菜一汤，量少质差"。[14] 虽然雕塑教学有泥塑与石雕两门课程，但由于教学经费等诸多原因限制，石雕课程的进行断断续续。只有因地制宜、取用方便、价格低廉的泥巴成为雕塑教学的主角。中国传统雕塑除铸造外不需翻模的工序，泥塑作品往往最终保留泥巴材料，无需翻制成石膏，所以民间也无人掌握雕塑的石膏翻制工艺。石膏材料更多的是用来制作豆腐，少量用在医疗上。引进西方雕塑教学制度后，要想使泥塑作业长久保存，翻成石膏是最原始、基础的一步。但在中华人民共和国成立前，翻制石膏并不容易。医用石膏比较昂贵，也比较紧缺。据曾竹韶先生回忆："石膏经常自己做，不过一般是外面培养一批烧石膏的人，没有专门搞这个。那时什么东西都要自己搞。雕刻专业中的石刻、木刻、铸铜、陶艺等不在课内，课外抽取一些时间自己搞。石膏只是过渡材料，不是最主要，但首先要会翻石膏。所以布置一点翻铸的课，让同学把好的东西去翻下来。"[15]

抗日战争时期，在日寇的铁蹄践踏下，国立艺专内迁，经历了颠沛流离的苦难历程。当时，"雕塑系的专业课只有临摹欧洲古代石膏像和头像、人体模特儿练习等基础课，没有构图和创作的课程"[16]。从另外的例子，也可佐证当时的雕塑材料情况。刘开渠先生抗日战争期间，在成都作雕塑，"一切都要自己动手，既当木匠，又当铁匠，还是泥水匠和铜匠。要黏土，得自己跑到城外的野地里去找。偌大个成都市，找不到一点适合翻像的石膏粉。于是他便想法买来生石膏块，一锤锤地砸碎。锤子敲过，碎而不细，必须再用磨推，磨完过筛后，由于它含有过多水分，

还要上锅炒。那时成都虽有翻砂工人，但是没有会翻铜像的，他就亲自动手，请几个有翻铜经验的老工人，和他们一起做试验，若是打成石质，打石头的老艺人也能请到，可他们不能把石膏像转打在石头上：既要使二者相像，又要不失实凿出石质性格、趣味的石像，必须教会石匠师傅量尺寸等做雕塑的基本知识"。[17] 刘开渠先生创作抗日阵亡的《王铭章师长雕塑骑马铜像》时，在所租的职业学校院子里，用耐火砖建起两个化铜土炉子，两炉中间挖了一个深深的土坑，代替铁砂箱，请来十六人，八人一组拉两个巨大的风箱。社会工程尚且如此，用于教学的材料又怎能奢望。

1945年，19岁的潘鹤先生到中国澳门，有钱人请他做雕塑肖像。作品不能用泥巴交付，可翻制用的石膏很难找到，想来想去，最后他想到找收买佬。因为他发现，澳门很多老太婆喜欢用生石膏垫枕头，据说石膏粉垫枕头能去头风。于是潘先生找来一位收买佬沿街叫买，高价收购石膏枕头。后来果然收购到两个枕头，但里面的石膏很脏、黑乎乎的。买来的脏石膏他又找人粉碎，然后又找人炒。没有人会弄，一步步从这打听，从那打听，自己琢磨翻制方法。[18] 由此可见中华人民共和国成立前搞石膏翻制有多难！

中华人民共和国成立之初，国民经济非常困难。"国民党政府在节节败退之时，倾其全力卷走流动资金和流动性资产及一切能够携带的物资财产，对无法携带卷逃的资产又进行疯狂的破坏。中华人民共和国所继承的是一个千疮百孔的烂摊子"。[19] 为了恢复经济，治理通货膨胀与稳定物价，人民政府审时度势，采取强有力措施统一全国的财政经济。在统一财政经济工作过程中，逐步确立了中央集中"统收统支"的财政经济体制，一切由中央统一下来，由国家统一管理指挥调节生产、流通、分配、消费各个领域的经济活动，逐步使国民经济纳入国家指令性计划的轨道。在统一流通、分配的经济体制下，雕塑加工材料紧缺，如上海产的四方牌石膏名气很大，但不一定能购买到。全国各大美术学院的雕塑翻制材料，大部分是自己烧制，如中央美术学院东大桥校园的后院，有两头驴，一头拉磨，用碾子磨石膏，还有一头是磨豆浆，给同学喝的。当时在北京有一个石膏小作坊，店主是李子培、王玉芬夫妇，后来把他们收编，变成中央美术学院的工作人员，专门烧石膏。[20] 浙江美术学院员工也炒过石膏。当时国家号召技术革新，生石膏很紧缺，买不到。雕塑系翻制组汤耀荣师傅就用废石膏，经过加温，再炒过使用，就这样子使用了大量废石膏。而西安美术学院师生就幸运许多，因为在西安附近三门峡地区有一石膏矿，质量非常好，他们就用

图2-25 潘鹤《父亲像》，作于1943年，不知何时铸造为铜材，在他的传记中，此像为泥塑。钱云可2008年摄于潘先生。

图2-26 潘鹤《艰苦岁月》。高100cm，1956年，铸铜。资料由潘先生提供。

图 2-27 《中苏友好大厦雕塑》。照片由中国美术学院雕塑系提供。

图 2-28 曾竹韶人民英雄纪念碑虎门销烟浮雕，此工程是中国首次在室外大型雕塑中采用点线仪石刻工艺。资料由曾先生提供。

图 2-29 曾竹韶《虎门销烟浮雕局部》，此为石匠练习雕刻作业，上有点线仪定位采集的准点。资料由曾先生提供。

卡车去运，运来后用农村磨粮食的碾子碾磨，然后弄一个大铁锅，下面用木头烧火，石膏在大铁锅里炒，冷却以后，再把它磨细、筛选使用。[21] 铜材属于军工物资，严格管控，潘鹤先生的《艰苦岁月》，是国家军委拨子弹壳、炮弹壳给他，他自己再找人搞个小炉铸造出来的。[22]

"物质生产水平的高低直接决定了社会能够提供给教育的物质条件及个人受教育时间的多寡，从而也就根本上决定了社会成员发展的可能性。因此，社会生产力水平是制约教育目的的最终决定因素。其次一定社会的生产关系以及由此产生的政治关系和思想关系对教育目的有着直接的决定性的影响。任何社会对教育的要求总是在一定的社会关系中产生并受这种关系的制约，因此，一定的教育目的必定表现为在一定条件下教育对周围现实的关系，必定由一定条件下的物质生活需要或物质经济利益所决定。"[23]

二、室外雕塑工程的推进

中国雕塑家基本上是学校培养出来的。雕塑专业教师是室外大型雕塑创作的中坚力量，或者说许多人具有教师与雕塑家双重身份。大型室外雕塑工程的实施，对雕塑材料教学有很大的影响，甚至可以说对材料教学有直接的推进作用。

中华人民共和国成立后，对材料教学影响最早的室外大型水泥雕塑是 1954 年落成的 7.7 米高《中苏友好大厦雕塑》。该雕塑由中央美术学院华东分院雕塑系的 26 名师生，还有广州的潘鹤等与苏联雕塑家凯尔别、莫拉文、叶拉金一起放大，对我国大型雕塑的放大步骤与翻制过程有直接的借鉴经验，也是比较难得的学习机会。中国美术学院雕塑系的汤耀荣师傅回忆：当时上海以及全国没有人敢翻制，后来请苏联专家来，由叶拉金负责，学校派他和孟先典学习苏联人的翻制技术。由于雕塑规模很大，从泥塑翻成石膏要分块模，再翻两只水泥的，一只放在上海中苏友好大厦，另一只放在广州。通过这样大型的雕塑翻制，在苏联专家的指导下，从模子怎么做到怎么拼接，对他们的翻制技术提高有很大的帮助。因为原先他们做模子是从前面做起，慢慢铺开。而苏联的翻制方法与国内的完全不一样，后来经过学习，原来所用的方法都淘汰了。苏联的方法是先做两边，再做上下模，最后做前后模，这样的结构，若是复杂的模具，里面的分块可以卡得牢。无论怎么滚模子不会掉。如典型的《大卫头像》，模具就很复杂，眼睛小块模很多，按照苏联的做法，每一块模子都卡得住，整个模子在地上滚，里面不会掉下来。现在是硅胶模，那时没有硅胶模，都是硬模，做得非常精细。[24]

点线仪[25]是学习石刻雕制的首要工具。点线仪在大型雕塑中的首次使用是在做人民英雄纪念碑浮雕时，由留学法国的刘开渠、滑田友等先生传授给民间艺人。这批从曲阳和苏州调入的民间石雕师傅有二十多人，他们原先是在民间雕刻佛像、狮子，技艺精湛，"但梁思成认为风格各异，对纪念碑浮雕的雕刻不利，需训练成统一的风格。经过近一年的训练，从雕塑家自己的作品开始，再尝试纪念碑浮雕局部，到最后整体完成纪念碑浮雕雕刻，他们是中华人民共和国第一代掌握东西方石雕雕刻技艺的优秀艺人，人民英雄纪念碑完工后，这批人留在北京建筑艺术雕刻工厂，成为专职人员"。[26]1959年，广州的曹崇恩、浙江的何文元、上海的胡博文与四川美术学院的杨发育等来北京观摩石雕技艺，他们回各自单位后，开始传授石雕课程，其中曹崇恩还出版过《木雕艺术》专著，何文元老师编写《石刻课讲授提纲》。

图2-30 北京工人体育馆的水泥雕塑，1959年。钱云可摄于2008年。

1959年，全国农业展览馆群雕、军事博物馆门口雕塑、工人体育馆雕塑落成，雕塑材料为白水泥。据参与翻制的西安美术学院雕塑系张叔瀛老师介绍：当时的白水泥翻制工艺比较先进，现在的翻制工不一定能掌握。具体翻制工序是先处理模子，然后用沙袋压水泥，因为水泥容易流、不好接。把水泥铺成一样厚，里面埋钢筋，然后用沙袋把水泥往外挤压。整座雕塑是空壳的，不是实心。灌实心恐怕还达不到理想效果，因为石子与沙比重不同，石子要沉淀，有沉淀就密，反之就疏，这样打开模子后，会出现一段一段沉淀的痕迹。模子接缝的地方要特别处理，小缝子用塑料薄膜压一下，保持水泥里的水分，非常不容易。这样翻完了之后很好看，里面的石子不露出来。北京工人体育馆的雕塑就没露石子，已近五十年还很完整。现在已没人这样做水泥雕塑了。[27]

图2-31 军事博物馆的《军民一家》，1959年建成时采用的是水泥喷铜材料，2007年由江西某铸造厂重新铸铜。钱云可摄于2008年。

中国美术学院雕塑系的沈文强先生提及浙江的《一江山岛雕塑》与杭州六公园的《志愿军像》，材质也是水泥，中间空心。水泥雕塑外面的模子要做几百块，过去没有硅胶，一个耳朵就要好多块，所以翻出的东西，质感很硬，不像硅胶有点软。"文革"时的《毛主席像》都是水泥的，里面用木头隔好，外模脱开，十厘米厚，用铁杆把水泥浆震荡下去，但浆水浮在上面，马上把干石子放下去，以免密度不一样，颜色也不同，而且要连续浇注，不能停，停了就会脱节，一个雕塑从头浇注到底。水泥材质模仿花岗石、大理石、青石等，主要是配石料的问题，最后剁一剁斧头就行。"文化大革命"在水泥雕塑翻制方面积累了一点经验。[28]

图2-32 鲁迅美术学院集体创作的《毛泽东思想万岁》，1970年，总高20.5米，材料：玻璃钢。图片由鲁迅美术学院提供。

玻璃钢也叫不饱和树脂，1940年由美国人发明，由于质轻

图2-33 田金铎先生当时用玻璃钢技术翻制的《儿子肖像》，钱云可摄于先生家中。

图2-34 田金铎先生《儿子肖像》的底部情形，可以看出玻璃钢的厚度，也难怪《毛泽东思想胜利万岁》，四十多年过去，仍结实无比。钱云可摄于先生家中。

和不易碎的特点，已替代石膏，成为雕塑的主要材料。国内最早的大型玻璃钢雕塑是1970年落成的《毛泽东思想胜利万岁》，像高10米，泥稿由鲁迅美术学院雕塑系集体放大。据鲁迅美术学院雕塑系的田金铎先生回忆：鲁迅美术学院雕塑系1967、1968年创作《毛泽东思想胜利万岁》时，同时有两个班子。当时抚顺有个铸铝厂，但由于雕塑铸铝、铸铜或打石头工期太长，最后干脆选用玻璃钢。玻璃钢能不能做雕塑？到底能挺多少时间？当时都不知道。叫搞化工的人来一起到飞机制造厂观摩，因为飞机外壳的铝板都是从玻璃钢模子里压出来的，这些由苏联人发明，运到中国已经二十年的模子，当时还没坏，这说明玻璃钢没问题，于是就选择玻璃钢材料。因为做毛主席像，辽宁省特意建立了一个玻璃钢厂。当时辽宁有三个厂——飞机制造厂、机车车柄厂和高压厂，这些做玻璃钢业务与绝缘材料的人员，都一起调来，最后由他们研制开发。有个炮兵研究院，专门研究表面层，认为露出玻璃布不行。玻璃钢着色试验放到海南岛暴晒研究所，表面颜色配方既是玻璃钢又是油漆混合的，要达到在沈阳地区能日晒五年不坏。沈阳有个化工研究院，具体承担玻璃钢配制，什么时候能干，配料要多少，弄成一套程序，最后很有把握了，全套教给工人具体怎么操作。他们还试验仿石头效果，把石块砸碎混在玻璃钢里。前几年雕塑维修，有关部门随便找人喷颜色，油漆不到半年就晒坏了。环氧树脂一环扣一环，一晒会发粉，就老化了，后来找到田先生，田先生说是玻璃钢和油漆的特殊材料，把化工院的离休干部找来，再根据原来的配方重新做。现在有三四年了，效果不错，雕塑表面最起码能保持六年。[29]

《毛泽东思想胜利万岁》雕塑的玻璃钢配方、操作程序是根据工业制作程序操作的，比后来的要讲究，四十多年过去，还很结实。蒋铁骊1995年毕业的时候，那个毛主席像被人用火烧了，没有烧到毛主席像，但边上的群像烧坏了，系里派他们去维修。"1969年的玻璃钢像到1995年还非常结实，树脂有一个手指头那么厚，近一厘米半。主席像有10米高，旁边的人，群像二米五左右，玻璃纤维一层一层贴得很漂亮又很结实。现在玻璃钢不结实是因为配方不讲究，树脂又薄，玻璃纤维布多一块少一块，所以与其说是技术还不如说是态度不如以前。"[30]

室外大型雕塑工程的建设，使得与雕塑材料教学相关的材料与加工工艺较中华人民共和国成立前有所推进，如石膏模具制作、水泥翻制、石雕点线仪推广、玻璃钢材料研制等。其次一批教师与教辅人员得以锻炼，虽有些材料与技术没有及时引进材料教学中，但对后来的教学与雕塑的发展具有非常大的推

动作用。

三、社会实践课程的实施

专业实习课作为劳动、体验生活课程正式列入教学大纲，其中既有教学硬件设施的原因，也跟 20 世纪 50—60 年代国家关于高等教育的培养目标以及政令相关。

杭州国立艺术院雕塑系"在二十年代初创时期，只有教室作业，没有设立外出的专业实习课。设置专业实习课是老解放区和苏联艺术教育的经验。它的目的是为了巩固教学成果，培养学生观察生活、锻炼独立创作的能力。专业实习服从教学的需要，其内容服从创作教学的需要，并进行速写、速塑、古代雕塑临摹、制作技术等作业"。[31]1950 年 7 月，教育部发布《关于实施高等学校课程改革的决定》，其中要求："应该有计划地组织学生的实习和参观，并将这种实习和参观，作为教学的重要内容。"1952 年，教育部、文化部提出："中央美术学院及华东分院的任务是培养美术创作的专门人才，及艺术专科学校的教师。"根据这一要求，中央美术学院华东分院雕塑系的教学大纲要求"在专业上系统地掌握为从事雕塑创作所必须的基础知识，较熟练地掌握雕塑的基本技能，对民族艺术遗产有一定的理解，具有独立的创作能力，并具有较广博的文化艺术的知识和修养"。1956 年毛泽东与音乐工作者座谈时，强调了民族形式问题，提出："中国的语言、音乐、绘画，都有自己的规律，过去说中国画不好的，无非是没有把自己的东西研究透，以为必须用西方的画法。当然也可以先学外国的东西再来搞中国的东西。但是中国的东西有它自己的规律。"[32]这个讲话给处理中西学术之间的关系提供了一个指导思想。1956 年 5 月，毛泽东提出"百花齐放、百家争鸣"的方针。1958 年，中共中央、国务院发布的《关于教育工作的指示》，提出"教育与生产劳动相结合"，"在一切学校中，必须把生产劳动列为正式课程"，大力提倡半工半读，教师下放劳动，学生下乡、下厂。1958 年 8 月，毛泽东视察天津大学时说："高等学校应该抓住三个东西：一是党委领导；二是群众路线；三是把教育和生产劳动结合起来。"

在这样的形势下，社会实践课程成为专业必修课，甚至到 20 世纪 80—90 年代，个别学校还延续这种称呼。教师与学生可以利用这个机会深入全国各地工厂、矿区、渔村、兵营等地，同吃同住同劳动，课程作业以速写、速塑、构图的形式汇报，并为创作积累素材。同时专业实习课还到各地考察、学习民族民间艺术，接受传统雕塑的洗礼，从中汲取精华，在创作中寻找适合自己的形式语言。民族传统艺术也重新得到重视，如中

图 2-35 中央美术学院 1952 年雕塑三年级授课时间表，其中下厂实习有 8 周。资料由中央美术学院档案室提供。

图 2-36 鲁迅美术学院《雕塑专业 1978 届教学进程计划表》其中劳动课在每学期 2 周，四年共 16 周。资料由鲁迅美术学院档案室提供。

图 2-37 20 世纪 60 年代，浙江美术学院雕塑系师生在麦积山学习古代雕塑，照片由王建武老师提供。

图 2-38 四川美术学院雕塑系教师在研究模具翻制。照片由四川美术学院雕塑系提供。

图 2-39 周轻鼎《火鸡》，瓷，1965 年，中国美术学院雕塑系提供。

图 2-40 王合内老师的陶瓷动物，钱云可 2008 年摄于中央美术学院美术馆。

图 2-41 四川美术学院教师唐巨生在广州烧制的陶瓷作品《老虎》，钱云可摄于唐巨生老师家中。

图 2-42 李正文《鱼》，骨质瓷，钱云可摄于李先生家中。

央美术学院华东分院设立民族美术研究室，著名民间艺术家如乐清木雕的陈鹤亭、青田石雕的潘雨辰等到美术学院学习工作。四川美术学院雕塑系的李巳生、郭其祥等教师对大足石刻进行考察、临摹、拍照等研究、整理工作，为后来的《收租院》的成功打下了艺术风格基础。由于教学硬件的限制，石刻木雕与陶瓷等材料课程在这期间也往往以社会实践或劳动课等专业实习课的形式实施。

陶塑或陶瓷本是泥巴材料焙烧后的产物，但在雕塑教学中，泥塑与陶瓷往往是分开的，泥塑作为人体习作课，解决造型而设，而陶瓷课在很长的时间内是作为下厂体验生活劳动的实践课而存在。也正是由于依托国内的陶瓷厂家，加上我国在陶瓷造型与釉料窑变方面有悠久的历史与丰富的经验，使得在雕塑材料教学中，陶瓷课是最具民族性的。在我国美术院校的专业建制中，陶瓷专业一直属于工艺系或单独建系，雕塑专业需要讲授陶瓷，也往往是在陶瓷系进行。杭州艺专与北平艺专在中华人民共和国成立前雕塑专业都没有开设陶瓷课。20 世纪 50 年代中央美术学院在雕塑系课程设置中：三年级有陶塑的制造法。如 1955年 2 月 14 日，雕塑系学生去景德镇、宜兴等地向老艺人学习陶瓷雕塑经验。此外，中央美术学院雕塑系在 1959 年教学规划中，将石刻木雕课程与去北京建筑艺术雕刻工厂实习、劳动结合起来，时间为一个月，年级分两个阶段。

为了研究、考察陶瓷艺术，浙江美术学院周轻鼎先生去过浙江龙泉、兰溪、萧山、江苏宜兴、苏州，江西景德镇，广东石湾等地的陶瓷厂，先后创作了一批动物陶瓷雕塑。"关于陶瓷动物雕塑，我摸索了一段时间，但经验不多。我做的动物雕塑，利于翻铜，不利于烧制陶瓷。因为，在雕塑上盖一层釉，许多笔触（或者说刀法）都不见了。如果把我的作品烧成陶瓷，一是必须在注浆成型后加以强调，二是釉水厚薄也要自己掌握。这样烧成后，可以显出笔触，并增加形象的生动性。"[33] 从周先生的回忆中得知：他所做的陶瓷，大都是在学校做好泥塑稿子，翻成石膏模。再拿到陶瓷工厂去注浆。这种方式，跟用点线仪复制石雕异曲同工，不同的是釉料的窑变会带来意外的效果。

1961 年，以刘开渠为教授，傅天仇、钱绍武为助教的中央美术学院第二届雕塑研究班开学，据当时的学员田金铎、张叔瀛、刘政德回忆，他们曾去广东石湾、潮州考察，学习过陶瓷、木雕。四川美术学院当时要做一批陶瓷礼品，派唐巨生先生等二人去广东石湾学习陶瓷。他喜欢做动物，在广州动物园花了近一个月的时间，早晚趁游客未来时观察、研究动物的结构、比例、动态与表情等，拍摄一些照片，回来用泥做成小稿。此后再到

石湾陶瓷厂去了解陶瓷雕塑需要考虑什么问题，从动物造型的角度，看怎么能够适合陶瓷的发展、陶瓷的要求。陶瓷是火的泥塑，泥塑做好后，要经过火的焚烧，这就牵涉到造型、牵涉到收缩、牵涉到釉的变化，还有窑变等都要做全面的了解。根据陶瓷的特点，用陶泥来做。陶泥有百分之几的收缩性，所以要考虑长的收缩、宽的收缩，釉色的变化等，有些釉是不流动，有些釉是流动的，还有釉上彩、釉下彩等等。[34]

图 2-43 胡博老师家中陶瓷案头小品，钱云可摄于 2008 年。

20 世纪 50—60 年代，由于国外对我国的经济封锁政策，外贸的打开需借助民间工艺品的力量，国家非常重视各地的"三雕"工艺，美术院校的一批雕塑毕业生补充到他们的行列，经过工厂的洗礼，若干年后，又作为教师回到工作岗位。如广州美术学院的胡博先生，从 1964 年到 1978 年，有十四年时间在石湾陶瓷研究所，做过人物、动物陶瓷雕塑，对陶瓷基本工艺和陶瓷的过程非常了解，1978 年他回广州美术学院雕塑系后开设陶瓷课。

第三节　改革开放后材料教学发展的契机

雕塑材料教学的发展与确立，得益于 1978 年开始实行的改革开放。长期以来，经费问题是制约中国高等学校发展的关键因素和瓶颈，但改革开放的成果，使国家对教学投入逐年增加，一些改革开放前不敢奢望的课程可以实现，如广州美术学院在 1986 年开设的"金属铸造"课程。在单一的社会主义现实主义雕塑教学中插进试探性的"立体构成"课程。1993 年中国美术学院雕塑系率先开设金属焊接雕塑教学。从国家对培养目标的调整，注重学生的技能训练，到各学校借搬迁之机，先后设立材料实验室。中国雕塑专业的材料教学从零星的一二门课到目前较完善的体系，是在改革开放后的几十年内完成的。这里面除了生产力提高、物资丰足、经济发展等主要因素外，是否还有其他原因？

一、改革与开放——材料教学指导思想的形成

"文革"结束后，"基于对'文革'10 年，进而对新中国成立以来 27 年，延安以来 35 年反思，复出的邓小平，以'实践是检验真理的唯一标准'，给历史以重新评估，推倒了'按既定方针办'和'两个凡是'的思想障碍，以一种开放性的思维，掀起了思想解放运动，开始了民主化进程。原来的教育体制得到恢复，文艺创作也活跃起来。……邓小平发动的思想解放运动，涉及各个领域，包括文化教育事业，其作用不可低估。……文

图 2-44 20 世纪 80 年代中央美术学院雕塑系学生在打木雕，资料由中央美术学院档案室提供。

图 2-45 广州美术学院雕塑专业 1978 级教学进度表，其中二下陶瓷 178 课时，四上石刻 168 课时。资料由广美档案室提供。

图 2-46 孙闯《草原》，木雕，1983 年。据孙先生回忆，当时他采用这种团块的处理方式，许多老先生还表示不理解。钱云可摄于先生家中。

艺教育界，伴随着对'文革'路线的反思和'伤痕文艺'的创作，和哲学、社会科学界一起，掀起了关于人道主义和异化问题的讨论，这场讨论有利于对思想解放的认识的深化，有利于文艺创作思路的开拓、题材的拓宽、形式的多样和技巧的引进，有利于教育，包括美术教育在办学思想和教学方法方面的大胆改革"[35]。1978 年 12 月，中国共产党十一届三中全会提出"解放思想，开动机器，实事求是，团结一切向前看"的方针。全党的工作重点由阶级斗争转移到经济建设上来，这不仅涉及经济、政治领域，也涉及文化、科技、教育领域。1979 年，中国文学艺术工作者第四次代表大会在北京举行，邓小平的讲话对进一步推动文艺界的思想解放产生了重要影响。1980 年文化部、教育部下达《关于当前艺术教育事业若干问题的意见》，各院校开始思考"面向现代化、面向世界、面向未来"的问题，针对教学体制、系科设置进行反思和总结，重新制定各专业的教学方案。如浙江美术学院在 1983 年提出了"在保证完成文化部指令性任务的前提下，巩固提高现有专业，大力发展社会急需的短缺专业。面向社会，多层次、多类型办学，最大程度地承担起向社会输送合格人才"的办学方针。与此同时，各美术院校开始选送中青年骨干教师出国留学、进修、访问等，各类展览、研讨会也活跃起来，西方现代主义对刚打开国门的雕塑工作者产生了重要影响。

一方面，是艺术家个人的创作（或者说架上雕塑创作）。在 20 世纪 70 年代末到 90 年代初的十多年里，一部分激进的雕塑家，将西方现代雕塑的诸流派，如立体派、构成主义、超现实主义、极少主义等演绎了一遍，也尝试创作一些诸如活动雕塑、现成品雕塑、集合雕塑等。而另一些雕塑家基于个人体验与表现欲望，转而从传统文化中寻找语言符号，无论是表现形式还是精神内涵，高举民族主义旗帜，似乎这才是正统。这些雕塑家的创作可以从 1979 年的"星星"画展、"85 新潮"，以及 1992 年的"当代青年雕塑家邀请展"中觅得踪影。

另一方面是城市雕塑创作的需要。自潘鹤先生 1981 年在《美术》杂志提出《雕塑的主要出路在室外》倡议开始，1982 年经中央批准，成立以刘开渠为组长的全国城市雕塑规划组，由城乡建设部、文化部和中国美术家协会共同领导。伴随着经济的发展，各地的城市雕塑如雨后春笋般树立起来，城市雕塑创作所面对的城市空间、道路规划、建筑式样、人文内涵等一系列问题，原先单一的社会主义现实主义雕塑教学显然不能满足这种要求。这种在社会需求与雕塑家自觉的双重影响下，新的指导思想逐步形成，如广州美术学院雕塑系的雕塑创作教学，概

括起来就是"在不断拓宽雕塑创作天地的基础上，加强命题创作和强调写实风格，并以历史题材纪念性雕塑为切入点，培养学生更全面、更适应社会需要的本领，让同学在毕业后有更大的雕塑专业上发展的可能"。[36]

如果说这两方面的影响在20世纪80年代末还只是体现在雕塑创作教学上的话，在20世纪90年代中期已辐射到雕塑材料教学了。在这个过程中，"立体构成"或者说"构饰课"是对西方现代主义的回应，也是包豪斯教学中的构成主义在东方现代雕塑教学中的另一种方式。1993年中国美术学院雕塑系的"金属焊接"课程，预示着真正以现代艺术审美观念为指导的雕塑材料教学在中国开启，虽然这门课程当时在老先生中还是有争议的。

1997年，文化部下发《关于深化高等艺术院校教学改革的若干原则意见》的通知，其中在教育、教学改革的指导思想中提出："进一步解放思想，更新观念，深化改革，稳步推进，逐步建立起与新的办学体制相适应，符合艺术教育规律，有利于教学工作充满生机与活力的教学管理运行机制。"

随着"立体构成""金属焊接"等现代艺术教学课程的加入，后现代主义思潮，这种在20世纪60年代工业化国家兴起的近代以来的反现代性思潮的集大成者和典型代表，对雕塑专业教学的影响也只是一个时间问题。后现代主义对雕塑教学最大的影响是创作理念与解构手法，通过解构、挪用、互补、重复等手段，借用现存的文本、图像、物像、影像等材料，雕塑固有的内涵、空间、审美开始泛化，雕塑作品更多的是以"装置"的形式出现在毕业展览上，部分院校将"立体构成"课程修订为更具有后现代气息的"综合材料"，也开设一些"大地艺术"之类的材料课程。

图 2-47 1984 年，细井良雄在鲁迅美术学院开办石雕训练班，图片由鲁迅美术学院雕塑系提供。

二、外聘与培训——材料教学教师队伍的建立

改革开放使原来单一的社会主义现实主义雕塑教学的指导思想与教学理念开始朝开放、多元化的方面发展，同时也使引进一些外教，派出青年教师成为现实。材料教学课程实施的主体是教师，教师队伍的建设要靠哪些措施来解决？

1. 举办培训班。如文化部为鼓励和提倡雕塑家亲自制作硬质材料雕塑作品，1983年从意大利进口了7套现代化电、气动雕刻工具，分配给部属院校的雕塑系，并由史超雄和伍明万主持举办了"文化部直属院校青年教师石雕（机械）进修班"，各大美术学院派了一批青年教师参加，其中包括浙江美术学院雕塑系的龙翔老师和广州美术学院的黄河老师。1984年，鲁迅美

图 2-48 1986 年塔夫脱在上海主讲"艺术青铜铸造研修班"课程，图片由赖锡鸿提供。

图 2-49 1988 年，万曼在中国美术学院教授现代壁挂。图片由中国美术学院雕塑系提供。

图 2-50 1995 年汤汉生在中央美术学院教铸造课，照片由中央美术学院雕塑系提供。

图 2-51 2002 年白安妮在湖北美术学院教授金属焊接，图片由湖北美术学院雕塑系提供。

图 2-52 2003 年迈克在天津美术学院教授金属焊接课程，图片由天津美术学院提供。

术学院雕塑系聘请日本东京大学的细井良雄来系开办石雕训练班，四位学员中，李军后来成为天津美术学院雕塑系石雕课的授课教师。

在中国雕塑专业金属铸造教学中，最重要的一件事是 1986 年经文化部批准，由中国美术家协会与上海交通大学联合举办"艺术青铜铸造研修班"，聘请美国堪萨斯大学 [University of Kansas] 雕塑研究中心主任、雕塑家、青铜铸造专家泰夫特 [E. C. Tefft] 教授担任主讲。[37] 参加这个研修班的学员有广州美术学院雕塑系的赖锡鸿、关新昆，西安美术学院的刘义杰等，这些学员后来成为各美术院校金属铸造教学的主力军。

1997 年中央美术学院雕塑系的"文楼工作室"挂牌，此后五届的"研究生课程班"中，不少学员是各艺术院校的教师，如孙璐、曹晖、孙毅、石向东、陈克等，其中孙璐现为中央美术学院雕塑系金属材料教学负责人，出版有《玩铁——直接金属雕塑》《直接金属雕塑》，翻译有《雕塑家手册》。

2. 聘请外籍教师是弥补材料教学师资不足的另一途径，同时配以助教，通过几次教学，把设备、空间、授课内容、方式固定下来，然后助教升为主教，培养自己的材料教学教师队伍。早在杭州国立艺专初创时期，就聘请英籍石刻专家伟达 [Wegrtat] 任石刻教师。目前，国内范围来说，金属焊接课所聘请的外教最多。1993 年，中国美术学院雕塑系率先邀请曼彻斯特美术学院雕塑系主任迈克 [迈克] 先生来雕塑系传授金属焊接课，李秀勤老师辅助教学，后来李秀勤单独开课，出版《金属雕塑艺术》。2002 年湖北美术学院雕塑系引进美国白安妮的金属焊接课程，2003 年英国雕塑家迈克来天津美术学院教授金属焊接课等。另外，德国亚琛科技大学建筑系雕塑研究工作室的汤汉生教授，他在 1993 年、1995 年的 3 月份，利用冬季放假，在中央美术学院雕塑系开设三周的铸铜课，王伟老师辅助上课，现王伟老师出版有《金属铸造雕塑》，为中央美术学院雕塑系铸造实验室负责人。2004 年开始，汤汉生教授在中国美术学院雕塑系开设铸铜课，该课延续至今，由朱晨老师辅助上课。

中央美术学院雕塑系为了建立完善的材料教学体系，除了文楼先生、汤汉生先生外，还先后聘请了李刚先生、黎日晃先生、托尼·布朗先生、安娜·罗歇特先生、朱志坚先生等来授课，他们带来了新的理念和方法，为雕塑系修改教学大纲，完善材料教学思路起了很大的作用。

鲁迅美术学院雕塑系为了让学生真正接触到现代艺术，在 20 世纪 90 年代后期，陆续聘请了郑镇焕（韩）、伊丽莎白（瑞士）、李康元（韩）、马克（比）、金俊（韩）、芭芭拉（瑞典）、黛安

（美）、索菲娅（英）、扑克（美）等数名外国雕塑家来系作短期授课，授课内容为他们各自所擅长的有关现代主义和后现代主义的课程，为工作室教学与课程安排做了尝试。

虽然聘请外籍教师需有一定的经费，联系、签证、食宿、翻译等琐事不少，但对教学开展的帮助显而易见，正如湖北美术学院雕塑系项金国老师所说："工作场地、设备、操作规程，外教要求很严，聘请外教就可以借这个力，向学校申请，好好地搞一个车间，搞焊接的台子、通风设备等。本校的老师，系里面、学校不重视，请个外籍专家来，实际是一个方法，倒不是上课怎么样，有时候，系里开展工作，要利用各种外力来推动学校和本身的发展。"[38]

3.出国留学、考察是培养师资的传统模式，中国现代雕塑教育的模式移植于法国，最初的那批教员如李金发、刘开渠、王子云、曾竹韶、滑田友、王临乙、程曼叔、周轻鼎等就是留学法国，后来留日的刘荣大与肖传玖也分别执掌过鲁迅美术学院雕塑系与浙江美术学院雕塑系。中华人民共和国成立后，国家也曾选派钱绍武、司徒兆光、曹春生、王克庆、董祖诒等赴苏联学习雕塑，他们回国后执教于中央美术学院。改革开放后，1979年，首次向西方公派学习雕塑的是由文化部选派中央美术学院史超雄和四川美术学院伍明万老师，他们参加由联合国教科文组织提供的两个雕塑家名额去意大利卡拉拉工业、手工艺及海洋业高等职业学院研修"现代石雕工艺"专业。1980—1982年，文化部派广州美术学院雕塑系教师梁明诚到意大利卡拉拉美术学院进修，他对铸铜比较感兴趣，就经常到铸铜作坊去，掌握那边的铸造技术，回国后与在广州精密铸造厂技术科搞新产品开发的赖锡鸿先生交流，并聘请赖锡鸿到雕塑系主持铸铜课教学。1988年，浙江美术学院雕塑系青年教师李秀勤获英国文化交流委员会奖学金，去英国曼彻斯特美术学院攻读硕士学位，另一位青年教师王强赴美国明尼苏达大学艺术系进修金属铸造专业，等等。

受经费与名额的左右，常态下通过招收研究生来补充、解决材料教学师资问题，也是不错的选择。20世纪80年代早期的黎明与龚金两位潘鹤老师的研究生，就是研究材料的，而黎明教授所指导的研究生夏天，毕业后主教金属焊接课。中国美术学院雕塑系龙翔教授所指导的研究生钱云可，毕业后主教木雕课。鲁迅美术学院雕塑系霍波阳所指导的研究生吴彤，毕业后主教石雕、抽象引导课，等等。还有一种是通过调配的方式。早期一些学生毕业后，在工作岗位通过自身努力获得丰硕成果，在雕塑材料的创作与学术上有一定的建树。学院在完善材料教

图 2-53 广州美术学院学生在铸造课。照片由广州美术学院雕塑系提供。

图 2-54 天津美术学院学生在上陶艺课程。照片由天津美术学院雕塑系提供。

图 2-55 鲁迅美术学院学生在打磨石雕。照片由鲁迅美术学院雕塑系提供。

学时,通过借调等方式把人才"挖"过来,充实自己的教师队伍,如中央美术学院的吕品昌、萧立老师;中国美术学院的孟庆祝、朱晨老师,等等。

三、扩招与评估——材料教学体系完善的推手

虽然为了适应时代的要求,各学校在20世纪的80—90年代,开设了一些材料课程,但因空间、课时、教师等诸多原因,尚不成气候。材料教学真正得以完善的契机是中国高等学校的扩招与教育部的有关高等学校的实验室建设及评估标准的变化。1999年高校开始扩招,高等教育的招生人数大幅度增加,据教育部《1999年全国教育事业发展统计公报》,该年度全国普通本专科招生159.68万人,比上年增加51.32万人,随后的五年间,高校每年以近20％的增长率扩招。到2005年,全国各类高等教育总规模超过2300万人,高等教育毛入学率达到21%。扩招的直接后果是空间不够用,如中国美术学院雕塑系2000—2001年度在校人数为43人,到2003—2004年度,在校人数达到129人。原来雕塑专业在扩招前是每个班级8至10人,扩招后甚至达到每班60位。(到2009年止,全国各大美术学院雕塑专业中,只有湖北美术学院雕塑系没有扩招,每个年级保持15人,但学校搬迁到新校址后,变化未知。)原来的教学空间不够,只有移地建校扩展。扩招的另一后果是学生的基础削弱,原先的教学要求达不到,培养目标从精英化教育转向普及化教育。

另一契机是教育部门将实验室建设纳入高校评估体系。如《全国教育事业"九五"计划和2010年发展规划》中提出:高等学校要加快实验室、实验基地、实习场所和图书馆建设,充实仪器设备和文献资料,按教学计划和教学大纲开出教学实验。教育部2004年8月颁布的《普通高等学校本科教学工作水平评估方案》中有一级指标——教学条件与利用,主要观测点有实验室、实习基地状况,标准是各类功能的教学实验室配备完善,设备先进,利用率高,在本科人才培养中能发挥较好作用;校内外实习基地完善,设施能满足因材施教的实践教学要求。2005年教育部下达《关于开展高等学校实验教学示范中心建设和评审工作的通知》对实验教学提出明确要求。[39]

在上有政策、下有诉求的情况下,从八十多年前就把材料教学纳入雕塑教学大纲,却由于空间、经济等原因始终未能如愿的中国雕塑教育者们,借学校搬迁、扩招的机会,在国家要求培养学生动手能力的情况下,纷纷把材料教学所需要的硬件条件以实验室或车间名义提出申请,谋得空间所在,再配备设施,通过国家采购的名义购买进口的设备、仪器。至此,雕塑专业

材料教学在新世纪的最初几年里，在中国大地上如雨后春笋般破土而出。2001年，中央美术学院率先搬入花家地新校园，雕塑系在材料工作室建设上，申请的230万资金全部到位，保证了材料教学建构的完成和开展，雕塑系建立木、石、陶、金属焊接、铸造及材料构成六个实验室，相应的六门现代材料课程正式纳入教学系统。随后中国美术学院雕塑系2003年搬回南山校区，建立八个实验室，连续三年，除基本建设已经投入的硬件设备以外，浙江省再投入300万元进行实验室的建设。2004年，广州美术学院搬至广州大学城新校区，为了适应进入21世纪以来中国艺术教育的高速发展，在原有工作室的基础上，成立实验教学中心，其中跟雕塑材料教学有关的实验室有金属铸造实验室、木雕实验室、陶瓷实验室，由于石雕实验室的资源共享性有限，尚未建立，但黎日晃老师想出以砖雕替代石刻的方法，上课效果还不错。鲁迅美术学院从20世纪末开始尝试的现代、后现代教学，在新世纪初，以双重基础的教学形式固定下来。四川美术学院雕塑系现有雕塑实习工厂，铸铜实验室，石雕、木雕工作室，金属焊接、锻造工作室等实验实习场所。无论是雕塑系拥有材料工作室还是全院共建实验中心，在未来高等美术教育中，实验室教学是一种趋势，也是资源共享、共创的一种模式，在这种趋势下，材料教学必将更好地开展下去。

图2-56 中国美术学院电脑模型车间。照片由钱云可拍摄。

图2-57 上海大学上海美术学院木雕课现场。钱云可摄于2009年。

　　"在人类社会发展的过程中，随着社会生产方式的变革，必然会引起社会关系结构及其制度的变革，而这种变革必然会对教育提出新的要求，要求教育培养能够适应新的社会关系结构及其制度的人，这一点在现代社会体现得更加突出。"[40]

注释

1. 王朝闻主编：《美学概论》，北京：人民出版社，1981年，第263页。
2. 王子云：《中国雕塑艺术史》，北京：人民美术出版社，1988年，第35—41页。
3. 郑朝编撰：《中国美术学院雕塑系七十年》，杭州：中国美术学院出版社，1998年，第4页。
4. 见《中央美术学院1951年度档案岗——中央美术学院1951年各系科教学计划草案（定稿、草稿）之雕塑系》。
5. 有的文章记载为：刘开渠先生在1959年，为了在教学上开拓石雕专业，举办了一次全国的石雕学习班，由国内各大美术院校派出青年教师前往北京学习，学员包括了广州美术学院的曹崇恩等。（见黎日晃：《雕塑基础教程——石雕》，石家庄：河北教育出版社，2009年，第27页。）本文根据何文元先生的回忆："当时没有班级，没有牵头组织，是自己去的，看老工人怎么打石雕。"（钱云可：《何文元访谈录》，2008年12月18日，杭州何文元家。）
6. 隋建国主编：《雕塑基础教程》之《总论》，石家庄：河北教育出版社，2007年，第4页。
7. 李保强、周福盛主编：《教育基本原理》，济南：山东人民出版社，2008年，第170页。

8. 奥利弗·安德鲁：《生动的材料》，孙璐编译，南宁：广西美术出版社，2006年，第109页。

9. 根据《王小蕙作品集》统计，北京：中国轻工业出版社，1998年。

10. 钱云可记录：《王建国访谈录》，2008年12月17日，上海王建国工作室。

11. 雷·H·肯拜尔等：《世界雕塑史》，钱景长等译，杭州：浙江美术出版社，1989年，第1页。

12. 李允、周海银主编：《课程与教学原理》，济南：山东人民出版社，2008年，第88页。课程目标的来源有："一、社会需要。主要有两个方面的含义，一方面，社会需要集中体现为生产力、生产关系和上层建筑等基本要素构成的复杂的有机整体需要，即生产力不断发展的客观要求、政治经济发展的需要以及社会意识形态变化的需要。另一方面，社会需要又突出表现为一定社会的阶级、政党、阶层和社会集团，由于经济地位不同、政治主张各异、文化教育有别，而对教育提出的要求也不同，因而课程内容也就不同。课程的确定与发展受社会需要的制约，主要指一定社会的居主导地位的阶级对一定学校课程的性质起决定作用。二、学习者的需要。课程的根本目的在于育人，学习者的需要是课程目标确定中必须考虑的来源。三、科学知识的需要，科学知识是人类在长期实践过程中不断总结和完善的关于自然、社会和人自身的精神财富，科学知识及其发展理应成为课程目标的基本来源之一。"

13. 据刘士铭先生回忆："三年级就可以开始打，就是一个星期有半天，但是平时下课可以随时打，有时间就去打，没有点线仪，只有卡钳，院里有个木头台子，很厚的木头，上面有石头，有个石刻老师，这个老师准备工具，錾子加热打，从工具开始，那时就是凭观察，没有点线仪。"（钱云可记录：《刘士铭访谈录》，2008年11月15日，北京刘士铭家。）

14. 李寄僧撰：《回顾母校初创时期》，见宋忠元主编：《艺术摇篮——浙江美术学院六十年》，杭州：浙江美术学院出版社，1988年，第78页。

15. 钱云可记录：《曾竹韶访谈录》，2008年11月20日，北京曾竹韶家。

16. 见傅天仇撰，《磬溪学艺》，宋忠元主编：《艺术摇篮——浙江美术学院六十年》，杭州：浙江美术学院出版社，1988年，第182页。

17. 纪宇：《雕塑大师刘开渠》，济南：山东美术出版社，1984年，第122页。

18. 钱云可记录：《潘鹤访谈录》，2008年12月6日，广州潘鹤家。

19. 新中国成立初期，"全国耕畜比抗日战争前减少16%，主要农具减少30%，粮食产量比抗日战争前最高年份下降25%左右，棉花产量比抗日战争前下降了48%，生猪减少了26.1%；工业产值比中华人民共和国成立前最高年份下降了50%，钢产量仅有15.8万吨，主要工业品产量与中华人民共和国成立前最高年份比较，降低的百分比是：钢83%，生铁86%，原煤48%，电28%，水泥71%，棉布32%，糖52%，交通运输几乎陷于瘫痪状态；内外贸易滞塞，投机盛行，市场物资匮乏。1949年5月人民解放军接管上海时，燃煤仅够5至7天的用量，食米只够半个月的用量"。参见中共中央党史研究室：《中国共产党历史》，北京：中共党史出版社，2011年。

20. 钱云可记录：《张德蒂、张润凯访谈录》，2008年11月20日，北京张德蒂、张润凯工作室。

21. 钱云可记录：《马改户访谈录》，2008年11月19日，北京马改户家。

22. 钱云可记录：《潘鹤访谈录》，2008年12月6日，广州潘鹤家。

23. 李保强、周福盛主编：《教育基本原理》，济南：山东人民出版社，2008年，第170页。

24. 钱云可记录：《汤耀荣访谈录》，2009年1月5日，杭州中国美术学院雕塑系304室。

25. 点线仪在国内有多种称呼，如殷双喜先生在《人民英雄纪念碑研究》一书的第151页中称之为"点星仪"，但在152页的图片注解中称之为"点线仪"；而福建惠安的石雕艺人李军官称之为"点精仪"；广州美术学院雕塑系在《石刻课教学大纲》中称之为"点石机"。笔者根据中国美术学院雕塑系的口头传承，以及对刘士铭、杨成寅、时宜等先生的采访，应为"点线仪"，而且最早将这一石雕加工工具从法国带回国内的应为程曼叔先生。

26. 殷双喜：《永恒的象征——人民英雄纪念碑研究》，石家庄：河北美术出版社，2006年，第151页。

27. 钱云可记录：《张叔瀛访谈录》，2008年11月17日，西安张叔瀛家。

28. 钱云可记录：《沈文强访谈录》，2008年12月12日，杭州沈文强家。

29. 钱云可记录：《田金铎访谈录》，2008年11月11日，沈阳田金铎家。

30. 钱云可记录：《蒋铁骊访谈录》，2008年12月17日，上海大学上海美术学院雕塑系办公室。

31. 郑朝编撰：《雕塑春秋——中国美术学院雕塑系七十年》，杭州：中国美术学院出版社，1998年，第11页。

32. 《毛泽东著作选读》（下册），北京：人民出版社，1986年，第746页。

33. 杨成寅记录整理：《周轻鼎谈动物雕塑》，上海：上海人民美术出版社，1990年，第148页。

34. 钱云可记录：《唐巨生访谈录》，2008年12月2日，重庆唐巨生家。

35. 潘耀昌编著：《中国近现代美术教育史》，杭州：中国美术出版社，2002年，第96页。

36. 梁明诚、李行远、李公明撰：《雕塑创作教学中的"变"》，见殷双喜主编：《20世纪中国雕塑文选》，石家庄：河北美术出版社，2006年，第606页。

37. 据广州美术学院雕塑系的赖锡鸿先生提供的资料，"艺术青铜铸造研修班"的学习内容为：

时间：从1986年7月5日开始，8月10日结束。

地点：上海交通大学。

讲课内容：《脱蜡石膏砂型青铜铸造工艺》的理论、方法，配合放映青铜工艺的电影资料。讲课的重点是实验活动，由塔夫脱教授结合实践，示范操作，使学员通过实践掌握基本的青铜铸造工艺（制蜡型—石膏铸型—焙烧—熔炼—浇铸—整修—焊接—表面处理）的全过程。

培训对象：

1. 以各地美术院校中青年教师为主；

2. 各地重要雕塑创作室中青年专业干部；

3. 文物修复部门。

38. 钱云可记录：《项金国访谈录》，2008年12月8日，湖北美术学院雕塑系办公室。

39. "实验教学示范中心应以培养学生实践能力、创新能力和提高教学质量为宗旨，以实验教学改革为核心，以实验资源开放共享为基础，以高素质实验教学队伍和完备的实验条件为保障，创新管理机制，全面提高实验教学水平和实验室使用效益。仪器设备配置具有一定的前瞻性，品质精良，组合优化，数量充足，满足综合性、设计性、创新性等现代实验教学的要求。实验室环境、安全、环保符合国家规范，设计人性化，具备信息化、网络化、智能化条件，运行维护保障措施得力，适应开放管理和学生自主学习的需要。学生实验兴趣浓厚，积极主动，自主学习能力、实践能力、创新能力明显提高，实验创新成果丰富。"摘自教高〔2005〕8号文件。

40. 李保强、周福盛主编：《教育基本原理》，济南：山东人民出版社，2008年，第170页。

第三章
材料教学的重要特征

　　在上一章里笔者阐述了材料教学的提出，材料教学与雕塑教学、个人创作之间的差别，材料教学的课程设置，继而阐述改革开放前材料课程单一的原因与改革开放后课程增多、逐渐完善的历程。了解目前国内材料课程有石刻课、木雕课、金属焊接课、金属铸造课、陶瓷艺术课、软材料课等种类，也知道课程名称差别主要是教学目标不同引起的。那么在这些有基础、实践与创作之分；具象、抽象之别；材料与观念、材料与造型、材料与空间等理念不同的课程之间，有没有内在的联系？是否可以概括出这些课程的重要特征？

　　笔者对这些课程进行梳理、归纳，最终得出材料教学的重要特征：根据材料在雕塑创作过程中置换、直接（主导）、综合三种转换形式，材料课程可以用传统、现代、当代三种语境来概括。一件作品在多种材料间的置换是传统语境的基本形态，泥稿经过翻制成石膏、玻璃钢，经点线仪雕刻置换成石材，经蜡模翻铸成铜材等，与内容、形式等雕塑语汇相比，材料属于附属、次要地位。而在现代雕塑语境中，材料处于直接、主导形态，"母题"的忽视凸显材料的主导地位，雕塑的创作是从材料出发。在当代语境中，"雕塑"已被解构或泛化，在装置艺术、观念艺术、现成品艺术、总体艺术等影响下，对各种材料的处理手法主要是综合形式。

第一节 材料教学的重要特征——三种语境

一、材料教学的传统语境

现代中国雕塑教学在 1928 年所继承的是西方古典主义的教学体系。中国传统雕塑的传承并未形成现代意义上的学院教学。所以这里所指的传统语境更多的是指西方学院所传承的西方古典雕塑。在西方古典雕塑创作中，材料只是一种媒介、载体，创作的主题多不受材料的影响，也就是说选择不同的材料作相同的内容，材料的因素在创作中所占的成分或比例很少，艺术家在创作中，材料居于从属地位。从雕塑的制作程序来说，翻模及点线仪的使用是材料置换的典型手段。

人类先制造工具，后创造形象。"从石斧到石像仅是一小步。而当他们知道可以把思想和愿望用固体的实物来表现时，那才是跨出了一大步。"[1] 当时的雕像不只是为了审美，而是有实际功用，如距今已有 25000 余年的《维仑多夫的维纳斯》，就是用来行施巫术、祈求生育的。

古埃及的雕刻家们继承了古埃及的雕刻方法，其坐像是在长方形石块的四个面上，分别描绘从不同方向看到的模特形象的草图，"然后根据这些草图从四个不同方面向石块中心方向敲凿雕像，直至根据那四幅草图凿制的石像汇合成为一个坐着的人体雕像。其汇合处通常是在各个隆起部位上"。[2] 而常见的法老立像，其左腿前跨，双臂紧贴身旁，在雕像背后的石块中可以清楚显现人体的轮廓。

公元前 6 世纪，经过希腊艺术家的不懈努力，产生了希腊美术的传统表现形式——被称为"库洛斯"的青年男子立像。但库洛斯的左腿前跨、双臂紧贴双腿的"正面律"风格源自埃及，其雕刻方法也来自埃及。"美术家先在立体的长方形石块上画出图形，然后耐心地一层层刻进去。这种方法很费工夫，但能正确无误地得到预期的效果。最早制成的那些库洛斯像还保留着石料原来的大片'平面'和九十度的'直角'，从这些地方可以感受到石料原来的形状。"[3] 但是，希腊人毕竟与埃及人不同，"埃及人曾经以知识作为他们的艺术基础；而希腊人则开始使用自己的眼睛了"。[4] 库洛斯与埃及石雕不同的地方，是把两腿之间的石头凿掉，这看似简单，其实在技术、科技方面是一个大的突破，不仅仅是雕刻技术，还体现出古希腊在力学研究与解剖知识方面比埃及更进一步。古希腊雕塑在埃及雕塑的基础上"发现了短缩法"[5]。以及对人体结构和结构力学的研究重视，雕塑史上最重要的人体造型法——对应法则被发现，雕塑艺术摆脱原先单调的动态，造型进入多样、丰富的黄金时期。

图 3-1 古埃及与古希腊的作品比较，从中可以看出两者渊源与雕刻技艺的进步。

古希腊雕刻家为了更正确、高效率地雕凿大理石，发明了手摇钻，取代老式费力的凿刀，雕塑家只需在石块上做粗略的记号，手摇钻就能像蛀虫似的在石块上钻出线条与凹孔，可以节省大量的时间与体力。希腊雕刻家发明了手摇钻、钻机、直线锯和各式各样的凿子——爪形凿、平凿、扁凿、弧口凿等，还创造了点线仪，即用定点、多次复制的方法，把古希腊、罗马时期的古典雕塑推向高峰。

虽然现在发现最早的金属铸造作品是在公元前 2550 年左右的两河流域，但在希腊古典时期，雕塑家也偏爱使用青铜铸造制作雕塑。中国古代商周时期的青铜器，采用陶范和失蜡法铸造，不知古希腊的青铜铸造，采用何法？无论采用哪一种方法，铸造是典型的复制，是对原始模型百分百的复制，青铜材料对于作品形式与内容来讲，只是一种置换材料，作品的艺术价值在泥巴阶段就已确立，但千百年来青铜铸造材料已形成一种普世公认的审美价值取向。

此后的雕塑艺术在近千年间仿佛停滞，雕塑服务于宗教，并严格遵循仪式、仪规。直到 14 世纪，文艺开始复兴，强调以自然主义的科学态度观察客观事物，重视对透视学和解剖学的研究，涌现出以多那太罗 [Donatello] 和米开朗琪罗 [Michelangelo] 为代表的著名艺术家，雕塑艺术出现新的高峰。阿尔贝蒂 [Alberti] 于 1435—1436 年间出版的著作《论绘画》[De pictura] 中，提出绘画的三条原则，[6] 这三条原则同样被雕塑所接受，所谓的古典雕塑所遵循的原则也应是这些，如人物要按基本比例方式，使人产生某种空间真实感和历史真实感、题材以古典文学作品或圣经故事为主，要适当运用比例和构图来突出主题等。在这种原则下，材料只是一种置换媒介，跟作品的内容或形式无关。

图 3-2 罗丹《青铜时代》，模特、石膏像与青铜铸像。印证了雕塑的审美价值在浇铜之前已经存在。

西方第一所现代意义上的美术学院——意大利佛罗伦萨迪塞诺学院 [Accademia delle Arti del Disegno] 的诞生，意味着古典主义雕塑的传承由行会转到美术学院，从意大利到法国，从 16 世纪到 20 世纪初，绵延不断。1928 年成立的中国杭州国立艺术院，其雕塑教学体制全面移植了法国巴黎国立美术学院雕塑系的教学模式，随后 20 世纪 50 年代又嫁接上苏联教学模式。法国与苏联学院的雕塑教学，基本上是承袭西方古典雕塑风格。由于"文革"前西方国家对我国的封锁政策，加上国内的具体情况，西方现代雕塑对这段时期内雕塑教学影响极其有限。意识形态、教学理念、经济水平等原因造成雕塑教学模式单一，甚至连大纲中所规定的石雕课程也是断断续续，加上当时就全国范围来说，有雕塑专业的院校不多。所以这一时期的涉及的

图 3-3 石刻点线仪在石雕复制中的运用。图片引自《法国十九世纪雕塑选集》。

雕塑材料教学课程很少，基本上属于传统语境范畴。

在这种语境下，一件作品的泥稿、石膏、铸铜三个形式，其审美价值应该在浇铸之前已经存在。材料间置换的手段主要有翻制与点线仪雕刻。刘开渠先生在论述雕塑基础教学时，曾论及这种技术："雕塑是立体的，不仅要每个侧面做好，而且要把立体的各个侧面都做好，彼此连接成一个整体，结构严谨结实，无论从哪个侧面看，都能感到立体像的完整性。塑像是照着对象实际体积的高低大小面积做成的。对着实物练习雕塑技术，能使作者获得表现自己所见的物体的本领。以自己的作品和古代作品做模型，用量深浅、长短、厚薄的点线机帮助测量对象，根据点线机的测量，照样在石头上雕刻，就能刻成与模型一样的石像。学习硬质材料，是很重要，但最根本的还是学习直接写生的基本功。"[7]

目前国内十大美术学院雕塑专业的材料教学中，中央美术学院、中国美术学院、广州美术学院、四川美术学院所开设的铸造课程，以及中国美术学院、西安美术学院、湖北美术学院、清华大学美术学院、上海大学上海美术学院、四川美术学院等美术学院开设的石雕、木刻课程也属于这一语境，陶瓷课中若是利用灌浆的成型手法制作也是这一语境，天津美术学院的大部分材料课程也属于这一语境。

二、材料教学的现代语境

改革开放后，有关西方现代艺术的流派、风格、代表人物以及发展脉络通过书籍、展览、讲座等渠道在中国传播。国内也受惠于政策的允许与思想领域的放开，陆续派出留学生、访问学者、考察团等，到西方现场感受西方现代艺术的魅力。两方面合力的结果是中国美术在短短的一二十年将西方发展近百年的现代美术演绎了一遍。中国的雕塑教学，也在保持社会主义现实主义雕塑的情况下，逐步增加一些属于西方现代主义范畴的课程，从"立体构成"课程开始，到"金属焊接"课程全面普及。相比而言，雕塑教学改革是谨慎、亦步亦趋的，目前还没有一所院校放弃传统的现实主义雕塑教学，改为现代或后现代教学。这受制于国家与学校的双重培养目标，另者从需求——特别是城市建设中尚需大量的现实主义题材的雕塑，为就业、谋生考虑也不得不妥协。在这种情况下，现代语境的材料教学所占的比例相当有限，甚至有西方现代雕塑教学中国化的趋势。在此有必要先了解西方现代雕塑的发展脉络、各流派的风格、主要人物及理念，使之有参照依据。

根据赫伯特·里德 [Herbert Read] 的著作《现代雕塑简

图 3-4 康斯坦丁·布朗库西 [Constantin Brancusi]，《吻》，石材，1907 年。

图 3-5 康斯坦丁·布朗库西，《波嘉尼小姐》，铜，1913 年。布朗库西不厌其烦地将铜抛光，直至其镜面般地将周围的空间与光线纳入雕塑的审美之中。他的另一件作品《空间里的鸟》，将这一手法发挥到了极致。

图 3-6 朱利奥·冈萨雷斯 [Julio Gohzalez]，《镜前女子》，青铜，高208cm。

图 3-7 巴勃罗·毕加索，《线的构成》。

图 3-8 吉恩·阿尔普 [Jean Arp]，《牧歌般的风景》，大理石。这是他晚年的一件作品，将石材生硬的面与线排除掉，磨制成细腻、光滑的形体，仿佛涌动着生命，蕴涵着"另一种秩序"。

史》描述，自罗丹开始，雕塑走上了现代之路。但从罗丹的继承者马约尔、布德尔来看，仍未脱离传统雕塑客观摹写对象的范畴。现代雕塑最大的变化是对塑造对象的抽离，脱离对"母题"的关注，强化对塑造对象的主观感受，转而寻求材料语汇以及对雕塑空间的探讨。如毕加索 [Pablo Picasso]、冈萨雷斯 [Julio Gohzalez]、布朗库西 [Constantin Brancusi]、阿契彭科 [Alexander Archipenko]、利普希茨 [Jacques Lipchitz] 和劳伦斯 [Henri Laurens] 等人。

材料方面的探索有：罗丹本人对雕塑材料有很好的描述，他说大理石近似人的皮肤："这是真的肌肉！""抚摩这座像的时候，几乎会觉得温暖的。"布朗库西在西方现代雕塑史有两大贡献，一是致力于去"母题 [motif]"化，二是对雕塑材料的探索。如《吻》是布朗库西热衷的题材，从中可以看出对形体抽象的过程。而在材料加工上，他跟罗丹最大的不同是没有先做泥稿，而是直接在石头上雕塑。布朗库西的雕塑形式是"在两个颇为使人折服的观念下发展进行的——普遍的和谐及材料的真实性。"[8]正如芭芭拉·赫普沃斯 [BarBara Hepworth] 所说："我十分强烈地感受到布朗库西的完整的个性和对材料的明确态度，那些安详的椭圆形大头或鱼的世俗造型，鸟的飞翔造型，或原型的木雕柱，都强调了形式与质料的完美统一。他直接面向自然，结晶体或贝壳，岩石和波浪汹涌的大海。"[9]布朗库西本人也曾表示："当你雕琢一块石头时，你将发现你手中的这块石头的精神及其他属性，你将跟着对这块材料的思考而展开你的艺术构思。"[10]布朗库西所使用的雕塑材料，从现有的作品资料看仍是铜、大理石、木材等，但他对材料的抛光加工，着色以及从对材料的观念出发下的创作方式等，在现代雕塑史的发展上都占有重要的地位。"由于布朗库西，现代雕塑更进一步的特征被奠定了——对自然材料的重视，当在雕琢一块石头时，你将发现你雕的这块石头的精神，及其他的属性。"[11]

毕加索在西方现代艺术的发展中，对雕塑的影响举足轻重。虽然他是立体主义的创始人，但他的许多创作，成为雕塑流派的源头，如《牛头》《苦艾酒杯》等。他的金属焊接技术源自冈萨雷斯，但《线的构成》否定了雕塑固有的体量感，在空间上得以大突破。冈萨雷斯是金属焊接雕塑开创式人物，虽然他的《镜前女子》采用具体的名称，但已蕴含抽象的元素。

毕加索的立体主义从未同具象传统做出过决定性分裂，而波丘尼 [Umberto Boccioni] 的未来主义则相反，他不仅仅是工业技术文明的第一批艺术家：他们的原则来自技术——动力和运动、机械的节奏和制造的材料。他宣称作为人类的整个艺术

体系的基础都将被改变，同新体系相符合的应是新的形象、新材料、新的社会功能。最实在的探询是对各种材料的结构的研究。

图3-9 亨利·摩尔 [Henry Moore]，《笼》，木、钢丝，1939年。亨利·摩尔只是在一段时期研究过几何抽象创作，从《笼》中，仿佛可以看到构成主义的影子。

构成主义的倡导者——弗拉基米尔·塔特林 [Vladimir Tatlin]，他的作品虽不多，但他的《第三国际纪念碑》模型却能很好地证明了他的主张，这件用木头、铁、玻璃等材料构成的作品，能体现"真实空间中真实材料构成"[12]，但真正体现和完善构成主义理论的代表人物是瑙姆·加波和他的哥哥安瑞·培布斯奈。他们认为雕塑的结构、形式、材料、体量和空间，都有自身的真实性。

虽然亨利·摩尔 [Henry Moore] 的作品中青铜作为最终材料不断出现，但他的雕塑设计随材料变化而作了相应的调整。他收集各种自然造型，如贝壳、骨头等，从中体味自然造物的无穷变化，并将这种魅力移植到雕塑作品中，所以他的雕塑作品与自然环境总是非常契合。对这种自然生命力，他曾描绘："有一种深厚的超自然感觉——魔那 [mana] 或超自然的生命力，赋予艺术的所有的自然形式，不仅是有机界的，尤其人形，而且包括所有无机界的范围，增长（亦即：结晶）和自然力（亦即：受风和浪的侵蚀的岩石）赋予无机物的一种结构。"[13]

此外，在现代雕塑范畴内，还有德国的达达艺术家库特·施维特斯 [Kurt Schwiters] 首创的用工业产品与废弃物集合而成的废物雕塑。20世纪60年代消费主义流行后所产生的洗衣机、电冰箱、电视机、汽车等工业废旧产品，艺术家利用新加工技术进行加工创作。美国人亚历山大·卡尔德 [Alexander Calder] 首创的动态雕塑，他直接把运动引进来，大大拓展了传统雕塑的概念。同时他在材料方面最大的贡献是引入自然力与机械力，包括马达的动力、风力、重力、磁力等是动态雕塑中必不可少的构成材料。20世纪60年代晚期出现的极限主义 [Minimalism]，"不属于后现代，是现代主义艺术的终结点与转捩点……极限主义雕塑的宗旨在于减化雕塑抵达其本质层面，直至几何抽象的骨架般本质"。[14] 当然，极限主义雕塑也包含现代主义的特点，如排除具象的造型、台座等。日本的"物派艺术"也是极限主义雕塑的一个重要流派。

物派艺术是20世纪90年代后期出现在日本的艺术流派。其动机是对自明治维新以来介绍到日本的西方艺术的怀疑，代表人物是高松次朗、李禹焕、野村仁、小清水渐等。物派艺术家大量使用现成品或者自然界中的物体，而相对比较回避传统艺术家使用的材料。在使用这些材料的时候，艺术家很少去改变这些材料的本来面貌或关系，而是尽量维持这些材料作为物体的本来面貌，或者艺术家直接将这些材料作为某种哲学思维

的证据摆放在空间中。与极少主义不同的是，物派艺术是将材料的物理或者物质状态作为一个因素开始使用，比如将破碎的玻璃和石头放在一起，或者将碎石和打磨很好的石头并列。物派艺术的核心就是将人类和人类所感知的这个世界之间通过物体和物体、状态和状态之间的微妙关系体现出来。艺术家通常展示的是物体的形态变化、物体的消失或者消失的过程。物派艺术实际上是存在主义哲学和东方禅学方式的结合。[15]

目前国内十大美术学院雕塑专业的材料教学中，属于这一语境的材料课程有：中央美术学院的"石雕技法练习""木雕技法练习""金属雕塑技法练习"等课程；中国美术学院的"金属锻、焊基础"课程；清华大学美术学院的"金属焊接"课程；鲁迅美术学院的"现代主义（二）：金属""现代主义（一）：石雕"课程；广州美术学院的"现代木雕""金属焊接"课程；天津美术学院的"石雕技法（抽象）""木雕技法（抽象）""金属雕塑技法（焊接）"等课程。此外，其他美术学院的"金属焊接"课程基本上也是这一语境内的课程。

三、材料教学的当代语境

目前国内的材料教学，除了传统语境、现代语境外，还有一种文化背景——当代语境（西方后现代文化背景），三种语境共存，组成了中国雕塑专业当下的材料教学模式。据笔者研究，尚无哪一所学院的材料教学采用单一语境的方式，究其原因，跟中国雕塑目前所面临的处境相关。

"当代"不是单纯的时间概念，而是与时间有关的艺术观念及相应形态的概念。自改革开放以来，中国雕塑一直面临"当代"问题，中国雕塑的"传统"是什么？从1928年传进来的西方古典主义雕塑，是西方的"传统"，还是在我们国家传承了几十年后变成我们的传统。20世纪80年代尝试的算不算中国"现代"雕塑，还是西方现代雕塑在中国的演绎。中国"当代雕塑"是什么？中国目前所面临的"当代"问题，"当代"的价值取向，"当代"的精神需求，"当代"的个人体验等，是不是在这种背景做出来的雕塑都称之"当代雕塑"。我们只能说材料教学中的一些课程是在什么样的文化背景下展开，或者说受西方的哪种思潮影响更深一些，却无法给中国当代雕塑进行传统与现代、西方与东方划分清晰的界线。

当代语境下的材料教学主要是指西方后现代主义艺术思潮名下的各种风格、流派、样式、现象等对材料教学的影响。"人类迈进了20世纪，随着两次世界大战的爆发，全球性的生态平衡、环境污染及核威胁等问题的出现，到了20世纪60年代，

图 3-10 杜桑 [Marcel Duchamp]，《自行车轮》，1913年。现成品作为材料。

图 3-11 约瑟夫·波依斯 [Joseph Beuys]，德国。《油脂椅子》，1964年。他称之"社会雕塑"。

反现代性思潮的集大成者和典型代表——后现代主义思潮在西方兴起，到 80 年代到了顶峰时期，现在虽已进入低潮，但对中国的影响仿佛刚刚开始。据考证，后现代传播到中国是 20 世纪 80 年代初期的事情。在我国产生了广泛影响还是 90 年代后期的事情。从整体上看，后现代主义已经对学术界、对教育理论界产生了重要影响。"[16]

图3-12 西萨·巴尔达希尼[Cesar Baldaccini]，《压缩》，1970年。旧自行车压缩，51cm×51cm×122cm。废品作为材料。

史学界一般认为：20 世纪 70 年代，艺术发展进入后现代艺术阶段。"'后现代主义'一词在艺术领域里的两种界定：一种指 60 年代的激进艺术，作为格林伯格意义上的现代主义绘画的超越；第二种是以 70 年代初为分界，指七 80 年代以来回归主题和形象的艺术现象。第一种说法并不确切，第二种用法才更为确切。'后现代主义'一词首先在其他领域发明运用，然后才引入艺术批评界的。"[17]

"后现代人面对的生存危机——从空气污染、水域污染、植被的迅减、沙漠的扩张、生态环境的失调到核能危机以及地球的温室效应——都令人产生不安与焦虑，这种种焦虑反映在文学、绘画、雕塑、建筑、影像、音乐等艺术上便构成后现代主义艺术的一些主要特征：多元论、解构、无中心、挪用、复制、戏拟、反本质、反权威、反性别歧视，非叙述化，片段、距离亏蚀、差异性、地域性以及拒斥深度模式等现象。""后现代主义具有复杂、广泛的涵盖性，涉及全世界众多学科中的文化和知识活动领域，从小说、诗歌、视觉艺术、文化批评、建筑、音乐、舞蹈、时装、语言学、哲学、心理分析、政治科学、电影理论、符号学、教育学、法学以至性学都被纳入这一话语系统。"[18] 后现代艺术是一种泛称，是一种兼容并蓄、多元多样的艺术现象，不具有统一风格，没形成统一流派。在 20 世纪 60 年代中期，多样性的后现代艺术开始形成，包括波普艺术等。70 年代，先后有贫穷艺术、观念艺术、地景艺术、媒体艺术、表演艺术、录影艺术等加入其阵营。

图3-13 罗伯特·史密森 [Robert Smithson]，《螺旋形防波堤》，1970年，1500m×15 m，美国犹他州盐湖。环境作为材料。

解构主义 [Deconstructionism] 是后现代主义的思维形态，也是后现代主义批评家的一种方法论与后现代主义艺术家的一种美学意识。通过解构、挪用、互补、重复等手段，借用现存的文本、图像、物像、影像，是后现代主义艺术家惯用的方法。"多极的语言媒介、超级的文类、综合的文体，将不同的艺术、技巧方法，不同的时空态与生存领域收编，复写进更广阔与多层包容的领域里，以建立起人类新的自我认识。"[19] 后现代艺术家已从生态学、大地艺术、多媒体艺术等多样艺术入口，将艺术与人的感官和环境、时间、空间等紧密地联系起来，各种艺术的可能性正在得以探索。

图3-14 凯·朗 [Cay Lang]，美国，《美国身体》，1972 年。树脂玻璃挤压人体的摄影。身体作为材料。

图3-15吕蓓卡·红 [Rebecca Horn],《羽毛扇囚室》,1978年。白羽毛、木片、金属和马达,高100 cm。机械动力作为材料。

图3-16白南准 [Nam June Paik],德籍韩裔。《波依斯》,1988年。录影和电视机及综合现成物媒材装置。多媒体作为材料。

后现代主义的解构手段,对雕塑固有的内涵、审美、空间等产生重大影响,很多艺术形式以雕塑的名义出现,如废品雕塑、社会雕塑、光雕塑、软雕塑、生态雕塑等,雕塑开始泛化。材料的内涵已不仅是传统雕塑材料中的金、石、木等,而是指包括多媒体在内的各种媒介,材料作为雕塑的媒介,其转换方式已从原先的置换、直接向综合过渡,综合的材料、综合的语言、综合的方式。

在西方哲学和教育思潮的影响下,国内雕塑教学也进行反思与评价,就雕塑课程来说,后现代思潮的影响首先体现在毕业创作上。在20世纪80年代,各大美术学院的毕业创作还囿于现实主义题材,体现五年基本功训练水平的教学思路上。在20世纪90年代中期,教学大纲开始松动,一些毕业作品开始以装置的展示方式、多元的创作手法、综合的材料媒介来展示五年的雕塑本科学习成果。

1999年,鲁迅美术学院雕塑系开始在教学调整中将西方现代主义及后现代主义课程纳入教学计划,2000年,为了更好地系统学习西方现代主义和后现代主义美术教育的方法,先后八次聘请外籍教师来任教,新鲜的授课内容及方式,给传统教学注入新的血液。随后将抽象造型基础与具象造型基础并置为双重基础,将现代主义的教学用石雕与金属焊接来实施,属于后现代范畴的大地艺术也安排在三年级。

全国范围内普遍的教学改动是将原属于设计范畴的"立体构成"课程改为更适合雕塑专业,更有后现代气息的"综合材料"课程。综合材料在后现代主义艺术系谱中并没有单列出来,但它与贫困艺术、集合艺术、装置艺术、行为艺术、观念艺术、新媒体艺术等有着千丝万缕的关系。"综合材料"课程有基础与创作两个层面,该课程实施最直接的后果是推动学生的创作思维方式与对材料敏感的判断能力,另外的如作品的展示演练对毕业作品的创作与展览也有很大的帮助。

后现代主义对雕塑教学最大的影响是观念艺术与解构主义的介入。杜桑强调艺术家的思想比他所运作的物质材料更重要,并被奉为金科玉律,在雕塑创作中也掀起观念先行的主张。解构是后现代主义的一种方法论,也是一种美学意识和创作手法。观念艺术与解构主义的影响不是体现在具体的哪一门课程,而是汇总在毕业创作中。近几年的毕业作品中,体现塑造技法、展示木雕石刻的所占比例很少,零星出现的具象作品,也带有对经典作品解构的痕迹。个别院校硬性规定"肖像创作"算是对现实主义题材创作的一种坚守。雕塑系与综合艺术系无大的差别,雕塑系内各工作室间也无大的差别,这是时代

使然，还是艺术发展使然。或许赫伯特·里德在《现代雕塑简史》里的期盼已经成真："对于雕塑的未来发展，具有重大意义的是在绘画、浮雕、圆雕和现成艺术品之间消除任何形式上的区别。事实上，将达达派的某些作品划分为绘画或雕塑是无意义，用严格的历史范围来划分它们，只会损坏各自的历史意义。它只是一件艺术品，已经不是通常那个词所指的含义了。是一件不能具体规定的物件。像杜桑所体会到的，它是现成艺术品，亦即一件平凡的物件，由于移开它的一般环境和位置，如简单地将它倒置过来，便赋予了意义。"[20]

目前国内十大美术学院雕塑专业的材料教学中，属于这一语境的材料课程有：中国美术学院第五工作室的"纤维与软材料雕塑"课程、鲁迅美术学院的"大地艺术"课程等。

第二节　三种语境下材料教学的先导课程

三种语境所对应的材料转换手段分别是置换、直接（主导）与综合，那么这三种转换手段有没有先导课程，答案是肯定的。先导课程各个美术学院不约而同地已经在实施着，传统语境下材料教学的先导课程是《泥塑造型基础》课程，主要解决人体的结构、比例、运动关系等雕塑基本造型问题；现代语境下材料教学的先导课程是"立体构成"课程，有的学校是"构饰课"或"抽象先导"课程，主要了解造型法则、形式规律、材料基础等知识；当代语境下材料教学的先导课程是"综合材料"，主要了解观念主导下各种材料的组合关系。

一、传统语境下材料教学的先导课程——"泥塑造型基础"

"泥塑造型基础"课程是以泥土作材料塑造立体形象的课程，是雕塑艺术的基本练习课。该课程通过对各种人物形象的自然属性和社会属性之研究，结合把握具体形体特征，通过对人物结构规律、运动规律及体积空间规律以至艺术表现手法的学习，为雕塑艺术创作奠定坚实的造型基础。

泥是岩石侵蚀作用、河流和植被沉积的产物，是雕塑中最古老的材料。泥塑是雕塑语义的支撑点之一。由于泥巴易碎、沉重、不易保存，现在留传于世的更多是经过焙烧变硬的陶塑。中国传统泥塑中，菩萨与佛像的技法与西方不同。雕塑教学中的泥塑课程，缘起何时，无从考察。15世纪在意大利的雕塑训练中，泥性材料已受到多那太罗和罗比亚[Robbia]的重视。米开朗琪罗13岁进入多梅尼科·吉兰达约[Domenico Ghirlandajo]的作坊当学徒学习壁画，一年后进入罗

图3-17 参见 *THE YOUTH OF MICHELANGELO* 一书中所列出的站立泥塑草稿，从中仿佛看到《大卫》的影子。

伦佐·德·美迪齐办的学校——雕像花园，由多那太罗的继承人——白托多教他绘画与雕刻。在一段时间的花纹雕刻与绘画临摹之后，米开朗琪罗希望像希腊人一样，直接从大理石中刻出作品来，白托多却说必须首先学会用泥和蜡塑像，于是"教他怎样用木棍和铁丝扎架子。架子扎好了，米开朗琪罗开始用热蜡往上敷，想看看自己能多么准确地把两度空间的绘画变成三度空间的塑像"。[21]蜡与泥的性能与塑造手法相似，都可达到古典雕塑的训练目标。"所谓训练即模仿师傅或助手的作品，训练的成功与否则是根据模仿的精确程度来判断，学徒制的建立是为了确保精湛技艺的传承。临摹是唯一的途径，临摹品接近原作的程度是衡量学徒成绩好坏的唯一标准。"[22]按"对应方式保持躯体均衡"的造型法则是几千年来雕塑中常见的跨立式动作，也是了解人体运动关系与解剖结构的基本动作。米开朗琪罗的学徒生活，在雕塑基本训练中，大概也临摹过古希腊、罗马留存下来的类似《荷矛者》这样的经典作品，他也应该做过类似《大卫》动作的人体泥塑，在动态与解剖上反复推敲，积累经验。从训练角度，泥巴的可重复性、可塑性，对学徒的练习与师傅的修改都是最理想的材料，它可以反复修改、反复琢磨，直至解决问题。米开朗琪罗几件保存下来的泥塑躯干，从中可以窥视泥巴塑造技法、形体丰满程度与体块的连接起伏等。

图 3-18 N. 多里尼《绘画学院》。图中的石膏模型与今天的类似。

图 3-19 罗丹在塑造头像，雕塑转台跟中国美术学院早期转台如出一辙。

虽然作坊在提供高超的技艺训练方面没有问题，但行会师傅只能传授他自己所具有的技艺，却无法造就天才，当然，米开朗琪罗是个例外。1562年，乔治·瓦萨里[Georgio Vasari]等人着手创建一个新型的画家、雕塑家和建筑师的共同机构组织——佛罗伦萨迪塞诺学院[Florentine Accademia del Disegno]。尽管其宗旨是为艺术家的培养提供不同的模式，加强人文主义教育，将米开朗琪罗等前辈大师的创作经验作为范本提供给年轻艺术家。但在雕塑教学上，会吸收作坊里比较成熟的训练经验与模式，泥塑造型基础训练是不二选择。

佛罗伦萨迪塞诺学院与 1593 年创建的罗马圣卢卡学院 [The Roman Accademia di San.Luca]、1582 年卡拉奇 [Caracci] 家族三兄弟在波伦纳建立的一所私立学院，三所学院所形成的现代美术学院教育机构雏形，包括素描教学大纲在内的整个教育和教学规范，在 17 世纪的法国皇家绘画雕塑学院被继承并加以发展和完善。就绘画和雕塑等造型艺术教育而言，它们为法国皇家绘画雕塑学院提供了母本。就如今天学院里泥塑教学示范作品一样，从 N·多里尼的《绘画学院》版画中，可以看出当时的雕塑示范作品，有底座，单人、跨立式动态为主。

罗丹在一个装饰工作室里初学雕塑时，一个名叫贡斯当的先生教他"塑造的科学"，这句看似平凡但极端重要的话使他感受到真实生命印象的一个秘密。当时罗丹正拿着泥巴，在做一个装饰着叶子的柱头，贡斯当先生对他说："罗丹，你做得不好——所有的叶子显得平板，因而不像是真的。你做叶子的时候，要使它的尖端向你直射过来，这样，观众便有立体的深度感觉。"又说："以后做雕塑的时候，千万不要看形的宽度，而是看形的深度……千万不要把表面只看作体积的最外露的面，而要看作向你突出的或大或小的尖端，这样就会获得塑造的科学。"[23] 罗丹后来在塑像的时候就应用这个原则，而且他发现古人正是应用了这种塑造的方法与技术，才使作品同时具有蓬勃的生气和颤动的柔软。可见泥塑训练对一个雕塑家的学习与领悟至关重要。

从一张 1889 年法国雕塑教室合影照片获知：课程为 2/3 泥塑男人体，同学八人，模特位于中央，周边为学生作业。泥塑台子为木制三脚形状，上面板上有洞，可插进木棍作转台用。人体架子底下为一木板，一根支撑杆子从边上延伸到人体的腰部。人体动态为左臂叉腰、右臂高举，左腿站立，右腿后伸作松弛状。胸部前挺，头部上仰，目光凝视右手。若不看脸形，如见国内某一雕塑教室一般。据《张充仁的艺术人生》介绍，可以略知比利时皇家美术学院的泥塑教学情况。在欧洲，美术院校古典雕塑教学皆是承袭迪塞诺学院、圣卢卡学院与卡拉奇学院，所以比利时皇家美术学院与巴黎国立美术学院的泥塑教学也应相差无几。1932 年，张充仁就读比利时皇家美术学院雕塑系，跟雕塑系主任隆波教授学习雕塑，开始时每星期做一尊八九十厘米的全身人体雕像，以后又作等身人体雕像。隆波教授十分讲究骨架，骨架的动态准确与否直接关系到一尊雕像的成败。其他同学是六根铁条分两腿、两臂、躯干与肩胛绑扎成人体骨架，这样做接点多容易散。张充仁每次塑像用的骨架材料都是从外面买来的 6 毫米和 10 毫米的方铁条弯骨架——用两根"∨"字铁条拦腰绑扎的方法，"∨"上方的弯势可任意伸延变形，以作骨架的两臂两腿。张充仁上泥的速度十分缓慢，花一天把骨架遮没，每上一遍泥都很结实，不多加一块泥，一直让泥塑保持在模特儿的轮廓线以内。因为隆波教授主张：雕塑决不能让泥堆粗，堆粗是臃肿的，而臃肿是会欺骗自己眼睛的。泥塑是加法，雕刻是减法，泥塑时不能让泥加到轮廓线外，雕刻时不能让泥减到轮廓线内。在泥塑上隆波教授喜欢烂一点的泥，不认为硬泥撖上去有力，对塑像有好处。当最后完成塑像人体的长短、宽窄、厚薄各方面的分析后，就得塑造出它轮廓

图 3-22 滑田友《女躯干》，铸铜，中央美术学院藏，钱云可摄于 2008 年。

图 3-23 程曼叔《女孩头像》，1951 年，石膏，26 cm×12 cm×13cm。中国美术学院藏。笔者 1990 年进雕塑系学习时，第一堂泥塑课是临摹该石膏像，2011 年 9 月份，笔者上二年级的泥塑课，第一个临摹作业也是安排该石膏像。20 年过去，该作品对初学者的重要性却没改变。

的起伏、线条的回旋，表现出肌肉一股股凸起时的紧张和表面光滑、单纯时的松弛，勾勒出骨头在皮肤下耸起的走向，以及脂肪较厚部位的柔软、光泽和富有弹力——这一切要体现在塑像上，必须依据自然的形态赋予它强烈的质感，时时刻刻掌握整体和细节。[24] 该书中附有一张张充仁在泥塑《男裸体像》的照片，其泥塑台架与现在国内的泥塑架子相差无几。

雕塑学习中的泥塑技法并不复杂，架子扎好，上泥就可，一般有关雕塑的书籍都会提到，从头像到人体的架子等都会罗列，步骤大都相同，练习的次序基本一致，从头像到 1/2 人体，再到 2/3 人体，最终为大人体。不同的只是课时量的安排。这里不展开论述泥塑课程，稍提及几位大家对泥塑课程的观点与方法。刘开渠先生曾撰文，论及学院雕塑专业泥塑基本练习的目的是培养观察与塑造能力，掌握人体结构与运动规律，能真实、生动地反映对象。[25]

滑田友先生是公认的将中国传统雕塑与西方古典雕塑结合最好的大家之一，这跟他去法国留学之前在江苏甪直保圣寺修复古代雕塑有关，同时，他曾将谢赫"六法"运用到雕塑创作之中。认为泥塑写生和临摹应相互配合，观察、速塑、长期写生、默塑配套成龙，就如速塑可以在每一个大单元写生之先，作为肯定新鲜感觉而用，默塑在大单元之后，作为肯定收获之用。而临摹又可以安排在总结以前经验和更进一步提高的两个阶段之间，作为开辟新阶段启发之用。分单元训练，小单元和大单元配合。在研究艺术技术的阶段，是可短期也可长期的阶段。模特儿转台的时间，先快后慢，适应需要。模特儿摆的距离，要远近合适。泥塑转台必须水平，骨架必须稳固准确，准备工作必须事先做好。[26]

程曼叔教授是我国老一辈中功底深厚的雕塑家之一，在中国美术学院流传许多有关他授课的事迹。沈海驹先生曾撰文，详细介绍程先生的泥塑教学特点。[27]

二、现代语境下材料教学的先导课程——"立体构成""构饰""抽象引导"

现代语境下材料教学的先导课程是"立体构成""构饰""抽象引导"。20 世纪 80 年代受西方现代雕塑的影响，在经历各种探索和尝试后，从 20 世纪 80 年代后期开始，各个学校不约而同地开设了"立体构成"课程，如湖北美术学院在 1986 年、中国美术学院雕塑系在 1991 年、鲁迅美术学院雕塑系在 1995 年、西安美术学院雕塑系在 1996 年、中央美术学院雕塑系在 1998 年开设过"立体构成"课程。[28]

"立体构成"课程虽是从设计专业引进，但究其源头，还是西方现代雕塑和德国包豪斯学校的教学。[29] 在包豪斯学校，"构成主义的教学分为基础课 [Werklehre] 和设计课 [Formlehre]，前者指材料和工具的训练，后者指观察、表现和构思的训练"[30]。可以说"立体构成"课程是现代材料教学与传统材料教学的分水岭，虽然个别学校根据自己的理解与理念，派生出"构饰""抽象引导"等课程，但目的是一样的，都是现代材料教学的前奏，是材料课的先导，一般安排在低年级，主要是对造型语言和形式法则的了解。

湖北美术学院的"立体构成"开设于 1986 年，由范汉成老师授课，安排在二年级上学期。该课在全国美术院校中是开课时间最早、延续时间最长的。2002 年改为"抽象雕塑构成"，仍由多年执教该课的张卫老师任教。该课主要由两部分内容，一个是理论部分，另一部分是练习。理论部分基本上讲造型法则等一般规律，核心还是利用"立体构成"的讲义为基础来穿插，改变和充实靠教师来掌握。教学大纲调整之后，作为"平面构成""色彩构成""立体构成"三大构成的基本课之一。现一年级在基础部没上这个课，二年级回到雕塑系后再补。

根据张卫老师编写的《雕塑专业立体构成课教程讲义》，雕塑专业设立"立体构成"课，所要解决的是教学生如何将构成要素运用到雕塑艺术创作中去，研究的是纯艺术的问题，而非工艺设计专业所要求的设计日用工业品。因而在"立体构成"课程的教学上，应该具有各自专业的教学特点与目标。通过"立体构成"，从理论上有一个基本了解以后，再在课堂练习中去消化吸收，将概念变成一件件生动的习作。要让学生在学习中变被动为主动，在多样的教学手段辅助下，力图通过课程的不同设置与安排让学生主动掌握与透彻认识教师所传授的知识。课程施教的原则是通过眼看、耳听、联想、感受等途径，去调动学生的积极性，挖掘学生的潜能，提高学生形象思维的创造力，培养学生高尚的审美情操。[31]

1991 年傅维安老师在中国美术学院雕塑系开设"构成训练"课程，随后几年，针对现代雕塑对传统雕塑概念的突破和"审美图式"的挑战，他提出"构饰课"的理念。试图通过思维、形式和语言的练习，使学生进一步理解并掌握雕塑语言和形式法则。"构饰"与"立体构成"似相类而实有别。傅先生认为：构饰练习，它不但重视材料的物理性能所能给人的感召和材料的有机组合所能体现的自然协律，从而获得形式情理的启蒙，而且更重视练习过程中的由触机而激发，由激发而起动的创造才能，并要求以强烈的"塑造"意

图 3-24 湖北美术学院"立体构成"课程作业。作者：高星博。张卫老师提供图片资料。

图 3-25 湖北美术学院"立体构成"课程作业。作者：毛云。张卫老师提供图片资料。

图 3-26 中国美术学院雕塑系 2002 级《构饰课》板材——秩序练习作业，作者：徐进，任课老师：钱云可。这是笔者第一次教授构饰课，该作业充分利用卡纸剪裁所形成的虚实两个形体，进行上下空间的秩序排列。简单中见智慧，平稳中显奇崛。

图 3-27 中国美术学院雕塑系 2004 级"构饰课"板材——秩序练习作业，作者：王晓雷，任课老师：钱云可。同一门课程，教师多次授课后所拥有的经验与资料，会使学生的作业水准较之以前有所提高。

图 3-28 中国美术学院雕塑系 2004 级"构饰课"板材——秩序练习作业，作者:何昶文，任课老师：钱云可。

图 3-29 中国美术学院雕塑系 2005 级"构饰课"板材——秩序练习作业，作者：顾一鸣，任课老师:钱云可、黄平。这一届的"构饰课"跟"电脑模型课"相结合，学生作业更胜一筹。

识和应合的"据空"观念，去省察材料，审视形质，融会意象，揭示蕴涵；利用"可塑"的程度，进行艺术的创造。通常的写生练习是一种建立在解剖学基础上的模仿性结体练习，而傅先生认为：构饰课程练习，是一项广兼并蓄的具有创造性发挥的探型练习，因而它更强调构与饰的哲理化和抽象性，要求构中显饰，即构即饰，必须见性见质，而不允许矫揉造作，必须引导学生勤作事前的思考，并自选用材料和动用工具之初便已自然地进入创作状态。构饰练习之借助于材料性状的不同和加工方式的有别，制约并引导着造型思路的趋向，所以既能开拓，又能明确，不致造成废工废料的徒劳。而材料性能的特殊和加工条件的限制，又可使学生命题当前而免于被动，因为构饰练习已使他们领悟到了形式产生的缘由，亦多机会在非所预料的偶然中认识并印证着形式的材质价值和形式的命题价值的密切关系。[32]

根据中国美术学院雕塑系新的教学大纲，"构饰"是综合材料、金属焊接、石刻木雕、热成型及最后的各工作室的基础课程。安排在一年级下或二年级上学期，课时为四周。钱云可根据大纲要求和实际情况，针对四周八十课时，对授课内容、作业范围、难度等作了设计，"构饰课"是一门实践与理论相结合的课程，体现整体思维水平及强调动手能力的课程，在短短的四周时间里，高强度地挖掘潜力，充分调动各种因素，利用一切可利用的时间，完成自己的构思，在期限之日集体展示。因此，调动同学积极性是关键，使他们进入亢奋状态，忘我地沉醉于课程之中。然而课程的设置与安排是根据教学大纲来的，学生是否真的有兴趣，是否全身心地贯注而不是教师一厢情愿的。且工具的简陋与材料的匮乏针对四五十人的班级，一届、二届、三届，很难出新的化样，对同学的兴趣也是很大的挑战。其次，由于扩招和考试科目的简化，学生的总体水平和能力有下降趋势，学画时间长的同学，对专业的理解要好于基础差的同学。空间、秩序、肌理、构成等，在一年级的素描、泥塑中是很难直接体会到的，而材料的选择和制作工艺，更需严谨、耐心、周密的态度和丰富的经验。而内地（大陆）的中小学美术教育，偏重临摹的图画课，不重视动手制作的工艺课，其综合能力和我国港台地区及国外相比较一目了然，2004 级的两位日本和中国香港留学生，其素描和泥塑在全班较弱，但构饰课的作业却非常出色。[33]

鲁迅美术学院雕塑系曾在 1995 年开设"立体构成"课程，1999 年进行教学调整，基础课分"具象造型基础"与"抽象造型基础"，其中"抽象引导"课程安排在二年级第一学期，2 周36 学时。根据霍波洋的《双重基础——抽象造型基础》，"抽象

引导"课程是学生从学习具象写实基础到学习抽象基础过程中的一个阶段性课程，也是把学生从具象到具体事物的思维方式，引导到从具体事物中抽离精神因素的思维方式，是一个思维方式的引导性课程。"抽象引导"课程以"模特"为教材，强调在表现客观对象的同时，注重抽象理念的学习和表现，注重来源客观对象的主观意图的运用。[34]

三、当代语境下材料教学的先导课程——"综合材料"

综合材料从名称可追溯到集合艺术。集合艺术一是以实物拼凑而成；二是工业产品、废弃物、日常用品等非传统雕塑材料，通过拼接、组合、构成等方式将各种材料转变为艺术品。它是一种手法，不是一种风格，同样综合材料也是一种手法，不是一种流派。

综合材料从展示方式看类似于装置艺术、新媒体艺术、行为艺术等。塞茨 [William C. Seitz] 于 1961 年给装置艺术出的定义是："（1）主要是装配起来的，而不是画、描、塑成雕出来的；（2）全部或部分组成要素，是预先形成的天然或人造材料、物体或碎片，并不打算使用艺术材料。"[35] 装置艺术同时属于集合艺术的泛涵定义。

在思维方式上，综合材料又类似于观念艺术，思维在先，观念主导。中国人很聪明，利用"综合材料"这种雕塑固有的铜、石、木、泥单种材料以外的命名，进可以试验国外所有的艺术潮流与形式，退可以把石、木、铜进行组合、拼接。

从 20 世纪 80 年代以来，艺术发展的多维度、多样化倾向已成主流态势，中国各大美术院校为了紧跟当代美术发展潮流，在原有的传统画种教学之中，先是添加"综合绘画"，继而改为"综合材料"专业，甚至单独建系，以供研究与实验之需。相对于某一画种，综合材料需要强调的是对不同材料的质地、特性的了解和创造性运用，挖掘材料背后的人文背景与精神属性；同时要关注与研究新发现的、从其他领域移植过来的材料。另一方面，"综合材料"课程的教学，没有先例可循。学生在创作时，更要借鉴和吸收其他艺术形式的优点。综合艺术与集合艺术、贫困艺术、装置艺术、观念艺术、新媒体艺术等有着千丝万缕的关系。教师在授课时，对后现代艺术各流派、代表艺术家作品的分析与解读尤其重要。

绘画专业中的"综合材料"课程与雕塑专业的"综合材料"课程，最大的差别是学生对三维、立体概念的掌控。原先平面绘画的基础训练使学生对色彩、构图，以及纸张上的渲染等得心应手，其作业多以平面的形式，在二维之内进行粘贴、涂画等。

图 3-30 中央美术学院雕塑系"综合材料"课程作业展示，作者不详，授课教师：秦璞。钱云可摄于 2008 年 11 月。作者挪用"金缕玉衣"的形式，只是玉片换成集成电路板。

图 3-31 中央美术学院雕塑系《综合材料课程》作业展示，作者：李志杰；材料：香烟及烟灰；授课教师：秦璞。钱云可摄于 2008 年。

图 3-32 中央美术学院雕塑系同学《综合材料课程》作业材料：筷子；授课教师：秦璞。钱云可摄于 2008 年。

图 3-33 中央美术学院雕塑系《综合材料课程》作业展示，作者不详；材料：筷子；授课教师：秦璞。钱云可摄于 2008 年。

而雕塑专业的学生，其动手能力强，对三维构件、材料的肌理、材料的质感会比较敏感，其作业多以立体、装置的形式。

"综合材料"涉及材料与造型、材料与观念、材料与感觉、材料与精神等领域，教师在指导时，需要有所分析、研究与探讨，同时，在授课过程中，要充分调动学生的视觉、触觉与听觉等感官系统，对各种包括声音在内的材料进行色、香、声、味全方位的体验，培养敏锐的感受能力。

"综合材料"课程的教学不是一门技法课程，而应是一门创作课程，教师教授学生的应是对材料的解读与实验，应是营造一种氛围，提供一种思路。帮助学生完成从构思、材料选择、实验状态直至作品展示的创作过程。"综合材料"课程的评价体系不是以技法或加工工艺的好坏来评价，而是以学生的综合能力，包括构思立意、掌握材料的审美价值取向、个性化艺术处理、最终的展示效果等综合因素而定。

现在开设"综合材料"课程的有中央美术学院、天津美术学院、四川美术学院、湖北美术学院、广州美术学院。其中：天津美术学院雕塑系"综合材料"课程安排在材料基础训练之后，总共十三周。每个阶段是递进关系，让同学对这些材料有一个感官、形象和思维方式的认识。一周时间的感官认识是通过各种媒介训练学生的听觉、味觉、嗅觉、触觉等，转化学生固有的教学模式的影响，增加一种新的思维方式。通过各种手段把学生思维方式带到教师的语境里来，这一系列的方法做完之后，进入实验创作阶段。形象认识是学生去感受棉花、玻璃和碎玻璃，感受温暖、寒冷，感受皮肤、石头等。希望学生从另外角度去理解这种材料，去理解这种生活中每一个细节的东西，包括衣服、头发等。"综合材料"课程主要以观念和材料实验为主，在实验、创新上下功夫。尝试新的造型语言、新的技术手段、新的思维方式、新的观察方法，通过这个来解决学生创作局限性和思维方式。

"综合材料"课程，可以抛开原有的一切视觉经验和技术手段去尝试新的，发展出新的思想作为基础，去寻找需要表达的东西。主张以观念为先导，跳出原有的记忆、载体和技术，重新去尝试另外一种表达手段和表达方法。让学生获得更多的创作方向，让学生找到一个媒介。通过学生的表达，软的、硬的、有机的、无机的寻找过程，再通过学生的讨论，会有一个再认识。[36] 天津美术学院雕塑系谭勋老师进行了总结，认为"综合材料"课程教学应从：（1）从形态学角度出发；（2）从材料角度出发；（3）从知识与技术角度出发；（4）从思想与观念角度出发。教学的基本手段与方法包括：（1）抽象形态研究，包括抽象绘画训练

与抽象雕塑的训练；（2）材料的运用与表现，包括材料运用基础；（3）综合材料表现与技术准备。[37]

图3-34 天津美术学院雕塑系2006届本科毕业作品《食色——洋快餐》，作者：景晓雷；材料：综合。该作品在"2006全国高校雕塑专业毕业生优秀作品展"中获佳作奖。资料由天津美术学院雕塑系提供。

注释

1. 雷·H.肯拜尔等：《世界雕塑史》，钱景长等译，浙江美术学院出版社，1989年，第1页。
2. 同上，第20页。
3. 同上，第39页。
4. 贡布里希：《艺术发展史》，范景中译，天津：天津人民美术出版社，2006年，第42页。
5. 同上，第43页。
6. "一件绘画作品应该通过一种透视组合和一种以人物为基础的比例方式，使人产生某种空间真实感和历史真实感。一件绘画作品应该要有取自古典文学作品或圣经故事的主题、一种戏剧性场景或历史情节。应该通过适当地运用色彩、光、比例和构图来突出主题，以求产生一种可能给观众以启迪、恐惧、满足或训诫等生动的戏剧性效果。"摘自阿瑟·艾夫兰：《西方艺术教育史》，邢莉、常宁生译，成都：四川人民出版社，2000年，第37页。
7. 刘开渠撰：《雕塑艺术生活漫忆》，见郑朝编撰：《雕塑春秋——中国美术学院雕塑系七十年》，杭州：中国美术学院山版社，1998年，第63页。
8. 赫伯特·里德：《现代雕塑简史》，林荣森译，长沙：湖南美术出版社，1988年版，第63页。
9. 同上，第157页。
10. 同上，第153页。
11. 同上，第153页。
12. 同上，第71页。
13. 同上，第140页。
14. 岛子：《后现代艺术系谱》，重庆：重庆出版社，2001年，第530页。
15. 皮力：《国外后现代雕塑》，南京：江苏美术出版社，2001年，第99页。
16. 于伟：《现代性与教育》，北京：北京师范大学出版社，2006年，第19页。
17. 黄河清：《现代与后现代》，杭州：中国美术学院出版社，1998年，第327页。
18. 岛子：《后现代主义艺术系谱》，重庆：重庆出版社，2001年，第70、31页。
19. 同上，第126页。
20. 赫伯特·里德：《现代雕塑简史》，林荣森译，长沙：湖南美术出版社，1988年，第109页。
21. 伊尔文·斯通(Irving Stone)：《米开朗琪罗》，孙法理译，重庆：重庆出版社，1983年，第39页。
22. 阿瑟·艾夫兰：《西方艺术教育史》，邢莉、常宁生译，成都：四川人民出版社，2000年，第31页。
23. 罗丹口述、葛赛尔笔记：《罗丹艺术论》，台北：台湾雄狮图书公司，1983年，第49页。
24. 陈耀王：《泥塑之神手也——张充仁的艺术人生》，上海：上海文艺出版社，2003年，第56页。
25. （1）了解人体的结构、动作变化和性格的规律；
 （2）锻炼观察能力、概括能力、组织能力、造型能力和熟练地使用雕塑材料的能力；
 （3）学习制作步骤，解决在制作上可能遇到的困难与问题；
 （4）通过以上实践，达到能真实生动地反映对象的能力。
 （参见《刘开渠雕塑文摘——论泥塑基本练习》，《新美术》1983年第2期，第47页。）
26. 滑田友撰：《我对雕塑基本训练的看法》，见刘青和：《滑田友》，北京：人民美术出版社，1993年，第4页。
27. "程先生在教学中，很少孤立地讲这里加一点泥，那里削一点泥。加一点泥或削一点

泥，都联系着对象的结构、特征、相貌。学生的泥塑如果结构模糊，造型不准，程先生都把这些归纳到观察方法和塑造方法的错误上去。……程先生经常地接过学生手中的雕塑刀进行示范教学。一边轻松愉快地修改塑像上不正确的部位和形体；一边诲人不倦地说明为什么要这样做。……程曼叔教授在基础课教学中，当学生在骨架（铁丝架）上把泥巴堆到一定的体积塑造对象时，指导学生：'每加放一块泥巴，既要表现对象的动态，又要表现对象的形体；既要正确地表现对象内在（骨骼和肌肉）的关系，又要表现真实的感受。任何时候，都不能把骨骼、肌肉和表面的感觉分隔开来观察，分隔开来表现。否则，将不可能成为完整的习作。'程先生又说：'塑像越是接近对象时，每堆放一点泥巴，越是要表现出你所感觉到的全部东西，从而使自己的作业深入一步。"（见沈海驹撰：《程曼叔教授的雕塑课教学》，郑朝编撰：《雕塑春秋——中国美术学院雕塑系七十年》，杭州：中国美术学院出版社，1998 年，第114 页。）

28. 据秦璞老师介绍，中央美术学院是第一个开构成的，是香港一个学摄影的来讲，讲义还是油印的，但未见正式排课表，可能是讲座或培训班形式，此暂按中央美术学院雕塑系的历年排课资料档案，以邢晓林老师的《立体构成》课为准。另据秦璞老师介绍："在 80 年代日本早稻田大学的朝三姿四在山东工艺美校举办《中国高等艺术院校构成教育研究班》，浙江美术学院、中央工艺美术学院都曾派人去培训，他也去学习，主要内容是'五大构成'。朝三姿四培养的日本留学生吴静芳，现在为无锡轻院的教员。"（钱云可记录：《秦璞访谈录》，2008 年 11 月 24 日，中央美术学院雕塑系会议室。）

29. 包豪斯学院 1919 年在德国魏玛市成立，旨在探索一种把艺术学院的理论课程与工艺学校的实践课程结合起来的途径，以便进行艺术与设计教育一体化的尝试。包豪斯的课程内容包括两个方面。第一是工艺方面，它包括诸如雕塑、木工、金属制品、陶器、染色玻璃、壁画和编织之类的工作室教学。第二是关于诸形式问题方面的指导，第一类形式问题涉及观察、自然研究和材料分析。第二类形式问题包括画法几何学、构成方法、设计素描和建筑模型，致力于再现问题的研究。第三类形式问题是关于空间、色彩和设计方面的理论。包豪斯的"基础课程"最为著名，是学生入学后六个月的试读期间要学习的内容，设置这类课程的目的是"解放学生的创造力，培养对自然材料的理解力，使学生熟悉视觉艺术中所有创造性活动都必须强调的基础材料"。根据学生在这一基础课程学习过程中的表现，教师可以确定该学生是否有足够的能力完成整个教学计划。通过自然形式的写生练习，学生们首先对自然及自然材料进行了细致入微的研究，接着为了发展触觉和对材料的主观感受，学生进入普通材料组合的学习阶段。其他课程则承担有关对比性材料描绘方面的教学任务。在完成这类预备课程之后，这些学生暂时被某个工作室接纳，在那里学生只限于使用某一种材料。在经过第二个六个月的考验期之后，合格的学生被接收为该工作室的学徒。三年学徒期满后，该学生可以参加学徒升工匠的考试。（阿瑟·艾夫兰：《西方艺术教育史》，邢莉、常宁生译，成都：四川人民出版社，2000 年，第 31 页。）

30. 赫伯特·里德：《现代雕塑简史》，林荣森译，长沙：湖南美术出版社，1988 年，第 81 页。

31. 立体构成课程设置：

"立体空间的构成"共 16 学时，其中"改变"4 学时、"上升的感觉"4 学时、"一根铁丝的空间"4 学时、"幼儿园"4 学时。

"丰富的表面"共 8 学时，其中"A 种练习"任选、"B 种练习"任选、"构成互补"共8 学时。

"多情的空间"共 32 学时，其中"有节奏的渐变"8 学时、"生命的咏叹"8 学时、"线群的交响"16 学时。

（参见张卫捷：《谈改革雕塑专业立体构成课的教与学》，《湖北美术学院学报》1999年第 1 期，第 59 页。）

32. 傅维安撰：《〈构饰〉课教学提要》，《雕塑》1996 年第 4 期、1997 年第 1 期。

33. 具体单元分：

线材——空间练习（以定量之线材利用其韧性和强度求取最大之空间值）。

板材——秩序练习（不等板材按秩序、对称或均衡组合）。

方体——构造练习（通过体积的安排和形状的处理，造就明晰的空间影像）。

2 1/2 材料——肌理练习（同一材料的九种不同肌理呈现）。

饰化变格练习（根据主观感受和体验对参照物进行装饰或风格的改变）。

命题创作练习（根据以上所学，对命题进行重新诠释）。

该课讲解相关概念（构饰、空间、装饰、秩序、图案、肌理等）;现代雕塑各流派（如构成主义、立体主义、未来主义、超现实主义等）的产生、主张、主要事件、代表人物、主要作品等；形式法则（斐波那契极数、黄金分割、根号数列比、对称与均衡等）；材料概念、范畴及各种分类等。

（参见钱云可：《因时而成 应势而立——谈中国美术学院雕塑系的材料教学》,《美苑》2007 年第 2 期，第 94 页。）

34. 第一单元 具象与抽象：很多作品是通过具体形象来表现作者的主观意图，也有很多作品是通过抽象因素加强形象的表现力量，帮助作者主观意图的实施。虽是具象的表现形式，但运用抽象的思维方式。

第二单元 芯棒与平衡：芯棒指物体中心的硬质直线，是理解三维立体重心的一种思维方式。而平衡是指围绕芯棒所形成的均衡配重关系。

教学要点是：使学生能够在人体中想象出轴线的存在。理解轴线与重心的关系。理解在非对称人体中轴线与其他因素所构成的平衡关系。理解轴线与曲线所形成的"曲线"因素。

第三单元 结构骨架：要求学生通过短期素描作业，从具象的模特中体会"抽象"骨架所形成的结构关系与骨架自身构造的合理性。

第四单元 穿插与坐落：穿插是指两个以上形体的结构关系，坐落是指两个以上形体的空间关系。通过本单元的学习，进一步分析形体自身结构的规律性，进一步加强对于具象写实雕塑结构的研究和理解。

第五单元 形体与量感：形体是指有形的物体，量感是指形体的饱满度和质量感，同时含有生命意义的指向。本课程中所提出的这两个问题更具有它们产生的独立性，即使最单纯的形，也有不同的"形"和体量感的不同而产生的多种情感指向。（参见霍波洋编著：《双重基础——抽象造型基础》，长春：吉林美术出版社，2006 年，第 8—57 页。）

35. 岛子：《后现代主义艺术系谱》，重庆：重庆出版社，2001 年，第 476 页。

36. 钱云可记录：《谭勋访谈录》，2008 年 11 月 13 日，天津美术学院雕塑系 203 房间。

37. 谭勋：《雕塑综合材料教学》，石家庄：河北美术出版社，2005 年。

第四章
三种语境下材料课程个案分析

前一章笔者根据材料在雕塑创作过程中的置换、直接（主导）、综合三种转换形式，提出材料教学具有传统、现代、当代三种语境特征，进而具体分析这三种语境以及各自的先导课程。但针对材料教学的具体课程来说，情况略显复杂。原因有三：一是尚无一所学校的材料教学是在单一语境下进行，就算中央美术学院，是建立在"现代艺术审美观念为指导下现代材料课程"中的，[1] 但根据笔者的观察和与任课老师的交流，个别课程仍算是传统语境。二是课程的定位问题，个别学院只是安排两周，作为技术层面的材料了解，没有涉及创作层面，也就很难根据创作结果来判断材料转换形式。三是同一位老师，同一门课程，由于理念开放，创作自由，会出现三种语境共存的情况。所以笔者的课程个案分析，根据材料的三种转换形式出发，进行筛选，却无法囊括全部。

第一节　传统语境下材料课程个案分析

传统语境相对应的材料转换形式是材料置换。最直接的手段是翻铸与点线仪的使用，雕塑审美价值在石雕、铸铜之前的泥稿中就已存在。但在课程的实施中，往往有另一种情况：学生做了一个泥稿，形式比较简单，不用点线仪雕刻也能完成，这种情况如何判别？笔者认为：要根据其石材在作品中的审美价值比例来判断。若泥稿是根据石材的大小定做的，创作从材

料出发，就可以归类为现代语境。西方现代雕塑一个重要特征是对"母题"的忽视，所以抽象形式的石雕归类现代语境是没问题的。但同样是从材料出发的中国古代"因材施雕"类作品，其雕刻的题材往往是传统题材，虽不是很写实，但是写意，所以也只能归类到传统语境。

一、"石雕"课程

"雕"是雕塑内涵的重要组成部分，"雕"主要是指石雕与木雕。石雕也称石刻，由于石材坚固、耐久的特性，使得用石材雕凿成的作品，成为雕塑发展史的主要证物。无论历史多么久远，体量如何庞大，在各时期的雕塑艺术代表作品中，总能见到石雕的影子。作为雕塑中的"减法"形式，除了石雕还有木雕。为什么在中国最初的雕塑教学中会选择石雕而不是木雕？在民间陶瓷艺术与木雕艺术都非常普及的情况下，为何会另辟蹊径，选择加工难度极大的石雕作为课程之一？

究其缘由，跟仿效法国巴黎国立美术学院的专业安排有关。巴黎的雕塑教学中，五年级最后作业是将第四年所作的人体习作雕刻成大理石。中国首批雕塑家留学法国时，对这种教学安排应该很熟悉，估计他们也是经过同样的训练。所以杭州国立艺专虽将五年简化成三年，石雕教学仍是不可缺少的课程。石雕与泥塑作为雕塑的两种主要成型手段，安排在杭州国立艺专雕塑教学的大纲之中，就是应有之义了。石雕课程由于师资的原因，断断续续。最初的石雕教师是英籍石刻专家伟达[Wegrtat]。他是上海伟达洋行主持人之一，20世纪20—30年代雕刻过上海许多重大建筑物的装饰雕塑，能用点线仪准确将石膏像翻刻成大理石。杭州国立艺专聘请伟达执教石雕课程，也是想仿效法国巴黎的教学安排。可惜由于各方面的原因，初创时期，不能完全按教学大纲执行，现在也无法见证当时的教学情况。笔者查证中华人民共和国成立前的国立艺专档案，民国二十九年（1940）毕业生朱培均的成绩表，装饰雕刻安排在一年级的上、下学期，当时学校已迁至大后方，不知石雕教师伟达是否跟随。民国三十年（1941）毕业生张法孟的成绩表上，已经没有装饰雕刻，石刻改为自习，安排在三年级上学期，可以肯定当时已经没有石刻教师。笔者曾采访民国三十四年（1945）毕业的陈道坦，他说不曾记得有谁教过石刻。但从他的毕业成绩表上看，石刻安排在五年级的上、下学期，估计也是自习。1944年程曼叔先生任国立艺专雕塑教授，石刻教师由他兼任，在民国三十六年（1947）第一学期的授课时间表上，三年级的每周二下午，由程先生任教石刻课。

图4-1 国立杭州艺术专科学校雕塑系民国三十年（1941）毕业生张法孟的毕业成绩表。钱云可2011年摄于浙江档案馆。

图4-2 国立杭州艺术专科学校民国三十六年（1947）教授授课时间表，其中石刻课的任课教师为程曼叔先生。钱云可2011年摄于浙江档案馆。

图4-3 浙江美术学院雕塑系1966届同学黄克端的石雕习作。从雕像底部的两个凹点以及顶部的高点可以判定是用点线仪雕刻。石雕背部刻有作者名字，对照浙江美术学院授课档案，应是何文元老师在1962上的《石刻》课程。钱云可摄于2009年。

图4-4 浙江美术学院雕塑系1961—1962教学进度表，其中四下有4周石雕课时，资料由中国美术学院档案室提供。

很多雕塑家回忆：国内最早使用点线仪的是程曼叔先生。[2] 在中华人民共和国成立初期，他就曾在业余时间把自己的点线仪借给杨成寅先生，教他怎么使用点线仪来雕刻《伏尔泰》像。一直到人民英雄纪念碑浮雕的落成，作为石雕加工的重要工具——点线仪，才得以普及与运用。1959年，广州的曹崇恩、浙江的何文元、上海的胡博文与四川美术学院的杨发育等来北京观摩石雕技艺，他们回各自单位后，开始传授石雕课程。

1961年，以刘开渠为教授，傅天仇、钱绍武为助教的中央美术学院第二届雕塑研究班开学。据当时的学员田金铎先生回忆："石雕是1963年毕业创作时，找一小块石头，再找个工人，帮着打打，然后再拿点线仪打，很辛苦。打了一个多月，一米以下，反正型是打出来了。北京雕塑工厂的一个小青年，是王二生的下一代，他来看时说打得像拿手抠似的，手法一点都不熟练，没什么技巧。"[3]

由于历史渊源的关系，目前广州美术学院与中国美术学院的《石雕课程大纲》中还把点线仪的使用方法作为教学基本内容之一。利用几周的时间，掌握一种具有悠久历史的加工工艺，应是不错的选择。只是现在的功利思想泛滥，让这种慢功出细活的"绝活"淡出了舞台。目前，点线仪无论是在社会工程还是教学中，已抬升为"奢侈"的技术，不是很严谨、要求很高的肖像，石匠也不太使用。作为石雕复制技术，国外已发明多轴三维自动雕刻机器，点线仪是否会退出石雕舞台？没有人参与的雕刻会很"精彩"吗？无法预测。

点线仪是复制比较精细的雕刻技术，还有另一种雕刻方法也可以做到这一点。1963年，中央美术学院的一位外籍教师，曾上过石雕课程，她所教授的方法与点线仪不同，跟古埃及的雕刻方法类似。不用点线仪，不做等大稿，只做小稿，要求比较完整。然后在石头上划线，前后左右四个面都划，划完了就打掉，然后再划线，再打，速度很快，四五周作业就出来了。[4]

相信有造型基础、可以把握整体的人，不用点线仪，以简单、概括一点的方案，按照上面的方法，或其他的方法，也会把形体从石材中刨出来。中国古代没有点线仪，也照样雕刻出大量石窟雕塑作品。这种情况下，还可以在雕刻过程中及时调整方案，避开材料出现的瑕疵、裂缝等。

湖北美术学院从2000年开始对课程进行调整，把所有的实践课归类到材料课里。根据现在的《雕塑专业进程计划表》，石雕创作是作为实践课安排在四年级的上学期，3周60学时。内容偏重于创作，通过创作加上使用材料，有个在技术上、工具上熟悉的过程。该系的石雕课跟其他院校最大的不同之处是他

们要到福建的一个教学基地实施教学。在去之前，任课老师要放大量的示范作业，尽量避开太具象的东西，然后学生再看点资料，做个小稿，小稿做不出来或没有完成小稿，也到现场去，充分发挥想象力，根据现场的下脚料来进行创作构思。[5]

同样处在传统语境，西安美术学院由于地域性因素，他们的石雕课在指导思想上会有另一种要求。1981 年的《西安美术学院雕塑专业创作教学大纲》中规定：在第三学年下学期，有专业实习课，具体内容是从三年的构图定稿中选一件，加工放大后，结合专业实习刻制成硬质材料，作为三年级创作练习的小结和创作能力的考核。从后来的《雕塑专业教学进程表》来看，在四年级的上学期有 80 课时的石刻、木雕或铸铜课，另外在五年级还有 120 课时的材料课，这是跟毕业创作联系在一起的。材料课占总课时的 5.3%。而 1993 年《西安美术学院雕塑系（本科）教学进程计划表》中规定：木雕石刻在三年级上学期，占80 课时，2 学分。据张叔瀛老师回忆：1992 年带石雕课时，是学生自己限定设计一个小稿，按自己的设计，找自己的材料。但是尺寸是不大的，基本都在五十厘米以下。有的学生打完了，有的根本打不完，有些有兴趣的话，课外把它再加工弄完。主要是把材料接触一下，工具、加工都熟悉一下。

现在，西安美术学院雕塑系在三、四年级分别进入陈云岗工作室和王志刚工作室学习，两个工作室在材料教学方面的安排差不多，石雕技法在四年级上学期，为 5 周共 80 学时，5 学分。赵历平老师介绍：雕塑系现有一个石雕课教室，学生可以根据教学的安排，前期有一设计或设想，然后找石头加工，最后变成一件艺术品。构思要立足于周、秦、汉的文化遗产和汉代霍去病的雕塑。前期设计是一个形态，但拿到石头以后，可以改变原创形态，原创形态必须跟石材结合起来。石雕技法，就是要把石头原本的真实面目，然后通过艺术加工呈现出来，所以使原始的状态更完美、更艺术化。材料的选择面放得非常宽泛，比如可以到山里去，可以到河沟里去，可以到加工厂去捡废料，根据石料，然后来做设计，需要石料但最终的落点，必须落在石头本身的一个特色上去。评分是综合的，要成为作品，按作品的要求来，不是石头磨得好、磨得光就好，钻多少，磨光多少，按照作品来。[6]

"因材施雕"是中国传统雕塑中对待材料的一种理念，也是一种创作方法。西方雕塑教学引进后，这种创作方法很难纳入教学之中，个别教师在茶余饭后雕制一些案头小品时采用该手法。其实"因材施雕"所需要的基础知识更高、更广。一是对材料以及加工技术的掌握。从材料外观的材质判断到内在的纹

图 4-5 浙江美术学院雕塑系何文元《石刻课讲授大纲》，资料由中国美术学院雕塑系提供。

图 4-6 广州美术学院院长黎明读书期间的石刻肖像，应是用点线仪雕刻。图片由钱云可 2008 年摄于广州美术学院雕塑系。

图 4-7 曹崇恩先生在指导学生用点线仪雕刻。图片由广州美术学院雕塑系提供。

图 4-8 湖北美术学院三年级何铁群同学的石雕作品，从石材的颜色与质感可以判断：这是充分利用教学基础下脚料的一个案例，因为受制于教学经费，在校内授课，不可能提供此种颜色与硬度的石材。照片由湖北美术学院雕塑系提供。

图 4-9 马绿林石雕课作业，指导教师：赵历平、苗鹏，成绩：90，课时：80。资料由西安美术学院雕塑系提供。

图 4-10 唐培松作业，指导教师：赵历平、苗鹏，成绩：90，课时：80。资料由西安美术学院雕塑系提供。

路、裂痕、空洞等，观一斑而知全貌，窥一叶而知三秋。进而从材质加工方面需掌握各种刀劈斧砍、虫咬火烤、线刻凿剁等。二是对题材的熟知进而对材料形体的判断。从一块顽石中可以判断雕制出神仙鬼怪、帝王将相、佳人才子、飞禽走兽、残花败柳等内容，没有长期的训练与专注是很难胜任的。三对形式语言的掌握，结合材料与内容，做出合适甚至是唯一的艺术处理，诸如圆浮雕结合、留白镂空等。这些知识背景作为职业艺术家，是需穷其一生去实践、探索的，相对于本科学生来说，初次接触石材是很难企及的，更何况没有相应课程去铺垫，倒是一些本科毕业作品或研究生能触及一点。

目前，天津美术学院的石雕教学是以工作室的教学形式执行，中国美术学院、清华大学美术学院、上海大学上海美术学院与四川美术学院是与木雕合在一块。其中西安美术学院、湖北美术学院、中国美术学院的石雕教学大纲皆是面临国家教委的评估时制定的，格式统一、内容完善，从参考资料可以看出是应付之做，因为石雕课程与木雕课程、金属焊接课程的参考书目是一样的，同时也透露出雕塑理论的匮乏，特别是材料教学。西安美术学院、湖北美术学院、广州美术学院、中国美术学院是以基础实践课的形式定位，学分较高，其中湖北的学分相对较低。在教学目的中，中国美术学院与广州美术学院明确提出掌握点线仪的要求，其他学院则以掌握技艺、认识材料、全面发展的目的出发。

二、"木雕"课程

木材是最古老的雕塑材料之一，在木材加工成为木雕之前，就已经和人类的生存息息相关。人类用木材生火取暖，烘烤猎物，取果果腹，取叶遮雨，取汁避虫，进而凿木为舟，围栏而居，用木材制作的生活工具出现在各个领域，其中由雕刻而成的可以纳入"木雕"范畴的有：神祇、魔怪、动物、祖先、面具、头饰等多种形式，多用来祭祀、庆典等。中国木雕艺术源远流长，在我国辽宁省新乐市的新乐文化遗址出土的《鸟鹏形氏族图徽》，经测定距今已有 7200 年的历史，可以说是最早的木雕实物。在距今 6000 多年前的浙江余姚河姆渡文化遗址中，也曾出土过诸多木雕器物。传统木雕，是中国雕塑的重要组成部分，民间木雕艺人在这方面使尽才智，并研究发明出不少处理工艺和加工工具，其表现的题材如花卉、飞禽、走兽、仕女、历史人物、神仙鬼怪等，其雕琢手法以写意取胜，也有兼工带写的，构图多采用中国画的构图，雕塑手法也以"线刻"见多，另则就是随形就像，既依据材料本身特有的天然形状或纹理方向，凭感

觉和想象创作形象，即所谓的"因势象形"或"因材施艺"，此种风格及加工方法在今天的木雕创作中仍大量存在。

木雕的放大、复制不同于石雕所采用的点线仪。1959 年，浙江美术学院民间美术系的王凤祚先生接受中国历史博物馆创作二米高的毕昇立像任务，13 岁开始学习民间工艺美术的他认为点线仪复制石雕可以，但木雕不太可取。因为表面完好的木料内部常有疤结、枯洞、虫蛀朽烂、开裂的地方，用点线仪很难回避，修复、贴补木料也不完美。他采用民间木雕的放大办法：先是仔细审视二米高、80 厘米直径的香樟木，观看木口的年轮颜色、木质和表皮是否有断枝的损伤，选择雕刻的正面用料，特别是头部的木质、木纹，接着参照小稿用毛笔画出全身动势和比例，把动势加强，一步到位。墨线画好之后，先用锯，后用斧头劈，大凿子敲，把多余的浮料敲凿下来，必须保留的地方谨慎地留起来。从粗坯雕刻到实坯，再进入精雕细刻，打磨，上漆，前后经过一个多月。这件作品充分体现民间木雕传统风格的同时，又吸取西方雕塑技法，体、线、面结合自然，用凿、用刀周密，节奏感强，虽是民间艺人创作，也获雕塑系师生赞许。[7]

中国传统木雕所取得的巨大成就，潜移默化地影响了从事雕塑工作的教师。大量传统木建筑雕花构件、充裕的材料资源，都会引起雕塑家尝试木雕的欲望。如四川美术学院雕塑系的何力平先生，对木雕情有独钟，创作了大量木雕作品。中国美术学院的仲兆鼐先生，根据多年的木雕创作体会，发表过木雕创作论文。木雕作为教学材料，与石材相比，受制于材料的大小、木纹、节疤等因素，而加工工艺，也比点线仪丰富，刀凿斧劈皆为技法，神仙鬼怪皆成题材，甚至可以用抽象的形式，结合木材本身的物理和生物属性，或现代加工工艺进行创作，从哲学、观念层面追索物质起源、人与自然、生长规律、材质肌理等内容。

木雕教学起步较晚，"文革"前没有专门的木雕课程。究其原因：一是由于木雕与石雕一样，都是"减法"，所以两者往往会放在一起，任学生选择一种材料。目前，四川美术学院、中国美术学院、上海大学上海美术学院等院校还把这两者放在一块。二是客观条件所限，如木料体积较大，又是整段原木，存放需较大的空间；防止木材开裂、白蚁腐蚀等也需技术；刀具的磨制，雕凿过程也需教师、技工亲自示范等。若无配备对木雕有研究的教师，只有三四周的课程是很难出效果的。三是木雕经常跟创作，甚至是毕业创作联系在一起，整个 20 世纪 80 年代的雕塑教学，大抵如此。

本科的几周木雕教学，该如何定位？湖北美术学院李正文先生认为：这是一个教学理念问题。材料教学是教方法，至于

图 4-11 浙江美术学院民间美术系王凤祚先生木雕作品《毕昇像》，高 2 米，樟木，1959 年，中国历史博物馆藏。该木雕采用传统木雕放大技艺。

图 4-12 杭州艺专雕塑系 1946 届校友陈道坦先生木雕作品。钱云可 2008 年摄于陈先生家中。

图 4-13 中央美术学院雕塑系 1953 届校友张德蒂先生木雕作品。钱云可 2008 年摄于张先生工作室。

图 4-14 中央美术学院雕塑系 1954 届校友刘焕章先生木雕作品。钱云可摄于 2008 年摄于刘先生家中。

图 4-15 何力平木雕《云》，尺寸：70cm×17cm×14cm，时间：2000 年。资料由何力平先生提供。

图 4-16 李正文先生木雕。钱云可 2008 年摄于李老师家中。

学生怎么发展、审美之类只能说受影响，并不能代替学生。例如他教学生是教步骤、教方法，如打木雕怎么用刀等。他喜欢用平口刀，有些人喜欢用圆口刀，还有斧子的使用等。教学必须要把步骤教给学生，一、二、三怎么成型，怎么方法，包括有些处理，然后有些自己去发挥。现在教材料课不教方法，教观念。观念是不能教的。为什么呢？因为每个人的想法不一样，怎么教？对现代的理解每个人也不一样，差别很大。[8]

天津美术学院的木雕工作室，是以传统木雕为依托的工作室，研究方向以写实为主，综合方向为辅，主张继承传统，讨论发挥。据天津美术学院陈钢老师介绍："其实老师也不是按照一个标准来上，但是大纲是一样要求，老师有时的想法，如做一个转换，希望同学对材料有一个认识，从单独的材料入手，能不能做一个综合材料的尝试，每个工作室也有十几门课，像木雕抽象课等。天津美术学院的木雕基本上是用白蜡木、槐木，还有一些枣木。有技工，主要为学生辅导员。木材本身受限制的情况比较多，如果要实行，木头要大一点，在北方很少遇到直径五十厘米以上的木头。最后没有特殊的保护措施，该补的补一补，一般情况下，还是挺好的，一般不会裂，上层蜡或上层胶就行了。时间长了缝隙稍大一点，可能稍微补一补。木材要花钱，系里买了几吨，按成本价卖给学生。刚开始所有材料都是系里出，后来觉得是一笔很大的开销，从去年开始，学生就要交费了。"[9]

广州美术学院的"木雕"课程分两类，一是全院学生选修的课程，另一种是雕塑系学生选修的课程。前者跟其他学院的木雕课类似，材料为樟木，学生在大厅里用链条锯肆意地切割。后者是在实验室，所用木料为红木、鸡翅木、檀木等高档木料，料小，学生用绳子固定大坯，所用工具也是民间雕刀。经交谈，他们是跟惠州木雕厂联系，所雕作品皆被收藏。木雕所选木料价值与雕刻工艺很重要，作业作品感很强，修光、打磨甚至底座都很完整。作品被收藏是材料课程的一大魅力，也是学生的动力。清华大学美术学院雕塑系的"木雕"课有 40 个学时，相当于三周的时间，授课地点在实习基地。教学目的：主要是训练培养学生对硬质材料掌握方法。掌握材料语言和造型手段的一种工艺实践课，让学生了解材料的天然属性，同时也是探索和掌握木雕艺术的规律，提高运用材料的功能，让同学了解木雕艺术，工艺技巧，创作过程。据董书兵老师介绍："原来的课时在 40 个学时，相当于专业实习课程，基本集中在夏季学期，从 8 月份上到 9 月份。因为清华大学文化课要求比较多，平时没有时间进行实习和考察，只能利用夏季学期这段时间，进行

专业考察，进行创作。这段时间也是比较艰苦的一个时间段，特别是在南方，又湿又热。学生也很勤奋，学生表现出对雕塑的热情和欲望，也做了不少的作品，回来办一个展览。"[10]

根据与王小蕙老师的交谈及她的文章介绍，清华大学美术学院雕塑系的木雕教学大致情况如下。

课程历史：从1986年开始，当时系领导袁运甫先生把她从上海调过来，就为了上这个课，从进修班开始，然后本科，一直上下来，木雕课每个年级都排过。

课程定位：以前是一年级，作为材料基础教学课程，实际上学生造型能力不行，所以觉得排在一年级是不太科学的，这个课是带有创作性的，泥塑的基础造型能力必须具备。要求做小稿，这是减法，要不没法把握。木雕其实应该分两种，一种是传统的，二是作为现代材料，可以做各种各样的东西，目标不局限，从教学上讲，传统的东西，学生应该知道，应该要有。一种是买了材料，再设计。或者先设计好了，再去找材料。

课程目的：主要是"因材施艺"的技能培养，体现在三个方面：一、对材料自身特有的形状巧借和利用，"因势度形"充分显现材料的天然属性，使作品具有独一无二的艺术品质；二、根据木材的色泽、纹路、性能施以恰到好处的雕刻技巧，充分体现作品意图；三、学会做减法，做到"胸有成竹""落笔无悔"。掌握从选用材料和研磨工具开始的，然后再进入设计与制作阶段的工艺流程。其次是在学习雕刻技巧的同时，促使学生在追求艺术表达的同时体验到创作过程中因敲凿木头而产生的情感意念。从深一层的意义上讲，是一种自我挑战和自我完善的过程。

课程安排：如果一年级排完了后，三年级再排这样的课，一年级先接触一下，然后在三年级就有一定的基础，是比较成熟的课程和创作结合，这样排课最合理。这样安排下来的话要有十周，一年级是三周，三年级后面是七周。回来有汇报展览。

授课内容：从选用材料和研磨工具开始的，然后再进入设计与制作阶段。讲解木雕的历史与发展概况、木雕的形式与创作方法，以及材料、工具、雕刻技法、雕刻步骤、圆雕制作法、浮雕制作法、木雕的表面处理等。作业安排由简至难，先做浮雕后做圆雕，并且要求画出效果图。光给学生放幻灯看教师个人的作品还不够，还要带出课堂参观走访一些雕塑家个人工作室、工艺雕刻厂、美术馆，以及建筑上的雕刻作品。

授课要点：选购材料的最好方法是带领学生一齐到木材厂，让学生分别挑选，各取所需。工具，事先多花一些工夫磨刀，雕刻起来就会得心应手，事半功倍。老师进行示范，帮助学生很快掌握磨刀技巧。

图4-17 天津美术学院2006届学生李彤木雕作品《阿隆学过中国功夫》。由于是分工作室制，这件作品明显受指导老师陈钢木雕风格的影响。资料由天津美术学院雕塑系提供。

图4-18 广州美术学院学生木雕现场，照片为钱云可摄于广州美术学院。

图4-19 广州美术学院学生木雕作业展示。资料由广州美术学院雕塑系提供。

图 4-20 中国美术学院
2009 届学生王洁木雕
作业。照片由钱云可
摄于 2006 年。

图 4-21 王小蕙《秋实》,
樟木,尺寸:85cm×50cm,
时间:2005。资料由王小
蕙老师提供。

图 4-22 清华大学美
术学院学生木雕作业。
指导教师:王小惠。
钱云可摄于清华大学
美术学院办公室。

图 4-23 西安美术学院
2004 级学生王焕之木
雕作业。照片西安美
术学院雕塑系提供。

创作特点:木雕创作的特点是依据材料的特殊性能而形成作品,由于木材的结构是由纤维组成的,它的易断易裂性质要求在创作时强调构图的整体性和牢固性。为了突出木材的肌理,表现美丽的木纹,造型体量就不宜太小,要做大块大面状,追求简洁概括,浑然一体的艺术效果。其次是要考虑适形的问题,先在泥稿上推敲,泥稿的大形要和木头的既有形态一样,然后模拟木雕,用减法从外向里挖掘形象。

基地条件:在福建漳州,材料很多,有的是一些下脚料,有的是好的料,可以花钱买,边角料可以捡。他们认为这种材料不能用在菩萨、观音之上,所以可以捡来用,学生有些用得非常不错,各种材料都有,可以雕刻、衔接、镶嵌等。工厂设备很好,打坯都是用链条锯,从大毛坯到小毛坯,跟用雕塑刀一样熟练,连眼睛、鼻子都可以打出来,熟能生巧。链条锯有很多种。带学生去,有一个好处,有一个好的氛围,一进去,樟木的香味就扑面而来,然后师傅坐在那,有做大的,有做小的几个工序,像作坊似的,学生喜欢到作坊去,吃饭、住宿都在那。学生不多,一个班分成石雕、金属、木雕三种,所以比较好照顾,对方也愿意接受,太多了不行。

材质处理:木头和石头都要打磨,后处理,其美感才能出来。抛光、上蜡,才有手感、触摸感。尤其是高级的材料,如红木、楠木、紫檀等硬木。一般木头不需要打蜡,碰上好一点的硬木才上蜡,一般鞋油就够了。北方用的木材就是一些农村家里、园里种的榆木,有的放好多年,木纹很漂亮。山西用榆木做家具的很多,木纹很大,比水曲柳的木纹还大,硬度比樟木要硬。北方比较好的是楸木。松木用得少,樟木可以做大件的。木头的本色要运用得好,要着一点颜色,光是木头的颜色不行,通过颜色对比才好看,做佛像的往往需要把心去掉,心料不用,容易炸,往外裂。现在樟木直径大的容易空心,还有一种泡桐木,中间有洞,不容易裂,做大件的挺好。

雕刻技法:就是木雕创作中作者对于形象和空间的处理手法,这种手法主要体现在削减意义上的雕与刻。刀法能起到加强、丰富作品艺术效果的作用,木纹与雕痕、光滑与粗糙、凹面与凸面,用圆刀排列、用平刀切削等它们所表现的艺术语言,其魅力是其他材质的雕塑无法达到的。

学习费用:由于实习基地的老板都是朋友关系,路费是学生自己的,材料费学校给一点象征性的补贴,还是以前的标准。到哪里全是自己花钱,尽管这样,学生还是愿意去,每年都问,老师今年去不去?因为上一届下来,反应不错,觉得很好,到了那地方,有传统的东西可看。

三、"金属铸造"课程

金属铸造是一种古老的工艺，在公元前2550年左右的两河流域——美索不达美亚文明中，已出现金属铸造作品。我国夏、商、周时期的青铜礼器，代表当时最高的金属冶炼水平，所以史学家把这一时代称为"青铜时代"。初期的铜铸件，用青铜、红铜、黄铜为铸料，热铸和冷锻同时存在。青铜器大部分为分体铸造，或称二次铸造，也有些青铜器先铸器体，再合铸附件或附饰。[11] 明宋应星《天工开物》详细记载了万均钟的失蜡铸造工艺，并载有蜡料的配方。[12] 青铜铸造技术，从几千年前一直使用到了20世纪，改进或改良的余地不是很大，只是由于封建王朝货币主要由铜钱组成，所以对铜材料有严格的管制，民间、私家铸铜不太可能。中国现代雕塑教学的那批肇始者，他们留学法国期间是否学过铸造无法查实。但他们回国后，曾土法炮制过青铜铸造，把铸造菩萨的经验用到铸造头像、人体上。抗日战争期间，刘开渠先生在后方铸造一批雕塑，与其翻模、铸造的是我国首批雕塑毕业生——罗才荣先生。王临乙先生曾用青砖灰加相当于牛粪之类的材料做外模，自己铸造，还铸得很好。[13]

中华人民共和国成立后，百废待兴，社会资源紧缺，国家实行计划经济，统一采购。铜材料属于军工物资，管控很严。连潘鹤先生的《艰苦岁月》，都是国家军委拨子弹壳、炮弹壳给他铸造出来的，一般雕塑家是不可能铸造个人的作品的。由于铸铜的限制，这一时期还衍生出两门"副产品"技术。

一是水泥喷铜技术。中华人民共和国成立十周年十大献礼工程之一——军事博物馆，门口的那两组雕塑，就是在水泥的胎子外面喷铜。据张叔嬴先生回忆：是由他们先翻制成水泥，然后军事系统的研究人员在上面喷铜。翻制人员没有参与研制。2008年笔者前去观摩，从雕塑底座上的铭文得知：《军民一家》与《官兵一致》两组雕塑，直到2007年才由江西一家铸造厂铸造成青铜。

另一技术是电解铜。1956年，上海中苏友好大厦完工后，有一个苏联成就展览会，其中艺术馆的两只雕塑引起中央美术学院华东分院雕塑系翻制组青年翻制工汤耀荣的注意：雕塑有两米高，铜材，却很轻，俩人一搬很轻松。后经打听，雕塑是采用电镀的方法。在1956年，连铸造都是难以企及的（中苏友好大厦外7.7米高的雕塑也只是翻水泥，且国内无人敢翻，是在苏联专家帮助下完成的），电镀铜可以说是雕塑界高科技的成果。汤耀荣师傅在雕塑系领导的支持下，在电镀厂工程师的指导下开始实验。当时雕塑系经费困难，空间狭小，汤师傅用一口腌菜缸和汽车发电机的电流试验。经费也很少，每年到年终，

图4-24 四川美术学院2004届学生杨洪木雕作业。指导教师：何力平。资料由四川美术学院雕塑系提供。

图4-25《青铜尊盘》，周代，随县曾侯乙墓出土。曾侯乙墓青铜器主要采用范铸法铸造，使用浑铸、分范合铸、分铸浑铸相结合的方法，采用铸接、铸焊、铸镶、铆焊工艺，全面反映当时冶炼铸造科学的水平。图片由钱云可摄于湖北博物馆。

图 4-26 中国现存古代最高铜铸佛像《千手千眼观音菩萨》, 高21.3 米。图片由钱云可 2010 年摄于河北正定隆兴寺大悲阁。

图 4-27 广州中山纪念堂前 5.5 米高《孙中山像》, 1958 年由尹积昌等人创作, 材料为水泥喷铜。钱云可摄于 2008 年。

图 4-28 北京军事博物馆前雕塑, 原为水泥喷铜, 2007 年改为铸造。钱云可摄于 2008 年。

图 4-29 王卓予《陈毅像》, 由汤耀荣师傅电解铜制作。钱云可摄于 2011 年。

系里还有余钱, 去买点药水小打小闹。先拿模具做试验, 几次试验后得到两块小浮雕, 经萧传玖主任看后, 很认同, 接着再试验圆雕成功。先后用电解铜制作了萧传玖先生夫人的头像《张永林头像》、王卓予的《送水》《陈毅像》、叶庆文的《农村干部》等。"文革"后, 该项技术获国家专利, 现在演变为电解铜实验室。

"金属铸造"课程于 1986 年率先在广州美术学院开设, 开中国美术院校雕塑专业之先河。国内目前正常开设"金属铸造"课程的有中央美术学院、中国美术学院与广州美术学院, 曾经开设过的有西安美术学院, 四川美术学院断断续续。拥有铸造实验室的有中央、广州与四川三家美术学院。就课程作业铸造技术来讲, 广州稍好, 因为赖锡鸿老师是以技术人员身份参与实验室的建设与授课。中央美术学院与四川美术学院没有配备教辅人员, 授课教师是雕塑专业人员, 从课程作业创意、构思来讲, 稍活跃些。

之所以把"金属铸造"课程定位为传统语境, 是因为它的复制性。中央美术学院以前是先规定在学校做一个十厘米以内的雕塑, 翻成石膏, 然后拿到铸铜厂, 学生自己试着上蜡, 然后交给工人, 看他们操作铸造过程。雕塑的价值在泥稿阶段就已完成, 石膏、金属铸造只是一种材料转化。四川美术学院也是结合毕业创作, 做一个三十厘米以内的泥稿, 翻成石膏拿到工厂去铸造, 主要是让学生了解一下工艺过程, 时间大概是一个月。中央美术学院后来聘请汤汉生老师授课, 采用蜡片成模的方法, 特别适合学生操作, 工艺技术性的东西可以忽略, 手工的、偶然性的东西可以保护下来, 后期的清理也非常简单, 用水冲即可。这样的话, 授课的关注点就有变化的可能, 可以从肌理、工艺铸造、造型等多个角度入手, 找到自己适合的切入点。但它的复制性是第一位, 通过不同材料之间的转换、置换, 形式完是一样的, 只是材质不一样。而且复制性还很特别, 可以用硅胶把上面所有的肌理完全记录下来, 同时铜跟铁、铝、不锈钢的材质也不一样, 学生的感受也不一样。现在汤汉生受聘中国美术学院雕塑系, 讲授铸铜课也是用蜡片成模的方法。

金属铸造课程, 到底是以技术性为主, 还是艺术性为主, 一直有争论。据中央美术学院王伟老师介绍: 铸造纯粹是一门专门技术, 专门有这样学院、这种学科。要是从技术上来讲, 那真是一点意义都没有。在艺术学校开这门课, 肯定是艺术性放在前面, 技术性放在后面。但是技术性又不能忽视, 它是前提, 是保障。比如说学生的作品构思特别好, 但是技术很难完成, 风险太大, 教师必须提醒。从纯粹铸造技术来讲, 四十个同学, 没有一个是符合要求的, 因为会出现各种各样的问题, 有的出

现在开头，有的出现在过程中，从铸造工艺来讲是次品。但从创作、艺术角度来说，是另一种情况，或发现是一个意外。比如说用蜡型，会加一些附属性的东西，如绳子、牙签还有竹签这些东西，最后应该去除，但出来以后刚好是个意外。不同的材料变成同一材料，每届都有这样的作品，对学生来讲很兴奋。还有从流的沙坑里会出现很抽象的东西，觉得很好，每次他们都捡来再焊一下。三周时间，会受到很多限制。蜡模制作要三分之一的时间。切割、浇模、打磨，最后的着色又占了很大的一部分时间。如果仅考虑技术，着色应该是越慢越好，但学生着急，两小时就给完成了，如果周期更长一些效果会更好一点。化学反应要有时间，药水越多，反应周期越长越充分越好。但现在都不是，跟工厂一样，两小时就弄完了，这也是没有办法。再有一个问题，还是特别赞成在后期着色上面多下功夫。一个作品本来做得不怎么样，着色之后突然感觉这颜色很奇怪，跟上釉似的，会把内涵给转换了，所以从色彩方面可以不断地挖掘新的变化。[14] 金属铸造属于污染项目，处于城市人口密集的院校，实验室的建立不一定可以通过环保部门的审批，如此情况之下，利用铸造工厂或教学基地开展教学应是最佳的选择，教师指导作品的创意、构思与造型，企业保证铸造工艺。中央美术学院与四川美术学院都曾与工厂合作过，中国美术学院目前还是以这种方式实施课程。而从教辅人员角度还要借助铸造方面的专家。如前面提到的汤汉生老师外，还有李钢老师也曾上过该课程。四川美术学院的铸铜课，据龙宏老师介绍，作为授课内容是在20世纪80年代末，聘请重庆大学一位机械专业的老师授课，该老师是由于《收租院》要做玻璃钢镀铜借调过来的，不想放他回去。后来20世纪80年代在长江大桥做《春》《夏》《秋》《冬》雕塑，需要大型整体铸造铝合金。因为铝合金焊接非常困难，所以不能分段铸造。这项技术由那位老师跟西南铝厂合作解决，雕塑铸造成功。在这过程中，积累了很多的知识经验，铸铜相对就比较简单，这门课在四川美术学院就开起来，一直到1996年以前他退休，后由龙宏老师授课。[15]

赖锡鸿老师可以说是全国雕塑实验室教学中技工配备的典范。他原先是广州精密铸造厂技术人员，对艺术颇有兴趣，受梁明成老师邀请，参与艺术铸造实验室的建设与授课。1986年又参加上海交通大学的"青铜铸造研修班"的培训，于1986年率先在广州美术学院授课。从首次给雕塑技术专业的学生上课，一直延续到目前的雕塑专业本科必修课，广州美术学院雕塑系历届学生都上过铸造课。在全国各大美术院校雕塑专业的材料教学中，是延续时间最长、记录最详细的教学案例。赖锡鸿老

图4-30 广州美术学院院长黎明在就读研究生期间的铸铜作业。资料由广州美术学院雕塑系提供。

图4-31 广州美术学院学生正在浇铸。资料由广州美术学院雕塑系提供。

图4-32 广州美术学院学生金属铸造作业。资料由广州美术学院雕塑系提供。

图4-33 中央美术学院雕塑系金属铸造车间。钱云可摄于2008年。

图4-34 中央美术学院学生金属铸造作业。钱云可摄于2008年。

图4-35 中国美术学院学生金属铸造作业。钱云可摄于2009年12月。

图4-36 中国美术学院学生金属铸造作业。钱云可摄于2008年。

师以一名技术人员的理工科的思维和科研的习惯使然，他每次上课，都有完整的记录，包括上课日期、学生人数、学生姓名、上课成绩、材料耗资等。这份资料不仅全面、细致，而且延续时间长，直至2008年他退休。就全国范围来讲，一门课程坚持二十多年不容易，更难能可贵的是由同一位老师执教，而且记录资料详细、全面。

目前全国美术院校的金属铸造课，还是以学生通过一件小作品了解铸造工艺、流程为主要内容。无论是蜡片成型，还是先做小稿，再翻模浇铸，能否保证作品的顺利浇铸成型是课程成败的标准，因此很少考虑金属材料的特性。铸造过程中一些可预见的变化、效果，以及流动的态势、接缝处的金属渣和金属的后期化学着色等。没有把金属材料作为直接创作的一个媒介，在蜡上直接进行创作，铸造的时候没有在熔化的金属上做文章，没有在氧化物色谱上做文章，也没有在铸造的时候考虑金属跟其他材料结合上做文章，等等。显然金属铸造课程还是比较基础、传统的铸造模式，复制是其最主要的目的，没有把金属铸造当作运用金属材料进行现代艺术创作、表达理念的一种途径、手段。这也是笔者将铸造课归入传统语境，而没有上升到现代语境的最主要原因。

第二节　现代语境下材料课程个案分析

在分析传统语境的材料课程之后，可以了解这些材料在雕塑创作过程中主要是通过置换的方式，虽然材料有其本身的美学价值存在，但雕塑的价值在置换之前就已存在。这就要求这些课程在材料加工复制之前，作者都要塑造一个泥稿，虽然根据复制难度的大小来决定是否选择点线仪，但在创作过程中材料本身的决定因素是小于其复制功能的。同样在现代语境课程中，也会有相当的内容跟传统语境一样，是属于掌握材料性能、加工工艺方面的，但材料在创作过程中所起的主导作用跟传统语境中的复制作用是完全不相同的。从材料出发是现代语境最重要的特点。

一、"金属焊接"课程

金属焊接技术已有几千年的历史，只是古代采用煤炭、木材作燃料产生高温将金属熔化再连接，而现代焊接是采用电流将金属的某一点加温直至熔化，从而将金属连接在一起。经过近一个世纪的发展，能达到高温直至金属熔化的焊接设备很多，如氧乙炔焊、弧焊、钨极氩弧焊等，而且有不锈钢、青铜、铝

等不同金属材料的焊接。

金属焊接雕塑也叫直接金属雕塑 [direct metal sculpture]，发源于 20 世纪初，毕加索 [Pablo Picasso] 的集合雕塑和冈萨雷斯 [Julio Gonzalez] 的暗示人物形体特征的钢铁焊接雕塑，成为金属焊接雕塑的最早形态。金属焊接雕塑是通过对金属材料的切割、锻造、焊接、打磨、上漆等加工工艺，形成具有三维形态的艺术形式。冈萨雷斯最早是利用他的铁匠工艺，用氧乙炔焊接技术将铁管和铁板组合在一起。

图 4-37 李秀勤《驰骋》，金属焊接，120cm×90cm×60cm，1986年。图片引自《李秀勤作品集》，中国美术学院出版社，2006年，第23页。

金属焊接雕塑是西方现代雕塑的重要组成部分，是对雕塑内涵的拓展与形式语言的丰富，其不仅改变了雕塑的创作方式，也使雕塑语言在空间方面得以突破固有的稳定性审美定式向突兀、不稳定、奇崛等领域涉足。金属焊接雕塑也是时代的产物，这不仅决定于焊接技术是时代科技的产物，而且焊接所使用的金属废料也是工业社会的产物，带有鲜明的时代特征与地域生活痕迹。

中国美术学院雕塑系的"金属焊接"课程，是随国门的打开和交流的增多，西方现代雕塑改变国人对雕塑的固有认识，促使雕塑教学理念发生改变时增设的，同时经济发展使教学投入增加，留学归来的教师又使开设新的材料课程时机成熟。

图 4-38 李秀勤金属焊接作品

1993 年中国美术学院雕塑系在全国率先邀请英国雕塑家迈克来系传授金属焊接艺术，开启了西方现代雕塑在中国高等美术院校雕塑专业传播之门。尽管该课程的开设在当时颇受争议，一些老教授质疑其正统性，云："既不雕也未见塑，何登堂入室？在雕塑专业开坛？"雕塑系领导力排众议，临时替换原有的石雕课程，出资购买两台电焊机、两吨废钢材、全体学员和教师的电焊服（该电焊服后来还作为统一服装出现在运动会的开幕式上），聘请杭州钢铁厂的一位技师作为教辅人员，加上迈克的来回机票和住宿等，可见新开一门课程是需要一定条件的。目前全国十大美术学院的材料教学中，最普及的就是这门所谓的"既不雕也未见塑"的"金属焊接"课程。"此课不仅是工具、材料、技巧的转变，也是一种对传统造型观念、材料的认识和制作手法上的大胆革新。"[16] 可见这在当时是有先见之明、国际视野的，其中关键人物就是李秀勤老师。

图 4-39 迈克《天上的信使》，金属焊接，2010 年。作品放置在杭州钱江新城。

李秀勤老师 1982 年浙江美术学院雕塑系毕业后留校任教。1984 年首次尝试用金属焊接与传统造型相结合创作《大海母亲》。1987 年，《驰骋》等十一件金属材料作品参加了第一届全国新人新作展。1988 年赴英国斯莱德美术学院进修一年，1990 年毕业于英国曼彻斯特理工大学美术学院，获硕士学位。出国前，李老师的金属材质作品，按西方现代雕塑的解读，仍未脱离对

图 4-40 1993 年 10 月中国美术学院"金属焊接雕塑展览"现场。照片由钱云可提供。

图 4-41 迈克与中国美术学院雕塑系四年级同学在杭州宝石山合影。照片由钱云可提供。

图 4-42 钱云可 1993 年金属焊接作业。

图 4-43 文楼不锈钢焊接作品。

母题 [motif] 的关注，只是对物象做主观感受的描写。没有从金属材料出发，构建抽象形态的、具有形式美学的三维空间造型。相比国内而言，英国的金属焊接艺术教学成熟，体系更加完善。也正是在曼彻斯特理工大学美术学院的学习经历，与雕塑系主任迈克建立了深厚的友谊，促使迈克来中国教授金属焊接课程。

笔者当时是中国美术学院雕塑系四年级学生兼班长，迈克这次授课，正是安排在笔者的班级，从课堂以及课余活动，都给笔者留下深刻的印象。同样迈克也感同身受，十五年后的 2008 年，迈克来杭参加"第三届西湖国际雕塑展"，师生相聚，仍能一个个叫出绰号。根据笔者的日记，这次课程从 1993 年 9 月 27 日开始，10 月 23 日展览开幕，10 月 25 日全班同学送迈克到机场告别，历时近一个月。首次上课，迈克给我们看了一些幻灯和录像，让同学对金属焊接艺术与课程安排有一个基本了解，确定了"音乐"与"水"两个主题。虽是很具体的命题，但都是非"母题"性的，是跟节奏、旋律相关的命题。第二天，到杭州钢铁厂废料场挑选材料（迈克已于第一天下午对废料场进行考察），"当我们下车的时候，大伙都'啊'的一声惊叫起来，那废钢铁堆成一座小山，太多了，不知从何下手，像猴子摘桃，挑了这个，扔下那个。……挑选是很重要的因素，迈克提醒我们不要挑选那些已经造型比较完美的钢材，要不其他因素加不进去，相互之间很难形成一个整体。"[17] 每人都挑了很多，最后由于经费与车辆载重的关系，舍弃了不少，就这样，当时运回的废钢材也用了好几届。"迈克今天讲焊接艺术并不是把钢铁焊起来就完事，这是不同的概念。由于受地球引力的作用，一般无生命的物质不会向空间发展，所以我们要赋予钢铁以生命，让它在空间发展、延伸。空间有虚实之分，所延伸的、想象的空间是虚空间，实体所占有的空间是实空间。……一件作品初步肯定下来后，放在那，慢慢地完善、批评，经过一段时间后，再去发展、弥补和完善。……焊接艺术可以从中国画、园林等中吸取营养，如中国画中的泼墨和线条的组合等。"[18] 虽规定要求每人做两件，实际上每人做了四五件，小品更是很多。单元结束后，在校园内举办了展览。现在是司空见惯的校园展览，但当时也许是中国美术学院的首次。一个班级"金属焊接"课程的单元作业汇报，在校园内、走廊下、图书馆里到处都是，全校轰动。

这次课程，给我们最大的感受有两点：一是技术的力量，由于杭州钢铁厂技师的参与，使我们的焊接"技术"，比较有系统，从焊枪的拿法到点焊、线焊、假焊等一一展示。在材料教学中，技术的含量很高，焊点的肌理从某种意义上讲就是"笔

触"，是形式语言。金属焊接对雕塑空间的突破具体就落实在某一支点上，是否假焊直接关系到雕塑的稳固。二是对雕塑创作模式的改变。在 20 世纪 90 年代初期，虽是本科四年级学生，但从一年级开始，就开始类似的创作训练。每个学期会有几周的下乡实习，回校后，要根据下乡所收集的素材或速写做一个三十厘米高的类似小创作"构图"，进行所谓的特定人物、特定环境、特定动态的雕塑形式语言练习，遵循的是社会主义现实主义的创作路线。但金属焊接不一样，它是从材料出发，面对一大堆从钢铁厂拉回来的"素材"，开始难寻章法，似乎各种可能都有，当时也没有上过"立体构成"或"构饰"等现代语境的先导课程。但在老师的启发下，逐渐摸到一点门道，最后几天同学的创作热情高涨，产量大增，水准也比前期的要高。随便摆弄一下，就是一件作品。正如李秀勤老师所说："金属焊接雕塑，在没有见到材料之前是没有任何造型依据，就是艺术家的想象、构思都是在发现材料之后。金属焊接雕塑的创作过程始于艺术家在发现材料的那一刻，然后直接地用焊接技术边想象、构图，边装配联接，是艺术家与材料的一种最密切无距离的情感交流。……金属焊接雕塑使学生面对着这些造型奇异的工业废料的材料，不完整的、布满红锈的金属，闪光的电焊机，将改变每一个学生自己原有的创作风格、造型习惯及传统的雕塑观念，利用原材料的本质、坚实、浑厚、重量、线条，用电焊合适地将直的、圆的、方的、尖的、大的、小的形体在空间中联接起来，这一切没有以前造型的经验、规律，只有手中的电焊枪跟着艺术家浪漫的幻想，随意地在金属上、空间中游来游去，像书法家手中的笔。"[19]

中央美术学院雕塑系的金属焊接课，也叫直接金属课。1997 年 10 月中央美术学院正式挂牌成立"文楼工作室"，作为现代金属焊接课程的教学与科研基地。

文楼先生从 20 世纪 60 年代开始创作以金属焊接为基本载体的抽象雕塑。同中国台湾的杨英凤一样，他们"先是全力学习并吸收外来的全新的文化营养，继而则回头重新挖掘自己生命所来自的文化源泉，在形式与语汇上融会贯通，创造出同时具有现代精神又蕴含本土文化元素的新的艺术形式"[20]。文楼先生利用中国香港美术资讯通畅、工业材料充裕等优势，在熟练地掌握了低温、高温金属焊接技术后，创作出一大批借现代抽象雕塑造型语言之壳，具东方意象语汇之韵的作品，他的"竹"系列作品是这种高密度造型语汇实验后提炼出的精华。改革开放后，缺失"现代雕塑"这一环的中国雕塑教育，突然发现已有中国香港同胞在弥补，珍视程度可想而知，而作为文化使者

图 4-44 中央美术学院雕塑系教师孙璐金属焊接作品《鳍》。

图 4-45 中央美术学院雕塑系金天一金属焊接作业。钱云可摄于 2008 年。

图 4-46 中央美术学院雕塑系徐长永金属焊接作业。钱云可摄于 2008 年。

图 4-47 鲁迅美术学院雕塑系学生金属焊接作业。钱云可 2008 年摄于鲁迅美术学院雕塑系走廊。

图 4-48 鲁迅美术学院雕塑系学生金属焊接作业。钱云可 2008 年摄于鲁迅美术学院雕塑系走廊。

图 4-49 2011 中国美术学院雕塑系第四工作室，聘请外教余大伟 [David Evisonka]，开设关于"空间书写"金属焊接课程，这也是西方现代雕塑与中国传统艺术的一次对接尝试，图为研一同学王文修作业。钱云可摄于 2011 年。

图 4-50 广州美术学院雕塑系教师夏天金属焊接作品。钱云可摄于 2008 年。

图 4-51 中国美术学院雕塑系第四工作室研一张旋金属焊接作业。钱云可摄于 2011 年。

的文楼先生，推荐、组织了大量国际性的和中国香港与内地的艺术展览交流，主持各类学术研讨会，声望日隆。

文楼先生从20世纪60年代起即在中国香港担任教师职务。中央美术学院的"文楼工作室"成立后，"文楼亲自制定工作室的课程计划，针对授课对象，从金属材料性能，到低温高温焊接艺术，实施全方位的现代雕塑教学。1997 年至 2002 年前后五年的时间，每年的春季和秋季，都要从香港到北京，亲自向学生授课、讲解、示范、操作、指导。……文楼上课最重视与学生的精神交流。他的第一课总是在煮咖啡、喝咖啡这样轻松亲切的气氛中开始，在学生和老师相互交流中度过。伴随着幻灯讲解、录像播放，大家围在工作台旁，文楼在咖啡的浓香中，带领学生们神游现代雕塑世界，与大师对话，不知不觉在同学们心中播下现代艺术种子"[21]。

文楼先生的金属焊接作品，虽然从对待"母题"的态度上与西方现代雕塑相悖，但在材料处理、审美情趣上似乎更适合国人对待现代雕塑的口味，以至于许多雕塑家的金属焊接创作思路跟他很接近。另则由于文楼先生自身的学习背景、知识结构与创作经验，在国内以现实主义为办学主流的美术院校，开设金属焊接课程，该具备哪些现代美术知识为铺垫是要有所考量的，"文楼工作室"很巧妙，主要是分进修生和研究生两拨。进修生以及研究生课程班学员大多是来自全国各地，有自己固定创作风格，这些学员按照自己的模式来上这个课，先是个人的作品，然后才是金属作品。但对本科生来说，在技术与艺术、基础与创作不是很明确的情况下，学生很容易"一进来就焊人、焊小猫小狗，进修生焊大的人，本科生焊小的人，所以隋建国老师称这个时期为'小猫、小狗时期'每次展览都有七八十件作品，整个雕塑系楼，包括画廊全部摆满，盛况空前。应该说也没找到窍门，每次都很头痛，后来慢慢觉得：还是应该有它专门上这个课的理由，它是一门材料课，材料基础课，是对空间、材料的理解。思考用铁的理由，材料、制作、形式，把它做充分，这个课就行了"[22]。

鲁迅美术学院的金属焊接课名称为"现代主义（二）——金属"，安排在四年级第一学期，三周 60 学时。2001 年首次授课，名称为"现代主义雕塑（二）"无机抽象课程，后来将无机抽象课程的实施手段定为金属。假如有机是针对有生命力的自然物体，那么无机是针对无生命力的人工、机械产品，以形式法则为研究课题，在表达上更有概括性，更主观一点。作为双重基础之一的抽象基础，鲁迅美术学院雕塑系的学生在接触金属焊接前，已经有过一系列的抽象训练，所以在"无机抽象"的名下，

同学的金属焊接水准较高。

与其他雕塑种类相比，金属焊接最能代表西方现代雕塑的三大特征：对母题的轻视、空间的拓展与材料的探索。而且金属焊接还是时代的产物，既反映焊接工艺的科学技术，又体现金属材料的时代特征。金属焊接作为一门课程，其教学硬件比较容易办到，一台电焊机就可，而废钢废铁到处皆是，课程效果可以用琳琅满目来形容，跟石雕、木刻相比较，是一门"高产"的课程，举办展览在作品数量上没有问题。现在全国美术院校雕塑专业普遍开设金属焊接课程，可见教学硬件很容易办到。但是软件却未必，这也是目前金属焊接课程作业品质低下、良莠不齐的主要原因。笔者认为以下几点对金属焊接课程非常重要。

图4-52 上海大学上海美术学院雕塑系黄喆金属焊接作业。资料由上海大学上海美术学院雕塑系提供。

1. 教师对金属焊接艺术的一知半解，很容易将自己的习惯思维带进教学模式。从20世纪60年代开始进行金属焊接创作的文楼先生在中央美术学院的工作室于1997年挂牌授课，此时尚无完整的体系，需经多次调整、磋商。一般教师如果自己没有金属焊接艺术创作的经验，是很难操纵、把握的。而有创作经验的教师，如果没有了解金属焊接的起源、艺术特点，进而对几周的课程进行详细的规划，周密的思虑，提出合乎授课学生能力、时间限制与作业要求的目标，这门课程也是很难出彩的。

图4-53 西安美术学院雕塑系宋树力金属焊接作业。资料由西安美术学院雕塑系提供。

2. 课程的定位非常重要。综观十大美术学院的课程名称，就五花八门。虽基本上安排在三年级，但定位却相差很大。有的院校为基础、技术练习，有的定位为创作。假如泥塑的塑、石雕的雕是技法，是形式语言，那么焊接的焊也应是技法，是金属焊接的主要艺术语言。但定位为基础、技术练习的是否该注重焊接技术（就算焊接技术有专门的技术考核，焊接雕塑的技术也不能与焊接轮船的技术相提并论），那么不同焊接肌理该是要考究的，这等同于不同的雕凿痕迹，是金属焊接的主要表面效果，事实上这方面考究的并不多。定位为创作的，到底是自由式，还是命题式，而这又跟评判标准直接相关。就三年级本科生来说，应是从习作到创作的过渡阶段，这个阶段的创作按训练模式，有一定的范围、条件较为合适，同一主题有几十种诠释方式，对学生的思路打开非常有必要。若教师提出比较

图4-54 天津美术学院雕塑系07届阎川《镜子的谎言》，金属焊接，获2007全国高校雕塑专业毕业生优秀作品展佳作奖。资料由天津美术学院雕塑系提供。

抽象，也适合金属焊接这种方式的概念或范围，那对教学的提升非常有帮助。如1994年受邀的迈克来中国美术学院雕塑系教授金属焊接时，曾提出"音乐""水"的命题，后来的韦天瑜老师也曾提出"扭曲""旋转"等命题，这些类似命题的创作课程都收到非常好的效果。鲁迅美术学院把金属焊接归为一种实施手段，在不影响抽象教学体系的情况下，又兼顾雕塑材料的教学，可谓是一举两得。他们把这一课程定位为基础学习，不是

图 4-55 四川美术学院雕塑系张翔金属焊接作业。资料由四川美术学院雕塑系提供。

创作课程,因为在低年级理解不了冷抽象与形式法则。视觉物理,必须对艺术有了一定的关注、积累,掌握造型能力以后,才能对比例、抽象精神有所体会和把握。吴彤老师甚至说在低年级,一、二年级刚从画法的竞赛中出来,学生绝对做不了这种东西。需要很理性的对于形体的理解,只有高年级才能思考,通过抽象的形体传达出来的精神性,才能有所感悟,越到高年级,这种东西的表达越成熟。小孩做不了这种太理性的东西,做了也是抄袭。教学是借助类似立体结构的方法,但锻炼的是抽象精神的表达,是利用线、面、体块、角度的变化,然后对精神产生的影响,不是根据形体要多好看,因此放在高年级,它和立体构成有重合,又提出新的问题,还是属于现代主义艺术创造这一块。[23]

3. 材料的选择非常重要。金属焊接里的金属,有两种来源:一是统一的钢板。统一厚度、统一尺寸,方便采购、累积,学生的上课经费也比较容易统计,唯一的缺点是成本较高。另一来源是从金属废品收集站挑选材料。有的机械部件很漂亮,很精致,单独就是一个整体,那么在焊接过程中,其他的部件就很难融进来,相互之间会格格不入,而另一些不起眼的废材料却很容易地组合在一起。怎样挑选适合作品主题的材料既是一个要有经验的过程,也有偶然的机会因素。

图 4-56 湖北美术学院雕塑系王旭东金属焊接作业。资料由湖北美术学院雕塑系提供。

4. 作业的成品感。无论是钢板还是废品焊接成的,在焊接过程中都有被氧化的部分,而且在室外也有被雨水腐蚀的可能。所以金属焊接作业的最后一道保护措施至关重要,也可用油漆,也可用化学方法防腐蚀,无非是要使作业的最终效果稳定、持久,而这是最容易被忽视,金属焊接的作业往往是最后才完成,没有时间处理这些。

二、"现代石雕"课程

按照传统语境的解读,石雕材料课是要先做泥稿,再用点线仪复制成石材。但现在的中央美术学院的石雕技法练习,是安排在二年级上学期进入雕塑系的第一个单元(一年级在基础部)。未接受泥塑训练,意味着没有造型基础,这在以前的石雕课程中是没法想象的。从熟悉材料,掌握工具简单的使用方法的角度来安排是没有问题,但通过石雕课程的训练,学生对造型能力的掌控到底如何?是否还有更深层次的考虑?这样的石雕课程与传统语境下的石雕课程有什么区别?

图 4-57 中央美术学院学生石雕作业。钱云可摄于 2005 年。在没有造型能力的情况下,使用现代磨光材质处理,将石材雕成简单的形体不妨是一种思路。

西方雕塑教学传入中国,几十年的传承经验已经根深蒂固,"雕"与"塑"的两种造型手段已使人们想当然地认为:应先"塑"后"雕",只有先掌握"加法",才能用好"减法"。中央美术学

院的这种安排，仿佛是正本清源，还"雕塑"正常的次序，也就是先"雕"后"塑"。

按照孙伟老师的介绍：中央美术学院搬到花家地校区以后，他与隋建国等系领导认为材料是很重要的一块，材料的直接性和材料本身的魅力要进入雕塑的教学里面来。随着改革开放，越来越多的文化信息及艺术形式多样的刺激，对材料的认知也不一样，所以当时根据条件，建了五个工作室。当时安排石雕课的目的很简单，就是让学生一上来就接触材料，要了解雕塑不仅仅是泥塑。原来很多都是雕塑材料都是转换，如玻璃钢、铸铜等，后来觉得转换是有问题的。材料本身的概念问题应在学生脑子里首先确认和确立，因此把这个材料都做一个基础课程——造型基础来开课，是必修课，不是选修课，也不是转换一下成石材就完啦。学生摸到石头，才知道特点，其实各种材料的特点接触一遍，对学生去学造型是有帮助的。上课内容很简单，要会开大荒，要有一个基本平面，有一个多斜面，然后必须要抛光，工具是要用钢钎的，不一定要掌握现代工具，要认识到材料加工的全部过程。以抽象内容为多，形比较简单，要求在里边有一点点文化的内涵。三周时间，先讲材料，再讲矿山、石材的分类、石头的形成，再放一下以前的作业。[24] 按照孙伟老师的解读，中央美术学院的石雕教学应是现代语境。原因有二：一是学生没有上过泥塑课程，学生也就不可能事先制作方案，再使用点线仪来雕刻；二是教学目的是接触材料，从材料出发，造型以抽象内容为主。为了实现石雕课程的这种理念，中央美术学院最初是聘请我国香港的黎日晃老师来授课。他对现代石雕的研究颇深，2003、2004 年在中央美术学院带了两届，还受邀请编写了中央美术学院雕塑系材料教学丛书的《现代石雕》部分，现为广州美术学院雕塑系教师，负责现代材料教学这一块。他在教学中明确提出：通过现代雕塑中与材料开拓有密切关系的作品解读，引导学生认识现代雕塑创作与材料的关系。偏爱选用白色大理石，洁白、高贵、明亮，可深度加工打磨。工具喜欢气动工具，如气锤、气磨等，对最后的打磨抛光尤其重视，磨石、水磨砂纸、抛光蜡的使用，会凸现材质美感。

广州美术学院原先计划是搬到大学城后，准备盖一个打石工作棚，里面有排风，供打石雕用。后来学院领导认为打石工棚不可公用，不像金属焊接、铸铜其他专业可以选修，打石雕只有雕塑系可上，就延期了方案，第二期等了五年没有盖成，2006 年黎日晃老师要上这个石雕课，没办法只好改为砖雕。

从石雕改为砖雕本是无奈之举，却为材料教学打开另一条

图 4-58 中央美术学院学生石雕作业。钱云可摄于 2005 年。没经过泥塑训练，但可以截取动植物自然形体的局部进行放大或缩小，领悟其中之奥妙，掌握构造之真谛，这也是向大师亨利·摩尔的学习的方法之一。

图 4-59 中央美术学院学生石雕作业。作者采用三种不同颜色的石材，雕出意象只的云、山。钱云可摄于 2005 年。

图 4-60 广州美术学院学生砖雕作业。钱云可摄于 2008 年。

图4-61 徐阳作业，2001年，指导教师：张沈。钱云可2008年摄于鲁迅美术学院雕塑系。

图4-62 高洋作业，2004年，指导教师：张沈。钱云可2008年摄于鲁迅美术学院雕塑系。

图4-63 徐宏伟作业，2005年，指导教师：吴彤。钱云可2008年摄于鲁迅美术学院雕塑系。

路子。两者同是硬材，皆可做"减法"的材料。砖材采购方便，性软，易加工，只要用手工，普通的锯、锉、木工锯就可以，不像石材，需要电动工具辅助。但砖雕也有缺陷，不似传统徽州砖雕，可以雕刻很精细的东西。城市建设所用的空气加压砖，颗粒比较粗，没有精度，不可能打磨出很细的东西，处理比较单一，不像石雕，种类繁多，处理手法丰富，作品感强。

鲁迅美术学院雕塑系1999年刚引进外教开始现代主义教学时，石雕课程是放在四年级的，是用石头做的冷抽象。后来根据造型能力的特点开始整理，把有机抽象课程放在二年级，抽象引导课程放在一年级，关于无机的、冷抽象的、关于精神的视觉物理放在三年级。2002年，课程又细分为现代主义（一）石雕、现代主义（二）金属、大地艺术、集合材料（感知训练）、三维及公共艺术等，课时分别为四周或三周，分别安排在二、三、四年级。

现在的"现代主义（一）石雕"放在二年级下学期，四周72学时。"有机抽象更多地体现在有机的生命力上，它虽然以抽象的形式呈现，但是作品中往往表现出了具象的精神本质，并将生命物象的精神本质与抽象的形式相结合，它往往借助自然中的物象表达作者创作上的主观情感。自然界中的有机形象和具有生命力的情感特征是有机抽象的基本风格。"[25]他们想借助类似立体结构的方法，用线、面、体块、角度的变化，锻炼学生对抽象精神的表达。选择石雕的形式，是因为学生在初步接触抽象课的时候，往往不能够一下子从写实转到抽象，这中间需要一个过程，一个过渡。初步的材料课也是以形为主，以体量为主，所以他们认为石雕具备表现形体以及体量的特点。

据吴彤老师介绍，学生先有一两周时间去寻找生活中的东西，学生把东西放在光盘上，由老师和学生一起讨论。这是采用了外教上课的方式，可以相互讨论，效果比老师一个人讲要理想。方案确定好以后，学生先做泥稿，确定造型与体量。泥稿经老师通过后，发给相应的石材。雕制不用点线仪，难度也不是很高，以有机造型，很少需要精湛的技艺。学生在打石雕的过程，肯定有二次的创作，体量可能比原来更丰满、更好。所以这个课基本上一周左右后，大部分已经很熟练，特别像样了。石头是学校免费提供的，尺寸基本上是八十厘米，一米以内。[26]这种理念贯穿在石雕课全程，可以一举两得，既锻炼学生从具象到抽象的造型训练能力，又能掌握石雕的知识与技巧，是理论课程与实践课程的高度结合。同时，几届下来，任课老师觉得学生作品的个性不够突出，材料也不够丰富，多是黑白两色。这也许是低年级基础造型课程与高年级材料创作课程之间的定

位差别。

鲁迅美术学院也是需要做泥稿，但与传统语境不同的是，他们训练的是造型能力，是脱离"母题"的能力，模仿西方现代雕塑史中布朗库西的手法，跟中国美术学院"构饰"课中的饰化练习很像。广州美术学院早年间也有类似的训练，让模特坐在台上，随便转到一个角度，学生进行处理。鲁迅美术学院这种结合石雕的手法，虽然整个创作不是直接从石材出发，但由于是抽象的形式，最后呈现出来的美学价值中，石材的材质美感占很大的比例，所以姑且将它也纳入现代语境。

此外，天津美术学院石雕工作室的课程中也有抽象石雕技法，主要解决抽象雕塑中怎样利用石材的问题，抽象雕塑中形体构成规律，单体的形体构成形式与组合形体的构成形式的区别等。教学内容是先讲授抽象理论与作品赏析，再以抽象观念为基础进行创作，突出形式美在抽象雕塑中的重要性，强调材质的运用。

三、"现代木雕"课程

2008 年 10 月份，中央美术学院雕塑系聘请中国台湾的萧长正老师来上木雕课。他曾在法国学习抽象木雕，首次应邀到中央美术学院授课。笔者有幸目睹教学现场、采访授课教师、观摩作品展览。作品所呈现出来的面貌同隋建国老师倡导的现代材料课程应"以现代艺术审美观念为指导，建立在拓展物质材料及其技术处理方法基础上的材料语言系统"比较接近。同时，由于萧长正曾留学国外，故而学生的作业与萧老师的作品以及英国的大卫·纳什 [David Nash] 会有一脉相承的感觉。

图 4-64 英国大卫·纳什的木雕作品，198cm×61cm×61cm，1985 年。图片选自 David Nash 画册。

教学理念的完善总是要有一段时间，木雕课程也不例外。2003 年中央美术学院搬入花家地校园后，建立现代材料工作室，有了硬件设施，就差软件。萧立老师 1986 年雕塑系毕业后，分配到雕塑研究所，后在桂林的愚之乐园，做了三四年的木雕创作。一次隋建国老师到桂林，交谈下来，就调回雕塑系，替代杨靖老师主持木雕工作室教学。2003 年第一次授课，没限制尺寸，可以结合任何材料。因为没限制，同学创作很活跃，有的做得非常大，有的结合材料，几乎看不到木雕了，但由于第一次教，技法是顺带的，操作过程不太系统。第二年就开始限制，不光是尺寸限制，连题目都限一个，如"云"，"云"的题目可以是看到的云，如蘑菇云等，也可以是跟云搭上边的，如古文的"说话"。但这样也限制学生的创作思路，后来又把题目去掉，让同学把自己的感觉、生活阅历表达出来。因为在教学过程中太强调构思，强调表达感受，结果理性的构成，怎么从平面意

图 4-65 英国大卫·纳什的木雕作品，218cm×53cm×53cm，1989 年。图片选自 David Nash 画册。

图 4-66 中国台湾萧长正木雕作品，2001 年。图片选自萧立《木雕》。

图 4-67 中央美术学院学生木雕作业。钱云可摄于 2008 年。

图 4-68 中央美术学院学生木雕作业。钱云可摄于 2008 年。

识扩张到立体空间的理性思维缺少一套方法，所以聘请萧长正来授课，他的方法刚好可以弥补这一点。学生操作起来明确，老师把握更明确，造型元素是否统一、变化，学生也容易接受，也很符合中国传统画论中所理解的气状、思维，只不过中国表达的是一种严密性，西方人是逻辑推出来的。从学生整体控制制作的方式上，确实方便、简单，而且出效果，作品一出来就比较肯定，不像是随便打出来的，总体效果不错。[27]

萧长正老师的木雕课教学目的主要在于让学生通过木雕制作的实践，增加对木雕材料的了解，强调木雕在雕刻艺术中的个性，并形成人与材料的双向理解。从而掌握木雕艺术的语言形式。系统地训练学生独立创作的能力，以及实现理论、技能、知识与创作的结合。在教法上以材料为核心、以创作为手段来完成教学任务。教学内容是围绕雕塑创作的一种材料运用开设的，主张并强调艺术表现，注重造型语言和创作观念，并使之融入与雕塑观念并行的立体造型训练与创作之中。教学目的主要在于让学生通过木雕制作的实践，增加对木雕材料的了解，强调木雕在雕刻艺术中的个性，并形成人与材料的双向理解。从而掌握木雕艺术的语言形式。系统地训练学生独立创作的能力，以及实现理论、技能、知识与创作的结合。在教法上以材料为核心、以创作为手段来完成教学任务。

据萧长正介绍，感觉学生对于抽象语汇的思考没有方向，基本上反映还不错。本来可以做得更好，但由于以前没有接触过，所以不晓得怎么思考这方面的问题，怎么抒发自己的情感或感觉。很直接出现东西，不要想具象的东西，学生很难突破，老是在想象什么东西。要求学生完全不想具象的具体物体，而是最基本的点、线、面，可以跟立体构成相结合。应该让同学们认识到另一种很直接的、简单的造型语汇，然后去组合。除了技术不到位，还有工具的使用，特殊的型怎么来处理。三周太短了，而且教学生造型，没有限制的造型也不太好，太夸张了也不可取，总是要在边缘界线的框架里任意游走。在制作时按照学生最初的构想，简单的构图去完善。木头的特性很多，有的纤维是直的，有的纤维错综复杂，樟木比较适合作雕塑，软硬也适中，中央美术学院是第一次用樟木，以前是用榆木，或者是房子上拆下来的废料，直、硬、脆，不太好用。当然以某种形式去表现木材的特性，倒是无妨。要熟悉各种木材的特性，才可以跟要表现的内容结合上。要跟学生讲，顺着他们的型，再找寻里面的内核。木材的肌理这次不考虑。保护有，怎么处理、打磨刀子走过的痕迹，怎么样更清楚、更干脆，一直讲那么多没有用，他们开始也学过立体构成。[28]

天津美术学院木雕工作室的抽象木雕技法，是同具象技法训练相反的训练方式，目的是训练学生探讨具象形式以外的抽象木雕形体表达方式，使学生通过尝试性的抽象形体语言的表达和木质材料、木质的独特性和易控性相结合，创作更新的视觉形象。在构思中要体现木质的天然优势，全面体现材料材质。

四、"陶瓷"课程

恩格斯在《家庭、私有制和国家的起源》中曾说："可以证明，在许多地方，也许是在一切地方，陶器的制造都是由于在编制的木制的容器上涂上黏土使之能够耐火而产生的。在这样做时，人们不久便发现，成型的黏土不要内部的容器，也可以用于这个目的。"[29] 陶瓷的起源不是本文讨论的重点，但从恩格斯的论述中可以得出陶瓷两大元素，土与火。

陶瓷本是泥巴材料焙烧后的产物。陶瓷在中国源远流长，享有"陶瓷之国"美誉。陶塑是中国古代传统雕塑重要组成部分，也曾出现过"秦兵马俑""唐三彩"等举世闻名的作品，但由于丧葬习俗的衍变，作为"俑"的载体逐渐淡出视野，另一小部分作为建筑构件出现在复古建筑中。陶瓷中的另一大类——作为器物，其器形种类繁多、釉色变化复杂、审美模式固定、地域特征明显、制作传承有序等，既是日常生活必须物件，也是传统文化载体之一。

图 4-69 刘士铭《丈量土地》，陶，14.4cm×24.2cm×7.4cm，1949年。资料由刘先生提供。

图 4-70 李正文先生陶瓷作品。钱云可 2008 年摄于李老师家中。

同样是泥性材料，在雕塑教学中，泥塑与陶艺往往分开，泥塑课作为造型基础课，为解决造型而设。而陶艺课在很长的时间内是作为下厂体验生活劳动的实践课而存在。也正是由于依托国内的陶瓷厂家，加上我国在陶瓷造型与釉料窑变方面有悠久的历史与丰富的经验，使得在雕塑材料教学中陶瓷课是最具民族性的。若是从掌握陶泥性能的角度，如掌握泥与水的比例、揉泥、制坯、施釉、烧制等制作过程；掌握堆贴、刮削、挤压等手法所产生的肌理效果；掌握釉料的配方、流质、色变等特点；掌握烧制过程中的形体变化、色彩变化与质地变化等，这些内容跟泥塑课程中所要掌握的泥巴性能来讲，"材料"的分量明显增加。这也是甄别泥塑课是作为雕塑造型基础课程，而陶瓷或陶艺课是作为雕塑材料课程的主要因素。问题在于如何甄别传统语境与现代语境？

图 4-71 中国美术学院雕塑系 1990 届同学在陶瓷厂实习。资料由中国美术学院雕塑系提供。

陶瓷中的拉坯成型，一般是制作器皿的成型手段，属于工艺范畴，雕塑专业很少使用，在几周内也很难掌握。在雕塑系正式建有陶瓷工作室以前，由于陶瓷课程是要借用陶瓷工厂或工艺系陶瓷专业来实施，如据刘士铭先生回忆，北平艺术专科学校（以下简称北平艺专）在中华人民共和国成立前雕塑专业

图 4-72 20 世纪 90 年代后期孟庆祝老师在中国美术学院雕塑系陶瓷工作室授课。资料由中国美术学院雕塑系提供。

图 4-73 天津美术学院雕塑系学生在上陶艺课。资料由该院雕塑系提供。

图 4-74 中央美术学院雕塑系陶瓷工作室。钱云可摄于 2008 年。

图 4-75 中央美术学院雕塑系学生陶艺作业。钱云可摄于 2005 年。

图 4-76 中央美术学院雕塑系学生陶艺作业。钱云可摄于 2005 年。

图 4-77 中央美术学院雕塑系学生陶艺作业。钱云可摄于 2005 年。

都没有开设陶瓷课，"正式课程中没有陶瓷课，陶瓷是业余时间由滑田友老师教，开始是在陶瓷系烧，用的不是陶泥，温度高，有时候雕塑泥就烧坏了、烧塌了。"[30] 张得蒂先生回忆："北平艺专当时有陶瓷系。刚入学的叫预科，那时中华人民共和国还未成立，就不分系，大家一起上，准备当美术干部，所以也学点陶瓷。"[31] 在这种情况下，从时间和经济的角度，灌浆是雕塑专业学习陶瓷比较常用的手法。先在学校用泥塑做好稿子，翻成石膏模，再把模子带到工厂，灌陶泥浆成型。还有一种是用范模压塑，等泥巴稍干些，将内部的湿泥挖空，以免烧制时炸裂。假如只是将从模子里拿出来的或挖空的陶泥造型放进窑炉，烧一下拿出来，类似秦兵马俑或唐三彩那种，多属于传统语境，尽管也有烧制上的难度与工艺要求。这种语境下的教学模式一直延续到 20 世纪 90 年代后期。中国现代陶艺首先是从陶瓷专业或工艺系析出的。改革开放后，随着西方现代陶艺作品被介绍到国内，国内陶瓷教学单位不得不对现有的教学模式进行反思，继而按照现代陶瓷创作理念进行个人化的实验创作与教学上的实验性尝试。现代陶艺是随西方现代艺术的兴起而产生，其特征包括："以陶土和瓷土为材料，但绝不囿于传统陶艺的古老创作规范，在造型、用釉、烧成、展示方式等方面大胆创新；不追求符合大众审美观念，强调艺术家的自我意识，在作品上贯注自由的主体精神；彻底抛弃传统陶瓷产品必须'实用'的观念。总之，'现代陶艺'并非泛指现当代所有陶瓷艺术，而是一种在艺术追求上具有明确指向性和相对独立性、以陶瓷材料为媒材进行实验性探索的艺术样式。"[32]

经过20世纪80年代初先行者的探索，20世纪90年代初在陶瓷学院或美术院校工艺系的陶瓷专业进行实验性教学。1995年吕品昌老师由景德镇陶瓷学院调入中央美术学院雕塑系，建立了比较正规的陶瓷工作室，使得在1996年开设陶艺课程成为可能。1997年孟庆祝老师由景德镇陶瓷学院调入中国美术学院雕塑系，随后该系建立陶瓷工作室，开设陶艺课程。目前安排陶艺课程的还有天津美术学院与四川美术学院雕塑系。

笔者 2008 年采访了中央美术学院雕塑系陶艺课安然老师，根据他的介绍，概括如下：雕塑专业陶瓷工作室与工艺系的陶瓷专业最大的不同点在于雕塑系陶瓷工作室是作为现代雕塑的一种材料来研究，在造型、手法、材料、材质、釉等方面，并不是像传统陶瓷那样制作器皿等实用的东西。

教学安排：第一周是了解一下有什么成型方法，都是雕塑的成型方法。不学传统的拉坯制造器皿等，学生如果要学，业余可以自己练，三周时间学不了拉坯。

课程定位：只作为一门材料课程来学习，而不是传统的技术来学。本科主要是练习基本的技术，再进行一些小型、初步的创作，到研究生时候就比较自由了，如果用陶瓷，或其他材料进行创作都可以，研究生用材料很主动。中央美术学院雕塑系本科五年中只有三周的时候上陶瓷课。

　　评价体系：是看最基本的成型方法是否掌握，有没有出问题，同时也看过程，有的同学做了个小东西，烧了也没事，但三周课很不认真，偶尔来做，分数也不会很高。同时也有个学习态度问题。大部分学生挺好，早上来得很早，上、下午甚至晚上也在加班。打分纵向稍微有一定的范围参考，不会相差太多，主要以鼓励为主。

　　成型方法：有泥条盘成、泥片成型、泥板粘接成型，还有掏空成型，也叫雕塑成型；以及翻模成型，注浆成型。拉坯也是一种成型方法，但不强调，三周时间很难学会，有时需要一两个月的时间练习。掏空成型技术含量也不低，还要看造型怎么样，掏空，黏接等。翻模注浆也会给他们讲，但翻模贴泥的方法用得比较多，注浆工艺还是有点复杂。

　　上釉方法：也跟学生讲，没有安排配釉课。釉都是现成的，从景德镇买来。三周的时间，主要是了解材料的特质，讲一下上釉的方法。有些同学刚开始做，就像做雕塑一样，用泥巴一块块贴，很容易有空气。

　　课堂气氛：挺好，陶瓷课比较受欢迎，一旦掌握成型方法，出作品率很高。

　　材料费用：三周材料课，每个同学要交 150 元钱的材料费，但这个材料费还不够成本，系里要再补贴。包括上釉，三周时间随便做，有的同学做的很多，比较有收获。

　　教学条件：已经比较完备，有些设备在国内算是领先。但像清华大学美术学院的陶瓷系，投资很大，这里只能算是雕塑专业的陶瓷工作室，不能算是陶瓷系，要说到提升，肯定有。有些设备也不够。

　　陶泥产地：陶泥大部分是景德镇捡来的，还有山东的淄博、江苏的宜兴。瓷泥是景德镇的。

　　创作基地：很多同学喜欢去景德镇做毕业创作，比较方便，选择余地也大，更快，有很多工人帮忙。但应该提倡学生自己动手，准备泥、上釉、烧等都应该了解。第四工作室的四年级学生去景德镇参观、考察、做作品要一个多月。

　　市场影响：很多同学成绩不错，在外面的一些展览、画廊卖掉的也不少。老师总是替学生提供不少机会，参加国外展览的机会也不少。陶瓷材料还是有比较好的前景，从经济上讲相

对造价低一点，而且历史渊源比较久远。这种材料的特点，是什么东西都可以做，都可以模仿，它的质感可以模仿金属、木头等各种各类。有些同学用传统的形态跟现代的铸铁、不锈钢等材料结合起来来做。受市场影响是必然的，还有相当一部分同学去迎合市场，

风格特征：很多人的创作有相似的情况，二年级上过石刻、木雕，接触创作还是比较稚嫩，有点雷同。要靠老师引导。三拨学生，前面做过的，后面有类似想法，必须要诱导、帮助或提升一下，使之稍微有所改变，基本上没有雷同。[33]

第三节　当代语境下材料课程个案分析

一、"纤维与软材料"课程

"纤维与软材料"课程究竟属于现代语境还是当代语境，是一个比较棘手的问题。从其源头来讲，肇始于欧洲的现代壁挂艺术是在西方现代艺术思潮下产生的。但从雕塑发展来看，纤维与软材料应是在雕塑概念泛化的情况下展开的，其材料的构成本身也是一种综合现象。或许在当代语境下，本身就不应该囿于雕塑或壁挂的范畴。从现有文献来看，这门课程是"以当代艺术思潮为背景，深入系统地进行空间造型艺术的本体性研究为目标。从'自然、社会、观念、材质、形态、色彩、空间、感觉'切入，运用编织、粘贴、肢解、重构等手段来展开纤维与软材料的塑型实验，挖掘材料在视觉肌理和触觉肌理中的特性以及在造型中的各种可能性，从其质感和结构特性中寻觅其独特的造型元素，提炼和纯化实验艺术的专业语言，认识空间造型的基本原理和其特殊性，从空间形态以及材料的多维性进行多维度思考，在自然和生活中发掘和演化课题"，[34]因此把这门课程定位为当代语境比较合适。

纤维艺术在欧洲被称为现代壁挂 [modern tapestry]，在美国称为纤维艺术 [fiber art] 或软雕塑 [soft sculpture]，是集设计观念、材料、工艺和形态为一体的边缘艺术。由于纤维材料质地柔韧、形态奇特和富于雕塑立体感而得名为软雕塑。

20 世纪 50—60 年代，法国艺术家让·吕尔萨 [Jean Lurcat] 对专事模仿复制绘画作品的壁毯进行改革。1962 年，在他的倡导下，由瑞士洛桑政府、洛桑古代博物馆和法国文化部共同创建瑞士洛桑"国际古代和现代壁挂艺术中心"，次年创办了国际壁挂双年展，成为国际壁挂界最著名、最权威的展事。但是吕尔萨的改革力度不是太大，壁挂依然是平面装饰绘画的视觉效果。后来东欧的艺术家把现代艺术观念和新的编织技艺相结合，

使现代壁挂在形态上由平面向三维空间延伸。

纤维艺术从平面走向三维是对传统壁挂的最大突破。同时由纤维材料构成的三维艺术也是雕塑艺术外延的扩充。"纤维艺术是编织技巧与纤维材料的高度统一。通过编织、环结、缠绕、缝缀、拼贴等技巧，有的还将染、绘、喷、印、涂等绘画技法和压模、塑型等工业技术移植到制作中，创造出现代意识下的纤维艺术作品。纤维艺术从传统壁挂的单一编织手法发展到编和织、捆扎、粘接、缠绕、包裹等多种技法，由原来的单一平面的造型过渡到空间的并置性，并存于二维或三维空间当中。"[35]

纤维艺术完全打破了传统工艺流程中由"绘画"到"织品"的复制、转译的观念，使材料直接同艺术家进行交流，使艺术家的创作思维直接在材料本身的质感、肌理表现、光线中选择。作品材料从以毛、棉、麻、棕、丝、藤等天然纤维材料，发展到化学纤维、塑料、纸等人工材料，甚至兼顾石块、木材、金属等硬质材料。从材料的质感上有发光发亮的金属质感，也有平面织物的凹凸感、纺织品的柔软面料以及塑料纸的可塑性。

图 4-78 施慧老师在万曼壁挂工作室创作。资料由中国美术学院雕塑系提供。

纤维艺术大多运用抽象的表现手法，以建筑为母体，以环境为依托。充分利用材料的质感和编织结构形成的肌理产生各种美感。"纤"为细小之意，"维"为所结之绳。"纤维"本为物质组成之结构，是微观之象。而所结之物，并非涵盖软质材料，如木纤维所"结"之木材，在雕塑里属硬质材料。若从对材料的感性判断出发，纤维艺术的创作理念跟现代雕塑很接近，但从组合、构成、展示方式上，又跟集合艺术、装置艺术接近。

图 4-79 施慧老师在雕塑系纤维试验室与外国同行交流。资料由中国美术学院雕塑系提供。

1986 年，国际著名壁挂艺术家、保加利亚功勋马林·瓦尔班诺夫——万曼教授 [Maryn Varbanov] 在浙江美术学院成立万曼壁挂研究所。在他的倡导下，一批中青年艺术家以中国文化为基础，将民族纺织技艺与现代艺术观念相融合，创作出一批具有中国民族特色的壁挂作品，并在 1987 年的"瑞士洛桑国际壁挂双年展"上有三件作品入选。2003 年，中国美术学院由滨江搬回南山校区，万曼壁挂研究所并入雕塑系，成为软材料实验室，由施慧老师主持第五纤维与空间工作室的教学工作。根据中国美术学院雕塑系 2004 年教学大纲，"纤维与软材料造型"的教学目的和任务是：本课程为纤维与空间艺术工作室的造型基础课程；通过展开对各种纤维材料的塑型实验，来认识和掌握纤维材料造型的基本语汇；并通过对软材料创作手段的探研及创作思维的开启，从中认识和体验软材料创作中材料自身的意义以及与内容在表达层面上的内在关联。

图 4-80 中国美术学院雕塑系学生编织作业。钱云可摄于 2009 年。

教学基本内容及安排：本课程将分四个阶段的内容进行。

图 4-81 中国美术学院雕塑系学生编织作业。钱云可摄于 2009 年。

图 4-82 中国美术学院雕塑系学生《纤维与软材料造型》课堂作业。钱云可摄于 2009 年。

图 4-83 中国美术学院雕塑系学生"纤维与软材料造型"课堂作业。钱云可摄于 2009 年。

图 4-84 中国美术学院雕塑系学生"纤维与软材料造型"课堂作业。钱云可摄于 2009 年。

第一阶段为"纤维造型基础"，这是一个以纤维质和纤维状的材料为主体的材料实验性课程。第二阶段为"软材料创作"，从软材料创作的特质为切入点，来实现一个创作手段和创作思维的转换过程。第三阶段为"综合实验"，展开对材料形态、色彩及空间造型的思考。第四阶段的课程是为系内其他工作室开设的选修课程。

教学方法和注意问题：采用实验室教学和课堂教学相结合的方式，根据同学的不同特点给予具体的指导，并注重其个性的培养和发挥。

"纤维与软材料造型"是国家精品课程，根据中国美术学院雕塑系的教学安排，本科四年级有五周的工作室必修课，五年级分流进入工作室进行毕业创作。所以在这两个时间段内，第五工作室会推出系统单元训练，通过前期编制课程的训练，中期专业系列讲座、户外考察，后期创作草图、小品试验等阶段系统性的课程设置，探研纤维形态特殊的结构和表现语汇，进行现代理念上的空间艺术创作。最后以展览的形式展示教学成果。

"纤维与软材料造型"——编织，属于基础性单元，通过对软质材料特性的认识和分析，从空间形态以及材料的多维性角度进行思考，探研纤维形态特殊的结构和表现语汇，五周的编织，触摸的是耐性、技术、材料和艺术的交织、交叠，是精神与观念上的解构和重构。

"纤维与软材料造型"——空间思维，属于创作实验单元，四周时间，在现代艺术层面进行艺术创作，提炼和纯化实验性艺术的专业语汇，培养学生艺术个性，探索造型和空间美学的本质精神。以艺术的当代性为旨，深入中国传统文脉，把握艺术语境的方法论，探索艺术新路，使学生逐渐进入独立、自由的创作状态。作业要求具有理性的空间逻辑思维的创作草图 1—3 张，实验小品 1 件。个人独特视角的实验性艺术创作 1 件。单元重点是要注重软材料的特性和性质，在塑型的练习过程中体验软材料成型的自身语言、独特的成型手段及空间逻辑。"营造的是如何将同学浸染于创作语境，释放青春活力，让敏感和趣味混合，让人文关怀与激情燃烧。"[36]

二、"大地艺术"课程

大地艺术也称地景艺术，是选择自然场景的地理地貌，进行艺术创作。特别是 20 世纪 70 年代以后科技进步，出现的新材料、先进的施工设备等奠定了大地艺术发展的基础。大地艺术规模巨大，与环境联系密切，通常采用文献资料（如照片、图片、素描等）的形式与观众交流。大地艺术的实施还要倚重

工程师、环境学家、建筑队、律师等等团队。加瓦切夫·克里斯托 [Javacheff Christo] 是大地艺术的代表艺术家，他的作品轰轰烈烈、规模巨大，从开始受杜尚和达达影响包裹一些日常物品，到 1961 年，开始包裹室外的物体，与以往大地艺术家不同的是他放弃了作品的"永久性"，没有在风景中留下永久的标志，代表作有在美国加利福尼亚制作的《山谷幕》等。大地艺术的这些作品"具有一种共同的新的崇高感，一种富有新活力的形式，就像是 18、19 世纪英国艺术家和诗人发现湖泊区时生气勃勃的气氛。在他们作品中还可以感觉到自然现象的庄严神秘，就像是人们看到一股强有力的泥浆喷出地面，冲出山地空间。最简单的直觉就是它的煽动力和精练的表现力"[37]。

大地艺术发轫于 20 世纪 70 年代，从时间上看处于西方现代雕塑与后现代艺术交错阶段；从艺术家的举措来看是一些过程艺术家或观念艺术家将艺术搬出画廊和社会，安置在大自然中，涉及的学科复杂、动用的人力物力庞大；从材料组成来看，自然与艺术品融为一体，高山危岩、江河湖泊、森林草地、乌云雷电等等都是材料，作品是一种综合的展现方式。综上所述，大地艺术作为材料教学应是当代语境下展开。

图 4-85 鲁迅美术学院雕塑系王竹、尹智欣《纹》，2000cm×1500cm×25cm，2000 年，材料:石、贝壳。资料由鲁迅美术学院雕塑系提供。

从公元前 4000 年左右的美索不达美亚最古老的纪念性雕塑石柱之一——纳拉姆辛胜利石柱，到公元前 1800 多年的英国巨石阵；从公元前 7 世纪时希腊的早期大型室外雕塑——代达罗斯风格的雕塑（一般认为代达罗斯是纪念性雕塑的创始人）到 1938 年布朗库西树立在罗马尼亚特尔古日岛的《无尽之柱》，室外场景与雕塑总是密切相关。雕塑的纪念性也总是满足各种纪念、祭祀、崇拜的功能，雕塑的门类在原先的纪念性雕塑、建筑雕塑的基础上派生出城市雕塑、环境雕塑、公共雕塑等。今天的公共艺术已是单独的学科，室外雕塑是其主要组成部分。由于雕塑艺术在空间把控上比其他专业更加敏感，所以在自然这一大空间里实施艺术的课程，安排在雕塑系也比较妥当。

图 4-86 鲁迅美术学院雕塑系张广娟《阳光下的痕迹》，200cm×300cm×150cm，2000 年，材料：石、纸。资料由鲁迅美术学院雕塑系提供。

国内以"大地艺术"课程名义开课的是鲁迅美术学院雕塑系。2000 年 5 月，雕塑系聘请比利时籍外教马克授课。马克先生是一位创作介于大地艺术和建筑之间的艺术家，所以授课时他展示了一些大地艺术家和环境艺术家的作品，并介绍一些迷恋自然并以自然材料创作的艺术家。他主要讲授一些对事物的观照方式，去阅读一片风景、一个环境，以期望能帮助学生把观察到的事物予以抽象化。课程的实践地点是在辽阳的一个山区，地点的选择要有发展的可能性，要有很多机会。他们用一周的时间去接触分寸和比例、对比和和谐、创意和发现、自然材料和人造材料、艺术语言和自然语言等问题。而在实际创作

图 4-87 鲁迅美术学院雕塑系吴彤、方小丽、许亨《登陆》，250cm×80cm×20cm，2000 年，材料：石。资料由鲁迅美术学院雕塑系提供。

图4-88 鲁迅美术学院雕塑系吴彤方小丽,许亨《续》,520cm×60cm×150cm,2000年,材料:木。资料由鲁迅美术学院雕塑系提供。

图4-89 鲁迅美术学院雕塑系姜晓梅、王米罗《石头梦·禅》,120cm×130cm×150cm,2000年。资料由鲁迅美术学院雕塑系提供。

图4-90 鲁迅美术学院雕塑系耿延民《不和谐的角落》,1500cm×1500cm×1500cm,2000年,材料:玉米。资料由鲁迅美术学院雕塑系提供。

之前,与指导教师的切磋与讨论也是有必要的,教师可以提出建议和劝告,创作开始之后,要不断地进行评定。学生的创造力和机敏让马克吃惊的同时,缺乏坚韧力,对一个计划轻易地放弃也让马克失望。马克觉得学生对作品完成时的润色,对纯技艺工作没有足够的兴趣这些是欠缺的。通过"大地艺术"课程,马克坚信会使学生对于各种环境和"大地"有更清楚的体认,会有能力决定作品在哪里开始,在哪里结束,掌握了环境,学生就能清晰地确定是把作品与环境拉开距离还是融为一体。[38]马克带领的12名学生,在辽阳核伙沟的大山与大连的海边创作了一系列作品,大自然唤醒了学生沉睡的感受力和想象力,带着创造性感觉的眼光看自然,这些创作者留下了清晰的印记:方小丽和吴彤的作品是把山与山用自然的血脉连接起来;金威的作品是把石头悬浮在流动的水面上;王竹和尹智欣的作品是把纯白的贝壳"变"成耀眼的鱼鳞重新回到大海的怀抱中;等等。这门课程可以提高学生的创作积极性,使作品变得直率、坦荡,作品的形成越来越自由。

这门课程是对自然材料进行创作,鲁迅美术学院雕塑系觉得能反映很好的东西,所以他们一年又一年的使用,每年雕塑系的学生都要去一个固定的海边,那里有山、海和树木,是他们的一个教学基地,没有换其他地方。因为他们觉得相对保守地固定一个地方,很具挑战性,第一次很新鲜,但第二次要在同样的条件里做出不同的效果,这就有压力,第三年更有压力,这样更具有训练的意义。

经过调整,现在鲁迅美术学院雕塑系的"大地艺术"课程安排在三年级第一学期,2周60学时。

四川美术学院雕塑系有雕塑艺术与景观雕塑两个专业,在景观雕塑专业的授课计划中,在二年级到三年级会有一个"立体构成"课程,作为综合材料的铺垫,从具象往抽象方面转化,然后进入四年级,从立体构成开始,从形体、肌理,包括音乐、图像、地景,有很多门类,分得很细,呈段落式,放在学校里的名称叫"矢量构成"。其中2周的地景练习,跟鲁迅美术学院的"大地艺术"课程类似,地点安排在江边,利用树干、石头等自然材料与现成品等人工材料做一些创作,作业效果反映良好。

随着雕塑的泛化,以及新兴院系的建立,材料课程的种类将越来越多。许多其他专业的课程,如多媒体专业、综合艺术专业的课程将纳入雕塑的教学之中。反过来,"雕塑"一词也有可能消解在艺术之中,在"艺术"的名下开展材料课程。

注释

1. 隋建国主编:《中央美术学院雕塑基础教程》,石家庄:河北教育出版社,2006年,"总论"。

2. 据时宜老师回忆:"点线机最早的是杭州的一位老师,叫程曼叔,主张做肖像要做得长,要慢。"(钱云可记录:《时宜访谈录》,2008年11月19日,北京时宜家。)

3. 钱云可记录:《田金铎访谈录》,2008年11月11日,沈阳田金铎家。

4. 据湖北美术学院雕塑系教授的李正文先生回忆:"石雕课是三年级另外一个老太太教,她是从比利时回来的,这个老太太很有水平。当时她的先生是在国际红十字会工作,她回来后,周总理就安排在中央美术学院任教,当时中央美术学院以为她没什么水平,就让她挂个职吧!结果她老要求上课,后来就上了我们第一班的石雕课。我们一看上得蛮好。在学校里上,不用点线仪,所以我的石雕基本上受她影响,她当时是只做小稿,不做等大,要求比较完整,然后就找块石头来划线,前后左右四个面都划,划完了就打掉,然后再划线,很快,她用这种办法。她的课很快,一般都不超过四周、五周的样子。最早我们都是用点线仪打,就是临摹一个佛头,然后把点线仪架上,找点,一学期打不了一个。但是这老太太教完了以后,我们就很快,石雕进展很快,后来在湖北美术学院教石雕,有受她的影响。可以做具象一点,也可做抽象一点。那时主要是具象的。"(钱云可记录:《李正文访谈录》,2008年12月9日,武汉李正文家。)

5. 项金国撰:《在实践中探索——湖北美术学院雕塑系在惠安石雕实习基地的教学》,《雕塑》2001年增刊。

6. 钱云可记录:《赵历平访谈录》,2008年11月17日,西安美术学院雕塑系办公室。

7. 王笃纯主编:《艺途求索——黄杨木雕艺术大师王凤祚》,杭州:浙江摄影出版社,2011年,第53页。

8. 钱云可记录:《李正文访谈录》,2008年12月9日,武汉李正文家。

9. 钱云可记录:《陈钢访谈录》,2008年11月12日,天津美术学院雕塑系204房间。

10. 根据董书兵老师2005年12月13日在《全国高等美术学院雕塑材料教学研讨会》上的发言整理。

11. 新中国成立以来在全国各地发现多处铸铜遗址,由出土的陶范及有关迹象研究得知,商周青铜器的铸造过程,大致如下:

 1. 首先用特制的泥做成待铸觯的实心泥模,并将圈足部分分开,并雕塑纹饰的主干;

 2. 将泥模倒置在座上,然后敷泥分范;

 3. 修整外范,并加刻精细的花纹,将外范拼接成两块或三块;

 4. 在觯的底部制作铭文范,然后嵌入;

 5. 在泥模上均匀地刮去纹饰,在合范时形成空隙,此空隙层即为待浇铸器的厚度;

 6. 制作浇口和冒口后的剖视泥范;

 7. 将泥范阴干,并用600℃左右的温度焙烧成陶范后备用,在浇铸前陶范经过预热后,再灌注铜液;

 8. 待熔液冷却后,打碎外范,取出青铜器。

12. "凡造万均钟,掘坑深丈几尺,燥筑其中如房舍,埏泥作模骨。其模骨用石灰、三合土筑,不使有丝毫隙拆。干燥之后以牛油、黄蜡附其上数寸。油蜡分两,油居十八,蜡居十二。其上高蔽抵晴雨,夏月不可为,油不冻结。油蜡墁定,然后雕镂文书、物象,丝发成就。然后春筛绝细土与炭末为泥,涂墁以渐而加厚至数寸。使其内外透体干坚,外施火力炙化其中油蜡,从口上孔隙熔流净尽,则其中空处即钟鼎托体之区也。凡油蜡一斤虚位,填铜十斤。塑油时尽油十斤,则备铜百斤以俟之。中既空净,则议熔铜。凡火铜至万钧,非手足所能驱使。四面筑炉,四面泥作槽道,其道上口承接炉中,下口斜低以就钟鼎入铜孔,槽旁一齐红炭炽围。洪炉熔化时,决开槽梗,先泥土为梗塞住,一齐如水横流,从槽道中枧注而下,钟鼎成矣。凡万均铁钟与炉、釜,其法借同,而塑法则由人省嗇也。若千斤以内则不须如此劳费,但多捏十数锅炉。炉形如箕,铁条作骨,附泥做就。其下先以铁片圈直透作两孔,以受杠穿。其炉

垫于土墩之上，各炉一齐鼓鞴熔化，化后以两杠穿炉下，轻者两人，重者数人拾起，倾注模底炉中。甲炉既倾，乙炉疾继之，丙炉又疾继之，其中自然黏合。若相承迁缓，则先入之质欲冻，后者不粘，衅所由生也。凡铁钟模不重费油蜡者，先埏土作外模，剖破两边形或为两截，以子口串合，翻刻书文于其上。内模缩小分寸，空其中体，精算而就。外模刻文后，以牛油滑之，使他日器无粘烂。然后盖上，混合其缝而受铸焉。"（明宋应星《天工开物》）

13. 据李正文先生回忆：当时"文革"前，没条件，但是王临乙先生是自己会铸，全用土办法铸，用青砖灰加相当于牛粪之类的材料做外模，他自己铸，铸得很好。（钱云可记录：《李正文访谈录》，2008 年 12 月 9 日，武汉李正文家。）

14. 钱云可记录：《王伟访谈录》，2008 年 11 月 14 日，中央美术学院雕塑系会议室。

15. 钱云可记录：《龙宏访谈录》，2008 年 12 月 2 日，重庆法国海军旧驻茶室。

16. 郑朝编撰：《雕塑春秋——中国美术学院雕塑系七十年》，杭州：中国美术学院出版社，1998 年，第 19 页。

17. 摘自钱云可 1993 年 9 月 27 日《日记》。

18. 摘自钱云可 1993 年 10 月 5 日《日记》。

19. 李秀勤撰：《金属焊接雕塑艺术——记迈克先生的金属焊接雕塑课》，《新美术》1994 年第 2 期，第 48 页。

20. 隋建国撰：《再识文楼》，《雕塑》2006 年第 2 期，第 28 页。

21. 同上。

22. 钱云可记录：《孙璐访谈录》，2008 年 10 月 30 日，中央美术学院雕塑系金属焊接车间。

23. 钱云可记录：《吴彤访谈录》，2008 年 11 月 10 日，鲁迅美术学院雕塑系会议室。

24. 钱云可记录：《孙伟访谈录》，2008 年 11 月 24 日，中央美术学院造型艺术研究所办公室。

25. 霍波洋：《双重基础——抽象造型基础》，长春：吉林美术出版社，2006 年，第 107 页。

26. 钱云可记录：《吴彤访谈录》，2008 年 11 月 10 日，鲁迅美术学院雕塑系会议室。

27. 钱云可记录：《萧立访谈录》，2008 年 11 月 19 日，中央美术学院雕塑系办公室。

28. 钱云可记录：《安然访谈录》，2008 年 10 月 6 日，中央美术学院雕塑系陶瓷工作室。

29. 《马克思恩格斯选集》第四卷，北京：人民出版社，1973 年，第 19 页。

30. 钱云可记录：《刘士铭访谈录》，2008 年 11 月 15 日，北京刘士铭家。

31. 钱云可记录：《张得蒂访谈录》，2008 年 11 月 20 日，中央美术学院造型艺术研究所。

32. 广东美术馆编、左正尧撰稿，《延伸与突破——中国现代陶艺状态》，长沙：湖南美术出版社，2003 年，第 4 页。

33. 钱云可记录：《安然访谈录》，2008 年 10 月 6 日，中央美术学院雕塑系陶瓷工作室。

34. 参照中国美术学院雕塑系第五工作室的宣传资料。

35. 朱尽晖撰：《纤维艺术结构技法略谈》，《美苑》2002 年第 2 期，第 53—55 页。

36. 摘自中国美术学院雕塑系第五工作室的单元展览前言。

37. 艾德里·安亨利 [Adrian Henri]：《总体艺术》，毛君炎译，上海：上海人民美术出版社，1990 年，第 53 页。

38. 鲁迅美术学院雕塑系编：《雕塑——步入当代》，沈阳：辽宁美术出版社，2001 年。

第五章
材料教学的问题与展望

　　2010 年在杭州召开的"雕塑中国——当代雕塑与美术学院创作教学研讨会"上，一位从事教学多年的某校雕塑系教授曾感慨地说，虽然各个院校的教学互有特色，但总体来说，还是很单调，相互区别不大。创作教学如此，那么材料教学也难置身事外。各有特色，也无非是那么几门材料课程！在回顾了材料教学的内涵，诠释三大语境，分析具体课程之后，本章将就目前雕塑专业材料教学中所存在的问题以及将来的展望展开阐述。冰冻三尺非一日之寒，从历史背景、文脉传承等多纬度聚焦，今天的问题或许就是明天的源点。

第一节　材料教学的问题

一、培养模式单一

　　这是一个比较明显的问题，不仅是材料教学，仿佛雕塑，乃至美术教学都有这个问题。那么，这种所谓的"培养模式单一"问题是怎样产生的？在 1949 年中华人民共和国成立以前，中国的美术教育也曾出现过多元的教学模式，办学目标与培养宗旨各不相同。如清同治年间，上海天主教会在徐家汇土山湾创办的美术工场，是中国最早的西方美术传授机构，被徐悲鸿称之为"中国西方画之摇篮"。私立美术学校有周湘于 1911 年夏创办的中西图画函授学堂，1913 年刘海粟创办的中国现代美术教育史上第一所正规美术专门学校——上海

图画美术院，颜文樑的苏州美术学校（后为苏州美专）等。公立的美术学校有国立北京美术学校、国立中央大学艺术系、杭州国立艺术院等。除正规的学校美术教育之外，还有传统的师徒传授教育和现代性质的业余学校和团体的美术教育，如北大画法研究会和中国画学研究会等。

1930 年"左联"在上海成立，要求文艺作品把劳动人民作为历史的主人来写，要求文艺家去接近劳动大众。左翼文艺思想在学生中影响很大，在鲁迅的支持和指导下，国立艺术院学术团体"一八艺社"发展为进步社团。1938 年春，鲁迅艺术学院在革命圣地——延安创立，该院的办学宗旨是：沿着鲁迅先生开创的艺术为人民大众的道路前进；批判地吸收中外文艺遗产，为当前的民族革命战争——抗日战争服务；并为在抗战胜利后建立中华人民共和国的民族新文艺而奋斗。毛泽东在 1942年发表的《在延安文艺座谈会上的讲话》，为他的马克思列宁主义文艺思想奠定了基础。他提出文艺为广大工农兵服务，以鲁迅为榜样，强调文艺与政治的关系，主张"政治和艺术的统一，内容和形式的统一，革命的政治内容和尽可能完美的艺术形式的统一"[1]。《在延安文艺座谈会上的讲话》作为社会主义中华人民共和国的文艺方针，逐渐成为美术创作指导思想的主流。

早在解放战争转向战略反攻之时，教育接管工作就已实施，"公立"学校由军事管制委员会下的文教部接管和整顿。1950 年 8 月，教育部颁布《私立高等学校管理暂行办法》。其中规定私立高等学校的行政权、财政权及财产所有权均应由中国人掌握。在 1951 年至 1952 年的院系调整中，教会大学均被撤销，所有私立大学，或并入公立大学，或改为公立大学。"私立高等学校改为公立，既受苏联高等教育国有化模式的影响，也源于老解放区高等学校属于干部教育的固有观念，同时也是建立统一的计划经济体制的需要。1951 年公布的学制规定，高等学校毕业生的工作由政府分配。既然高等学校是培养国家干部的学校，学校统一招生又由国家统一分配工作，那么私立学校全部改为公立也就势在必行了。"[2] 北平和平解放后，北平市军管会教育委员会决定华北联合大学文艺学院与北平艺专合并，北平艺专更名为中央美术学院，徐悲鸿任院长，延安鲁迅艺术文学院培养的胡一川、王朝闻、罗工柳、江丰、张仃为党组成员。经过抗战十四年的洗礼，徐悲鸿的现实主义主张因战时美术教育的价值取向已影响至全国。执掌中央美术学院后，他提倡的写实主义美术教育，主张科学主义、实证主义的精神，在接受延安文艺路线思想的基础上进一步完善，社会主义现实主义美术教育体系逐步形成。[3]

1949 年 6 月,杭州军事管制委员会接管杭州国立艺专,9 月,浙江军管会任命刘开渠为院长,江丰为党委书记。国家要求艺术教育事业,为巩固无产阶级领导的人民民主政权做出贡献,为此,学校在党的领导下,以老解放区延安鲁迅文艺学院美术系和华北联合大学文艺学院美术系的美术教育经验为基础,对原有的教学进行改造,推行新的艺术教育方针。江丰 1951 年执笔编写的《中央美术学院华东分院暂行规章》提出:学院教育目的是"以理论与实际一致的教育方针,培养具有革命人生观和艺术观并在美术上掌握一定专门技能的新民主主义建设事业所需要的中级和高级美术人才"。教育方针是"以马克思列宁主义和毛泽东思想进行政治教育和思想教育,肃清封建的、买办的、法西斯主义的反革命的思想,树立科学的观点和方法,发扬爱国主义和为人民服务的思想。以现实主义的、中国民族的和中国革命的美术,进行美术理论和实际的教育。以各种美术形式和当前的实际斗争及群众美术工作相结合,达到学用一致,培养联系实际、联系群众的工作作风和工作能力"。

1955 年,在文化部召集的全国素描教学座谈会上,推广契斯恰柯夫素描教学体系。该体系坚持现实主义精神,提倡写实主义方法。该体系的教学方法要领是引导学生观察和研究自然,在尊重客观世界的基础上,发挥自己的主观想象力和创造性。自该体系被引入我国并被推广后,很快被普遍接受,进而处于一统天下的地位。"我国美术教育的正规化,基本采用了苏联美术教育的模式,参考苏联美术学校的教学大纲,并按照苏联制度建设附中和美术师范院系。苏联的艺术思想和契氏体系的具体实施,盛行于 50—60 年代,席卷全国,至今在许多师范院校教学中仍有其痕迹和影响。"[4]

国家统一的办学方针、各院校间的师承关系,以及唯部属院校马首是瞻,这三点是导致中国雕塑教学模式单一的主要原因。中央美术学院雕塑系成立于 20 世纪 50 年代初,以留法归来的王临乙、滑田友、曾竹韶等先生为主,建立并健全了一套现实主义雕塑教学系统,后来又有留苏归来的钱绍武、董祖诒、曹春生、司徒兆光等先生加以补充。社会主义现实主义雕塑教学在学习借鉴法国、苏联美术教育的基础上逐步形成并完善起来。1951 年成立的鲁迅文艺学院美术部雕塑系,虽然首任主任刘荣夫曾留学日本,但教学理念必须执行延安鲁迅艺术文学院的思想。西安美术学院雕塑系的首批教员林时岳、徐人伯与陈天先生,他们分别来自原中央美术学院华东分院(现中国美术学院)、中央美术学院等。建于 1953 年的四川美术学院雕塑系,其教员中有国立杭州艺专首届雕塑毕业生——罗才云以及 20 世

纪 40 年代毕业的李巳生。1953 年成立的广州美术学院雕塑系，其首任系主任曾新泉，也是毕业于国立杭州艺专。特别是 1956 年文化部引进苏联雕塑家尼古拉·尼古拉耶维奇·克林杜霍夫，在中央美术学院主持为期两年的雕塑培训班，参加学习的是从全国各艺术院校选拔出来的 23 位青年教员和雕塑家。这些苏联培训班学员后来成为中国雕塑教学的中坚力量，他们的学习背景与教学理念使中国的雕塑教学更加统一在社会主义现实主义雕塑的模式之下。

改革开放后建立成系的湖北美术学院雕塑系、天津美术学院雕塑系、上海大学上海美术学院雕塑系与清华大学美术学院雕塑系，也同样受国家统一的办学方针、政策与各院校间师承关系的影响。1995 年，文化部下达关于印发《全国高等艺术院校本科专业教学方案》的通知，具体要求学生："应具有马克思列宁主义、毛泽东思想、邓小平建设中国特色社会主义的理论知识，树立为祖国现代化建设服务的思想，能自觉执行我国社会主义的文艺方针、政策；具有本专业的基础理论、基础知识，能熟练掌握用泥、木、石、金属、陶瓷等多种材料进行浮雕、圆雕的设计与制作的基础技能，具有独立完成创作和教学的能力，一定实际工作的能力和初步的科研能力；在掌握外语工具方面，毕业前应通过国家规定的 2—3 级外语标准考试；具有健康的体魄。"

在国家规定雕塑本科学生要掌握泥、木、石、金属、陶瓷等多种材料进行制作的基础技能的情况下，虽然个别学院在专业设置上有所不同，但都在追求人有我有，求全求同。招生标准看齐、办学理念参照、培养目标类似、课程设施相近，就连教改、评估也是相互参照、互为借鉴，不同的是学生个体、教师水平。雕塑材料教学局限于木、石、金属、陶瓷等几类也就在所难免。学校没有办学的自主意愿，可供学生选择的课程也不多，培养出来的人才也就有模子印出的相似感。不像国外的办学体制，有公立的、私立的，有不同的招生、不同的课程设置和不同的办学模式。据马改户老师介绍：在日本京都，有一个短期艺术大学，设有一个雕塑专业。他们所招收的学生绘画水平、雕塑水平是最低的，但物理、数学、化学等要求很高。因为学生将来是做动感、抽象、现代的雕塑，要利用力学原理、数学计算。在本科学习期间学生就是做一个泥塑人像作业，而且还是学生互相做，你做我，我做你。老师把泥塑的方法一讲，讲完了翻石膏，就完啦！以后永远没有泥塑课。下面有木雕等好几个工作室，学生就进工作室学习创作啦。而东京艺术大学，其招生与培养目标就完全不一样，是另一种模式。[5]

正如时任中央美术学院院长潘公凯所说，"政治经济大背景对中国美术教育的决定性影响是 20 世纪中国美术教育的一个基本特点。现代美术教育中救亡的主题常常掩盖启蒙的主题，这是特定社会政治条件所决定的。在西方，美术学院虽然起过不可或缺的作用，但它不是美术发展的中心；而中国则相反，美术学院无疑是美术发展的中心，起着领导潮流的重要作用"。[6]

二、课程定位不清

长期以来，面对几周的材料课程，究竟是以掌握材料加工的"技术"为主，还是以材料进行创作的"艺术"为主，这是困扰很多师生的一个问题。正如中央美术学院曹春生老师所说："很难说它属于习作还是创作课。从掌握雕刻的技能方面讲有基本训练的功能，但从熟悉材料特性、进行表现上讲，它应属于创作。而且是很重要的专业课。'文革'以前和'文革'后，各工作室都在正课中间安排了石刻、木刻或陶瓷课程，同学也学习了使用点线仪和不用点线仪进行刻石或刻木的创作。雕与塑，即基本是减法与基本是加法及有加有减的表现过程的实践，对于同学掌握雕塑的艺术语言是非常重要的。"[7]在"技术"与"艺术"之间，我们总是以"艺术"的名义来判别其最终的效果，比如金属铸造，有些作业从铸造工艺来讲是不合格的，但意外的铸造肌理似乎又"锦上添花"。在"技术是基础，创作是结果"达成共识的情况下，在具体操作层面往往会产生对技术的宽要求而产生藐视，对艺术的热追捧而形成浮躁的问题。

中国古代没有现代意义上的"艺术"[art] 一词，而只有"技""艺""道""术""法"等与现代艺术概念相近的词。也没有"雕塑"一词，"雕"工、"塑"匠是作为两个不同的工种存在于百工之列。《周礼·考工记》云："坐而论道，谓之三公；作而行之，谓之士大夫；审曲面执，以饬五材，以辨民器，谓之百工。"《论语·子张》说："百工居肆以成其事，君子学以致其道。"形而下者谓之器，形而上者谓之道。在"轻器而重道"的古代社会，百工的地位是最低等的，干的也是"皂隶之事"。百工的技艺世代相传，"凡执技以事上者，不贰事，不移官，出乡不与士齿。仕于家者，出乡不与士齿"。（《礼记·王制》）"工之子恒为工。"（《国语》）工匠之后不能改行从事其他职业。作为雕工、塑匠这些有"雕虫小技"之人，即使拥有熟练的技艺，与掌"道"之人还是有尊卑、贵贱之分。只有"神乎其技""巧夺天工"，才能"进乎于道"。如佝偻承蜩、庖丁解牛、轮扁斫轮等，皆是掌握高超的"技"以至于达到"道"的境界的例子。当然，"技"与"艺"是属于不同的人群，百工掌握的是"技"，

而知识分子的礼、乐、射、御、书、数则为"艺"。

在西方，罗马哲学家和语言学家加伦[Galen]在希腊"艺术分类"的基础上，将"艺术"分为"自由艺术"和"平民艺术"两大类别，"自由艺术"是智力艺术，不涉及体力劳动，比较高贵，具体包括语法、修辞学、几何学、算术、辩证法、天文学和音乐等；"平民艺术"是手工艺术，涉及体力劳动，比较低贱，具体包括绘画、雕塑和建筑等造型艺术类。

"我们须记起希腊人所了解的'艺术'和我们所了解的艺术不同。凡是可凭专门知识来学会的工作都称作'艺术'，音乐、雕刻、图画、诗歌之类是'艺术'，手工业、农业、医药、骑射、烹调之类也还是'艺术'。我们只把'艺术'限于前一类事物，至于后一类事物我们则把它们叫作'手艺''技艺'或'技巧'。希腊人却不做这样的区分。这个历史事实说明了希腊人离艺术起源时代不远，还看不出所谓'美的艺术'和'应用艺术'或手工艺的密切关系。但是还有一个历史事实，就是在古希腊时代，雕刻图画之类的艺术，正和手工业和农业等等生产劳动一样，都是有奴隶和劳苦的平民去做的，奴隶主贵族是不屑做这种事的。他们对'艺术'的鄙视，很像过去中国封建阶级对于'匠'的鄙视。在希腊，'艺术家'就是'手艺人'或'匠人'，地位是卑微的。迪尔斯在《古代技术》里说过：'就连菲迪亚斯这样卓越的雕刻大师在当时也只被看作一个手艺人。'"[8]

根据朱光潜先生的论断，古希腊、罗马时期的"艺术"并不是现代意义上的"艺术"，而是指由规则支配的大部分人类活动，涵盖范围极为广泛，这些活动之所以被称为艺术，也就是这些技艺都依赖于对规则的认识，艺术的概念更多地倾向于今天的"技艺"。

中世纪的"艺术"概念跟古希腊的"艺术"概念相比较，似乎要窄得多，它更多的是指各种"造物"的技艺和技术。这一点，从现存的中世纪作坊师傅为艺术家和手工艺人撰写的"艺术"文献中可以得到佐证。"《埃拉克利斯论罗马人的色彩和艺术》中涉及最多的是'切割石块的技术'[the art of cutting stones]，其次是书籍和手稿插图的颜料配制、玻璃的处理、半珍贵石块的切割、金属（金质）材料处理技术等。《各类艺术》是由三个部分组成：第一部分主要是绘画；第二部分是玻璃制品；第三部分是金属制品、乐器制造、贵重宝石的切割及骨术的记述，关于中世纪乐器（管风琴）制造技术最全面的描绘，以及古希腊人所掌握的各种颜料及其调配方法，俄罗斯人所熟知的不同种类的乌银镶嵌术，阿拉伯人用作装饰的铸模或浮雕技术，意大

利人用于各种器皿、雕刻品或宝石和象牙制品的金质装饰技术，法国人引以自豪的各色各样的窗格、窗扉和窗格子玻璃、宝石和象牙的雕刻技术，等等。"[9]在文艺复兴时期，人们对"艺术"的普遍认识和理解跟古希腊、罗马和中世纪并没有产生实质性的变化，仍认为"艺术"是一切生产活动或制造物品的技艺或能力。画家、雕塑家和建筑师的社会地位与泥瓦匠、木匠、渔夫的地位一样，仍属同一个阶层。达·芬奇讲"首先要学习知识，然后再进行接受这些知识指导的技术训练"。可见技艺的学习至关重要，但并不够。正如米开朗琪罗认为：雕塑是一门"知识渊博的科学，而非一种机械的或无创造精神的技艺"，所以"艺术家是用大脑而不是双手来创作"。

瓦萨利等人创建第一所美术学院——佛罗伦萨迪塞诺学院时，主要的目的是为画家、雕塑家和建筑师的培养提供不同于中世纪行会师徒制纯技艺训练的人文主义教育。"巴黎皇家绘画雕塑学院的学生在学院里只学习素描，有一二位教授授课，他们的教学内容不涉及其他手工技艺，其他技艺的学习主要是在'师傅'（master，由于他们都是一些技艺精湛，甚至是身怀绝技且德高望重的人，所以通常也有人将master翻译为'大师'）的作坊或工作室内进行的，这些师傅可以是学院成员也可以不是学院成员。"[10]人文教育是美术学院不同于师徒制最主要的差别，也是所谓的培养"艺术家"与"技术匠"的分水岭。这本是瓦萨利等人为了提高中世纪行会师徒制培养出来的画家、雕塑家和建筑师的社会地位，进而培养出像米开朗琪罗这样的大师。但自第一所美术学院建立以来，400多年间从未培养出像米开朗琪罗这样的大师。雕塑是一门古老的艺术，也是艺术界的"重工业"，创作出一件伟大的雕塑作品，因素很复杂，但"技术"因素是基础。米开朗琪罗14岁进入"雕像花园"，从多那太罗的继承人——白托多那里接受绘画与雕刻的教育，到28岁创作出《大卫》，没有十几年的石雕洗礼，掌握精湛的石雕技艺，是不可能创作出类似《大卫》这样的作品的。

材料教学首要任务是对材料加工工艺的掌握，是"技术"。从引进现代材料教学"金属焊接"课程开始，也已经过近20年的发展，材料教学已逐见规模，无论是大纲的理念、课程的设置，还是教师的配备。由于局限于本科的课时关系，每门课程皆以蜻蜓点水似的方式轮流一遍。雕塑本科五年相对于一位雕塑家的一生来说是短暂的，而四周的材料课程相对于五年的本科教学来说也是很短促的，若从四周的材料教学中再分离出"技术"与"艺术"，就勉为其难了。在"艺术"的幌子下，有了"想法比操作重要""观念先导"的思维，再加上现

在的学生动手、操作能力普遍较差。许多需要自己动手的"技术活"，只能假技工与教辅人员之手。现在美术院校的教学看似实现了瓦萨利等人的目标，但矫枉过正，只剩下"人文主义"，没多少"技术"可言。目前，几周的材料课程多是基础与创作的融合体，前半段为掌握技术，后半段为创作，课程的安排多在高年级，否则，基本的造型能力尚未掌握，结合材料创作出完整的、富有个性形式语言的作品只能成为纸上谈兵！事实上扩招之后，学生的专业水平削弱，能完成教学目的的材料课程很少，大多是半成品的作业，既未达到使学生掌握材料加工技能的目的，也未创作出理想的作品。

三、教学条件局限

这里的教学条件也就是俗称的硬件与软件，硬件是指教学空间与场地，软件是指教辅人员的配备。

1. 硬件设施

材料教学的硬件设施虽然在扩招和新建校区的契机下得以建设与补充，但并非是材料教学的全部。比如在 20 世纪 80、90 年代，许多美术院校的材料教学是作为劳动或下厂实习的课程在厂家实施。雕塑专业的陶瓷实验室，其设备是无法跟陶瓷专业的设备相提并论的，更谈不上与景德镇的陶瓷厂家攀比。所以现在尽管中央美术学院与中国美术学院雕塑系都有陶瓷实验室，本科生的毕业创作与研究生的作业，学生还是喜欢去景德镇完成。这或许是教育部门在提倡实验室建设的同时，还要求同步关注实习基地配备的原因。

设置实验室是一把双刃剑，既有好的一面也有差的一面。其优点是：能完成上级部门的检查、评估工作，增加专业空间，正常完成教学工作，学生的业余、自习时间可以充分利用等。缺点是雕塑专业所需的空间较其他专业紧张，教学资源有限，为了一学年里的三、四周教学，配备一个教室，再加上设备与技师，资源没有充分利用，更别说材料的购买与日常的养护。个别采购的进口设备，连技师也不会使用，让它们逐渐腐蚀，直至报废。有的学校仍处在人口稠密的城区，像石雕的噪音与粉尘、铸铜的废气等也很难让环保部门通过。所以目前仍有许多学校的材料教学是通过实习基地来完成的。

实习基地的优点是：学生的时间充分利用，吃住在厂里，没有娱乐场所，学生茶余饭后的心思全维系在作业上，一周可以出两周的成绩；设备、工具齐全，企业只有配备先进的设备，提高生产，深化技术，才能在竞争中不处于劣势；熟练的工人，也是学校的技师所不能具备的，中国的高校，由于体制的原因，

图 5-1 湖北美术学院学生在福建石雕教学基地。从近处及远处可以看到有很多的各种各样的下脚料，且场地空旷，噪音与灰尘对居民的影响少。照片由湖北美术学院雕塑系提供。

许多教辅人员都是转岗而来，学校也很难高薪聘请高级技师；企业的剩余材料可以激发学生的创作欲望，各种材质、各种形状、堆积如山的下脚料是学校无法具备的。如湖北美术学院的石雕课从 2002 年开始，在福建一家工厂实施。原来是三年级，现在是四年级的时候到实习基地。工厂设备好，空间大。同学跟工人师傅吃住在一起。工人师傅教学生操作一些机械的设备，学生也影响工人艺术上的追求。[11] 清华大学美术学院雕塑系的木雕课也是放在福建漳州，学生可以充分利用边角料进行雕刻、衔接等。学校象征性地补贴一点经费，其余开销要学生负担，几届下来，反映不错，每次回来有汇报展览。[12]

尽管现在的实验室建设较以前有很大的改观，但在考虑经济、空间和安全的情况下，仍有很大的局限性。原始的比较安全、经济，但效率不高、零配件少。先进的又是操作性难、坏了没人修；数控设备更新换代频率快、用不了几年就淘汰。扩招后的班级人数使得实验室在空间和设备数量上非常紧张，十几个甚至几十个人抢一把电焊枪，排队等候，既浪费时间，也影响教学秩序，如碰上故障，教学就无法正常实施。在采购方便和学生经济承受能力的影响下，材料配备也比较单一。

2. 软件配备

"师者，传道授业解惑也。"在古代中国，雕塑的传承是以师徒口授相传以"口诀"的形式流传下来。我国现有的教师管理制度是适应计划经济体制，采取行政干部管理的办法而建立起来的一种集中统一的"封闭指令性"管理模式。虽然在雕塑材料的教学中，师资主要是靠培训班培训、外聘教师、出国留学与定向招收研究生来解决。但体制问题遗留下的矛盾在短时间内很难解决。聘请外籍教员可以解决一时之需，却无法保证长期的教学安排。单独的聘请也无法形成各门课程之间的联系，并使之成为一个体系，另者教学经费也不允许。短期的交流没有问题，长期的授课计划只能靠进修、培训与定向招收研究生来解决教师问题。由于编制的限制与只进不出的体制，老牌的美术院校大都人员超编，一个萝卜一个坑，改制过来的教辅人员也是一边学习一边适应新的岗位。雕塑教学改革后所需要的教员无法按理想的配置补充教员。

"学生面临的问题，包括老师，包括设备，都不再是一个简单解决动手能力的问题，现在最大的问题是这些东西提出了一个全新的要求，不管对老师，对学生，对学校，完全就是一个知识结构的问题。"[13] 在 2005 年的全国雕塑材料教学研讨会上，与会的孙伟曾指出专门的研究人才是必须面临与解决的问题之一。[14] 教师是否熟悉材料加工工艺，或者说是否对材料雕塑有

研究，直接关系到材料教学的成败，具体涉及学时的安排、方案的高度与深度，如某某人已有同样的构思，国外已有怎样的加工工艺，国内哪个厂家可以加工，上一届同学的作品出现怎样的问题，等等，并可预见性地对方案提出修改，这些属于教学参考内容的指导对学生的影响非常大。同样的题材，熟练的师傅与初学者所需的时间量是不同的；同样的加工难度，学生可能不成功，技师就没有问题。教师在审初稿时，就得告知学生应注意事项。

由于历史和编制原因，辅助人员的专业素质有待提高。在全国技师人员欠缺的大背景下，高校是无法提供高薪引进技术好的技师的，一个系的编制名额也不允许。重排、兼职安排任课教师在具体教学过程中会有很大的挑战。另则，由于工作量和各种原因，每门材料课程不能始终固定由一位老师来授课，更换的结果是导致教学效果的参差不齐。

中国大部分美术学院现有的雕塑专业课程，泥塑和素描占主导，实验室教学所占的授课时间很少，基本上是有选择性地安排，不能系统地梳理一遍。另则四周的教学时间，只能是尝试性地掌握皮毛的内容，谈不上扎实。如木雕，要是师傅带徒弟，磨刀就要半年。教辅人员也不可能帮着磨全班同学的刀具。时间的限制导致对工具的掌握水平低，而工具的简陋又导致作业的进度和完整度不够。虽然刚上实验室课程会比较理想，耳目一新，反响热烈。但有以上教学条件的局限，多届以后，便有单调、平庸之感，转而影响教学内容和教学目的。

第二节　材料教学的展望

一、雕塑材料拓展

材料的拓展分两个层面，一是原有雕塑概念的材料内涵得以拓展与丰富，如木材，中国传统木雕大都选用质地较硬的名贵木材，包括紫檀、樟木、花梨木、红木、楠木、黄杨木等。现在这些木材比较稀有珍贵，且生长缓慢，已不常用。木雕课选用的木料一般是硬杂木和木质略松软的木材，如榆木、柞木、楸木、红松、椴木、樟木等，这些木材生长周期快，分布广，价格便宜、采购方便。

随着造型语言的多样化，木雕的"木材"内涵得到拓展与丰富，利用现代科技将树木加工过程中所产生的下脚料进行加工处理，形成人工复合木材，已经应用到木雕领域。如将原木沿年轮切成大张薄片，再用胶料黏合压制而成的胶合板；用木材的板皮、刨花、枝条等碎料经破碎浸泡、研磨成木料浆，再

湿压成型、干燥处理而成的纤维板；把木材加工时产生的刨花、木丝、木屑等，经干燥、拌胶、压制而成的刨花板；由上下两层夹板，中间芯材为小块木条压挤连接而成的细木工板；由两块较薄的面板，牢固地黏结在一层较厚的蜂巢状芯材的两面而成的蜂巢板等。以及将极薄的木片用合成树脂溶液浸透叠放起来，加热加压而成的层积木；把木材用20%酚醛树脂的酒精溶液浸渍，再经高温高压处理而成的压缩木等。[15] 这些人造板材通过胶水黏结成块状，再雕凿成作品，会出现以往木雕不曾出现过的纹路与效果，而将这些胶合板通过弯曲加工，再用铆钉连接在一起，会使固有的木雕团块在空间上得到极大的突破，如英国雕塑家理查德·迪肯（Richard Deacon）的作品。

图 5-2 英国雕塑家理查德·迪肯的作品。

图 5-3 英国雕塑家理查德·迪肯《拉奥孔》，复合板，1996年。

这些人造木材对传统木雕内涵是一个挑战，木材在这里与其说是木料，还不如说是木纤维更合适。加上创作理念的开放和对环境污染、人与自然冲突等问题的关注，木料的母体——树的所有组成部分（包括树叶、树枝、树干、树皮、树根等）都可作为创作材料，甚至连生活木料废品都是创作媒介，木雕的材料概念完全被拓展，只能说是由木纤维构成的艺术品。

纤维艺术 [Fiber Art] 源于现代壁挂 [Modern Tapestry]，本是借助毛、棉、麻、棕、丝、藤等天然纤维材料，通过编织、环结、缠绕、缝缀、拼贴等工艺手段进行创作的艺术，现在发展到化学纤维纺织物品、塑料、电线、纸张，以及海绵、橡胶、铁丝等人工材料，甚至兼顾石块、木材、金属等硬质材料。创作手法从传统壁挂的单一编织手法发展到编和织、捆扎、黏接、缠绕、包裹等多种技法，有的还将染、绘、喷、印、涂等绘画技法和压模、塑型等工业技术移植到制作中，创造出现代意识的纤维艺术作品。由原来的单一平面的造型过渡到空间的并置性，且存于三维空间当中而衍生出来的软雕塑 [Soft Sculpture] 的概念。[16] "随着科技的进步和工业的发展，越来越多的新材料、特殊功能材料可供雕塑家选择，如磁性材料、钛合金、镁合金、高温合金、超重材料、超轻材料、吸振材料、超强材料、强力黏结材料、透明材料、光学材料（透光、滤光）、吸波材料、长荧光材料、磁流体材料等，使现代雕塑的表现形式和发展空间更加的开阔。"[17]

其二是随着西方现代主义雕塑在20世纪经过立体派、未来主义、超现实主义、构成主义等流派的演变，派生出金属焊接雕塑、废物雕塑、动态雕塑等雕塑门类。艺术发展进入后现代艺术阶段后所呈现的多元多样的艺术现象，如波普艺术、贫穷艺术、观念艺术、地景艺术、媒体艺术、表演艺术、录影艺术等，这些艺术借用现存的文本、图像、物像、影像等媒介，通过解构、

挪用、互补、重复等手段来呈现。雕塑艺术同样被解构，雕塑开始泛化。现代艺术家已从生态学、大地艺术、多媒体艺术等多样艺术入口，将艺术与人的感官和环境、时间、空间等紧密地联系起来，各种艺术的可能性正在得以探索。

雕塑的材料内涵已不仅是传统雕塑中的金、石、木等材料，而是扩展到工业废弃物、日常用品、现成品、环境、生物体、观念，甚至包括多媒体在内的各种媒介。有学者曾统计如下。

1. 环境材料：是指包括自然和都市在内的，各个场所的物质自身作为表现的素材。

2. 动物材料：从哺乳类到微生物等各种各样的动物与生物，其用法不只限于活的状态、死体、标本、化石等，还有骨、毛、脂肪、蜂蜡等成分作为隐喻的素材有着被人爱用的倾向。

3. 植物材料：花、树木等植物，一直作为有着许多自然生命力的象征被加以描绘，但随着自然的破坏和污染，影响到热带雨林的消灭和地球温室效应的增强，伴随着人类和自然的危机，被敏感的艺术家使用的机会在不断增加。

4. 食物材料：从原料到主食材料、调味品、点心、酒和药品等，其生长、被享用和腐烂等成为现代艺术表现的要素之一。

5. 工业材料：橡胶、树脂、毛毯、石材等。工业材料的大量化生产，其产品结构，以及通过批发、销售，其状况和过程等被广泛使用。

6. 现成品材料：自杜桑开始，现成品艺术越来越多。现成品成为表现的题材，也变成一种媒体。从睡衣夹到喷气式飞机等。

7. 垃圾材料：大量消耗的世纪，是垃圾的时代。从塑料和核废弃物等自然界本来不存在的物质，大量生产、大量消费的人类，尽是一些完全不能处理，包括散落在宇宙中的垃圾，从变成作品的那一天开始，垃圾成为艺术品也是必然的趋势。

8. 身体材料：表现主体将艺术家自身的身体作为素材被意识，并且直接转换成媒体是 20 世纪艺术最大的主题。

9. 媒体、系统材料：超过物质世界以上的媒体和系统，正在加速扩大，所有的事物都是为了系统而变成被消费的软件和被假象化的世界。媒体和系统的构造自身成为对象，人们追求的是为了表现的素材和媒体，从语言和文字声音等基本媒体到影像、摄影等复制媒体，从货币过渡到情报、卡片这种系统，以及艺术表现这种媒体的特性和价值被对象化，进而被当作引用的解释的材料。[18]

二、科学技术运用

在传统美术中，雕塑跟科学技术联系最为密切。科学技术

是生产力发展的重要动力，是人类社会进步的重要标志。人类从"钻木取火""打制石器"到火烧黏土，发明"制陶"技术，雕塑的成型技术就已初步掌握。金属冶炼技术的掌握使雕塑增加新的成员——"金属铸造"。19世纪以来，工业社会科技发展使得在建筑领域发明的许多材料被运用到雕塑中来。如1855年法国人兰特波发明的钢筋混凝土，在室外大型雕塑中得到广泛运用，如斯大林格勒（现伏尔加格勒）的《祖国——母亲》雕塑，高104米。1920年英国人E.毛雷尔发明的不锈钢，在穆希娜的《工人和社员农庄》中得到充分运用。1940年美国人研制的玻璃钢，由于轻质和不易碎的特点，已替代石膏，成为雕塑的主要材料。这些新材料在雕塑领域的运用，往往是从建筑、日常用品、军工产品等其他领域移植过来，平常所说的雕塑新材料是指在雕塑领域第一次使用，或者说是第一次从国外引进，在国内率先使用。如2001年广州美术学院雕塑系接待一个叫路易斯的法国雕塑家，他到雕塑系做了 个工作方案，是用高密度的泡沫高分子材料——发泡树脂来做的，所有的材料都是从法国空运到广州美术学院的。科学技术在雕塑领域的运用，还体现在加工技术、现代计算机技术及人文科技方面。

1. 材料加工技术不断推进

不同时代使用不同的劳动工具，这是由科学技术发展水平决定的。奴隶社会人类掌握了石器技术，奴隶社会人类掌握青铜技术，封建社会人类掌握铁器技术，蒸汽机的出现是一次技术革命，而电力的出现是另一次技术革命。人类历史上的每一次产业革命，都是以劳动工具的变革为标志的。先进的科学技术最直接的体现就是加工技术与设备。科学技术体现在雕塑中，就是材料的加工工艺与雕塑的制作流程。从最初的雕刻、塑造、烧制到后来的铸造、焊接等，每种材料的加工工艺总是伴随着人类文明的结晶，如金属热加工工艺，从陶范铸造到失蜡法铸造、从镶嵌错金银到鎏金、从翻砂铸造到树脂砂铸造、从精密铸造到低压真空铸造以及精确控温处理、快速激光成型等。从传统的手工切、削、刻、锻到现代数控车床高速运转的磨、钻、铣、铰等加工手段。"新的加工手段如激光焊接、水射流切割，可切割纸、布、木材（不可燃）、金属（不卷边、飞边、毛边）、机器人抛光（各种曲面）、五轴联动加工（复杂形状）、超大超小加工、振动加工（硬脆材料）等极大地提高了雕塑作品的加工效率与表现力；金属、玻璃、陶瓷、塑料、树脂等特种材料通过镜面抛光、纳米涂层、离子镀膜、电镀、涂装、淬火、堆焊等表面处理工艺可达到表面改性、装饰、耐磨、润滑、防腐蚀的效果。"[19]

传统木雕所使用的工具有凿子、斧头、锉刀与手锯之类，虽种类繁多，是艺术家在长期雕凿过程中根据自身的经验和艺术效果研发出来的工具，应该得以很好地继承与发扬，而且用手工雕凿出来的品质也是机械加工无法企及的。但是，作为教学配套设施，现代电动工具也必须要配备，其省时省力的特点是课程在几周内完成预设目标的重要保证。所以链锯、线板锯、电钻、带状砂纸机、轨道砂纸机、盘式砂纸机、刨床、刳刨工具及气动工具等的使用可以更快、更好地推进雕制进度。同时，环氧树脂或间苯二酚胶等现代胶黏剂的使用，使木雕在体量与空间上得以突破。随着人们生活水平的日益提高，居住环境的改善促使建筑、装修行业的材料加工工艺要求越来越高，新的加工设备会不断地被发明创造出来，特别是对石材、木材的加工新设备定会影响到雕塑的创作，进而影响到雕塑材料教学。

　　2.计算机技术对雕塑的影响

　　计算机是人类发明制造出来的信息加工工具。自1946年美国制成了世界上第一台电子数字计算机 ENIAC 以来。从电子管到晶体管，再到集成电路，计算机产品更新换代越来越快，也更加轻捷便利，应用越来越普及。其在三维扫描、图象处理、自动控制、数据处理方面的功能皆可应用到雕塑领域。

　　三维扫描本是应用于工业或医学领域，仪器昂贵、体量庞大。随着近几年半导体芯片技术的发展，三维激光扫描仪变得轻巧便利、精度高、速度快，可以扫描、处理造型比较复杂的雕塑。2009年，高32米的《青年毛泽东艺术雕像》在长沙落成。"雕塑泥塑放大过程中，使用计算机全息扫描技术，以三维扫描仪扫描雕塑模型，以10厘米的间隔对模型进行水平、纵向、横向的剖切，形成数十万个剖切面，并建立每小块各自的三维坐标系统，这些坐标就成为雕塑钢架结构设计与土建设计的依据。"[20]三维扫描仪不仅在室外大型雕塑的放大过程中可以体现其精确性，并且结合快速原型制作技术[rapid prototyping，简称RP，也称3D打印]，可以逆向将雕塑精确缩小，开发成礼品或旅游纪念品等。

图 5-4 三维电脑建模，CNC 打印作品。雕塑在线网下载。

图 5-5 三维电脑建模，CNC 打印作品。雕塑在线网下载。

　　利用计算机三维设计软件，可以在虚拟空间里进行设计、建模、修改，再运用 3D 打印或电脑数字控制雕刻机 [computer numerical control milling, 简称 CNC] 等设备制作模型，不仅在技术操作层面带来改进，并且给创作者带来全新的体验。创作者可以在虚拟空间里自由地尝试各种造型、结构、材质，多角度地观摩，肆意地发挥，超越固态材料的限制，借助光、水、雾、火等虚拟手段可以身临其境地体验计算机程序设计所带来真实

感受。国外早在 20 世纪 80 年代末期就有艺术家将数码技术运用到雕塑创作。第一次关于数码雕塑的发展及影响的讨论于 1990 年在美国雕塑家协会双年会上展开。1995 年，第一个名为"数码雕塑 95'"的大型国际展览和影像交流活动在法国举办。2008 年 10 月 9 日，四位美国艺术家的 20 余件大型数码石雕作品在北京今日美术馆开展，中国雕塑界第一次全方位地领略计算机技术的艺术创造魅力。随着 IT 业和网络技术的发展与普及，数码雕塑必将由国外走进国内，由艺术家的个人创作走向雕塑教学。

正如英国雕塑家理查德·狄肯所说，"现代雕塑有非常多的形式，随着时代的发展还会越来越多。尤其是随着网络信息技术的迅速发展，人们对艺术创作的方式会有改变，更要求我们关注一个数字化的、网络的空间，这种空间以往是根本不存在的，但它的发展前景却十分美好，对网络空间的探索将是今后雕塑发展的一个重要发展趋向"。[21]

三、教学模式与条件完善

1.老牌院校的教学改革

改革开放后，世界上从未有一个国家像中国一样在 30 年间发生如此大的变化，也从未有一个国家的教育像中国的教育一样教学改革如此频繁。虽然中国美术院校的培养模式单一，但各美术学院总是想通过教学改革，紧跟时代，使自己的办学理念清晰、明确、有特色。一方面，在中国传统雕塑与西方学院雕塑、现实主义雕塑与当代雕塑间做出平衡与抉择。另一方面，想培养出与时俱进的创造型艺术人才，又能在教育市场竞争中争得一席之地。虽然现在的雕塑教学，在老先生看来，学生由于泥塑习作课的减少显得写实基本功偏弱。但在年轻教师看来，现代艺术课程又似蜻蜓点水，学生刚有点兴趣，刚进入状态，课程就结束了。在旧有的教学体制下，修修补补难免不尽人意。因为一门新课程的设立，就意味着另一门课程被放弃。教学改革看似外部形势所逼，实则是对雕塑培养目标的社会适应性、课程结构的合理性、教师知识结构的雷同性提出挑战，进而推动雕塑教学的进步与雕塑事业的发展，同时也惠及雕塑材料教学的完善。以中国美术学院雕塑系为例：1979 年雕塑系曾制定了一个专业教学方案，确定办学方向、培养目标、教学进程、课程设置及比例等原则。1986 年雕塑系制定了教学大纲。1989 年在学院多次组织探讨中西文化比较、并存、互补、发展的基础上，制定了一个新的比较完善的专业教学大纲，1990 年又加以局部修订。1996 年，雕塑系领导感觉到原来的教学模式

面临着严峻的挑战，课堂作业没有生气，缺乏激情，雕塑材料种类较少，创作用材比较单调，因此把基础课与创作课的比例做了一些调整，实行两段制教学。2004年修订新的教学大纲，在"两段式"教学的基础上，四、五年级就进入工作室教学时段。2005年，雕塑系一年级划入基础部。2006年9月，本科四年级的课程进行调整，五个工作室的课程在四年级轮流一遍，五年级再开始选工作室。

中国美术学院雕塑系在改革开放后30多年间，教学大纲几经修订，教学科目不断更改、完善。相信其他美术学院在这期间也经历过多次的教学调整。今天有机会提出材料教学这一命题，也是受惠于各大美术学院在教学改革中，逐渐加大材料教学的比例，使之有目前这样的规模与条件。材料教学针对现有的各大美术学院来说，只有在已有的教学大纲、已配备的师资队伍，以及已有的教学条件下，通过教学改革来逐步完善与推进，"在新的条件与形式下，各美术院校利用扩展办学规模的契机，陆续开始认真审视、调整自己的办学方针与格局，以便顺应市场经济所带来的文化需求与结构性调整。如中央美术学院将目标定位为：在新世纪把中央美术学院建成中国美术教育的龙头学府，体现中国最高水准的教学质量和学术成果，为提升中国美术教育和社会文化水平做出贡献"[22]。而随着国家对现有教学体制的改革与推进，我国的办学体制将打破单一的模式，新的美术学院成立定会出现新理念下的雕塑专业以及材料教学。

2. 新兴教学的多元模式

1998年10月，联合国教科文组织在巴黎召开首次世界高等教育大会，通过了《世界高等教育宣言——为了21世纪；视野与行动》和《高等教育变革与发展的优先发展框架》。会议认为高等教育的功能，主要体现在3个方面：一是"培养高素质的毕业生和负责的公民，他们能够融合于人类活动的各个领域，通过学习适应当前与未来社会所需的课程，获得适当的职业资格，包括高水准的知识与能力"；二是"为学习者提供可以终身接受高等培训和学习的空间，为他们提供一系列最佳选择的课程，使他们能够获得自身发展和社会流动，从而把他们培养成为积极参与社会的公民"；三是"通过研究，创造和传播知识，通过恰当的科学鉴定，为社区服务，促进文化、社会与经济的发展，促进科学技术研究的发展，促进社会人文科学的发展以及艺术创造领域的发展"[23]。这些文件对我国高等教育形成现代的办学理念拓展了视野。

随着高等教育改革的深入，原先由教育主管部门批准的专业设置权正在下放，这使学校在专业设置上将更有主动性和社

会适应性。中国各大美术学院专业设置趋同的局面将有改观，学科特色将更明显。根据《国家中长期教育改革和发展规划纲要（2010—2020年）》，我国教育将"健全政府主导、社会参与、办学主体多元、办学形式多样、充满生机活力的办学体制，形成以政府办学为主体、全社会积极参与、公办教育和民办教育共同发展的格局"。

成立于2000年的四川音乐学院成都美术学院，"顺应教育发展的形势而建立，遵循美术教学规律，以改革为动力，以超常规的方式起步，走一条跨越式发展的新路。在坚持社会主义办学方向的基础上，严格按照艺术教育规律办事，提出'民族灵魂、现代精神'的学院办学思想，在传承中华民族文化传统的基础上，广纳世界各民族文化之精华，立足当代、放眼未来、激励创造、锐意求新。其雕塑系的教学宗旨是将严格的造型基本功训练与活跃的创造性思维的培养相结合，主要课程分基础课和创作课"[24]。

据受聘于该院雕塑系的尚晓风老师介绍，他曾于2006年在该院执教过一个"雕塑系试验班"，具体方法是：三十多个学生，所有的课程由他一个人来上，包括素描、创作、基本训练、焊接、装置等课程。课程不打分，没有固定的课时与节奏，学校也不计考勤，如果学生愿意，可以天天睡觉。但是，有一个要求，每个学期要组织两个以上正式向社会开放的展览，展览的规模是要达到可以出画册的水平，完全是毕业展览的规模。每次学生的作品要求三件以上。雕塑系给他一间全系最大的教室，作为创作车间，另外给他一间小教室，作为人体训练教室。从星期一到星期五，每天上午有模特，教室可以容纳十到十五人做雕塑。上午一直开放，有时下午也开放，学生可以从早上八点起来到晚上十一点一直在工作室里做东西。该班本科毕业后，有两位同学留校，另一位以专业第一名考上中央美术学院雕塑系第四工作室研究生。

尚晓风老师认为这种自由的、全开放的教学体系，要求学生有非常高的素质、行为。当然也会出现个别比较堕落、迷恋网络的学生，但是，这种教学模式针对"80后90后"这代人是没问题的，因为他们的信息量与自觉性强。学生的潜力还是有的，关键是用什么样的方式启发。在四川音乐学院的雕塑试验班里，很重要的一点是重新思考什么是基础，到底什么是作为一个当代雕塑家的基础，如果一个学生主动地去学，一个教员能够把学生的学习积极性调动起来，教学就成功了一半，剩下的就是个人的才能问题，这是无法预见的。要相信同学，真正不考勤时，没有一个同学迟到，当同学认为做雕塑是他们最

热爱的事情时，他们不会干别的。[25]

四川音乐美术学院尚晓风老师的"雕塑系试验班"，对目前中国雕塑教学的趋同性来讲，确实很有价值。并不是这种试验班的教学模式是否得以推广或自成体系，而是撕破一个口子、划上一道色彩。其释放的信息不仅是马一平院长对受聘教师的信任，更是对办学理念、课程结构、学生管理、后勤调配、教学评估等的考验。尚晓风早年毕业于中央美术学院雕塑系，经受过严格的写实雕塑的洗礼，后又游历国外多年，经受现代艺术的熏陶。随着国际间交流的增多，近年来国内雕塑专业毕业的本科生、硕士研究生赴国外深造、留学的人数不断增加，他们若补充到国内雕塑教学教师的行列，定会给雕塑材料教学带来新的面貌。

根据《国家中长期教育改革和发展规划纲要（2010—2020年）》，我国教育将"加强国际交流与合作。坚持以开放促改革、促发展。开展多层次、宽领域的教育交流与合作，提高我国教育国际化水平。借鉴国际上先进的教育理念和教育经验，促进我国教育改革发展，引进优质教育资源。吸引境外知名学校、教育和科研机构以及企业，合作设立教育教学、实训、研究机构或项目。鼓励各级各类学校开展多种形式的国际交流与合作，办好若干所示范性中外合作学校和一批中外合作办学项目。探索多种方式利用国外优质教育资源"。如"中德美术学硕士"项目，"是中国美术学院与德国柏林艺术大学合作培养美术学硕士教育项目，是中德两大艺术名校在全球化语境下，以跨文化、跨学科为教学理念，为培养能够引领21世纪艺术发展潮流的高级艺术创作与设计研究人才而建立的教学机构。该项目经中华人民共和国教育部批准于2006年9月正式启动，它是目前中国美术教育中外合作办学学历层次最高的项目。中德美术学硕士项目在引进欧洲一流艺术高校艺术和设计教育模式的同时，也积极发扬中国美术学院原有的优秀传统和一贯倡导的'多元互动、和而不同'的学术宗旨。在这里学习研究的学子们，将接受中、西方多元文化的教育和熏陶，具备独特的文化判断力和艺术创造力，从而达到国际化高素质人才的要求"。[26]

据不完全统计，中国设有雕塑专业的高等院校有三百多所，其中除了十大美术学院设置雕塑专业外，各艺术学院有雕塑系，如云南艺术学院、山东艺术学院、南京艺术学院等。各师范大学的二级美术学院，下设有雕塑专业，如吉林师范大学美术学院雕塑专业、南京师范大学美术学院雕塑专业、杭州师范大学美术学院雕塑专业等。个别综合性大学也设有雕塑专业，如山西大学等。此外一些雕塑专业还以公共艺术的名义挂在环境艺

术设计学院的名下，如浙江理工大学环境艺术设计学院公共艺术系等。雨后春笋般的雕塑专业，其中定会有不同的教学模式、不同的培养理念，也会有不同的雕塑材料教学课程出现。

3. 教学条件改善

（1）经费投入

我国公办大学的经费主要由政府投入、事业收入与学校创收等组成。八十年改革开放的成果，也可从政府对学校投入经费中体现出，如中国美术学院，1978 年，文化部核定的年度预算经费为 51.49 万元，后追加预算 5 万元，用于维修校舍等。1988 年文化部核定的年度预算经费为 214 万元。1998 年文化部下达的年度正常经费 789.50 万元，专项经费 328.50 万元。2007年，浙江省财政下达年度正常经费 8544 万元，为象山校区建成后，解决设备配套经费，向省政府争取专项经费 7203.32 万元，中央与地方共建经费 550 万元。[27]

虽然长期以来，经费问题是制约中国高等学校发展的关键因素和瓶颈，但国家对美术院校的实验室建设还是相当重视，如中央美术学院雕塑系 2000 年搬到新校区以后，在材料工作室建设上，申请的 230 万资金全部到位，保证了材料教学建构的完成和开展。中国美术学院雕塑系 2003 年搬回南山校区后，连续三年，除基本建设已经投入的硬件设备以外，浙江省再投入300 万进行实验室的建设，说明对雕塑系材料教学实验室平台的建设是非常重视的。

根据《国家中长期教育改革和发展规划纲要（2010—2020年）》，"各级政府要优化财政支出结构，统筹各项收入，把教育作为财政支出重点领域予以优先保障。提高国家财政性教育经费支出占国内生产总值比例，2012 年达到 4%。社会投入是教育投入的重要组成部分。充分调动全社会办教育积极性，扩大社会资源进入教育途径，多渠道增加教育投入"。

随着国家与社会对教育投入的增长，美术院校的实验室建设将更加完备，一些因空间与设备原因而无法展开的材料教学课程，也会因空间的建设与设备的添置而得以展开。同时，随社会经济与科技的发展，新的实验室与设备将会在校园里出现，材料教学新的课目也将产生。

（2）师资队伍建设

我国现有的教师管理制度是适应计划经济体制，采取行政干部管理的办法而建立起来的一种集中统一的"封闭指令性"管理模式。教师"职务终身制"，"能进不能出，能上不能下"等弊端，随着高校教师队伍建设的推进和《国家中长期教育改革和发展规划纲要（2010—2020 年）》的要求，我国高等院校

将逐步建立起适应社会主义市场经济体制下的教师聘任制和竞争机制。

聘任制的原则是"按需设岗，公开招聘，平等竞争，择优录取，严格考核，合约管理"。中国美术学院在 2011 年 1 月的校代会上通过了《岗位设置管理及聘用办法（试用）》，其原则是"以岗位设置为基础，深化聘用制度改革，转换用人机制，完善人才遴选、评价、激励与保障机制。实现竞聘上岗，按岗聘用，合约管理"。在岗位设置中"设置若干特设岗位，专门用于引进海外留学归国的高层次人才"。教职工薪酬由"岗位工资、薪级工资和绩效工资三部分构成，其中，绩效工资包括校内津贴及教学、科研、管理奖励等"。专任教师岗位分 13 个等级，"教师专业技术职务正高级岗位分为 4 个等级，副高级岗位分为 3 个等级，中级岗位分为 3 个等级，初级岗位分为 3 个等级"等。将岗位设置管理与人员收入分配制度、聘用制度结合起来，这些教师管理制度上的改革，不管结果如何，初衷是调动教师的积极性，提高教学质量，引进高端人才。

随着现有材料教学教师队伍自身知识结构的不断完善与提高，留学海外、接受西方现代艺术教育的人才不断充实教师队伍，国内、国外在雕塑材料探索方面有造诣的艺术家不断涌现，势必会使材料教学体系不断完善，教学成果更加丰硕。

第三节　材料教学的课程结构

囿于中国雕塑专业在国家培养目标单一，受城市雕塑市场需求、当代艺术创作及传统雕塑文化等因素制约，材料教学只能是在社会主义现实主义雕塑教学的框架内进行零星的点缀与穿插。若在本科高年级教学中有材料工作室得以延续则罢，否则在整个本科教学中，材料教学就如蜻蜓点水。个别同学想在研究生期间展开雕塑材料方面的研究工作，也会由于本科阶段的积淀不够而放弃。目前在雕塑本科教学中，材料课程作为专业必修，达到五门课程（石刻、木雕、陶瓷、金属焊接与铸造）的学校只是个别，材料教学的全面普及与完善尚需一段时日。

从另一角度看，国外美术院校，特别是跟中国有文化渊源且现代美术教育境遇相似的日本东京艺术大学，其雕塑教学的培养机制很值得我们借鉴。从招生模式、课程结构，以及从本科、硕士研究生到博士研究生的延续研究效果来看，更像是培养专业研究性人才。1994 年成立的天津美术学院雕塑系，其课程结构比较明确，工作室分别以石雕、木雕、陶艺与金属焊接

命名，但受大环境以及教师知识结构的影响，在积淀不厚的情况下，学生的成绩也很难达到预期的目标。相比较而言，该校已经比其他院校单纯、精练许多，毕业出来的学生知识结构在雕塑材料研究方面较其他院校的学生全面。

目前国内各大美术学院雕塑系的材料教学，统计的材料课程种类有"石刻""木雕""金属焊接""金属铸造""陶瓷艺术""纤维与软材料"等。每种课程有基础、实践、创作之分；具象、抽象之别。在本科阶段，个别学院又有材料工作室教学，涉及材料与观念、材料转换等课程。笔者对这些课程进行梳理、归纳，并将本科与研究生教学进行勾连，提出材料教学课程结构体系，供同行佐证。

1. 材料教学的先导课程

根据材料在雕塑创作过程中的转换形式，可分为置换、直接（主导）、综合三种形式。三种形式所对应的分别传统语境、现代语境与当代语境。传统语境的先导课程是"泥塑造型基础"，主要解决人体的结构、比例、运动关系等基本雕塑造型问题。现代语境下材料教学的先导课程是"立体构成"，有的学校是"构饰"或"抽象先导"，主要了解造型法则、形式规律、材料基础等知识。当代语境下材料教学的先导课程是"综合材料"，主要了解在观念主导下各种材料的组合关系。假如材料教学是实践课程，那么先导课程倾向于理论课程；假如材料教学是必修课程，先导课程倾向于普修课程；假如材料教学是专业课程，先导课程倾向于基础课程。先导课程是材料教学的前奏与基础，只有修读过先导课程，才能使材料教学得以顺利地展开。先导课程一般安排在低年级，甚至在基础部。

传统语境下材料教学的先导课程——"泥塑造型基础"

目的和任务是以泥土作为材料练习塑造立体形象，是雕塑艺术的基本练习课。通过对各种人物形象的自然属性和社会属性研究，结合把握具体形体特征以及对人物结构规律、运动规律及体积空间规律以至艺术表现手法的学习，了解人体的结构、动作变化和性格的规律；锻炼学生的观察能力、概括能力、组织能力、造型能力和熟练使用雕塑材料的能力，为雕塑艺术创作奠定造型基础。

现代语境下材料教学的先导课程——"立体构成""构饰""抽象引导"

这些先导课程主要讲解相关概念（构饰、空间、装饰、秩序、图案、肌理等）；现代雕塑各流派（如构成主义、立体主义、未来主义、超现实主义等）的产生、主张、主要事件、代表人物、主要作品等；形式法则（斐波那契极数、黄金分割、根号数列

比、对称与均衡等）；材料概念、范畴及各种分类等。通过自然形式的写生练习，使学生对自然及自然材料进行细致入微的研究，发展触觉和对材料的主观感受。解放学生的创造力，培养对自然材料的理解力，使学生熟悉视觉艺术中所有创造性活动都必须强调的基础材料。

当代语境下材料教学的先导课程——"综合材料"

涉及材料与造型、材料与观念、材料与感觉、材料与精神等领域。通过分析、研究与探讨，充分调动学生的视觉、触觉与听觉等感官系统，对各种包括声音在内的材料进行色、香、声、味全方位的体验，培养敏锐的感受能力，使学生完成从构思、材料选择、实验状态直至作品展示的创作过程。综合材料课程的评价体系不是以技法或加工工艺的好坏来评价，而是以学生的综合能力，包括构思立意、掌握材料的语汇、个性化艺术风貌、最终的展示效果等综合因素而定。

2. 材料教学技术层面

材料教学的首要课程部分便是掌握材料的加工工艺，了解材料种类与作品成型过程。由于课时安排关系，这部分的内容往往被压缩，或跟创作安排在一起，被一带而过，却不知这部分内容是材料教学的关键。学生可以不经历材料的创作体验，但必须掌握材料的基本加工技术，这是材料教学的根，也是国家要求提高学生技能的内涵。相比较国外的材料课程是从工具的制作开始，如石雕是从钢条通过火炉加温，亲自打成錾子开始。国内的材料教学由于安全、人数、课时等原因，将这部分内容交给技师或教辅人员来完成。"不经历风雨，怎能见彩虹"，不从零开始，不掌握基本的"技"，是无法体会个中的"味"，是达不到"道"的境界的。材料教学技术部分的课程大多安排在二、三年级，课时为三至四周，具体内如下。

石刻基础——了解石材种类、性能及美学特点，了解雕塑史上著名的石雕作品，掌握各类工具的性能及雕刻与打磨技法，掌握点线仪的使用等。

木雕基础——了解木材种类、性能，掌握木雕工具的性能、磨制与使用，掌握木雕的制作流程，了解木雕的上色、上蜡与挖心等保护措施。了解木雕艺术的发展历程、木雕工艺的流派等。

金属锻焊基础——了解金属焊接艺术的发展历程，著名艺术家的作品特点，掌握金属锻造的技巧，焊接的基本技术与手法，锻造与焊接成型的工艺流程，最后的效果与保护措施等。

陶瓷基础——了解陶瓷艺术的发展历程以及中国各大名窑的区别与工艺特点，掌握手拉坯、泥条、泥板、灌浆的成型方法，了解烧制技术和窑变效果等。

铸铜基础——了解铸铜工艺的发展史及著名的铸铜艺术品，掌握蜡模成型、负模成型方法，了解制作浇注系统及砂型、焙烧、熔炼、浇注、清理、打磨精修、化学着色全过程。

软材料与纤维基础——了解现代壁挂艺术、纤维艺术与软雕塑之间的发展转变，了解该领域著名艺术家的作品，纤维的内涵与外延，掌握各种编织技法及三维成型手段等。

当然各门课程除掌握加工工艺外，还了解其渊源、观摩优秀作品、掌握基本造型规律，并以作品的形式呈现。由于是大班、低年级的同学，无论是车间的设备、空间，还是材料的经济、可操作性方面，在有限的时间内，只能以蜻蜓点水式的教学为前提，以掌握基本技能为目的，类似创作的作业，也不能苛求其完善和有深度。笔者曾上过木雕课，对此阶段的教学体会是：准备工作要充分。材料尺寸不一、种类不一，要提前购买，使得同学有选择的空间，既节省费用，又丰富内容，在木材尺度符合的基础上雕刻也节省了时间，降低了难度。在使用机械工具时特别要注意安全。由于时间不够，使得木雕的防裂、打磨、修补、着色、上蜡等工序比较匆忙，最后呈现的作业完整性不强。

3. 材料教学创作层面

所谓材料教学的创作层面，是指学生在掌握材料加工技能的基础上，能结合材料，进行创作训练。学生通过具体材料课程的创作训练，找到适合自己的材料与语汇，为以后形成自己个人作品风貌铺垫。这个阶段的学习并且是本科向研究生过渡的关键。这个阶段往往安排在高年级，甚至可跟毕业创作联系在一起。

石刻创作——具象、非具象创作、因材施雕、命题创作、非命题创作等。

木雕创作——具象、非具象创作、因材施雕、命题创作、非命题创作等。

金属焊接创作——命题创作、非命题创作等。

陶瓷创作——动物创作、非具象创作、命题创作、非命题创作等。

金属铸造创作——负模成型（浮雕、建筑创作）、蜡片成型（动物、人物）创作、非命题创作等。

软材料创作——软材料创作、软材料造型实验等。

4. 材料教学拓展层面

拓展层面包括两方面内容，一是对雕塑材料内涵的挖掘和外延的拓展；二是材料加工工艺的拓展。此阶段的课程大多是高年级在工作室完成，不依附于各个车间。虽个别课程跟低年

级的类似，但其深度和广度的要求不同。作为本科教学，还是以了解材料属性、熟悉造型特点、引导同学感受、找到创作契机为主，个别单元可延伸至研究生教学。中国美术学院雕塑系第三材料工作室的课程笔者曾设计如下。

肌理、构成练习——挖掘材料的内在可能性，发现雕琢、镶嵌、扭转、撕裂或翻铸等方法所呈现的视觉效果。

材料异化练习——结合现代加工工艺，拓宽材料审美语境，审视传统材料审美定式，从而在材料外在质感上产生错觉，丰富材料内涵。

解构和集结练习——针对现成品、废品材料、工业产品等，从审美、人文、观念角度进行切割、拆卸和重组。

动态练习——反映机械动力或自然力（包括重力、磁场、繁殖、腐烂等）的造型或装置。

自然感受练习——结合自然环境的声、光、色及人文内涵进行创作。

不提具体的材料，只提出某种概念、效果或共性。学生可根据自己的感受和材料的可操作性，择一而行。既可把某种材料物理属性（力学性能、抗强度性能、可塑性能等）、化学性能（如铜着色）挖掘到极限，也可把某种加工工艺发挥到极限；既可关注材料本身，也可结合审美语境、人文关怀及当下观念；既可选择随手可得、廉价的材料，也可选择厂家定制、国外引进的材料。

以上单元的练习，使同学对材料种类、材质、属性、加工工艺、人文内涵等有比较清晰的了解，并加以甄别，找到符合自己创作需要的媒介，使其在随后的学习过程中不断深化、完善，最终体现在毕业创作中，为以后的艺术创作和个性化艺术语境奠定基础。此课程的教学实践时间不长、个别单元效果比较理想，但也存在一些问题，也可能是教学实施的时机并未成熟。

5. 材料教学研究层面

通过以上本科阶段的材料学习，学生在进入研究生阶段时，已经比较清楚自己能够驾驭哪一种材料，对哪一种材料比较有感觉，而且在掌握材料一般加工工艺的基础上，结合自己的创作手法与形式语言，会摸索出适合自己的、独特的加工工艺与工具，同时也会总结出自己在练习过程中，所感悟和感触到的独特的题材与创作手法。结合理论方面的探讨、研究与报告，最终呈现的将是在实践与理论方面有建树的青年艺术家雏形。

石雕方面——中西石雕比较研究、西汉霍去病墓前石雕风格研究、中国古代石雕的写意性研究、唐十八陵石像研究、石雕艺术家个案研究、当代石雕创作研究，石窟造像研究等。

木雕方面——肖像木雕研究、写意性木雕创作研究、因材施雕研究、民间木雕流派研究、木雕与建筑的关系研究、木雕艺术家个案研究、当代木雕创作研究、中西木雕比较研究等。

金属焊接——金属焊接艺术家个案研究、写意性金属焊接研究、金属焊接与本土文化研究、金属焊接艺术与科技关系研究、金属焊接艺术与环境关系研究等。

陶瓷——陶瓷材料研究、陶瓷乐烧技术研究、古代名窑研究、考古出土陶瓷研究、陶瓷名家个案研究、当代陶瓷创作研究、陶瓷行业的发展研究等。

铸造——古代青铜器艺术研究、铸造技术研究、铸造艺术品修复研究、中西铸造艺术比较研究等。

纤维与软材料——艺术家个案研究、纤维艺术与软材料的发展研究、当代软材料创作研究等。

综合——雕塑与材料的关系研究、雕塑创作与材料审美研究、材料的社会属性跟雕塑美学研究、雕塑家个案创作材料研究、雕塑材料与科技研究等。

注释

1. 《毛泽东选集》第三卷，第 867—870 页。

2. 陈学恂主编：《中国教育史研究——现代分卷》，上海：华东师范大学出版社，2009 年，第 297 页。

3. 潘耀昌编著：《中国近现代美术教育史》，杭州：中国美术学院出版社，2002 年，第 50—52 页。

4. 潘耀昌编著：《中国近现代美术教育史》，杭州：中国美术学院出版社，2002 年，第 54 页。

5. 钱云可记录：《马改户访谈录》，2008 年 11 月 19 日，北京马改户家。

6. 潘耀昌编：《20 世纪中国美术教育》，上海：上海书画出版社，1999 年，第 1 页。

7. 曹春生、司徒兆光撰：《雕塑系的创作教学》，《美术研究》1995 年第 2 期。

8. 朱光潜：《西方美学史》（上卷），北京：人民文学出版社，1982 年，第 47—48 页。

9. 邢莉：《自觉与规范》，北京：中国人民大学出版社，2004 年，第 132 页。

10. 同上，第 239 页。

11. 据项金国老师介绍："学生到了石雕工厂，充满热情。同学们看工人玩石头，就像玩泥巴一样的方便，感觉完全不一样，有一个氛围在里面。再就是石材，那人家的边角料，可以挑各种根据构思、稿子选适合的石材，学校不可能有这么多石材。底座要搞平，在工厂放在机床上，一下子就搞平了，让学生一个星期都搞不平。这个时代，完全让学生像古老的石匠那么做犯不着，他只是掌握这个方法，这个材料，以后永远用不上都有可能。现在的方式，就是靠有些老师，个人有点石雕工程给工厂做，他就给这个面子，以这种方式在维持。事先交代工厂，所有的废料不要扔掉，找一个角落把它堆起来，所以废料多极啦。有些学生在废料前面发呆，等着呆着东西就来啦。有些就去参观、放开，充分发挥想象力，那么碰到问题时要活跃一些，石雕课基本是这个样子。"（钱云可记录：《项金国访谈录》，2008 年 12 月 8 日，湖北美术学院雕塑系办公室。）

12. 据王小蕙老师介绍："也是放在福建漳州，那里材料很多，有的是一些下脚料，有的是好的料，可以花钱买，边角料可以捡。他们认为这种材料不能用在菩萨、观音之上，所以可以捡来用，学生有些用得非常不错，各种材料都有，可以雕刻、衔接、镶嵌等。由于实习基地的老板都是朋友关系，路费是学生自己的，材料费学校给一点，象征性的补贴，还是以前的标准。到那里全是自己花钱，尽管这样，学生还是愿意去，每年都问，老师今年去不去，因为上一届下来，反映不错，觉得很好，到了那地方，有看传统的东西。福建漳州那边，设备很好，打坯都是用链条锯，从大毛坯到小毛坯，就像我们用雕塑刀一样熟练，连眼睛、鼻子都可以打出来，熟能生巧。链条锯有很多种。带学生去，有一个好处，有一个好的氛围，一进去，樟木的香味就扑面而来，然后师傅坐在那，有做大的，有做小的几个工序，像作坊似的，我们喜欢到作坊的地方去，吃饭、住房都在哪，学生不多，一个班分成石雕、金属、木雕三种，所以比较好照顾，人家也愿意接受，太多了不行。回来有汇报展览。"（钱云可记录：《王小蕙访谈录》，2008 年 11 月 4 日，清华大学美术学院王小蕙工作室。）

13. 钱云可记录：《蒋铁骊访谈录》，2008 年 12 月 17 日，上海大学上海美术学院雕塑系办公室。

14. 中央美术学院雕塑孙伟老师 2005 年 12 月 13 日在《2005 年的全国雕塑材料教学研讨会》上指出材料教学必须面临和解决几个问题：
第一，材料教学做得不足不够，材料深度研究与利用的机制还没有建立；
第二，缺少专门的技术人才和开发的人才，从事专业研究的专门人才是缺的。好的技工是缺少，技术和开发后劲都不足；
第三，材料教学未来的延伸和综合材料的应用是很重要的。这个时候应该做准备。保证材料学科间的综合利用；
第四，材料教学成果的推广和社会应用是保证材料教学发展的动力。

15. 董效民编：《木质建筑材料》，成都：四川科学技术出版社，1999 年，第 20—24 页。

16. 朱尽晖撰：《纤维艺术结构技法略谈》，《美苑》2002 年第 2 期，第 53—55 页。

17. 吴玉广、王斌撰：《高科技使雕塑艺术更具生命力》，《雕塑》2007 年第 6 期，第 68 页。

18. 鹰见明彦文撰：《现代艺术和媒体的百科》，方振宁译，《艺术家》1999 年 8 月。

19. 吴玉广、王斌撰：《高科技使雕塑艺术更具生命力》，《雕塑》2007 年第 6 期，第 68 页。

20. 谢立文撰：《谈〈青年毛泽东艺术雕像〉中现代科技成果的应用》，《雕塑》2010 年第 4 期，第 26 页。

21. 理查德·狄肯撰：《英国雕塑家理查德·狄肯访谈》，《雕塑》2000 年第 4 期，第 46 页。

22. 潘公凯撰：《探索中国特色的现代美术教育之路》，《美术研究》2003 年第 1 期，第 4 页。

23. 联合国教科文组织《关于高等教育变革与发展政策性文件》，教育部网站。

24. 根据四川音乐学院成都美术学院网站。

25. 钱云可记录：《尚晓风讲座》，20108 年 9 月 25 日，中国美术学院雕塑系办公室。

26. "中德美术学硕士项目分为综合艺术和综合设计两个研究方向，设绘画、雕塑等六个工作室。学制为两年半，分五个学期，其中第一、二、三和第五学期在中国美术学院学习；第四学期将在柏林艺术大学研修三个月，考察德国及欧洲的文化，收集毕业论文资料。教学计划由柏林艺术大学根据德国的硕士研究生培养方式制定，包括专业学习、专业理论学习、项目专题作业、德语学习、毕业展览及论文答辩五个部分。每学期分两段制教学：第一阶段的全部专业课教学任务由柏林艺术大学派遣教师承担；第二阶段的课程由中国美术学院安排教师承担。学生在完成全部课程并通过德语考试、毕业创作 / 设计、论文答辩后，将获得柏林艺术大学颁发的、获国际承认的美术学硕士学位。"（根据中国美术学院网站。）

27. 许江、毛雪飞主编：《学院的力量》，杭州：中国美术学院出版社，2008 年。

结 语

　　本论文坚持"个案考察、采访的资料收集方法"与"归纳与分析，层层推进的建构方法"，将深藏于教师记忆中的、散落的雕塑教学事件进行串联，通过教学档案、课程对比、作业解读、师生反馈等资讯，梳理材料教学发展历程，构建雕塑材料教学课程体系。

　　雕塑艺术离不开物质媒介。泥塑是"雕塑"的主要内涵，泥巴也是主要雕塑材料，但"泥塑"课程不在材料教学范畴，从其教学目来看，该课程通过从头像到等大人体的一系列课程，培养三维观察方法、研究人物形象属性、领会雕塑造型语汇、把握对象形体特征、熟知结构运动规律、运用艺术表现手法、塑造空间体积形象。泥巴材料的性能及塑造技巧，在本科阶段所占的比例很小，或许在艺术家个人创作中，对泥巴的性能、肌理情有独钟，但在学习阶段，定位为造型基础课程更为合适。

　　除"泥塑课程"之外，其他诸如"石雕""木雕""金属铸造""金属焊接"等教学课程，经过几十年的发展，现在初具规模。虽然各学院的培养目标、课程名称、授课内容、授课时间、修学对象、所占学分、评价体系等不同，但就全国范围内，雕塑所涉及的材料课程，还只囿于石雕、木雕、陶艺、金属焊接、金属铸造、纤维软雕塑等几类。其中"石雕"课程历时最久，1928年国立杭州艺术院成立时仿照法国巴黎美术学院雕塑教学设置，聘请外籍教员任教，但由于教学条件限制，该课程的实施断断续续。"木雕"课程更多的是作为"石雕"的候补，让同学熟悉"减法"的加工手段，其悠久历史与丰富资

源常诱使学生与教师在业余时间雕刻。"陶艺"课程在很长一段时间里是跟社会实践、劳动课结合。学生在学校做好泥稿，翻成外模，带到陶瓷厂灌浆、烧制。个别学校设置陶艺实验室后，陶泥的多种成型方式才可练习，泥性的探索才有可能。"金属铸造"是几代人梦寐以求的课程。1986年，广州美术学院引进赖锡鸿技术员，率先开设铸造课，一直延续至今，是材料教学中档案最详尽的课程。1993年，中国美术学院聘请英国迈克老师开设"金属焊接"课程，这是西方现代雕塑课程在中国的正式登陆。由于该课程实施条件简便、创作自由、成果丰硕，目前在国内雕塑专业中普及率最高。2003年，中国美术学院搬回南山校区。成立于1988年的万曼壁挂研究室纳入雕塑系的建制之中。在施慧老师的主持下，"纤维软雕塑"课程是当代雕塑发展的突破口与制高点，2010年该课程被批准为国家精品课程。

从1928年开始，中国雕塑教学始终有实材课程，虽断断续续，却也不离不弃。为何一直到2005年，才正式提出"材料教学"之说？究其原因，一方面是"文革"前的实材课程太少，见于档案的只有石刻与陶瓷艺术两门。中华人民共和国成立前，我国政局动荡，学校内迁，生产力低下、物资匮乏等原因导致材料课程难以开展。中华人民共和国成立后，国家一系列重大室外雕塑促使雕塑材料的加工技术提高与新材料的尝试。上海《中苏友好大厦雕塑》工程提高国内大型雕塑的放大与翻制水平，《人民英雄纪念碑浮雕》工程普及了石刻点线仪在中国的使用，沈阳《毛泽东思想万岁》雕塑工程研制出玻璃钢材料，还有其他工程中使用水泥、水泥喷铜等，虽然这些材料与技术不一定体现在教学中，但对中国雕塑发展产生巨大影响。由于国家大力提倡半工半读，学生下乡下厂劳动，利用这种社会实践的机会，到陶瓷厂家学习陶瓷的授课形式一直延续到20世纪90年代。改革开放后，西方的现代艺术拓宽了国内雕塑创作思路。经济发展使教学硬件设施大大改善，同时聘请外籍教员来华执教、交流日渐增多。世纪初的高校扩招与实验室建设评估，各大美术学院利用新校区建设契机，规划空间、申请设备、借调教员，雕塑材料教学才初具规模。

似乎一切的准备是为了正名！"材料教学"的提出固然需要丰富多样的课目，但理念是最重要的。在传统语汇中，材料只是雕塑一个辅助、说明的词，即使在雕塑的审美中发生作用，终究不是雕塑创作的出发点，材料更多的是充当辅助、次要的角色，处于从属、置换的位置。由于西方现代雕塑对"母题"的忽视，强调纯形式、结构等，使雕塑传统材料重新焕发生命力。艺术家对材料的不懈追问，突破了雕塑材料的传统审美，加上

运用现代加工技术，新的材质与视觉体验推动了雕塑审美的更易与雕塑风格的多样化。雕塑创作中材料已处于主导、直接的地位，作品的构思、立意皆从材料出发，雕塑的创作直接源发自材料。经过改革开放后二十多年西方现代雕塑的洗礼，材料在雕塑创作中的地位空前重要，于是，2005年在北京召开有全国十大美术学院联席、中央美术学院主持的"全国高等美术学院雕塑材料教学研讨会"，正式提出"材料教学"一词，显然是先有教学之实，后有教学之名。

由于中国雕塑教学源自西方古典雕塑教学，改革开放后又受西方现代雕塑影响，同时雕塑创作又必须直面当代人的生存状况。审视材料媒介在雕塑创作中的置换、主导与综合三种转化形式，可以总结出中国雕塑材料教学是在传统语境、现代语境与当代语境三种情况下进行的。三者之间没有优劣之分、只有指导理念之别。当然个别课程由于课时及教师的因素会出现三种语境共存的情况，但并不妨碍对材料在雕塑创作中转换模式的判断。三种语境有相应的先导课程：传统语境的先导课程是"泥塑基础"；现代语境的先导课程是"立体构成"，个别学校称之为"构饰课""抽象基础"；当代语境的先导课程是"综合材料"。

由于国家统一的办学方针、各院校间的师承关系，以及唯部属院校马首是瞻的原因，导致目前中国雕塑教学呈现模式单一的弊端。在国家规定雕塑本科学生要掌握泥、木、石、金属、陶瓷等多种材料进行制作的基础技能的情况下，虽然个别学院在专业设置上有所不同，但都在追求人有我有，求全求同。招生标准看齐、办学理念参照、培养目标类似、课程设施相近，就连教改、评估也是互为借鉴，不同的是学生个体、教师水平。雕塑材料教学局限于木、石、金属、陶瓷等几类也就在所难免。尽管有识之士认为材料教学越来越重要，但在目前国内雕塑专业教学中所占的比例仍然有限。以上所列的各种材料课程，全部实施的还是少数学校。本文所总结的材料教学体系，在不放弃社会主义现实主义雕塑教学的情况下，很难有剩余的时间来安排所有的课程。或许新的办学机制，以材料教学为重点的新型教学单位出现，使学生从本科到研究生期间，专注某种材料，才能领略材料课程间的相互关联。

雕塑材料教学研究既涉及雕塑材料，也涉及雕塑教学。社会进步、发展会发明许多新的材料，改进加工技术，其他领域的材料将越来越多地加入雕塑材料的行列，这使雕塑材料有横向发展的可能。但作为材料教学，又会追问教学为何？掌握材料的目的为何？材料的本质为何？这使得材料教学有向纵深发展的可能。

参考文献

[1] 王朝闻. 美学概论[M]. 北京：人民出版社，1981.

[2] 王子云. 中国雕塑艺术史[M]. 北京：人民美术出版社，1988.

[3] 郑朝编. 雕塑春秋——中国美术学院雕塑系七十年[M]. 杭州：中国美术学院出版社，1998.

[4] 王维臣. 教学与课程导论[M]. 上海：上海教育出版社，1999.

[5] 孙振华. 走向荒原[M]. 南宁：广西美术出版社，1999.

[6] 潘耀昌. 20世纪中国美术教育[M]. 上海：上海书画出版社，1999.

[7] 岛子. 后现代艺术系谱[M]. 重庆：重庆出版社，2001.

[8] 潘耀昌. 中国近现代美术教育史[M]. 杭州：中国美术学院出版社，2002.

[9] 邢莉. 自觉与规范[M]. 北京：中国人民大学出版社，2004.

[10] 霍波洋. 双重基础——抽象造型基础[M]. 长春：吉林美术出版社，2006.

[11] 李保强，周福盛. 教育基本原理[M]. 济南：山东人民出版社，2008.

[12] 李允，周海银. 课程与教学原理[M]. 济南：山东人民出版社，2008.

[13] 黎日晃. 雕塑基础教程——石雕[M]//隋建国. 雕塑基础教程. 石家庄：河北教育出版社，2009.

[14] 金妹. 宽容与超越——法国当代高等美术教育纵横谈[M]. 石家庄：河北教育出版社，2009.

［15］陈学恂. 中国教育史研究——现代分卷[M]. 上海：华东师范
大学出版社，2009.

［16］赫伯特·里德.现代雕塑简史[M]. 林荣森，译. 长沙：湖南美
术出版社，1988.

［17］雷·H.肯拜尔，等. 世界雕塑史[M]. 钱景长，等，译. 杭
州：浙江人民美术出版社，1989.

［18］阿瑟·艾夫兰.西方艺术教育史[M]. 邢莉，常宁生，译. 成
都：四川人民出版社，2000.

［19］贡布里希. 艺术发展史[M]. 范景中，译. 天津：天津人民美
术出版社，2006.

中国雕塑材料教学研究

附录一：
雕塑材料教学大事记

　　杭州国立艺术院或杭州国立艺专时期，雕塑专业授课内容就分为泥塑与石刻，石刻为兼修科，按规定是在三年级上，每周40课时。最初的石雕教师是英籍石刻专家伟达 [Wegrtat]。他是上海伟达洋行主持人之一，20世纪20—30年代雕刻过上海许多重大建筑物的装饰雕塑，能用点线仪准确将石膏像翻刻成大理石。

　　1944年程曼叔先生任国立艺专雕塑教授，石刻教师由他兼任，在民国三十六学年度（1947）第一学期的授课时间表上，三年级的每周二下午，由程先生任教石刻课。

　　1950年4月由国立北平艺术专科学校与华北大学三部美术系合并成立中央美术学院，继而成立雕塑系。在雕塑系培养目标中，明确提出要学生明了石刻、铸铜的方法。在课程设置中，二年级有模型翻制课，三年级有铸铜及陶塑的制造法，四、五年级明了石刻、铸铜的过程方法：联系实际，完成创作。

　　1954年，中央美术学院华东分院雕塑系成立翻制组，翻制组成员有王隐秋教授及王权、汤耀荣等，翻制组主要任务是配合教学需要、翻制教具与师生作品。

　　1954年上海开始兴建中苏友好大厦，中央美术学院华东分院雕塑系的26名师生，还有广州的潘鹤等与苏联雕塑家凯尔别、莫拉文、叶拉金一起放大主体雕塑，对大型雕塑的放大步骤与翻制过程有直接的借鉴与学习机会。

　　1954年雕塑系教师李巳生会同郭其祥等人到大足进行写

生、拍照、收集整理资料，并临摹、翻制原作，为了不损伤原作，雕塑系老教师罗才荣采用板泥做模，这在全国属首创。

1958 年 4 月 22 日，人民英雄纪念碑建成，点线仪在大型雕塑中的运用是在做人民英雄纪念碑时，由留学法国的刘开渠、滑田友先生他们传授给民间艺人。纪念碑当时的老师傅，从曲阳和苏州调入的民间石雕师傅二十多人。他们原先是在民间打佛像、狮子，后来被请到纪念碑工程现场，所以要特别地给他们做训练，用点线仪学习雕刻写实人物，开始打的是习作，后来才开始雕刻浮雕。人民英雄纪念碑完工后，这批人成立北京雕塑工厂，成为专职人员，所以在 1959 年度中央美术学院雕塑系的教学规划中，将石刻木雕课程与去北京雕塑工厂实习、劳动结合起来，时间为一个月，年级分两个阶段。

1959 年，中华人民共和国十周年十大建筑献礼工程完成，其中《全国农业展览馆群雕》与《工人体育馆雕塑》为水泥材质，《军事博物馆门口雕塑》为喷铜材质。

1959 年，刘开渠为了在教学上开拓石雕专业，举办了一次全国的石雕学习班，由国内各大美术院校派出青年教师前往北京学习，包括广州美术学院的曹崇恩、浙江美术学院的何文元、四川美术学院的杨发育与上海的胡博文等来北京观摩石雕技艺，他们回各自单位后，开始传授石雕课程，其中曹崇恩还出版过《木雕艺术》专著，何文元老师编写了《石刻课讲授提纲》。

1959 年，浙江美术学院民间美术系的王凤祚先生接受中国历史博物馆两米高的毕昇立像任务，历时一个多月，采用民间木雕放大办法，充分体现民间木雕传统风格的同时，又吸取西方雕塑技法，体、线、面结合自然，用凿、用刀周密，节奏感强，颇受赞许。

1959 年度中央美术学院雕塑系的教学规划中，将石刻木雕课程与去北京雕塑工厂实习、劳动结合起来，时间为一个月，年级分两个阶段。

1961 年，以刘开渠为教授，傅天仇、钱绍武为助教的中央美术学院第二届雕塑研究班开学，据当时的学员田金铎、张叔瀛、刘政德回忆，曾去广东石湾、潮州考察、学习过陶瓷和木雕。

1970 年建设国内最早的大型玻璃钢雕塑，泥稿由鲁迅美术学院雕塑系集体放大，像高 20.5 米的《毛泽东思想胜利万岁》落成。

1979 年，应联合国教科文组织邀请，我国派出史超雄和伍明万前往意大利卡拉拉大理石工艺雕刻学院进修。

1980—1982 年，文化部派广州美术学院雕塑系教师梁明诚到意大利卡拉拉美术学院进修两年。他有感于国内雕塑系在材

料教学上的差距，选择学习石刻与铸铜技术，并在回国后，将从意大利带回的现代气动石雕工具交由广州造船厂研究重制，再将制成品携往北京、上海和西安等地作演示讲座，推动石雕的教学与创作。他将铸造技术带回来后与广州精密铸造厂技术科搞新产品开发的赖锡鸿先生进行交流，并聘请赖锡鸿来雕塑系主持铸铜课教学。从此，广州美术学院雕塑系的铸造课延续至今，是全国十大美术学院雕塑系中材料教学中无间断授课时间延续最长的课程，而且档案齐全。

1982年浙江美术学院制定《雕塑系五年制教学进程表》，四年级上学期最后五周为石雕、木雕课，内容为同学自选（创作、习作、临摹均可）。

1983年，史超雄和伍明万在中央美术学院附中开办了一次石雕学习班，利用意大利的气动石雕工具进行教学，各大美术学院派来了一批青年教师就学，其中包括中国美术学院的龙翔和广州美术学院的黄河等。文化部为鼓励和提倡雕塑家亲自制作硬质材料雕塑作品，从意大利进口了7套现代化电、气动雕刻工具，分配给部属院校的雕塑系。

1984年，鲁迅美术学院雕塑系聘请日本东京大学的细井良雄来系开办石雕训练班，四位学员中，李军后来成为天津美术学院雕塑系石雕课的授课教师。

1986年，中央美术学院邀请美国堪萨斯大学雕塑研究中心主任塔夫脱教授在上海交通大学主持青铜工艺研修班，其中参加学习的广州美术学院雕塑系赖锡鸿老师，一直从事铸铜课的教学工作。

1993年，中央美术学院雕塑系聘请德国亚琛科技大学建筑系雕塑研究工作室的汤汉生教授来开设铸铜课。

1993年，中国美术学院雕塑系邀请迈克来雕塑系传授金属焊接课。

1995年，文化部下达关于印发《全国高等艺术院校本科专业教学方案》的通知，其中关于本科雕塑专业的培养目标：能熟练掌握用泥、木、石、金属、陶瓷等多种材料进行浮雕、圆雕的设计与制作的基础技能。

1997年，中央美术学院雕塑系的文楼先生工作室挂牌。

1998年，广州美术学院雕塑系开设了现代石雕教学课程。主要教学目标是结合使用电动和手动工具的打制技法，体现"直接雕刻"的创作方式。

1999年，鲁迅美术学院雕塑系开始发力，在教学调整中将西方现代主义及后现代主义雕塑课程纳入教学大纲。2000年，为了更好地系统学习西方现代主义和后现代主义美术教育的方

法，先后八次聘请外籍教师来任教，新鲜的授课内容及方式给传统教学注入新的血液。

2001年，中央美术学院搬入花家地新校区，雕塑系建立木、石、陶、金属焊接、铸造及材料构成六个实验室，相应的六门现代材料课程，是以现代艺术审美观念为指导的，建立在拓展物质材料及其技术处理方法基础上的材料语言系统，新的建立在材料语言基础上的现代雕塑正式纳入教学系统。

2002年，湖北美术学院雕塑系引进美国白安妮的金属焊接课程。

2003年，英国雕塑家迈克来天津美术学院教授金属焊接课。

教育部于2004年8月颁布的《普通高等学校本科教学工作水平评估方案》中有一级指标——教学条件与利用，主要观测点有实验室、实习基地状况，标准是各类功能的教学实验室配备完善，设备先进，利用率高，在本科人才培养中能发挥较好作用；校内外实习基地完善，设施能满足因材施教的实践教学要求。

2003年，中国美术学院从滨江校区搬回南山校区，创办于1988年的万曼壁挂研究所并入雕塑系，成为软材料实验室，施慧老师主持第五纤维与空间工作室的教学工作。

2005年12月，由中央美术学院雕塑系策划，十所美术学院雕塑系共同主办的"2005全国高等美术院校雕塑材料教学研讨会"在北京中央美术学院召开，这是进入21世纪后第一次全国性雕塑教学的学术研讨会议，也是在中国首次以"雕塑材料教学"名义召开的研讨会议。

2007年，由中央美术学院雕塑系主任隋建国主编的《雕塑基础教程》陆续出版，其中材料教程共六本，分别为吕品昌著的《陶艺》、萧立著的《木雕》、孙璐著的《直接金属雕塑》、王伟著的《金属铸造雕塑》、黎日晃著的《石雕》和秦璞著的《综合材料》。

附录二：
有关材料教学、材料研究发表论文
部分年份统计

作者	文章题目	杂志名称	刊序	页码
刘巽发	木雕技法述要	新美术	1983 年第 1 期	第 14 页
拉毛维	纺织品雕塑：第十二届国际壁挂双年展	新美术	1987 年第 2 期	第 28 页
石桦	台湾高山族的木雕艺术	新美术	1992 年第 2 期	第 49 页
仲兆鼐	木纹雕刻之实践	新美术	1994 年第 2 期	第 29 页
李秀勤	金属焊接雕塑艺术	新美术	1994 年第 2 期	第 46 页
陈汉	低温陶塑在当代雕塑中的表现与拓展	新美术	2008 年第 6 期	第 103 页
周尚仪	现代金属雕塑探微	雕塑	1996 年第 2 期	第 8 页
傅维安	构饰课教学提要之一	雕塑	1996 年第 4 期	第 26 页
卢如来	边缘艺术——软雕塑	雕塑	1996 年第 4 期	第 28 页
许正龙	强化雕塑教学的设计观念	雕塑	1997 年第 2 期	第 26 页
傅维安	构饰课教学提要之二	雕塑	1997 年第 1 期	第 52 页
王小蕙	木雕教学散记	雕塑	1997 年第 3 期	第 38 页
张宝贵	新材料技术对环境艺术的影响	雕塑	1997 年第 4 期	第 11 页

作者	文章题目	杂志名称	刊序	页码
隋建国	它山之石——墨尔本维多利亚艺术学院雕塑系的教学	雕塑	1997 年第 4 期	第 30 页
刘毅	中外雕塑教学现状与分析	雕塑	1999 年第 2 期	第 8 页
项金国	美术院校雕塑教学思想的裂变	雕塑	1999 年第 2 期	第 12 页
周恒	步入自然的愉悦——浅谈现代石雕的肌理美	雕塑	2000 年第 4 期	第 26 页
	人瑞辉煌 青铜千秋——中国《雕塑》杂志第一届青铜铸造研习班札记	雕塑	2001 年第 4 期	第 51 页
王小蕙	清华大学美术学院雕塑系学生本科木雕作品展	雕塑	2001 年第 2 期	第 46 页
吕品昌	质变的泥性——关于中央美术学院雕塑系陶瓷研究班的教学和创作	雕塑	2001 年第 3 期	第 40 页
扬文会	造型材料与创意——艺术设计 99 级造型训练课教学随感	雕塑	2001 年第 3 期	第 42 页
林胜煌	东京艺术大学的木雕教育	雕塑	2001 年第 4 期	第 38 页
项金国	在实践中探索——湖北美术学院雕塑系在惠安石雕实习基地的教学	雕塑	2001 年增刊	第 78 页
许正龙	扩充雕塑——试论科技对雕塑造型的影响	雕塑	2001 年增刊	第 51 页
傅中望	清华大学美术学院的实验雕塑教学	雕塑	2002 年第 1 期	第 20 页
东土	关爱生命，慰藉心灵——圣路加国际病院木雕展漫笔	雕塑	2002 年第 2 期	第 63 页
洪涛	引导、创作——有感于雕塑系创作教学	雕塑	2002 年第 3 期	第 30 页
周子强	居高临下、深入浅出——浅谈师范院校美术教育中的雕塑教学	雕塑	2002 年第 4 期	第 27 页
尚晓文	自在·自我的融合——清华大学美术学院雕塑系金属雕塑可札记	雕塑	2005 年第 1 期	第 20 页
王小蕙	在民间的土壤里升华——记清华大学美术学院雕塑系木雕实习课	雕塑	2005 年第 1 期	第 22 页
隋建国	再识文楼	雕塑	2006 年第 2 期	第 28 页
夏天	写意性金属雕塑初探	雕塑	2006 年第 3 期	第 22 页
隋建国	重要的一步——说说全国高等美术院校材料研讨会	雕塑	2006 年第 4 期	第 38 页
钱云可	谈雕塑材料与雕塑	雕塑	2007 年第 2 期	第 54 页
孟夏 王朝阳	论现代陶艺的审美意蕴	雕塑	2007 年第 2 期	第 62 页
游良照	中国木雕之翘楚——仙游木雕的传统特色与发展态势	雕塑	2007 年第 4 期	第 64 页

作者	文章题目	杂志名称	刊序	页码
庄家会	从材料看西方雕塑	雕塑	2007 年第 6 期	第 62 页
吴玉广 王斌	高科技使雕塑艺术更具生命力	雕塑	2007 年第 6 期	第 67 页
孙璐	扩展的生发 ——中央美术学院雕塑系 2005 级学生金属雕塑实践	雕塑	2008 年第 2 期	第 40 页
程耀	陶之语意——对陶艺意境的探讨	雕塑	2008 年第 3 期	第 64 页
叶严薇	谈装饰材料对壁画造型的影响	雕塑	2008 年第 4 期	第 64 页
王梦佳	技术 VS 艺术，传统 VS 当代——从数码石雕展谈起	雕塑	2008 年第 6 期	第 10 页
李卫	雕刻者的艺术——非洲木雕形式语言初探	雕塑	2009 年第 1 期	第 62 页
郑丰银 艾玉庭	试论中国现代陶艺的创作方向	雕塑	2009 年第 1 期	第 66 页
潘尤龙	刍议阴沉木因材施艺雕刻之价值	雕塑	2009 年第 4 期	第 66 页
邓光明	浅谈木雕教学与应用	雕塑	2009 年木雕增刊	第 78 页
秋歌	中国几大木雕体系的源流和特点	雕塑	2009 年木雕增刊	第 10 页
陈钢	透"木"而出话感觉	雕塑	2010 年第 1 期	第 66 页
甄彦苍	石雕杂谈	雕塑	2010 年第 3 期	第 70 页
梦佳	现代主义影响下的鲁迅美术学院雕塑教学	雕塑	2010 年第 3 期	第 82 页
黄平	3D 扫描技术在雕塑领域的运用	雕塑	2010 年第 4 期	第 22 页
谢立文	谈《青年毛泽东艺术雕像》中现代科技成果的应用	雕塑	2010 年第 4 期	第 26 页
殷小烽	现代木雕艺术与公共空间	雕塑	2010 年增刊	第 16 页
钱云可	当代语境下的木雕艺术	雕塑	2010 年增刊	第 18 页
蔡增杰	当代文化生态下中国木雕发展现状研究	雕塑	2010 年增刊	第 22 页
萧立	木雕中的自然之力	雕塑	2010 年增刊	第 26 页
王小蕙	关于木雕教学与企业互动的意义	雕塑	2010 年增刊	第 30 页
何镇海	依木造型——木质材料创作实验教学	雕塑	2010 年增刊	第 34 页
张松涛	道与器的探求 ——湖北美术学院雕塑系木雕教学理念	雕塑	2010 年增刊	第 38 页

作者	文章题目	杂志名称	刊序	页码
朱尚熹	材料在造型语言中的运用 ——2011 年高校毕业生作品展研讨会会议纪要	《雕塑》	2011 年第 4 期	第 15 页
林青	木与泥的碰撞——泛论木雕与泥塑的整合创新	《雕塑》	2011 年第 4 期	第 22 页
夏天	追寻现代——广州美术学院金属焊接雕塑课程综述	《雕塑》	2011 年第 4 期	第 30 页
安迪	材料与审美心理	《美苑》	1986 年第 1 期	第 24 页
田金铎	与时代同步——十年来的雕塑教学	《美苑》	1990 年第 4 期	第 11 页
王琳	形态、材料与结构	《美苑》	2000 年第 2 期	第 64 页
姜晓梅	"极少主义"的雕塑训练	《美苑》	2000 年第 3 期	第 60 页
Marc de Roover	我在鲁迅美术学院雕塑系的教学	《美苑》	2000 年第 5 期	第 50 页
朱尽晖	纤维艺术结构技法略谈	《美苑》	2002 年第 2 期	第 52 页
和丽斌	综合材料的教学	《美苑》	2003 年第 4 期	第 44 页
尹智欣	金属工艺课总结	《美苑》	2004 年第 5 期	第 78 页
钱云可	因时而成 应势而立——谈中国美术学院雕塑系材料教学	《美苑》	2007 年第 2 期	第 93 页
钱云可	关于雕塑的守与变	《美苑》	2009 年第 1 期	第 16 页
张卫	谈改革雕塑专业立体构成课的教与学	湖北美术学院学报	1999 年第 1 期	第 59 页
项金国	雕塑教学思想的嬗变与思考	湖北美术学院学报	1999 年第 1 期	第 52 页
于小平	我看雕塑教学改革	湖北美术学院学报	1999 年第 1 期	第 57 页
于小平	雕塑的材料与雕塑的语言	湖北美术学院学报	2000 年第 4 期	第 59 页
	市井之表象 ——湖北美术学院雕塑系 2001 级学生综合材料艺术展	湖北美术学院学报	2004 年第 1 期	第 52 页
宗贤	中国高等美术教育现状透视	艺苑	1998 年第 1 期	第 44 页
李大鹏	金属材料与雕塑	美术研究	2004 年第 1 期	第 110 页
孙璐	直接金属雕塑——中央美术学院雕塑系金属工作室的教学	美术研究	2005 年第 2 期	第 101 页
崔唯	中国现代纤维艺术的回顾与展望	美术研究	2005 年第 4 期	第 13 页

作者	文章题目	杂志名称	刊序	页码
焦兴涛	物语	中国雕塑	2007 年第 2 期	第 26 页
曾岳	离开具象的"综合构成"	中国雕塑	2007 年第 2 期	第 56 页
谭勋	《对接·熔合》——天津美术学院金属雕塑展	中国雕塑	2007 年第 4 期	第 32 页
孙璐	扩展的生发 ——中央美术学院雕塑系 05 级学生金属雕塑实践	中国雕塑	2008 年第 2 期	第 40 页
王林	纤维艺术的当代追求——读"纤维与空间工作室"作品有感	中国雕塑	2009 年第 4 期	第 12 页
孙璐	钢铁与草原的约会 ——中央美术学院雕塑系内蒙古创作札记	中国雕塑	2009 年第 5 期	第 64 页
殷双喜	尊重材料——关于"金属之声"雕塑展的思考	中国雕塑	2009 年第 5 期	第 28 页
董亮	直接金属雕塑创作中的即兴因素	中国雕塑	2009 年第 6 期	第 32 页
王鹏	这些《刻木石》的人	中国雕塑	2010 年第 1 期	第 29 页
孙璐	质感的自足 ——中央美术学院雕塑系第四工作室的综合材料表现课	中国雕塑	2010 年第 4 期	第 44 页
赵磊	教学相长——石雕课教学之感想	中国雕塑	2011 年第 1 期	第 42 页
孟庆祝	格物——论中国美术学院雕塑系"材料视觉"工作室	中国雕塑	2011 年第 3 期	第 68 页
闫坤	浅析中国当代雕塑创作中材料语言的运用	学院雕塑	2009 年第 3 期	第 16 页
冯祖光	探寻金属之美——王培波的金属雕塑课程	学院雕塑	2009 年第 3 期	第 23 页
刘心平	数字化雕刻	学院雕塑	2009 年第 6 期	第 15 页
萧立	感受木的温度——萧立的木雕课程	学院雕塑	2009 年第 6 期	第 22 页
冯祖光	木石之缘——雕刻创作散记	学院雕塑	2009 年第 6 期	第 49 页
王轶男	从俄罗斯的木雕传统和精神内涵说起	学院雕塑	2009 年第 6 期	第 52 页
孟兰	龙门、巩县石窟寺石雕色彩调研	学院雕塑	2010 年第 8 期	第 16 页
谭勋	雕塑的本土化与当代表达——景物雕塑探讨	学院雕塑	2011 年第 10 期	第 8 页

附录三：
有关雕塑材料教学出版书籍

1. 综合技法教材

《雕刻初步技法》，杨成寅、翁祖亮译，新艺术出版社，1954 年。

傅天仇等编：《怎样做雕塑》，人民美术出版社，1958 年。

叶庆文、王大进编著：《雕塑技法》，上海人民美术出版社，1980 年。

翟小实、张丹编著：《材料与技法丛书——雕塑》，辽宁美术出版社，1999 年。

叶庆文编著：《美术教材丛书——雕塑艺术》，中国美术学院出版社，1997 年。

彼得·鲁宾诺著：《雕塑技法》，牟百冶译，广西美术出版社，1999 年。

鲁迅美术学院雕塑系：《雕塑——步入当代》，辽宁美术出版社，2001 年。

霍波洋编著：《双重基础——抽象造型基础》，吉林美术出版社，2006 年。

奥利弗·安得鲁著：《雕塑家手册》，孙璐编译，广西美术出版社，2006 年。

许正龙著：《雕塑构造》，清华大学出版社，2007 年。

吴少湘著：《中国高等院校美术专业系列教材——雕塑艺术》，人民美术出版社，2008 年。

黄月新、石向东等著：《雕塑基础教程》，广西美术出版社，

2008 年。

陈辉著：《新世纪美术教育丛书——雕塑》，西南师范大学出版社，2008 年。

喻建辉著：《美术院校课堂教程丛书——雕塑课堂教程》，天津人民美术出版社，2009 年。

何恒雄著：《雕塑技法》，中国台湾东大图书公司，1990 年。

约翰·米尔斯著 [John Mills]：《雕塑技法百科全书》（*Encyclopedia of Sculpture Techniques*），斯特林出版公司（Sterling Pub Co Inc），2005 年。

乘松岩著：《雕刻与技法》，日本近藤出版社，1971 年。

2. 单项材料技法教材

曹崇恩、廖慧兰著：《石雕艺术》，岭南美术出版社，1995 年。

滕文金著：《木雕技法》，中国美术学院出版社，1996 年。

李秀勤编者：《金属雕塑艺术》，江西美术出版社，1999 年。

谭勋著：《雕塑综合材料教学》，河北美术出版社，2005 年。

孙璐著：《玩铁——直接金属雕塑》，人民美术出版社，2005 年。

吕品昌著：《陶艺》，河北教育出版社，2007 年。

孙璐著：《直接金属雕塑》，河北教育出版社，2007 年。

肖立著：《木雕》，河北教育出版社，2008 年。

王伟著：《金属铸造雕塑》，河北教育出版社，2008 年。

黎日晃著：《石雕》，河北教育出版社，2009 年。

秦璞著：《综合材料》，河北教育出版社，2009 年。

约翰·李·莱西撰著 [John.L.LACEY]：《木雕指南》[W0OD CARVZNG]，Second Arco Printing,1977。

安·诺伯利 [Ian Norbury]：《创造性木雕技法》[Techniques of Creative Woodcarving]，CHARLES SCRIBNERS SONS New York,1983。

3. 研究性的专著、文集

王朝闻著：《雕塑雕塑》，东北师范大学出版社，1992 年。

孙振华著：《走向荒原》，广西美术出版社，1999 年。

许正龙著：《雕塑学》，辽宁美术出版社，2001 年。

李松著：《土木金石——传统人文环境中的中国雕塑》，陕西人民出版社，2005 年。

张国龙著：《当代·艺术·材料·空间》，吉林出版集团有限责任公司，2006 年。

陈云岗著：《雕塑话语》，陕西人民美术出版社，2009 年。

4. 美术教育及各美术学院校史资料

宋忠元主编：《艺术摇篮·浙江美术学院六十年》，浙江美术学院出版社，1988 年。

郑朝编撰：《雕塑春秋·中国美术学院雕塑系七十年》，中国美术学院出版社，1998 年。

鲁迅美术学院雕塑系编著：《鲁迅美术学院雕塑 50 年》，中国轻工业出版社，2002 年。

潘耀昌编：《20 世纪中国美术教育》，上海书画出版社，1999 年。

殷双喜主编：《走向现代——20 世纪中国雕塑大事记》，河北美术出版社，2008 年。

龙翔主编：《走过岁月——中国美术学院雕塑系八十年》，中国美术学院出版社，2008 年。

5. 雕塑家作品集、回忆录，如：

刘开渠著：《雕塑大师刘开渠》，山东美术出版社，1983 年。

杨成寅记录整理：《周轻鼎谈动物雕塑》，上海人民出版社，1990 年。

谭元亨著：《雕塑百年梦——潘鹤传》，华文出版社，2000 年。

叶庆文著：《幸存者的足迹》，中国美术学院出版社，2008 年。

附录四：
材料课程统计表

学院	课程	授课对象	授课时间	学分	备注
中央美术学院	石雕技法练习	二年级	60 学时	1.5 学分	必修
	木雕技法练习	二年级	60 学时	1.5 学分	必修
	综合材料	二年级	60 学时	1.5 学分	必修
	陶瓷技法练习	三年级	60 学时	1.5 学分	必修
	铸造技法练习	三年级	60 学时	1.5 学分	必修
	金属雕塑技法练习	三年级	60 学时	1.5 学分	必修
	材料与观念	四年级	80 学时	2 学分	第四工作室
	材料表现与实践	四年级	100 学时	2.5 学分	第四工作室
	综合材料表现	四年级	120 学时	3 学分	第四工作室
中国美术学院	热成型基础	二年级	60 学时		
	金属锻、焊基础	三年级	60 学时		
	石刻、木雕基础	三年级	60 学时		
	金属铸造	四年级	80 学时		必修
	软材料与编制	四年级	80 学时		必修

学院	课程	授课对象	授课时间	学分	备注
清华大学美术学院	木雕、石雕、铸造、金属	三年级	60 学时	2 学分	专业实践课
	木雕	二年级	80 学时	4 学分	全院选修课
	铸造	三年级	80 学时	4 学分	全院选修课
	金属	三年级	80 学时	4 学分	全院选修课
鲁迅美术学院	现代主义（一）石雕	二年级	80 学时		必修
	现代主义（二）金属	四年级	60 学时		必修
	大地艺术	三年级	40 学时		必修
广州美术学院	金属焊接	三年级	三周		必修
	金属铸造	三年级	三周		必修
	石雕	四年级	三周		必修
	综合材料	四年级	三周		必修
	传统石雕		六周		选修
	现代木雕		六周		选修
	现代金属铸造		六周		选修
	金属焊接		六周		选修
湖北美术学院	艺术实践（金属焊接	三年级	四周		必修
	艺术实践（石雕	四年级	三周		必修
	木雕	四年级	四周		专业内限选
	综合材料	四年级	五周		专业内限选
四川美术学院	金属锻造	三年级	72 学时	3 学分	必修
	陶艺	三年级	72 学时	3 学分	必修
	木雕、石雕创作	四年级	162 学时	6 学分	必修
	铸铜	五年级	80 学时	2 学分	必修
西安美术学院	金属技法	三年级	96 学时	6 学分	专业实践课
	石雕技法	四年级	80 学时	5 学分	专业实践课
	木雕技法	四年级	64 学时	4 学分	专业实践课
上海大学上海美术学院	木雕	雕塑本科	150 学时	15 学分	专业选修课

学院	课程	授课对象	授课时间	学分	备注
上海大学上海美术学院	石雕	雕塑本科	150学时	15学分	专业选修课
	金属加工类雕塑	雕塑本科	150学时	15学分	专业选修课
天津美术学院	金属雕塑	三年级	三周		普修
	石雕	三年级	三周		普修
	木雕	三年级	二周		普修
	陶艺雕塑	三年级	二周		普修
	石雕技法（头像）	四年级	四周		石雕工作室
	石雕技法（人体）	四年级	四周		
	石雕技法（抽象）	四年级	四周		
	石雕命题创作	四年级	四周		
	石雕非命题创作	四年级	四周		
	木雕技法（头像）	四年级	四周		木雕工作室
	木雕技法（人体）	四年级	四周		
	木雕技法（抽象）	四年级	四周		
	木雕命题创作	四年级	四周		
	木雕非命题创作	四年级	四周		
	陶艺雕塑技法（手拉坯）	四年级	四周		陶艺雕塑工作室
	陶艺雕塑技法（泥条）	四年级	四周		
	陶艺雕塑技法（泥板）	四年级	四周		
	陶艺雕塑非具象创作	四年级	四周		
	陶艺雕塑非命题创作	四年级	四周		
	金属雕塑技法（焊接）	四年级	四周		金属雕塑工作室
	金属雕塑技法（锻造）	四年级	四周		
	金属雕塑技法（铸造）	四年级	四周		
	金属雕塑命题创作	四年级	四周		
	金属雕塑非命题创作	四年级	四周		
	石雕、木雕技法选一	三年级	三周		拓展延修课（下午）

学院	课程	授课对象	授课时间	学分	备注
天津美术学院	金属雕塑、陶艺雕塑选一	三年级	三周		
	木雕头像、木雕人体、陶艺泥条、陶艺泥板、石雕浮雕、石雕拼接、木雕拼接、木雕临摹、陶瓷灌浆、陶艺创作、金属铆接编织、金属表面处理	四年级	三周		拓展续修课（各工作室间交叉选修，共六周时间，每次选二门）

附录五：
"石雕" 课程教案比较

"石雕" 课程比较（一）

学院	课程名称	授课对象	课程周、学时	学分数	类型、性质
西安美术学院	石雕技法	三、四年级	80学时	5	实践专业课
湖北美术学院	石雕创作	四年级上学期	3周，60学时	1.5	艺术实践
广州美术学院	石刻	二年级下学期	5周，100学时	4	基础技巧课
中国美术学院	石刻基础	三年级下	4周，80学时	4	专业必修课
上海大学上海美术学院	石雕	雕塑本科专业	150学时	15	专业选修课
中央美术学院	石雕技法练习	二年级上学期	3周60学时	1.5	专业必修课

"石雕" 课程比较（二）

学院	教学目的、要求
西安美术学院	通过本课程的学习，使学生对石雕材料及雕刻工艺有较为全面的了解与掌握，认识到石雕艺术所具有的材质美、工艺美、肌理美，并能够恰当地选择材料，练习以独特的造型语言完成具有创意性的石雕作业，从而达到能够有效驾驭石雕艺术创作练习的目的。 了解石雕艺术的历史发展脉络；熟悉掌握石雕艺术手法、形式与石材的关系；运用现代艺术理念完成具有创意的石雕作品。
湖北美术学院	材料课程的设置是全面培养人才的必需。 结合创作更进一步地研究探索有意识地寻找材料，并扩展材料的应用广度和深度。 通过创作实践提高自己的综合艺术修养，培养敏锐的艺术感悟力、开阔的视野。 在材料创作课程中，培养学生的主动性和独立思考、独立完成作品的能力。引导学生博采众长，培养个性，避免创作方式的单一，提高动手能力，做到因材施教，教学相长。

学院	教学目的、要求
广州美术学院	掌握好点石机求点的方法和石刻的规律性；训练在泥塑作品的基础上再创造的能力。 了解石头作为一种雕塑硬质材料的性能，掌握好各种石刻工具的运用，了解各种电动工具应用。掌握好石刻的构图，临摹作品要到位，结构形体要结实。
中国美术学院	通过石刻、木雕的技艺的学习和掌握，使学生对硬质材料产生认识，对造型的整体掌握、思考，树立方法的思维方式，培养学生吃苦耐劳的艺术创作。
上海大学上海美术学院	使学生初步了解并掌握石雕的相关基本知识与基本手段，使学生雕刻和塑造的全面能力得以提高，在艺术思路上加以拓展。
中央美术学院	引导学生了解有关大理石雕刻的各方面情况，包括：石材开发、各类工具、雕刻及打磨技法等。 指导学生运用大理石作为雕塑材料进行创作。 教导学生在创作时要注意的安全守则。

"石雕"课程比较（三）

学院	教学内容、方法、步骤
西安美术学院	讲解石材特性及石雕制作方法。 讲解石雕艺术表现手法。 石雕示范作品观摩欣赏。 讲解石雕创作中对工具的选择与安全使用。
湖北美术学院	教学以理论讲授和实践辅导相结合，在实践中学习知识掌握技能。 第一周（20学时）： 通过多媒体教学设备，学习、了解石雕发展史；现当代艺术作品中涉及石雕的代表作与代表艺术家。了解石雕的多种表现手法。 构思创作草图，做出立体小稿。 进入石雕实习基地，熟悉了解不同石材的性质、特点，学习、掌握石雕工具和基本加工工艺。 第二周至第三周（40学时）： 进入作品实际制作阶段。教师现场指导，在制作过程中，组织学生相互交流、提建议、共同商讨。完成作品。
广州美术学院	理论讲授，资料分析，即场示范辅导相结合。 在泥塑课上自选一个头像作品来打石。 工具的打制（讲课）。 石头的开方（讲课）。 打平底面（实习，第一周周一、周二两天完成）。 安装点石机（实习，第一周周三至周五完成）。 求点（实习，第二周至第四周，三周完成）。 石像构图与表面的修整（实习，第五周完成）。 石雕的放大与安装（讲课）。
中国美术学院	因材施教，根据不同的材料，不同的构思启发学生用最佳的方式进入学习。 材料与技术和艺术相结合。注意的问题：克服急于见效果的情绪；机械的无情感的雕凿。 造型与材料的艺术，40学时。 艺术化的表现，20学时。 硬质材料的特征，20学时。

学院	教学内容、方法、步骤
上海大学上海美术学院	讲解石雕特性和打制石雕材料、工具、示范及打制手法，介绍中外石雕范例资料。 选用某一手段处理表现石材来创作，最大限度用材质来表现创作内涵。 分析于点线间打制的一比一打制手段，使学生初步掌握石雕的打制手段。 （1）课堂概念（8学时）； （2）资料临摹与欣赏（8学时）； （3）基本加工手段训练（16学时）； （4）石雕创作（118学时）。
中央美术学院	运用录像及幻灯介绍意大利卡拉拉的大理石矿场开采情况和该地大理石雕塑工厂的面貌。 应用录像及幻灯片介绍现代石雕作品及石雕艺术活动。 示范使用手动和电动工具进行大理石雕刻。 指导学生使用基本的手动和电动工具进行大理石雕刻。 第一周　录像及幻灯放映，认识大理石雕刻。作品构思。完成作品模型（石膏），材料、工具及场地准备。石雕创作（一）：粗胚制作。 第二周　石雕创作（一）：粗胚制作。石雕创作（二）：细部雕刻。 第三周　石雕创作（三）：石磨、砂纸磨、抛光。完成作品。

"石雕"课程比较（四）

学院	作业数量与要求	参考资料	考核方式
西安美术学院	课堂作业：完成石雕作业1—2件（尺寸不小于30厘米）。 课外作业：石雕创意构图20幅。 要求：石雕作业具有一定的思想性，并且能体现材料美感。 注：理论讲授课时约占总课时量的15%。集中讲授与随堂辅导性讲授结合进行。	潘绍棠：《世界雕塑全集》 竹田直树（日）：《公共艺术2000例》 张压西：《装饰雕塑》 王子云：《中国雕塑艺术史》	由代课教师和教研室主任等三人组成的考评小组对学生的作业进行考核，从以下四个方面评判： 构思新颖30分； 形式创新30分； 艺术效果30分； 课堂纪律10分； 学生最后成绩为四项得分之和。
湖北美术学院	石质材料创作一件，题材、形式不限，可结合其他材料。 关于本次创作课程的理论文章一篇，要求阐述自己的创作思路、观点，有明确的论点、论据。	《国外后现代雕塑》《西方现代雕塑》《雕塑空间》《金属雕塑艺术》《手艺的思考》《阅读城市》《炼金术——伟大的奥秘》《包豪斯》	课程结束时，以工作室为单位三名教师（包括任课教师）集体评分，任课教师应介绍每一位学生的平常成绩和进步情况，包括课题报告的理解与写作水平。然后再根据课堂最后一个作业进行综合评分。

学院	作业数量与要求	参考资料	考核方式
广州美术学院			掌握工具的熟练程度 20% 艺术造型　50% 艺术表现　20% 石刻的规律 10%
中国美术学院	学习，了解各种石雕、木雕的艺术风格。介绍具有特点艺术象征的作品。	古典希腊石刻，古代中国石刻，现代中外雕刻作品。	造型考核学生对材料的认识和感知程度。 通过作品的内容与形式，考核学生的思考深度和对艺术及材料的敏感程度。
上海大学 上海美术学院		二选教材：《装饰雕塑》 参考书目：《现代雕塑与材质运用》 《人物雕塑创作与技法》	
中央美术学院	创作一件完整的小型大理石雕塑作品。		

附录六：
"金属焊接"课程教案比较

"金属焊接"课程比较（一）

学校	课程名称	授课对象	修读方式	周数	学时	学分
中央美术学院	金属雕塑技术练习课程	三年级（上）	必修	三周	64	1.5
中国美术学院	金属锻焊基础	三年级（下）	必修	四周	80	4
广州美术学院	金属焊接	三年级（上）	必修	三周	48	3
湖北美术学院	金属材料创作	三年级（下）	必修	四周	80	2
西安美术学院	金属技法	三年级（下）	必修	六周	96	6
天津美术学院	金属雕塑技法（综合技法）	四年级（上）	必修	四周	80	4
上海大学上海美术学院	金属加工类雕塑	11\12 学期	选修		150	15

"金属焊接"课程比较（二）

学校	教学目的与要求
中央美术学院	本课程为基础材料课程，让同学通过用金属材料直接制作雕塑的实践： 初步了解金属加工设备和工具使用方法。 体会金属材料的特性和独特的审美方法。 建立对材料正确的观察和表达方法。 培养充分利用材料特性并自觉选择成型工艺的习惯。
中国美术学院	通过对机械技术的掌握。认识材料，理解材料的物质性与精神性。 通过对材料与技术的结合，训练学生对各种形态的金属形态的感觉想象创造有意识的空间能力。 培养学生利用金属材料创造造型的直接性。

学校	教学目的与要求
广州美术学院	"金属铸造"课程是一门材料技法课，亦是一门创作辅导课，学生通过学习了解金属的基本种类和物理特性，掌握金属基本成型的方法，掌握焊接工具和电动工具等辅助金属成型工具的安全使用、了解金属表面处理的基本方法；通过幻灯讲座了解和欣赏金属工艺的历史概括和作品
湖北美术学院	材料通过本课程的学习，使学生在创作实践中认识了解各种金属材料的特性，研究掌握各种金属材料的加工工艺，提高动手能力，能较为熟练地运用金属材料进行创作。 材料与技术是手段不是目的。鼓励学生发挥创造力、想象力，在试验制作的过程中，认识材料，熟悉材料，掌握材料，并做出自己独特的表现。
西安美术学院	使学生通过对金属材料，加工工艺的了解与掌握，认识到金属材料本身所具有的材质美、肌理美、技术美与工艺美，并能够比较恰当地使用相关金属材料构成独特的造型，完成一至二件具有创意性的金属雕塑作业。
天津美术学院	通过前阶段课程的学习，学生已基本掌握了直接金属雕塑的技法与创作过程，在此基础上进一步讲授金属综合技法的理念与创作方法，使学生对金属雕塑创作有一个全面和深入的认识。本课程着重培养和鼓励学生运用多种技法和金属材料进行综合创作，要求学生在创作观念上有更新的发展。在课程进行中组织学生观摩金属铸造的工艺与铸造过程，以更好地转换到综合金属技法创作中。
上海大学上海美术学院	学生应学会金属加工的几种方法，如锻造、铸造、焊接等技法，并了解随着科学技术的不断进步而产生的各种有关金属材质与雕塑语言相结合的可能性与技术手段，使学生开拓艺术思路，完美技艺能力。

"金属焊接"课程比较（三）

学校	教学内容及时间安排
中央美术学院	理论层面：介绍直接金属雕塑的发展、现状和理论知识。 技术层面：学习基本的金属切割、锻造、焊接及打磨工艺。 创作层面：在实践中学习金属材质语言的发展、表达与延展。
中国美术学院	第一周 学习焊接技术。 第二周 命题与自由创作各种材料、几何形、有机形、不规则形的相互结合。 第三周 对块状、管状材料的组合构成。 第四周 结合一定的课程，对材料进行充分的认识，对线状材料的认识与组合。
广州美术学院	（1）概论：金属造型手段；金属材料的分类；金属着色；金属加工设备与工具。 （2）幻灯讲座——佳作分析。 （3）安全知识讲解与设备、工具的安全使用。 （4）工作室辅导。
湖北美术学院	第一周（20学时）： 安全操作常识学习；熟悉了解金属材料加工设备、工具、学习、掌握工具的操作方法与几种基本的金属加工工艺；通过多媒体教学设备，学习、了解美术史上涉及金属材料的艺术品和诸艺术流派代表艺术家与作品及其发生发展过程；构思作品创意，绘出草图，相互讨论、交流，有可能的，做出立体小稿。 第二周至第四周（60学时）： 进入作品实际制作阶段。教师现场指导，在制作过程中，组织学生相互交流、提出建议、共同商讨。调整、解决出现的问题。完成作品。
西安美术学院	金属雕塑的历史和在当代雕塑创作中的应用。 金属材料特性及其制作工艺，金属雕塑艺术的表现手法。 金属雕塑示范作品观摩欣赏。

学校	教学内容及时间安排
天津美术学院	综合工艺系统理论讲授与作品赏析及综合工艺表现形式与创作原理。 综合工艺创作： 第一周：金属雕塑综合技法的艺术理论讲授；金属雕塑综合材料创作作品赏析；综合材料创作原理；金属材料的界定与选择，准备草图。 第二周：金属综合材料创作练习；草图与深入与材料的选择；创作准备。 第三周：创作深入进行；形式语言的创作讨论；作品深入。 第四周：作品的整体调整与推敲；作品会看，讨论总结；条件允许可作小型展览。
上海大学上海美术学院	课堂概念（8学时）：金属雕塑的特点，金属雕塑的种类特性和可塑程度，制作金属雕塑的工具，加工中所要注意的安全事项。 资料临摹与欣赏（16学时）：金属雕塑的中外题材与形式特征，不同金属材料与形式表达，质地的联系。 基本加工手段训练（46学时）：从创作稿入手确定表现形式，选材，明确加工程序、技法。 主题性创作（118学时）：通过对金属雕塑创作过程的体验，了解金属雕塑创作的特征和材料的限制，从而要求学生在最大程度上体现创作主题的同时，充分发挥金属材料所特有的艺术形式感。

《金属焊接》课程比较（四）

学校	教学方法及注意问题
中央美术学院	介绍直接金属雕塑的发展历史和实际意义； 示范教授金属的成型工艺和表达手段； 学生实践；集体讲评；一对一讨论；总结；课程展览。
中国美术学院	金属焊接雕塑的产生与发展的根源，在美术史上的地位和性质，在雕塑领域中的影响和他的革命性。 金属焊接从材料、技术的特质（比较传统雕塑材料有石头、木头、铸铜；技术有铸造、雕凿、翻制等；上述不同而产生了与传统雕塑理念的区别），分析它的艺术特征：开放的、空间的、自由的、发展的。 充分认识材料，建立空间概念，空间发展延伸的概念，材料的相互关系，材料学的概念。
广州美术学院	理论讲授与作品分析相结合，技法示范、专题集中分析和个别辅导相结合。 上课的第二天需使用多媒体课室（幻灯）。 工作室须具备需要的一切金属焊接、切割、打磨、抛光、敲打、工作台、固定工具等设备，安全的电力系统，良好通风和照明系统，学生和教师个人使用安全劳保用具。
湖北美术学院	教学以理论讲授和实践辅导相结合，在实践中学习知识掌握技能。在材料创作课程中，培养学生的主动性和独立思考独立完成作品的能力。引导学生博采众长，培养个性，避免创作方式的单一，提高动手能力，做到因材施教，教学相长。
西安美术学院	理论讲授课时约占总课时量的15%，集中讲授与随堂辅导性讲授结合进行。 了解金属雕塑艺术的表现手法，学习金属造型的工艺手段，有目的地选择材料，把握好表现形式与内容的关系。
天津美术学院	理论讲授与实践操作、教学辅导相结合。多媒体教学、技术示范、随堂讲授、个别辅导、作品展示、会看、外出实践教学9实习基地、教学研讨总结。
上海大学上海美术学院	相关实践：锻造、钳工、焊接（电焊、气焊、氩弧焊）、金属材料辨识、工具与度量衡的使用方法。

"金属焊接"课程比较（五）

学校	作业数量及要求
中国美术学院	掌握技术，寻求理念，发挥想象，合理表现。
广州美术学院	作业：焊接一件。 评分标准：设计稿、创意、原创性——20%； 作品完成效果、动手能力——80%。
湖北美术学院	金属材料雕塑创作至少一件，题材、形式不限，可与其他材料结合。 关于本课程的理论文章一篇，要求阐述自己的创作思路、观点，对材料的认识理解，有明确的论点，论据。
西安美术学院	课堂作业：完成金属造型作业1—2件（尺寸不小于30厘米）。 课外作业：金属雕塑创意构图20幅。 要求：选择适合的金属材料，认真构思，力求金属造型作业具有一定的思想性，并且能够体现出材料美感。
天津美术学院	草图绘制，草图5—8张。 综合工艺创作，1件。

附录七：
部分院校材料课程授课档案

中央美术学院雕塑系材料课程授课档案（部分年段统计）

授课时间	周数	课程科目	教师	年级	备注
1989-1990 第一学期 9-11 周	三周	去蓟县打石雕	隋建国	二、三、四年级	第一工作室
1990-10-22/1990-11-10	三周	去蓟县打石雕	隋建国	二、三、四年级	第一工作室
1992-10-25/1992-11-08	二周	河北石刻实习	王中	四年级	第二工作室
1996-05-20/1996-05-31	二周	材料	王中	四年级	第二工作室
1996-06-10/1996-06-21	二周	硬质材料	隋建国	四年级	第四工作室
1996-09-30/1996-10-25	四周	创作硬质材料	孙伟	二、三年级	第三工作室
1996-10-06/1996-10-25	三周	陶瓷实习	吕品昌	二、三、四年级	第四工作室
1996-10-06/1996-10-25	三周	陶瓷实习	吕品昌	二、三、四年级	第一工作室
1996-10-06/1996-10-25	三周	材料	王中	三、四年级	第二工作室
1997-05-19/1997-06-06	三周	材料	于凡	二、三年级 6 人	第一工作室
1997-04-28/1997-05-16	三周	石雕课	杨靖	二、三、四年级 5 人	第三工作室
1997-04-28/1997-05-16	三周	硬质材料	段海康	二、三、四年级 8 人	第四工作室
1997-05-19/1997-06-06	三周	硬质材料	王中	二、三、四年级 8 人	第二工作室
1997-10-27/1997-11-14	三周	陶材料	吕品昌	二、三、四年级 8 人	第四工作室
1998-04-20/1998-04-30	二周	平面构成	外聘	二、三年级	第一工作室
1998-05-04/1998-05-22	三周	立体构成	外聘	二、三年级	全系

中国美术学院雕塑系材料课程授课档案（部分年段统计）

授课时间	课时	课目	任课老师	学生年级	备注
1961-10-07/1961-10-17	36 学时	石刻		三年级	
1961-12-23/1962-01-03	40 学时	石刻		四年级	
1962-05-02/1962-05-14	36 学时	石刻	何文元	三年级	
1962-04-24/1962-05-10	60 学时	石刻	何文元	四年级	
1979		宜兴陶瓷厂实习	许叔阳	二年级	11 人
1980		浙江龙泉瓷厂	陈长庚	三年级	11 人
1982-05-31/1982-07-04	5 周	宜兴陶瓷厂实习	傅维安	二年级	6 人
1983-12-18/1984-01-14	4 周	石刻、木雕课	龙翔	四年级	6 人
1986-12-14/1987-01-10	4 周	石雕课	龙翔	四年级	5 人
1987-07-		兰溪陶瓷厂实习	王建武	二年级	10 人
1991-12-16/1992-01-09	5 周	构成训练	傅维安	三年级	6 人
1991-12-16/1992-01-09	5 周	实材练习	王建武	四年级	6 人
1992-12-14/1993-01-10	4 周	实材练习	王建武	四年级	5 人
1994-12-19/1995-01-06	3 周	立体构成	龙翔	二年级	6 人
1994-12-05/1995-01-06	5 周	构成训练	李秀勤	三年级	
1995-12-25/1996-01-27	5 周	实材操作（石、木）	龙翔	四年级	
1997-09-01/1997-10-24	8 周	实材研究	龙翔、薛中	四年级	
1998-09-28/1998-11-06	6 周	构饰课	傅维安	四年级	下午
1998-11-09/1999-01-15	10 周	陶艺	工陶系代	四年级	下午
1999-03-01/1999-04-23	8 周	材料研究（金、石、木）	薛中	四年级	下午
1999-10-04/1999-12-03	9 周	陶材料	孟庆祝	四年级	下午
2000-02-21/2000-05-12	12 周	实材	钱云可、龙翔	四年级	下午
2000-05-15/2000-06-24	6 周	金属焊接	钱云可、龙翔	四年级	下午
2001-02-05/2001-03-23	7 周	石材课	祝长生	四年级	下午
2001-03-26/2001-05-18	8 周	陶艺课	孟庆祝、潘军	四年级	下午
2001-05-21/2001-07-06	7 周	金属焊接	韦天瑜、闻如林	四年级	下午
2001-12-17/2002-01-18	5 周	构饰课	刘杰勇	四年级	下午

授课时间	课时	课目	任课老师	学生年级	备注
2002-04-15/2002-05-10	4 周	构饰课	钱云可	一年级	
2002-04-15/2002-05-10	4 周	热成型	孟庆祝、潘军	二年级	
2002-02-25/2002-04-19	8 周	石材课	王强、祝长生	四年级	下午
2002-04-22/2002-05-17	4 周	综合材料	汤智良	四年级	下午
2002-05-20/2002-07-05	7 周	金属焊接	李秀勤、闻如林	四年级	下午
2002-10-13/2002-10-25	2 周	综合材料	汤智良	二年级	
2003-02-17/2003-03-14	4 周	构饰课	钱云可	一年级	
2003-02-17/2003-03-14	4 周	热成型	孟庆祝	二年级	
2003-02-17/2003-03-14	4 周	金属锻、焊	李秀勤、朱晨	三年级	上午
2003-03-17/2003-04-18	5 周	石雕 木雕	李秀勤	三年级	下午
2003-10-06/2003-12-05	9 周	材料基础	钱云可	四年级	第三工作室
2003-10-06/2003-10-24	3 周	软质材料基础	施慧	四年级	第五工作室
2003-10-27/2003-11-14	3 周	软材料创作	施慧、单增	四年级	第五工作室
2004-05-24/2004-06-19	4 周	构饰课	钱云可	一年级	
2004-06-21/2004-07-09	3 周	综合材料	汤智良	一年级	
2004-05-24/2004-06-11	3 周	热成型	孟庆祝、潘军	二年级	
2004-05-24/2004-06-11	3 周	金属锻、焊	朱晨、汤智良	三年级	
2004-02-16/2004-03-19	5 周	材料的物质性训练	李沐	四年级	第四工作室
2004-02-16/2004-03-12	4 周	材料空间思维	施慧	四年级	第五工作室
2004-03-15/2004-03-26	2 周	材料色彩研究	单增	四年级	第五工作室
2004-02-16/2004-04-23	10 周	材料研究	王强	2002 级研究生	第二工作室
2004-02-16/2004-07-09	21 周	材料实践	龙翔	2003 级研究生	第三工作室
2004-02-16/2004-04-09	8 周	材料实验	施慧	2003 级进修生	第五工作室

授课时间	课时	课目	任课老师	学生年级	备注
2004-10-08/2004-10-29	4 周	软材料与编织	施慧、陈威	二年级	
2004-10-08/2005-01-21	15 周	材料基础与练习	朱晨、钱云可、孟庆祝	四年级	第三工作室
2004-10-08/2005-01-21	15 周	纤维与软材料造型	施慧、单增、陈涛	四年级	第五工作室
2004-09-20/2004-11-19	9 周	空间研究 材料研究	王强	2004 级研究生	第二工作室
2004-09-06-2005-01-21	20 周	陶瓷基础——陶瓷工艺与原料的研究	孟庆祝	2004 级研究生	第三工作室
2005-04-18/2005-05-13	4 周	热成型基础	孟庆祝、潘军	二年级	
2005-04-18/2005-05-13	4 周	金属焊接基础	朱晨	三年级	
2005-03-07/2005-05-20	11 周	材料异化	钱云可	四年级	第三工作室
2005-03-07/2005-04-08	5 周	软材料空间思维	单增	四年级	第五工作室
2005-04-11/2005-04-22	2 周	材料色彩研究	单增	四年级	第五工作室
2005-03-07/2005-07-08	18 周	陶瓷材料基础	孟庆祝	2004 级研究生	第三工作室
2005-03-21/2005-05-27	10 周	材料实验	施慧	2004 级研究生	第五工作室
2005-12-12/2005-12-23	2 周	热成型基础	孟庆祝	二年级	上、下午选修
2005-12-12/2005-12-23	2 周	金属焊接基础	朱晨	二年级	上、下午选修
2005-12-12/2005-12-23	2 周	纤维基础	施慧	二年级	上、下午选修
2005-12-12/2005-12-23	2 周	石刻木雕	钱云可	二年级	上、下午选修
2005-09-05/2005-11-11	10 周	传统材料的多维拓展	钱云可	四年级	第三工作室
2005-11-14/2006-01-13	9 周	传统材料的再认识	朱晨	五年级	第三工作室
2005-09-05/2005-12-09	14 周	纤维与软材料造型	施慧、单增、陈涛	四年级	第五工作室
2006-02-27/2006-07-07	19 周	材料的视觉表达	孟庆祝、龙翔	四年级	第三工作室

授课时间	课时	课目	任课老师	学生年级	备注
2006-10-30/2006-12-22	8周	热成型 金属焊接 石刻木雕 电脑模型	孟庆祝、钱云可及教辅人员	三年级	分班 分次
2007-11-19/2007-12-15	4周	热成型 石刻木雕	潘军 祝长生	三年级	分班

鲁迅美术学院雕塑系材料课程授课档案（部分年段统计）

授课时间	周数	课程科目	教师	年级	备注
1993-09-06/1993-10-09	五周	陶塑	刘毅	三年级	
1994-09-05/1994-10-08	五周	陶艺	张沈	三年级	
1995-03-06/1995-04-15	五周	立体构成创作	刘毅	二年级	
1995-05-15/1995-07-15	九周	硬质材料技法与创作	张沈	三年级	
1995-09-04/1995-09-30	四周	陶瓷创作	丁炳利	三年级	9人
1996-05-20/1996-07-12	八周	硬质材料技法与创作	张沈	三年级	9人
1997-04-07/1997-05-09	五周	立体构成	刘毅	四年级	
1997-05-04/1997-06-05	五周	烧陶	张沈	四年级	
1997-10-06/1997-10-17	二周	材质研究	张沈	五年级	
2000-11-06/2000-12-15	六周	现代主义雕塑及材料（一）	霍波洋、张沈	四年级	
2001-04-09/2001-05-18	六周	现代主义雕塑及材料（二）	霍波洋、索菲亚、张沈	四年级	
2001-05-14/2001-07-13	九周	现代主义雕塑及材料（一）	霍波洋、张沈	四年级	
2001-08-27/2001-09-21	四周	抽象雕塑（一）及石雕	霍波洋、张沈	四年级	8人
2001-09-24/2001-10-19	四周	抽象雕塑（二）及金属	霍波洋、张沈	四年级	
2002-09-16/2002-10-11	四周	西方现代雕塑史	姜晓梅	四年级	
2003-10-13/2002-10-31	三周	抽象引导课	霍波洋、吴彤	三年级	
2002-10-14/2002-12-20	十四周	抽象引导课，雕塑材料（金属、石雕）	霍波洋、庄家会	四年级	
2003-03-17/2003-04-04	三周	现代主义（一）石雕	霍波洋	三年级	非典
2003-05-12/2003-05-30	三周	石雕	张沈	三年级	
2003-06-02/2003-06-27	五周	材料制作	张沈	二年级	
2003-06-02/2003-07-04	五周	当代雕塑创作及材料制作	陈连富	四年级	
2003-07-07/2003-07-18	二周	现代主义（一）石雕	霍波洋	二年级	非典

授课时间	周数	课程科目	教师	年级	备注
2003-06-30/2003-07-18	三周	大地艺术	姜晓梅	四年级	非典
2004-03-01/2004-03-12	一周	抽象引导课	吴彤	一年级	
2004-03-08/2004-03-19	一周	抽象引导课	吴彤	二年级	
2004-03-22/2004-04-09	三周	现代主义（二）金属	霍波洋、张沈	四年级	
2004-06-14/2004-07-16	五周	现代主义（一）石雕	张沈、吴彤	二年级	
2004-08-30/2004-10-01	五周	现代主义（一）石雕	张沈、吴彤	三年级	
2004-10-04/2004-10-29	四周	抽象引导课	霍波洋	二年级	
2004-11-01/2004-11-19	三周	现代主义（二）金属	霍波洋	四年级	
2004-11-15/2004-12-10	四周	西方现代主义雕塑史	姜晓梅	三年级	
2005-02-28/2005-03-11	二周	抽象引导课	吴彤	一年级	
2005-02-28/2005-03-11	二周	抽象引导课	霍波洋	三年级	
2005-04-25/2005-04-21	二周	现代主义（一）石雕	吴彤	二年级	二班
2005-04-04/2005-04-29	五周	西方现代主义雕塑史	姜晓梅	三年级	
2005-06-20/2005-07-15	四周	现代主义（一）石雕	吴彤	二年级	一班
2005-12-19/2006-01-13	四周	金属	吴彤	四年级	
2005-12-26/2006-01-13	三周	西方现代主义雕塑史	姜晓梅	三年级	
2006-02-27/2006-03-17	三周	世界当代雕塑研究	姜晓梅	四年级	二班35人
2006-04-03/2006-04-21	三周	世界当代雕塑研究	吴彤	四年级	一班31人
2006-05-08/2006-05-26	四周	现代主义（二）金属	吴彤	四年级	31人
2006-05-08/2006-05-26	三周	世界当代雕塑研究	姜晓梅	三年级	45人
2006-06-26/2006-07-14	四周	现代主义（一）石雕	吴彤	二年级	45人
2006-08-28/2006-09-08	二周	抽象引导课	霍波洋	二年级	
2006-08-28/2006-09-08	二周	大地艺术	吴彤		
2006-09-18/2006-09-29	四周	现代主义（二）金属	吴彤	四年级	一班
2006-11-27/2006-12-15	三周	西方现代主义雕塑史	姜晓梅	四年级	二班
2007-03-05/2007-03-23	三周	世界当代雕塑研究	吴彤	四年级	
2007-06-11/2007-07-06	四周	世界当代雕塑研究	姜晓梅	四年级	

授课时间	周数	课程科目	教师	年级	备注
2006-07-03/2007-07-14	一周	大地艺术	霍波洋、吴彤	四年级	一班
2007-06-25/2007-07-20	四周	现代主义（一）石雕	吴彤	二年级	
2007-07-02/2007-07-20	三周	世界当代雕塑研究	姜晓梅	三年级	

西安美术学院雕塑系材料课程授课档案（部分年段统计）

授课时间	周数	课程科目	教师	年级	备注
1985-04-29/1985-06-01	五周	专业实习	张叔瀛	81 级（四下）	
1988-09-01/1988-10-22	八周	创作实习	张叔瀛	84 级（四上）	
1988-10-24/1988-12-03	六周	技法	徐人伯	86 级（三上）	
1987-12-07/1988-01-16	六周	技法	张叔瀛	84 级（四上）	
1992- 第 15 周 /20 周	六周	环境制图与立体构成	陈云岗	90 级（三上）	
1993 第 9 周 / 第 18 周	十周	创作（含制作与技法）	邢永川 袁源	90 级（四上）	
1995-02-20/1995-06-03	十五周	创作	张叔瀛	93 级（二下）	
1996-12-16/1997-01-10	四周	立体构成	陈云岗	94 级（三上）	
1997-09-01/1997-09-26	四周	立体构成	陈云岗	95 级（二上）	

广州美术学院雕塑系材料课程授课档案（部分年段统计）

授课时间	周数	课程科目	教师	年级	备注
1986-10-27/1987-01-13	十周	金属铸造	赖锡鸿	二年级雕技班	9 人
1987-12-28/1988-01-23	六周	金属铸造	赖锡鸿	二年级	11 人
1988-05-09/1988-06-18	六周	金属铸造	赖锡鸿	三年级	7 人
1988-11-28/1989-01-07	六周	金属铸造	赖锡鸿	二年级雕技班	7 人
1989-11-27/1989-12-30	五周	金属铸造	赖锡鸿	二年级	10 人
1991-04-29/1991-06-22	八周	金属铸造	赖锡鸿	二年级	16 人
1992-11-30/1992-12-26	六周	金属铸造	赖锡鸿	二年级	10 人
1994-03-28/1994-04-02	五周	金属铸造	赖锡鸿	二年级	10 人
1995-11-27/1996-01-20	八周	石刻	李仕儒 卓国森	二年级	
1996-12-09/1997-01-10	五周	石刻	卓国森	二年级	
1996-12-09/1997-01-10	五周	铸铜	赖锡鸿	三年级	10 人

授课时间	周数	课程科目	教师	年级	备注
1997-11-10/1997-12-05	四周	铸铜	赖锡鸿	三年级	12人
1998-03-13/1998-04-24	五周	石刻	卓国森	二年级	
1998-11-23/1998-12-18	四周	铸铜	赖锡鸿	三年级	12人
1999-03-29/1999-04-30	五周	石刻	黄炳谊、黎日晃	二年级	
1999-11-15/1999-12-10	四周	铸铜	赖锡鸿	三年级	10人
2000-11-20/2000-12-15	四周	金属材料课	段起来	四年级	
2001-04-16/2001-05-11	四周	石刻	黎日晃、卓国森	二年级	12人
2001-11-19/2001-12-14	四周	铸铜	赖锡鸿	三年级	14人
2002-04-29/2002-05-30	五周	石刻	黎日晃、卓国森	二年级（一班）	26人
2002-04-29/2002-05-30	五周	铸铜	赖锡鸿	二年级（二班）	24人
2002-11-11/2002-12-06	四周	铸铜	赖锡鸿	三年级（一班）	26人
2002-11-04/2002-12-06	五周	石刻	黎日晃、卓国森	三年级（二班）	24人
2002-12-09/2003-01-03	四周	木刻	黎日晃	二、三、四年级	选修
2003-06-02/2003-06-27	四周	木刻	黎日晃	二、三年级	选修
2003-09-01/2003-09-26	四周	石刻	黎日晃	三年级	27人
2003-09-29/2003-10-24	四周	铸铜	赖锡鸿	三年级	27人
2003-11-24/2004-01-02	六周	金属铸造与锻打	赖锡鸿	二、三、四年级	选修
2003-11-24/2004-01-02	六周	实验陶塑	黎日晃	二、三、四年级	选修
2004-05-17/2004-06-25	六周	金属铸造与锻打	赖锡鸿	二、三年级	选修
2004-05-17/2004-06-25	六周	现代木雕	黎日晃	二、三年级	选修
2004-09-06/2004-10-01	四周	石刻	黎日晃	三年级	31人
2004-10-04/2004-10-29	四周	铸铜	赖锡鸿	三年级	31人
2004-11-29/2005-01-07	六周	实验陶塑	黎日晃、赖锡鸿	全系	选修
2005-05-16/2005-06-24	六周	木雕	黎日晃、赖锡鸿	二、三年级	选修
2005-09-05/2005-10-14	六周	现代木雕	黎日晃、夏天	二、三、四年级	选修
2005-09-05/2005-10-14	六周	金属铸造与锻打	赖锡鸿	二、三、四年级	选修
2005-10-17/2005-11-11	四周	石刻	黎日晃	三年级	25人
2005-11-14/2005-12-09	四周	铸铜	赖锡鸿	三年级	25人

授课时间	周数	课程科目	教师	年级	备注
2006-05-15/2006-06-23	六周	实验陶塑	黎日晃	二、三年级	选修
2006-05-15/2006-06-23	六周	金属铸造与锻打	赖锡鸿	二、三年级	选修
2006-11-27/2007-01-05	六周	金属雕塑（锻打）	丹尼尔、夏天	二、三、四年级	选修
2006-11-27/2007-01-05	六周	现代木雕	黎日晃	二、三、四年级	选修
2006-11-27/2007-01-05	六周	金属铸造与锻打	赖锡鸿	二、三、四年级	选修
2007-05-28/2007-07-07	六周	金属雕塑（铸造）	黎日晃	三年级	选修
2007-10-22/2007-11-30	六周	金属焊接	夏天	三年级	交替
2007-10-22/2007-11-30	六周	金属铸造	赖锡鸿、张弦	三年级	交替
2007-10-22/2007-11-30	六周	石雕	黎日晃	四年级	交替
2007-10-22/2007-11-30	六周	综合材料	陈晓阳	四年级	交替
2007-12-03/2008-01-11	六周	传统石雕	卓国森	全系	选修
2007-12-03/2008-01-11	六周	现代木雕	黎日晃	全系	选修
2008-05-26/2008-06-20	四周	非传统雕塑材料	陈晓阳	四年级	33 人
2008-05-26/2008-07-04	六周	现代金属铸造	赖锡鸿	二、三年级	选修
2008-05-26/2008-07-04	六周	金属焊接	丹尼尔	二、三年级	选修

湖北美术学院雕塑系材料课程统计（档案号 1–1981–JX1501–001）

授课时间	周数	课程科目	教师	年级	备注
1981-10-08/1981-11-21	七周	创作（陶瓷）下厂（烧制）	汪良田	1980 级（二上）	6 人
1982-12-15/1983-01-09	五周	木雕	安志今、孙绍群	1980 级（三上）	
1984-12-06/1984-12-13	一周	平面构成	曹丹	1984 级（一上）	
1986-06-09/1986-06-29	三周	立体构成	范汉成	1984 级（二上）	
1987-03-16/1987-04-19	五周	石刻	项金国 张卫	1984 级（三上）	
1989-11-20/1989-12-03	二周	立体构成	刘向东	1988 级（二上）	
1990-03-09/1990-04-01	二周	立体构成	李先学	1988 级（二下）	
1990-12-10/1990-12-23	二周	立体构成	张卫	1988 级（三上）	
1990-10-15/1990-10-28	二周	立体构成	张卫	1989 级（二上）	
1991-05-27/1991-06-09	二周	立体构成	张卫	1989 级（二下）	

授课时间	周数	课程科目	教师	年级	备注
1991-12-30/1992-01-11	二周	石刻	黄帮雄	1988 级（四上）	
1991-12-09/1991-12-21	二周	立体构成	张卫	1989 级（三上）	
1992-02-17/1992-02-29	二周	石刻	黄帮雄	1988 级（四下）	
1992-06-08/1992-02-27	三周	立体构成	张卫	1989 级（三下）	
1992-11-16/1992-12-12	四周	石刻	黄帮雄	1988 级（四上）	
1993-05-16/1993-05-28	二周	立体构成	张卫	1993 级（一下）	
1995-03-20/1995-04-01	二周	石雕技法	李正文	1993 级（三下）	
1996-10-21/1996-11-01	二周	立体构成	张卫	1994 级（三上）	
1997-06-02/1997-06-27	四周	石雕	李正文	1994 级（三下）	
1997-12-03/1998-01-02	四周	立体构成	张卫	1996 级（二上）	
1998-02-16/1998-04-24	十周	创作（木雕）	项金国	1994 级（四下）	
1998-12-21/1999-01-15	四周	装饰雕塑构成（含翻制）	李正文	1997 级（二上）	美教本科
1999-06-07/1999-07-02	四周	陶艺制作	李正文	1997 级（二下）	美教本科
1999-06-14/1999-07-02	三周	立体构成	张卫	1997 级（二下）	
2000-02-21/2000-03-17	四周	石刻	李正文	1997 级（三下）	
2000-05-15/2000-06-02	三周	立体构成	张晓莉	1998 级（二下）	
2001-10-08/2001-10-26	三周	石刻	田喜	1999 级（三上）	
2002-02-25/2002-03-23	四周	抽象雕塑及构成	张卫	2001 级（二下）	

附录八：
实验室设备管理档案

中央美术学院雕塑系 2001 年 9 月 14 日《石雕工作室教学设备购置计划报告》

产品名称	型号	单价	数量	合计	厂家
电动石材切割机	ZIE-DS-180	680.00	5	3400.00	日本田岛
气镐	AA-OOSP	3500.00	10	35000.00	日本 NPK
气镐	AA-3SP	5000.00	10	50000.00	日本 NPK
气铲	PCH-20	1600.00	20	32000.00	日本 FUJI
气铲	PCH-20F	800.00	10	8000.00	日本 FUJI
气锤	FS-2A	2500.00	15	37500.00	日本 FUJI
石面修凿机	X215	2500.00	10	25000.00	上海
喷砂					
直柄气动砂轮机	FG-3HA-1	2500.00	20	50000.00	日本 FUJI
直柄气动砂轮机	FG-5H-1	2500.00	10	25000.00	日本 FUJI
角式气动砂轮机	FA-4C-1	4000.00	20	80000.00	日本 FUJI
角式气动砂轮机	FA-5E-8V	5000.00	10	50000.00	日本 FUJI
墙面气动抛光机	SP-3605-A5	3500.00	20	70000.00	日本 SP
加长直柄气动砂轮机	S401-580	562.00	10	5620.00	上海

产品名称	型号	单价	数量	合计	厂家
气动水冷抛光机	PG100J100S	707.00	20	14140.00	上海
升降式手扶抛磨机	MS300	15000.00	1	15000.00	山东博兴
金刚石圆盘锯石机	YJS180-III	145000.00	1	145000.00	山东博兴
以上设备总计	555660．00				

中国美术学院雕塑系实验室概况

名称	空间	设备投入（万元）	教辅人员	备注
石刻木雕工作室		30.24275	1	
金属焊接		48.5615	1	
陶艺			1	
纤维		2	2	
综合		7.17025	1	
电脑		83.206	1	
放大		54.182		
金属铸造		9		基地教学

广州美术学院金属铸造实验室概述

学院雕塑系有相当部分的金属铸造实验课程，其他专业方向如装饰艺术、工业设计等在其实验课程系统中，也有相当部分的金属铸造课程，同时也是全院的选修课程之一。因此，学院在大学城校区建设了学院管理共享的金属铸造实验室，以满足不同专业和专业方向的需求。

新建成的模型实验室占地 477.96 m^2，分为窑炉和个人操作两个功能，以及教师准备间、工具间和学生物品存放间等。配备了电子中频熔铸炉、砂型干燥箱、预加热设备、起重吊装设备以及各种手提工具等一批设备，并安装了良好的通风排气和除尘系统。可同时满足两个标准班（60 人）学生上课的需要。

实验室建设情况

共享实验室名称	金属铸造实验室（大学城校区）
建立时间	2005 年 3 月
现有设备金额（万元）	56.3
实验室面积（m²）	477.96
实验室负责人（联系电话）	赖锡鸿（8099****）
实验室教辅人员（联系电话）	贺基捷（8099****）
工作室分类名称	金属铸造实验室（个人操作区）； 金属铸造实验室（窑炉区）、教师准备间、工具间。
房间位置（单位面积 m²）	D、E 栋东座一层 2 间（58.1 m²、151.06 m²）； 窑炉区一层 2 间（151.2 m²、117.6 m²）。
适用专业方向	工业设计系、环艺设计系、装饰艺术系、雕塑系。
功能规划	金属铸造课程、全院选修课程、毕业创作场地、学生作业展示示范。

《四川美术学院雕塑系教学材料购买、使用方案（暂定）》
2002 年 11 月 8 日

雕塑系现有硬制材料（木材、石材、刀具）仅限于教师、学生的教学和创作使用。使用者须自己购买，具体方案如下：

每人限购一份。（木料每种不超过两米）

价格 = 进价 + 运费

木材：

柏木　600 元 +60 元 =660 元 /m³

上等柏木　720 元 +60 元 =780 元 /m³

楠木　800 元 +60 元 =860 元 /m³

杂木　500 元 +60 元 =560 元 /m³

木雕刀具：32 元 / 套（每套六把：圆口凿大、中、小各一把，平口凿大、中、小各一把）

石材（未定）

所创作作品如达到教学要求系上则予与收藏，并退回交纳的成本费用。

收藏品拟于商业出售，所获利润由作者和系上按一定比例分成。

注：有意购买教学用泥可在设计院购买：15 元 / 筐。

湖北美术学院雕塑系《金属材料工作室的设备和材料使用的管理办法》（试用）2005 年 8 月

　　进入工作室工作的教师和学生可以使用工作室配备的个人工具柜，用以存工具、个人物品等。

　　如果需要借用工作室的设备，必须登记（借用人姓名、单位、借用设备的名称、型号，及借用时间），并交纳一定数量的押金，押金等设备归还时方可退还。

　　对借用工具逾期不还者，应处以相应的罚款。

　　如果借用者在借用期内造成设备损坏，工作室应视实际损坏程度收取一定的维修费用，如果损坏严重，并造成设备报废，借用人必须照原价赔偿。

　　如果借用设备者多次逾期不还，或多次造成设备损坏，工作室禁止再向其出借设备。

　　凡属借用工作室的设备，一律不得携带出工作室外使用。

　　砂轮片、焊条等耗材由个人自备，或向工作室购买。

　　使用氧气、乙炔等设备，工作室根据材料成本收取一定的费用。

附录九：
采访名单（根据采访时间排列）

姓名	采访时间	采访地点	采访内容	所属院校及职务
汤汉生	2007-11-15	中国美术学院雕塑系	德国材料教学	亚琛科技大学建筑系雕塑研究工作室教师
高中冶	2008-09-16	中国美术学院雕塑系	韩国材料教学	韩国江源大学美术学院雕塑系本科生
迈克	2008-09-17	中国美术学院专家楼	英国材料教学	曼彻斯特建筑学院教师
北乡悟	2008-09-27	中国美术学院专家楼	日本材料教学	东京艺术大学雕塑系主任
孟戈里	2008-09-30	杭州天元大厦	意大利材料教学	罗马艺术大学校长
黎日晃	2008-10-01	杭州天元大厦	广美材料教学	广州美术学院教师
宿志鹏	2008-10-16	中央美术学院雕塑系会议室	本科教学	中央美术学院硕士生
安然	2008-10-16	中央美术学院陶瓷工作室	陶艺	央美外聘教师
孙璐	2008-10-30	中央美术学院金属工作室	金属焊接	中央美术学院教师
萧长正	2008-10-30	中央美术学院木雕工作室	木雕	央美外聘教师
王小惠	2008-11-04	清华大学美术学院	木雕	清华大学美术学院教师
李富军	2008-11-04	清华大学美术学院	俄罗斯材料教学	列宾美术学院博士生
许正龙	2008-11-05	清华大学美术学院	雕塑构造	清华大学美术学院副教授
董书兵	2008-11-05	清华大学美术学院	清华大学美术学院材料教学	清华大学美术学院副主任

姓名	采访时间	采访地点	采访内容	所属院校及职务
帕妮特·依莉	2008-11-06	中央美术学院七楼报告厅	澳大利亚材料教学	新南威尔士大学美术学院雕塑系主任
吴彤	2008-11-10	鲁迅美术学院雕塑系会议室	鲁迅美术学院雕塑材料教学	鲁迅美术学院雕塑系教师
姜晓梅	2008-11-11	鲁迅美术学院雕塑系会议室	鲁迅美术学院现代雕塑教学	鲁迅美术学院雕塑系教师
田金铎	2008-11-11	鲁迅美术学院家属楼	关于雕塑材料与教学	鲁迅美术学院雕塑系前主任 教授
陈钢	2008-11-12	天津美术学院雕塑系	天津美术学院雕塑系木雕教学	天津美术学院雕塑系副主任
李军	2008-11-12	天津美术学院雕塑系	天津美术学院雕塑系石雕教学	天津美术学院雕塑系副教授
张向玉	2008-11-13	天津美术学院雕塑系会议室	天津美术学院雕塑系材料教学	天津美术学院雕塑系教授
谭勋	2008-11-13	天津美术学院雕塑系	天津美术学院雕塑系综合材料教学	天津美术学院雕塑系副主任
王伟	2008-11-14	中央美术学院雕塑系办公室	中央美术学院铸造教学	中央美术学院雕塑系教师
刘士铭	2008-11-15	北京刘士铭家	北平艺专塑材料教学	北平艺专雕塑专业 1950 年毕业
曹春生	2008-11-16 上午 09:40	电话采访	关于雕塑材料与教学	中央美术学院雕塑系前主任 教授
李守仁	2008-11-16	中央美术学院造型艺术研究所	关于雕塑材料与教学	中央美术学院雕塑系 55 年毕业
宋泊	2008-11-16	清华大学西门建筑系教师宿舍	采访未果	
赵历平	2008-11-17	西安美术学院雕塑系办公室	西安美术学院石雕教学	西安美术学院雕塑系教研组主任
苗鹏	2008-11-17	西安美术学院雕塑系办公室	西安美术学院金属焊接教学	西安美术学院雕塑系教师
张叔瀛	2008-11-17	西安美术学院教师宿舍	雕塑材料与教学	西安美术学院雕塑系教授
张耀	2008-11-18	西安美术学院张耀工作室	西安美术学院雕塑系材料教学	西安美术学院雕塑系副教授
刘焕章	2008-11-19	北京朝阳区刘焕章住址	雕塑材料与教学	中央美术学院雕塑系 1955 年毕业
马改户	2008-11-19	北京马改户家	雕塑材料与教学	西安美术学院雕塑系前主任 教授
时宜	2008-11-19	北京时宜家	雕塑材料与教学	中央美术学院雕塑系 1955 年毕业
萧立	2008-11-19	中央美术学院雕塑系办公室	中央美术学院木雕教学	中央美术学院雕塑系教师
钱绍武	2008-11-19 晚 10:05	电话采访	雕塑材料与教学	中央美术学院雕塑系前主任 教授
曾竹韶	2008-11-20	北京曾竹韶家	雕塑材料与教学	中央美术学院雕塑系教授
张得蒂	2008-11-20	中央美术学院造型艺术研究所	雕塑材料与教学	中央美术学院雕塑系 1954 年毕业
张润凯	2008-11-20	中央美术学院造型艺术研究所	雕塑材料与教学	中央美术学院雕塑系 1954 年毕业
文楼	2008-11-20	电话采访	雕塑材料与教学	中央美术学院雕塑系外聘教授

姓名	采访时间	采访地点	采访内容	所属院校及职务
姚薇	2008-11-21	中央美术学院学生宿舍	雕塑材料与教学	中央美术学院雕塑系07级硕士研究生
应颖	2008-11-21	中央美术学院宿舍	雕塑材料与教学	中央美术学院雕塑系07级硕士研究生
邹佩珠	2008-11-22	北京邹佩珠家	雕塑材料与教学	国立艺专雕塑专业44届毕业生
盛扬	2008-11-22	电话采访	关于雕塑材料与教学	中央美术学院雕塑系教授
孙伟	2008-11-24	央美造型艺术研究所	中央美术学院石雕教学	中央美术学院雕塑系教师
秦璞	2008-11-24	中央美术学院雕塑系会议室	中央美术学院综合材料教学	中央美术学院雕塑系教师
龙翔 孟庆祝 朱晨 钱云可	2008-11-27	中国美术学院雕塑系会议室室	中国美术学院雕塑系材料工作室研究生教学	中国美术学院雕塑系材料工作室教师
孙闯	2008-12-01	四川美术学院家属楼	四川美术学院材料教学	四川美术学院雕塑系教授
王官乙	2008-12-01	四川美术学院外招楼	收租院材料及教学	四川美术学院雕塑系教授
李巳生	2008-12-02	四川美术学院家属楼	国立艺专材料教学	四川美术学院雕塑系教授
何力平	2008-12-02	四川美术学院何力平工作室	四川美术学院木雕教学	四川美术学院雕塑系教授
刘威	2008-12-02	四川美术学院刘威工作室	四川美术学院材料教学	四川美术学院雕塑系教授、前主任
龙德辉	2008-12-02	四川美术学院家属楼	四川美术学院材料教学	四川美术学院雕塑系教授、前主任
张朋	2008-12-02	四川美术学院雕塑系资料室	四川美术学院综合材料教学	四川美术学院雕塑系教师
唐巨生	2008-12-02	四川美术学院家属楼	四川美术学院陶瓷材料教学	四川美术学院雕塑系教授
龙宏	2008-12-02	重庆法国海军旧驻	四川美术学院铸铜材料教学	四川美术学院雕塑系副教授
黎日晃夏天	2008-12-04	广州美术学院大学城雕塑系	广州美术学院雕塑系石材、金属焊接、木雕教学	广州美术学院雕塑系教师
赖锡鸿	2008-12-05	广州美术学院昌岗东路雕塑系	广州美术学院雕塑系铸铜教学	广州美术学院雕塑系教师
胡博	2008-12-05	广州美术学院胡博家	广州美术学院雕塑系陶瓷教学	广州美术学院雕塑系教授
潘鹤	2008-12-06	广州美术学院潘鹤家	广州美术学院雕塑系材料与教学	广州美术学院雕塑系教授
项金国	2008-12-08	湖北美术学院雕塑系办公室	湖北美术学院雕塑系材料教学	湖北美术学院雕塑系主任
张松涛	2008-12-08	湖北美术学院雕塑系张松涛工作室	湖北美术学院雕塑系材料教学	湖北美术学院雕塑系副教授

姓名	采访时间	采访地点	采访内容	所属院校及职务
张卫	2008-12-08	湖北美术学院雕塑系张卫工作室	湖北美术学院雕塑系综合材料教学	湖北美术学院雕塑系副教授
梁培裕	2008-12-08	湖北美术学院雕塑系家属楼	国立艺专教学	湖北美术学院教授
刘政德	2008-12-08	湖北美术学院雕塑系家属楼	湖北美术学院雕塑系材料教学	湖北美术学院雕塑系教授
李正文	2008-12-09	湖北学院雕塑系家属楼	湖北美术学院雕塑系材料教学	湖北美术学院雕塑系教授
刘依闻	2008-12-09	湖北美术学院雕塑系家属楼	国立艺专教学	湖北美术学院教授
沈文强	2008-12-12	杭州南山路222号	中国美术学院雕塑系材料教学	中国美术学院雕塑系教授、主任
杨成寅	2008-12-12	杭州南山路222号	中国美术学院雕塑系材料教学	中国美术学院教授
沈海驹	2008-12-16	杭州翠苑新村沈海驹住址	中国美术学院雕塑系材料教学	中央美术学院华东分院教师
傅维安	2008-12-16	杭州义井巷傅维安住址	中国美术学院雕塑系材料教学	中国美术学院教授
王建武	2008-12-16	杭州滨康路王建武住址	中国美术学院雕塑系材料教学	中国美术学院教授
夏阳	2008-12-17	上海大学上海美术学院雕塑系办公室	上海大学上海美术学院雕塑系材料教学	上海大学上海美术学院雕塑系主任
周嘉政	2008-12-17	上海南陈路周嘉政工作室	雕塑材料	上海大学上海美术学院雕塑系教师
王建国	2008-12-17	上海南陈路王建国工作室	上海大学上海美术学院雕塑系木雕教学	上海大学上海美术学院副院长
蒋铁骊	2008-12-17	上海大学上海美术学院雕塑系办公室	上海大学上海美术学院雕塑系材料教学	上海大学上海美术学院雕塑系教师
蒋进军	2008-12-17	上海大学上海美术学院雕塑系办公室	上海大学上海美术学院雕塑系材料教学	上海大学上海美术学院雕塑系教师
陈道坦	2008-12-17	上海陈道坦家	国立杭州艺专雕塑系材料教学	国家一级美术家
何文元	2008-12-18	杭州何文元家	中国美术学院雕塑系石雕教学	中国美术学院教师
汤耀荣	2009-01-05	中国美术学院雕塑系	中国美术学院雕塑系石膏翻制	中国美术学院教师
中国美术学院雕塑系教学研讨会	2009-03-03 2009-03-04	中国美术学院雕塑系会议室	中国美术学院雕塑系教学研讨	中国美术学院雕塑系全体教师

附录十：
国外雕塑教学模式参考

日本东京艺术大学雕塑系

日本东京艺术大学雕塑专业本科为四年，每年招生 20 名。一年级开始是泥塑人体课，六周时间直接做等身大人体泥塑。学生分为两组，一组十人，安排两个人体模特。头像泥塑考生在入学之前已经做了很多，所以不安排。因为一年级学生，一是不懂得人体泥塑架子，二是不懂翻模，所以第一个作业安排人体，主要是掌握人体泥塑的骨架和翻模。泥塑人体六周做完之后不让他们翻模，让同学把泥土挖掉，这个阶段只让他们学用泥的方法，故意不让他们留下作品，产生很遗憾的感觉。接下来的课程是石雕。第一个作业是雕刻一块"豆腐"，正方形，让他们打磨三个面的垂直，并且学会使用工具的能力。等"豆腐"达到标准后，再让他们做另外一块石料，这次可以任意雕刻，什么都可以。10 月份新学期开始做木雕。木雕也是跟石雕一样，做一块"豆腐"。木雕完了开始做泥塑——六周的人体，比真人要小一点。过年后叫翻石膏师傅来教翻模实习。二年级开始也是做泥塑，泥塑之后，教同学翻活模，也能翻铜、翻陶，也可在石头上翻模。接下来开始做金属实习。到第二年级下学期时，所有材料实习都已学过。10 月开始的新学期，学生就选择材料学习方向。三年级自己喜欢做什么基本上已经定了。工作室有两个老师，比如说第一工作室有石雕和木雕老师；第二工作室也有搞木雕和金属创作的老师。第三个工作室有时候有三个老师，可能有木雕、陶泥的。学生进工作室后基本上已定以后的

研究方向。硕士与博士基本就是按这个材料来学习研究的。（根据笔者 2008 年 9 月 27 日晚对日本东京艺术大学雕塑系主任北乡悟先生的采访录音资料整理）

俄罗斯列宾美术学院雕塑系

俄罗斯列宾美术学院雕塑系的一年级是基础课，要学石膏翻模，二年级安排木雕课程，大概四周。木雕与石雕是同时的。三年级安排制陶课程。一个学期四周的创作课分成两三段安排在平常课程里，比如说每一个小课题。学期结束的时候，同时布置另一个创作课，是针对下一个学期来制陶的。一、二、三年级的课程融合起来，在整个学期末的时候，陶艺课刚开始时，把三个作业好的选一遍，再开始做，开始浇模或完成作品。四年级是铸铜课。五年级就是毕业创作。没有金属焊接与立体构成，大纲的思路还是以具象雕塑为主。（根据笔者 2008 年 11 月 4 日下午对俄罗斯列宾美术学院 2005 届博士毕业生李富军先生的采访录音资料整理）

韩国江源大学艺术学院雕塑系

韩国江源大学艺术学院雕塑系本科为四年，教师有七位，其中教授两位。学生人数不定，有的年级十几个人，有的只有四个。雕塑专业有泥塑、石雕、焊接、抽象等课程，没有木雕，陶瓷归工艺系。一年级是综合课，包括泥塑、素描、油画、理论等。一周学泥塑三次、素描两次、油画一次，每次四个小时。泥塑有专门教室，素描和油画共同用一个教室。石雕、焊接课从三年级开始，一周一次，每次四课时。学校没有预备石料，要自己到外面石材市场上去买，很贵，比如边长为 30 厘米的正方形汉白玉，折合人民币 450 块钱，工具也要自己买，大的工具学校可以借。学校配备技师，作业要自己打。石雕作业归自己，焊接作业要送给学校，摆在校园里，不过学校报销材料费。石雕也是先看画稿，再做小稿，然后再打石雕。焊接有的时候用钢板，有的时候用工业废料，同学兴趣很大。本科毕业需要毕业展览，论文不需要，硕士毕业要有毕业展览和论文。（根据笔者 2008 年 9 月 16 日中午对韩国江源大学艺术学院雕塑系 2008 届本科毕业生高中洽采访录音资料整理）

英国曼彻斯特美术学院雕塑系

英国曼彻斯特美术学院雕塑系以前一个班只有 15 到 16 个人，现在一年几乎有 40 多人。第一年主要课程有泥塑制造、石材雕刻、金属焊接和铸造等，主要是技术的学习过程，要保持

思想的发展，接受新观念。英国一般是在第一年给学生一个目标或者计划，学生运用石头或各种材料进行创作，但必须要达到老师的要求。在第二年同学发展自己的构思，第三年想法更加成熟。在二、三年级的学习当中，老师与学生的关系更像是辅助创作关系，给予一定想法或支持，不像中国的学校，老师处于主导位置。石雕课通常是一个月，有时超过六个月，主要是培养兴趣，学习雕塑的制作方式。如果学生有兴趣，就给他看资料，讲解个案等，下一学期继续学习、研究。比如教金属焊接课，开始是小件，若要放大，就要深入研究支点、结构等。以前上材料课学生是不用花钱的，材料是收集来的。现在要费用了，从巨大的石矿订购石材，有些下脚料是免费的。技师有，但不是单纯地指导学生。技师原来也是从事雕塑行业的，下课后，任课老师走了，学生就会问技师，能不能制作等，技师主要指导材料加工为主，也懂雕塑，可能是学历问题，不能做老师。

现在学生很多创作更加注重观念性的东西，很多学生对观念的实践远远超过对技术的实践，与过去相比，现在学生更加注重多媒体，而很少投入原先的雕塑制作。现在很少看到学生的作品当中，有纯粹雕塑语言的作品，大多数是新媒体的东西。由于经济的发展，时代的变化和画廊的推动，这种趋势是必然的。本科毕业成绩由两部分组成，毕业创作和论文。在英国有一个现象，很多学生进入学校后，什么都学，但没有在某一方面有所专长。（根据笔者 2008 年 9 月 17 日下午对英国曼彻斯特美术学院雕塑系前主任迈克先生的采访录音资料整理）

意大利罗马艺术大学雕塑系

意大利罗马艺术大学分两级学位，一级学位三年属于学士学位，二级学位二年是研究生学位。一般是连读式的，进来后若觉得还可以，连读五年就是硕士学位了。雕塑本科，学生可以学绘画、设计、多媒体等作为基础。后面两年的硕士学位学习，其他专业课程就少，主要是雕塑专业的课程，要选择课题。课题选择，要跟导师接触。导师结合学生的课题，进行深化，根据学生的课题来编教学进程与目的。学生刚进来时，会教一些艺术语汇、艺术法则等。在学校，学生必须要学一些基本的艺术语汇，只有掌握基本语汇，才可以表达自己的思想，否则即使有思想，也表达不出来。每个教师有一个大纲，这个大纲还是要求学生基本掌握一种规律。造型不管是具象还是抽象，它有一种法则，这种法则要掌握，然后再去找自己的语言。因为意大利在欧洲还是有一种传统的东西在里面，所以教学还是从基础讲起。本科教学与研究生教学是相衔接的，可能在本科学

的时候很多是跟多媒体、服装设计、建筑等有关，那么在研究生学习中，雕塑就向这些方面靠，在这里面找自己的语言，然后给学生组成一个专家组，再深化学生的语言。并不是回到古典雕塑中去，而是在这些课程里面找自己需要的语言。雕塑课有比重，放得很开，其他都可以学。本科课程可以打开，然后在研究生阶段，比如说雕塑里的材料，里面就有服装的影子。这样就把雕塑材料扩展了。这样做还有一个好处，过去的大师在每个位置上都有一个点，每一点都有制高点。现在的好处是学生在本科学那么多东西，可以找到跟其他大师的不同点。所以欧洲的学生做作品比较活跃。把点分开，这样冲突的概率就少。导师的目的就很明确，指导学生深化，以及再往下走还有什么方向，通过设计、多媒体或造型的语言来做就会产生不同的语言。技术阶段是在本科。一年级是必修的，比如设有十门课程，学生必须选七门课，这是有学分的。学完之后，虽然不对其中一些课程感兴趣，但感觉会有某门课程对自己有用，所以进行强制性的学习，艺术语言就会见效果。如果有条件，跟著名艺术家学习，进他的工作室，做他的学生，这是非常重要的。雕塑专业的课程跟中国的差不多，大同小异。但雕塑系的情况是到其他系去学，比如说学习策划、艺术方法论、市场营销等。具象写实雕塑在一年级、二年级上学期也教，后来就放开了。按照传统观念来看，造型能力好像要弱一点，但是时代需要复合型的人才，不需要很单一的。如果个人需要会加强这方面的课程。石雕、木雕等课程在校外基地。基地跟学校有联系，罗马有上百个博物馆，都是学校的外延。（根据笔者 2008 年 9 月 30 日晚对意大利罗马艺术大学校长、雕塑系前主任孟戈里先生采访录音资料整理）

澳大利亚新南威尔士大学美术学院雕塑系

澳大利亚新南威尔士大学美术学院雕塑本科学制为三年，一个班 24 个人。低年级每个学生在美术史或文哲史上选一个主题，进行阐述或研究，如岩画，就把所有的岩画资料摆出来，进行研究。因为他们有很好的基础，在大学的研究比较有水平。没有泥塑课，但有雕塑石膏课，用石膏雕一大堆，假想成大理石，一是比较便宜，二是比较软，作为造型的基础训练，提供给学生。在低年级时，要求过一遍材料课。通过这种实践，学生会发现自己在这方面是否有才能。很多学生在木雕课时，做了很多木雕，但这之后就再也不碰木头了，去上铸铜或焊接或织物——软雕塑的课程。在若干年后，再做木雕时，他们会想起曾经有过这样一种技法。学生在做金属铸造的同时，也学翻活模的技

术。有本科、硕士研究生和博士研究生训练。一种训练是用木雕作品在雕刻过程中与砂、其他材料发生关系。另一极端训练是找到形成品，整个拆掉，再组装，与原来的东西产生联系。比如说自行车，一种是组装后仍可以骑的，但已不是原来的自行车。另一种是改变成袋鼠之类的物品等。还有一种训练，以时间为指导进行的训练，如：草，通上电，指出生长与时间的关系，这也是训练的组成部分，属于一种状态。（根据澳大利亚新南威尔士大学美术学院雕塑系主任帕妮特·依莉女士 2008 年 11 月 6 日晚 6 时在中央美术学院设计大楼报告厅的讲座录音资料整理）

后记一

记得五年前接到博士研究生录取通知书时，龙翔先生告诫说：读博期间，要掉一层皮。此言如犹在耳。五年后尚未"消得人憔悴"，只是白发徒添许多。

行文犹如炒菜，色、香、味俱全方称佳肴，而我拥有一堆"菜料"，却无从下手！于是从泡方便面、炒蛋炒饭开始，按照菜谱，学习烹、炸、煎、煮之术。行文也如此，遣词造句、引经据典乃基本素养。好不容易确定几纲几目，却在导师的质疑中被全盘推翻。是雕塑的"皂吏之事"在作祟？还是实践类博士生的通病？记得有一次课余问导师孙振华先生，早晨是否去柳浪闻莺公园转转。他说，坐在柳树下，一边欣赏美景，一边敲打键盘，写了四五千字。这是一般论文的字数，在孙老师轻描淡写下完成了，而我等要沐浴、斋戒，准备好长时间。

感谢博士研究生指导老师龙翔教授、曾成钢教授、孙振华教授在第一次授课时，便确定了我的研究方向。他们的丰富经验使我少走许多弯路，但恐怕要辜负他们的预期。虽然在读硕士研究生期间，撰写的论文也是有关雕塑材料方面，并有材料教学的文章见于刊物，但这些素材相对博士论文如九牛一毛。真正可用的资料，来自就读后的第二年，利用到中央美术学院做国内访问学者期间，对全国十大美术学院进行考察。

感谢中央美术学院雕塑系吕品昌先生，他写的介绍信，使我在造访其他院校时受到格外礼遇。同时也感谢鲁迅美术学院的吴彤老师、天津美术学院的陈钢老师、清华大学美术学院的

王小惠老师、湖北美术学院的张松涛老师、四川美术学院的龙宏老师、广州美术学院的黎日晃老师、上海大学上海美术学院的夏阳老师等，他们穿针引线，提供资讯，甚至亲自带领我拜访一些老先生，耳提面命，收集到了弥足珍贵的资料。曾竹韶先生（2012 年去世）打破半小时采访约定，和我聊了近两个小时。87 岁高龄的李巳生先生（2010 年去世）亲自带我扣开了罗才云先生（国立杭州艺术院首届 2 名雕塑毕业生之一）家属的门，使我得以在床板上翻拍罗先生的毕业证书与雕塑习作照片。虽然经多方打听，终于在清华大学找到 97 岁宋泊先生的家，但他由于夫人去世，悲痛卧床，未能接受采访，但我为自己的孤陋寡闻感到惭愧，我是经刘士铭先生提醒才知道雕塑界有这样一位高寿隐士（他是刘士铭的老师）。同时，已经去世的李守仁老师也让我怀念，他提供的白泥资料也让我欣喜。

总之，我要感谢 2008 年前后所采访的八十多位先生，他们提供的资料或许与此博士论文无关，但他们是中国雕塑教学的亲历者与传薪人，他们提供的是一部活的雕塑教育史。同时我也感谢各个学院档案室的工作人员，教学档案、课表资料等也是教学研究必不可少的资料。

感谢黎日晃老师，他以他自身读博的经历以及研究材料的心得，给我的研究提供了很好的建议，使我能从资料的丛林中探出小径。同时感谢叶玉小姐，帮我审阅。

感谢同时读博的朱晨先生，以及其他后学，他们的研究方法与专业素养常使我茅塞顿开。

感谢雕塑系的领导与同行，在我一边读书一边任教时，提供工作上的便利。各实验室负责人，我在创作作品时常干扰他们正常作息，他们提供了很多帮助，在此表示感谢。

感谢我的家人，承担家务，免使我分心。女儿的笑声能使我暂时忘却思虑上的纠结。

最后，我要感谢去世的父亲，他看到我入学，却未看到我毕业。2008 年我去中央美术学院做访问学者，中午到京，半夜传来噩耗。曾几何时，武汉室友王小雷告知，我半夜蒙被哭泣，而我醒来却无记忆。没有记忆的思念、没有记忆的痛楚常提醒我：尽早完成论文，献给父亲！

钱云可
2012 年 5 月 15 日于杭州

后记二

　　博士论文完成于 2012 年 5 月，2015 年中国美术学院进行院系调整，雕塑与公共艺术学院成立十个工作室，其中在雕塑专业名下的有金木石火工作室，工作室在四年级的课程中不涉指综合材料内容，原因是雕塑系有跨界工作室，二级学院有公共艺术的四个工作室，综合材料授课内容会有重叠性，未加此专列，但也不反对同学在创作时加以材料综合化。工作室的建设理念如下。

　　回归艺人身份。雕塑是一门古老的艺术，创作出一件伟大的雕塑作品，因素很复杂，但"技术"因素是基础。大学扩招之后，学生的专业水平相对较弱，动手、操作能力普遍较差，许多需要自己动手的"技术"，只能假技工与教辅人员之手。基本造型能力尚未掌握，也未掌握材料加工技能。雕塑本科五年相对于一位雕塑家的一生来说是短暂的，而几周的材料课程相对于五年的本科教学来说也显得不够，这种情形之下，结合材料创作出完整的、富有个性化形式语言的作品就勉为其难了！

　　基于以上情况，未来的本科教学有必要加重工作室课程比例，工作室的材料研究希望在低年级普修的基础上，在高年级、研究生阶段形成单一材料直线型的教学模式。

　　思政格物致知。《礼记·大学》曰："致知在格物，物格而后知至。"格物致知是中国古代儒家思想中专门研究事物道理的一个理论，这四个字非常契合本课程的思政育人元素。所谓"格"

可指研究，包括资料收集、文献阅读、创作体会等理论学习；也包括熟知材料、掌握工具、加工步骤等技能训练等；同时也蕴含雕塑草图构思、小样揣摩、材料转化等创作过程。所谓"物"可指雕塑材料中固有的金属、木材、石材、陶瓷等媒介，也包含与材料相关的雕刻、锻焊、铸造、窑烧、综合等加工方式。而达到"知"不仅指各种雕塑材料种类、物理性能、加工技术，也包括材料品质、成型方式、创作模式；以及延伸到雕塑艺术发展历程、名家经典解读、个人艺术语汇探索、人与物的辩证关系等。

多元授业模式。谢赫"六法"之一的"传移模写"，指的是临摹作品，并由临摹产生记忆。中国古代是凭记忆做雕塑，先是根据"面相"高度综合类型化，然后再加以想象和创造使之个性化。鲁迅把它概括为"静观默察、烂熟于心、凝神结想、一挥而就"四个词组。西方中世纪的行会，临摹也是唯一的途径，临摹品接近原作的程度是衡量学徒成绩好坏的唯一标准。

在目前的学院雕塑学习中，临摹所占的比例较低。要充分利用雕塑艺术教学研究馆中的经典作品，全天候开放，供学生临摹之用。同时，从减法入手，强化学生对形体空间的认识与三维判断，再辅以塑造训练，使同学在有限的课时内，达到事半功倍的专业基础。

探讨东方物性。中国古代朴素唯物主义对物质有很好的描述。从古至今，从红山文化的"玉猪龙"到良渚文化的"玉琮"，从商周的青铜器到汉唐的陶器等，这些器物的形制在满足使用功能的同时，蕴含着古老东方的礼仪——通过祭祀礼仪来表达对祖先和神灵的崇拜。

雕塑系教学响应中国美术学院视觉艺术东方学的构架理念，在材料工作室教学中提出遵循"东方物性"的要求，将材料的物理或者物质状态作为一个因素使用，将人类和人类所感知的这个世界之间通过材料和材料、状态和状态之间的微妙关系体现出来，将材料的形式语言、材料的加工工艺与东方审美结合起来。

感悟创作方法。"应物象形，因材施雕"是中国古代雕塑创作中常用的手法，是根据物体展开的观察方法与形象思维前提下的判断与审视。"巧夺天工"是评价此类作品的最高标准。

中国古代"应物象形，因材施雕"的创作模式，与发轫于20世纪初期的西方现代雕塑创作模式，有异曲同工之妙。西方现代雕塑对"母题"的忽视，强调纯形式、结构等，使雕塑固有的材料重新焕发出生命力。雕塑创作中的材料，更多是处于主导、直接的地位，作品的构思、立意皆从材料出发，雕塑的

创作直接源发自材料。艺术家对材料的不懈追问，突破了雕塑材料的传统审美，加上运用现代加工技术，新的材质美感推动了雕塑审美的转变与雕塑风格的多样化。工作室的创作态度是从材料主导性出发，不懈追问，不断探索。

强化材料品质。"文"可解读为"纹样、花纹、样式"，"质"解读为"质地、质感、品质"。"质"与"文"在文艺理论中常解读为"内容"与"形式"，"文胜质则史，质胜文则野，文质彬彬、然后君子"。

"天有时，地有气，材有美，工有巧，合此四者，然后可以为良。"中国文化对材料有独特的见解与审美。 在所有传统雕塑材料中，对材质美感的认识，其他材料是很难与玉石相匹敌的。"夫昔者君子比德于玉焉，温润而泽，仁也"；这里不仅把玉看作坚贞温和、不屈不挠的高尚品格的象征，而且把玉作为人生行为至好标准的代称词。工作室要求强调以质胜文，强化材料加工技艺，注重培养材质美感，提高作品审美品质。

期寄以技进道。通过"上手"，掌握一门或多门材料加工技艺，使之在毕业创作上能够技压群芳，毕业后通过个体研习，直到技艺精湛。"形而上者谓之道，形而下者谓之器。"从"器"入手，正确处理形与神、气与象、分与合、奇与正、疏与密、略与精、取与舍、虚与实等各种形式关系，才能"进乎于道"。

"以形写神"之道！

"气韵生动"之道！

"神乎其技"之道！

"巧夺天工"之道！

"大色若盲、大音希声、大巧若拙、大辩若讷"之道！

工作室教学预期要求：

通一遍，在本科低年级，石雕、木雕、金属焊接、金属铸造、陶艺等材料基础课程通习一遍；

寻一物 ，五门材料课程学习之后，根据自身的喜好与材料加工工艺掌握程度，寻找一种自己钟爱的材料；

专一样，每一种雕塑材料，都有与之相匹配的创作题材与样式，同学根据自身的创作理念，专研该样式的创作手法；

出一品，材料基础课程是依附创作而存在的，当然只是小试牛刀，更重要的是在寻一物与专一样的基础上，最后在毕业创作中得以释放；

悟一道，作为雕塑工作者，五年的学习是短暂的，希望同学毕业之后，继续延续自身的创作道路，最终悟出属于自身的艺术之道。

工作室课程结构

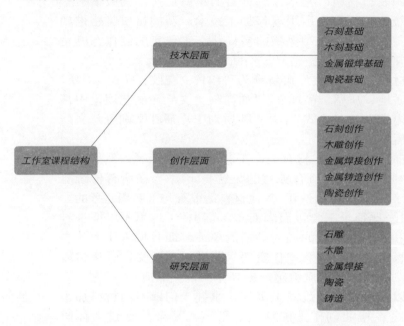

- 工作室课程结构
 - 技术层面
 - 石刻基础
 - 木刻基础
 - 金属锻焊基础
 - 陶瓷基础
 - 创作层面
 - 石刻创作
 - 木雕创作
 - 金属焊接创作
 - 金属铸造创作
 - 陶瓷创作
 - 研究层面
 - 石雕
 - 木雕
 - 金属焊接
 - 陶瓷
 - 铸造

技术层面
材料教学的首要部分便是掌握材料的基本加工技术，这也是国家要求提高学生技能的内涵。课程安排在二年级，每种材料课时为四周。

石刻基础：了解石材种类、性能及美学特点，了解雕塑史上著名的石雕作品，掌握各类工具的性能及雕刻与打磨技法，掌握电线仪的使用等。

木雕基础：了解木材种类、性能，掌握木雕工具的性能、磨制与使用，掌握木雕的制作流程，了解木雕的上色、上蜡与挖心等保护措施。了解木雕艺术的发展历程，木雕工艺的流派等。

金属锻焊基础：了解金属焊接艺术的发展历程，著名艺术家的作品特点，掌握金属锻造的技巧，焊接的基本技术与手法，锻造与焊接成型的工艺流程，最后的效果与保护措施等。

铸铜基础：了解铸铜工艺的发展史及著名的铸铜艺术品，掌握蜡模成型、负模成型方法，了解制作浇注系统及砂型焙焙烧、熔炼、浇注、清理、打磨精修，化学着色全过程。

陶瓷基础：了解陶瓷艺术的发展历程以及中国各大名窑的区别与工艺特点，掌握手拉坯、泥条、泥板灌浆的成型方法，了解烧制技术和窑变效果等。

创作层面是指学生通过具体材料创作课程的训练，找到适合自己的材料与语汇，为以后形成自己个人作品风貌铺垫。课程安排在高年级，甚至可到实习基地创作。

石刻创作 —— 具象、非具象创作、因材施雕、命题创作、非命题创作等

木雕创作 —— 具象、非具象创作、因材施雕、命题创作、非命题创作等。

金属焊接创作 —— 命题创作、非命题创作等。

金属铸造创作 —— 负模成型（浮雕、建筑创作）、蜡片成型（动物、人物）创作、非命题创作等。

陶瓷创作 —— 动物创作、非具象创作、命题创作、非命题创作等。

研究层面通过本科阶段学习，学生已清楚自己能驾驭哪一种材料，总结和感悟到独特的创作题材与创作手法。结合理论方面的研究，最终呈现的将是实践与理论相结合。课程安排在研究生。

石雕 —— 中西石雕比较研究、西汉霍去病墓前石雕风格研究、中国古代石雕的写意性研究、唐十八陵石像研究、石雕艺术家个案研究、当代石雕创作研究，石窟造像研究等。

木雕 —— 肖像木雕研究、写意性木雕创作研究、因材施雕研究、民间木雕流派研究、木雕与建筑的关系研究、木雕艺术家个案研究、当代木雕创作研究、中西木雕比较研究等。

金属锻焊 —— 金属焊接艺术家个案研究、写意性金属焊接研究、金属焊接与本土文化研究、金属焊接艺术与科技关系研究、金属焊接艺术与环境关系研究等。

铸铜 —— 古代青铜器艺术研究、铸造技术研究、铸造艺术品修复研究、中西铸造艺术比较研究等

陶瓷 —— 陶瓷材料研究、陶瓷乐烧技术研究、古代名窑研究、考古出土陶瓷研究、陶瓷名家个案研究、当代陶瓷创作研究、陶瓷行业的发展研究等。

综合 —— 雕塑与材料的关系研究、雕塑创作与材料审美研究、材料的社会属性跟雕塑美学研究、雕塑家个案创作材料研究、雕塑材料与科技研究等。